江苏省"十四五"时期重点出版物出版专项规划项目

2012年度国家社科基金艺术学项目（批准号：12BD031）

2022年度苏州艺术基金扶持项目

苏州弹词音乐研究

吴　磊　刘大巍　著

图书在版编目(CIP)数据

苏州弹词音乐研究 / 吴磊,刘大巍著. —苏州:苏州大学出版社,2022.9
ISBN 978-7-5672-3916-6

Ⅰ.①苏⋯ Ⅱ.①吴⋯②刘⋯ Ⅲ.①苏州弹词-说唱音乐-研究 Ⅳ.①J826.1

中国版本图书馆 CIP 数据核字(2022)第 088058 号

书　　名	苏州弹词音乐研究　SUZHOU TANCI YINYUE YANJIU
著　　者	吴　磊　刘大巍
责任编辑	孙腊梅　孙佳颖
装帧设计	吴　钰
出 版 人	盛惠良
出版发行	苏州大学出版社(Soochow University Press)
社　　址	苏州市十梓街1号　邮编:215006
网　　址	http://www.sudapress.com
邮　　箱	sdcbs@ suda.edu.cn
印　　刷	苏州工业园区美柯乐制版印务有限责任公司
邮购热线	0512-67480030　销售热线:0512-67481020
网店地址	http://szdxcbs.tmall.com/(天猫旗舰店)
开　　本	787 mm×1 092 mm　1/16　印张:19.5　字数:394 千
版　　次	2022 年 9 月第 1 版
印　　次	2022 年 9 月第 1 次印刷
书　　号	ISBN 978-7-5672-3916-6
定　　价	158.00 元

凡购本社图书发现印装错误,请与本社联系调换。服务热线:0512-67481020

序

　　苏州弹词是江南地区独特的地理人文环境所孕育的地方音乐文化，是用苏州方言进行说唱、表现的地方曲种，是我国具有代表性的地方传统音乐文化。弹词音乐作为江南书艺说唱的重要艺术表现手段，在艺术功能、形态结构、载体形式、表演手段、唱腔唱调、弹唱技艺、弹唱方法及相关概念内涵方面，涉及太多可资发掘研究的文化资源与学术空间。苏州弹词与吴地文学、戏剧、歌谣、方言、器乐关联密切，具有典型的中国传统程式化音乐艺术特征，其书场演出形式、艺术个性、角色转换、地方语言、音乐文化意趣的风格特色等，又皆与水乡民众的生活方式、文化习性，休闲娱乐，审美情趣息息相关，依托于吴地民众生活、文化根脉而传承发展，是我国中华优秀传统文化中的代表。2006年，苏州评弹入选第一批国家级非物质文化遗产名录。

　　苏州弹词音乐是探究苏州弹词文化特色的依托，内蕴着苏州弹词的文化根基与文化内涵，是深入分析以苏州弹词为代表的中华优秀传统音乐文化的重要切入点，而苏州评弹的既往研究者多为评弹业界人员和文化学者，前者涉及评弹表演艺术、口述历史、书目脚本、表演技艺、文化传承等内容；后者以评弹文学、词话小说、评弹文化史、评弹现象、评弹文艺理论为主。有关弹词唱腔唱调、弹唱技艺、表演手段研究多出自弹词艺人，对弹词音乐本体及方法、理论的成果关注度不够，缺乏

对苏州弹词音乐的聚焦性、系统性的深度研究力作。

由吴磊教授与刘大巍教授所著的《苏州弹词音乐研究》即是以弹词音乐为研究对象，清晰展现了苏州弹词音乐文化历史变迁与体系化构成，为首部系统探究苏州弹词音乐的专著，是有关苏州弹词音乐研究中具有里程碑意义的重要著作，该专著为国家社科基金艺术学项目科研成果，并入选江苏省"十四五"重点图书出版规划项目，填补了我国有关苏州弹词音乐缺乏系统性研究成果的不足。研究从弹词音乐概念入手，继而对评弹历史沿革及弹词音乐类型、功能、作用、形式、内容、形态、结构、体裁，以及弹词音乐唱腔、唱调、伴奏、演奏音乐和技艺、方法、手段等作全景式探究。成果涉及既往研究的诸多盲区、领域与范畴，意在以音乐学、社会学、文化学、生态学、语言学、声乐学、作曲技术等学科理论方法，拓展和推动弹词音乐的创新研究，形成一批创新理论成果和研究结论，为后续弹词音乐研究奠定了良好的基础。研究过程注重学理分析与实证研究融合，重视与评弹业界艺人、专家、学者的学习、互动、交流，重视相关学科专业知识、理论、观点、方法的运用，力求规避既往弹词音乐研究的盲点和局限，为突破弹词音乐研究屏障打开了不同的窗户。该著作对苏州弹词音乐的研究是非常深入全面的，基于研究成果提出的极具创新性的研究观点与研究发现，为弹词音乐研究的空间拓展提供了新的研究思路。该成果的取得离不开作者所带领的课题团队的辛勤付出。课题团队成员有着近五百次深入书场、剧场对苏州弹词艺人进行访谈调查的经验，搜集了丰富宝贵的研究资料，经过近二十年的苦心钻研与潜心研究，最终形成这部系统探究苏州弹词音乐的专著。

《苏州弹词音乐研究》的出版，不仅对苏州弹词音乐研究，而且对中华优秀传统文化的研究都有着积极的现实意义，并将

推动苏州弹词音乐的研究向更高层次发展，为苏州弹词的传承和保护引领方向。我深信，吴磊教授将继续以其不懈的努力、开阔而具创新的思路，推进苏州弹词音乐及苏州评弹文化研究的深化，为中国传统音乐文化研究奉献更多创新、优质的研究成果。

是为序。

樊祖荫

于北京华盛乐章

2022 年 10 月 26 日

目　录

第一章　基本艺术特征及历史渊源　/ 1

　　第一节　基本艺术特征　/ 1

　　第二节　历史渊源　/ 7

　　第三节　概念界定　/ 33

第二章　唱腔音乐构成　/ 36

　　第一节　总体音乐构成　/ 36

　　第二节　唱腔音乐构成　/ 38

　　第三节　开篇音乐　/ 46

　　第四节　不同流派唱腔称谓及基本音乐特征　/ 50

第三章　腔词关系　/ 54

　　第一节　苏州方言的语言特征　/ 54

　　第二节　腔词音调关系　/ 59

　　第三节　腔词节奏关系　/ 80

　　第四节　不同声调对人物塑造的影响　/ 93

第四章　伴奏的形式与功能　/ 98

　　第一节　三弦与琵琶的关系　/ 98

　　第二节　伴奏与音乐发展的关系　/ 101

　　第三节　伴奏与唱腔的关系　/ 114

　　第四节　伴奏的作用　/ 124

　　第五节　器乐表演形式　/ 148

第五章 代表流派及其音乐特征 / 154

 第一节 流派的形成 / 154

 第二节 陈调音乐特征分析 / 158

 第三节 俞调音乐特征分析 / 171

 第四节 马调音乐特征分析 / 197

 第五节 蒋调音乐特征分析 / 220

 第六节 丽调音乐特征分析 / 234

第六章 不同流派的演唱方法与风格 / 264

 第一节 演唱方法的形成 / 264

 第二节 唱腔唱调与演唱方法的关系 / 268

 第三节 弹词基本唱调——书调的唱法特点 / 271

 第四节 不同流派唱腔的唱法特征 / 274

结　语 / 300

参考书目 / 302

第一章　基本艺术特征及历史渊源

苏州评弹传播于江南吴语文化区域，使用苏州方言口头说唱表演，是极具地域文化特色的民间曲艺形式。苏州评弹以讲说、弹唱历史故事为艺术源头，隶属通俗情节文学艺术范畴，为典型的口头文学表演艺术体裁。"苏州评弹"是"苏州评话"和"苏州弹词"两种地方曲种的联合称谓，而非单一民间曲艺品种的独立称谓。因而"说、噱、弹、唱、演"是苏州评弹最基本的艺术表现手段，有无"弹、唱"是区分评话和弹词的主要标志之一。"评话"又称"评书"，是只说不唱的书艺形式，民间习称"大书"；"弹词"为又说又唱的书艺形式，民间俗称"小书"。苏州评话与苏州弹词各有自己的文化渊源，只是二者"都用苏州方言，都在书场演出，都属同一行会，供奉共同的祖师，遵守相同的行规，又都叫'说书'"[1]。旧时苏州民间人们多习惯以"苏州评话"和"苏州弹词"分别相称，需要统一称呼时也会称为"说书"，只有在与外地评话、弹词区分时，才会将二者统称为"苏州说书"，反而鲜有使用"评弹"称谓的习惯。

第一节　基本艺术特征

"苏州评弹"是江南姑苏吴地的代表性民间曲艺非遗文化艺术形式。"苏州评话"和"苏州弹词"皆属于舞台口头文学书艺表演艺术范畴，主要以吴语方言讲说、弹唱、表演故事，故事大体涉及历史、传说、传奇、神怪、侠义、公案、宗教等各类题材，通常由说书人以叙述者身份，使用第三人称口头讲说或说唱演绎故事，

[1] 胡国梁.为伊消得人憔悴：我的评弹梦[M].北京：商务印书馆，2016：157.

评弹表演所使用的故事文本叫作"书目","书目由文本和表演两部分组成。文本为口头语言,记录下来,成为文字本。表演把文本由静态转化为动态,并和听众互动"①。用于书场表演的故事文本又叫作"脚本",脚本又可分为"说本"和"唱本"。早先的评弹说书,无论是评话还是弹词,均以"长篇书目"为主,每部长篇书目分若干场次表演,每场书称为"一回"。说书表演通常须逐日连续演出,短一点的书目须连续表演十几天,稍长的可表演一两个月,再长的可连续说半年甚至一年。

旧时艺人说书,有一天一场,也有一天两场,每天两场的分为日场和夜场。说书人连续说唱表演直至演完一部长篇,就可以换一个地方从头演起。长篇书目的听客一般坚持每天听书,听书按场或包月收费,所以长篇书目表演有助于稳定书客,降低演出成本,稳定表演收入,减少艺人"跑码头"的奔波,使艺人行艺演出的生活趋于平稳,同时赢得丰厚的报酬。20世纪50年代以后,由于社会生活归于平稳,加上江南一带城镇相对富庶,城乡的休闲娱乐活动逐渐丰富,居民的工作、生活节奏也日渐加快,因此出现了有三四回书的中篇书目,以适应快节奏生活和不同听客的审美娱乐需求。后来还出现了节奏更快的只有一两回的短篇书目,且很受过路苏州或吴地旅客的欢迎。但从说书艺术的发展和传承历史来看,长篇书目才是评弹艺术的生存之道。进入现代社会以来,唱片、广播、电台、电影艺术兴起,评弹表演也开始走进无线电和光影时代,广播书场曾风行一时。改革开放以后电视、电脑、网络等多媒体相继繁盛,加上各种与上述传播、媒介手段结合的全新群众时尚文化休闲娱乐活动不断涌现,评弹艺术因慢节奏、长耗时、陈题材、单一形式等种种原因,渐渐淡出市民生活,能坚持天天去书场、茶馆听书的观众越来越少,所以传统长篇书目表演日益衰落,进而导致评弹艺术日渐衰微,其发展也面临了时代的瓶颈。

苏州评弹可在歌厅、书场、茶馆、饭店、酒肆、园林等各种场所说、噱、唱、弹、演。由于说书主要凭借语言口头说唱,所以对演出场地要求不高,在城市文化娱乐贫乏的年代,书场的普及率一度非常高,评弹表演亦有过数个非常辉煌的时期。它的演出形式有:单档,只有一位演员独立表演;双档,由两位演员合作演出,男女不限,但多为男上手、女下手;三档,三位演员一起演出;多档,多位演员同台演出,也可有多少演员参演就称几档。早先评话、弹词都是单档,后来的弹词逐渐出现双档,随着时代的发展,又逐渐出现了人数不等的多档。苏州评话的表演方式多为单档,单档表演时,表演者端坐于台上,身前置一长方形书桌,手持一方醒木,表演中只说不唱。苏州弹词的表演方式原先为单档,后拼档表演逐渐多起来,现在表演常为双档,一人手持三弦,又弹又唱,称为"上手";一人手持琵琶,弹唱应

① 周良. 听书备览[M]. 苏州:古吴轩出版社,2010:6.

和，配合书情表演，称为"下手"。正因为苏州评弹的演出是为了说书讲故事，长篇书目更有利于艺人生存，所以过去的评话、弹词所用书目往往以长篇故事为主。从表演形态上看，评话和弹词皆采用坐演形式，如评书坐讲、弹词坐唱，是苏州说书的基本形态。就连清代弹词名家王周士在京城御前侍讲，都获得了乾隆皇帝的恩准，允其享有御前坐演的特权。苏州评弹的演出舞台非常简约，演员通常是在书台上居中表演。书台一般高出地面，面积远比戏曲表演舞台狭小，或用砖头砌就，或用木板搭台。评弹因采用坐演形式，故说书人舞台上的表演位置相对固定，即便偶有起身表演的情形出现，亦不会离开座位近前。评弹表演的固定陈设是半边桌（长方形木桌），一人表演时演员通常坐在横置的桌子后面说书，两人表演时表演者往往坐在纵置的桌子两侧弹唱，桌上可放置简单的道具，如醒木、折扇、手帕、茶具等，其中茶具既可用于演员饮水解渴，又可以将茶壶、茶杯、杯托、杯盖作为演出道具使用。说书的长桌在弹词表演间歇或单档表演且使用多种乐器时也可用于暂放乐器。苏州评弹的演出设施、服饰、道具都非常简单，因而很适合在民间各种休闲场合表演。旧时评弹艺人还可以根据客户需要，应听客邀请到家里出演"堂会"说书，连续表演的说书演出叫"长堂会"。评弹演出的穿着多以传统民间服饰和装束为基本特征，男性演员多着长衫，女性常穿旗袍或着其他传统民间服饰。

苏州评话只说不唱，迄今为止基本采用单档表演，偶尔也会出现双档的形式。评话表演"以说书人用第三人称讲述故事为主。同时，说书人不时用第一人称出来说话、讲述故事、描写人物。说书人还可以用故事中人物（脚色）的第一人称，代故事中人物说话"[①]。表演除去讲说外，还经常运用噱（笑话）、拟声、口技、表情、动作、起脚色等诸多表演手法，演出形式较其他舞台综合表演艺术形式简约。

苏州弹词兼有说唱，并以弹拨乐器伴奏。早先弹词为单档演出，基本上为男性演员表演，表演者手操三弦自弹自唱，以散文说表、韵文歌唱、三弦伴奏，构成说、唱、奏三位一体的表现形式。后出现双档，弹词双档时代多采用男女搭配组合形式，演出通常为男上手、女下手，但也有两位男性或女性演员拼档表演的情形。在双档表演中，弹词上手一般手持三弦，以说、唱为主，佐之以三弦伴奏，然而自弹自唱表演依然时常出现在上、下手各自的表演当中，双档演出也可采用上、下手互相伴奏的弹唱形式，由于歌唱者和伴奏者不是同一演员，所以伴奏者可以一心一意地为对方伴奏，并得以进一步拓展伴奏艺术，为改进伴奏技术提供了相应的空间。表演中，三弦说唱者往往会按照自己的嗓音特点和演唱音域来确定三弦的调性音高，以其呼应和配合说唱表演，与说唱相辅相成。在往后的发展中又逐渐出现了三档甚或多档的表演形式，但仍以单档自弹自唱和双档互相伴奏说表弹唱形式为主。双档表

① 周良. 听书备览[M]. 苏州：古吴轩出版社，2010：3.

演时演员须区分上、下手，通常右为上手，多为男性，手执三弦，三弦音色更为接近男声，所以上手三弦渐渐成为正常的拼档表演模式，掌握演出进程；左为下手，男女皆可，下手手执琵琶，配合上手演出。琵琶的弹奏方式是弹拨，弹词表演中下手借助弹、拨琴弦，演奏音调旋律，和声演唱。由于琵琶音色明亮、清脆、饱满、细腻、珠圆、玉润，白居易称之为"大珠小珠落玉盘"。曲艺演唱对字词表达要求很高，不仅要字字清晰、颗粒清楚，还要求"字正腔圆"，琵琶明亮而清脆的音质、饱满而细腻的音色特点、干净而明晰的颗粒感，正好与苏州方言的说表和歌吟形成很好的互补关系。在男女拼档表演逐渐成熟时，女演员担任下手弹奏琵琶较为多见，琵琶音色较三弦清脆、明亮、灵秀、悦耳，也更接近女声，与三弦相呼应，所以女艺人做下手弹奏琵琶渐成程式。① 弹词亦为说书讲故事，但较评话多了弹唱音乐形式，所以弹词表演除去说、噱、拟声、口技、表情、动作、起脚色外，还有器乐弹奏、人声演唱等。由于弹词艺术引入了音乐表现手段，故弹词较评话表演形式丰富，但依然比其他舞台综合表演艺术形式的艺术手法简单。

评弹既然以说为主，所以演员强调"一说二唱三弦子"。除了唱之外，还注意表和说。

"表"是评弹的精华，以说书人第三身（者）的身份出现的：

1. 描写环境。
2. 描述人物内心的思想活动。
3. 介绍事件、时间、空间、描摹人物的穿着打扮。

"说"是角色间的对白：

1. 直接的对白。
2. 咕白：角色的潜台词。
3. 衬白：角色之间对白不能碰头。②

评弹表演使用苏州方言说唱，采用口头语言表达方式，这样既便于书客听懂，也便于表演者与书客互动交流。故事叙述中，表演者一般以叙述者口吻表演，进入脚色后可使用第一人称或第二人称，为了区分表演者与脚色的身份，讲述和演唱的语言也会出现各种变化。书目表演中除去正常使用苏州方言说唱外，一是使用中州韵、官话、其他地方方言完成脚色跳进跳出的身份转换；二是依靠嗓音发声改变说唱音色特质，如使用大嗓、小嗓或改变嗓音色彩、力度、语频、语速、语气、音高、唱调、表演等，进行脚色转变，或体现脚色人物身份变化。说书表演的语言主要分为"散文"和"韵文"两种。这里所说的散文并非文学艺术中的"散文"体裁样

① 但是也有个别例外情况，如朱雪琴与郭彬卿拼档，即为女上手男下手配置。
② 王决. 曲艺漫谈［M］. 北京：广播出版社，1982：180.

式，而是泛指除"韵文""骈文"之类重视押韵和排偶文体以外的语言风格；这里的"韵文"即指各种用韵的文体，主要特点是合辙押韵。评话和弹词表演都有使用韵文的情况，除去弹词的唱词使用韵文外，两者在说表中还经常会使用赋赞（供铺陈、赞颂、描绘人物和渲染气氛的念诵韵文）、挂扣（脚色出场自我介绍时的念诵韵文）、韵白（调节气氛、叙述描写时使用的念诵韵文）等韵文文体。评弹表演使用苏州方言，还包括了各种当地民间的俚语俗话。这些语言要素的运用不仅能够使书目表演更为贴近群众的生活，情景性、情境性、趣味性更强，还会由此引申出许多噱头和笑料。

评弹艺术的基本表演依靠的就是说、噱、弹、唱、演。"说"是指"说表"，包含叙述、讲说、评议、说白、对话等；"噱"指"噱头"，是使听众发笑的话，为吸引书客的重要手段，包括小卖（活跃书情、引起思考的笑话）、外插花（起衬托、解读作用，穿插在故事里的笑料）、肉里噱（发掘自故事情节和人物性格的喜剧因素和笑话）；"弹"专指弹词艺术中的唱腔伴奏器乐和纯粹器乐展示性的弹奏音乐，弹词的伴奏主要包括用于自弹自唱的自我伴奏，拼档演出的交互伴奏和专门用于静场的弹词开篇伴奏、弹奏，以及展示器乐弹奏水平的独奏表演等；"唱"专指弹词艺术中的人声歌唱部分，主要由唱词、唱调、唱腔、唱法组成，同样以语言为内核配合剧情发展，但又增加了人声的审美内容；"演"指评话、弹词表演中的台风、面风（面部表情）、手面（形体动作和表情）及其他舞台表演要素。

在评弹艺术现象中还有一些比较奇特的现象，如评弹演员"大书半路出家的多，如石秀峰、王再亮等。小书比较少"（周玉泉口述）①，即弹词艺人较评话艺人更多从一开始就专门学习书艺表演。其实细想起来也并不难理解，这是因为评书的基础艺术素质要求总体低于弹词，大书仅为讲说表演，相对于弹词还要弹唱而言，入行的门槛难免会低一些，故评话演员才较多半路出家学艺、行艺者。而弹词艺人通常需要在音乐素质上有相应的学习、训练和积累，并且要达到一定水准才能获得登台表演的机会。再有，弹词艺术在嗓音要求上有很大的包容性，这一点跟戏曲、声乐等声歌艺术形式有很大区别。因为弹词艺术终究是说书，是叙述和表演故事，所以弹词艺术对说话和歌唱的音色没有非常严格的要求。就连苏州评弹的一些著名弹词唱腔流派，也包容了很多嗓音天生喑哑、粗糙的艺人，有些还干脆以这样的嗓音特质演绎出以姓氏为标识的流派唱腔唱法，成为真正意义上的弹词高手、响档、名家。有经验的弹词老艺人常说，"我们评弹的唱是有音乐的说"，"唱是说的继续"。这就强调了弹词唱腔要"说唱化"，要体现出说书的特性。② 评弹艺术中的弹

① 周良. 演员口述历史及传记. 苏州：古吴轩出版社，2011：15.
② 陶谋炯. 苏州弹词音乐 [M]. 苏州：苏州大学出版社，2016：7.

词艺术除了上述的"说",还有与之相辅相成的"唱",有别于其他单纯的说书曲艺,与说唱艺术中的"鼓书""鼓词""曲子词"同类,关键在于有人声音乐的"唱"和伴奏音乐的"弹"注入其中。弹词音乐的核心是"讲唱故事",这就要求将人声演唱和音乐伴奏服务于讲说、叙述、表演故事,而器乐伴奏需要服从于唱腔演唱,唱腔音乐又服从于唱词语言的演绎,进而服从于语言故事的说白表达。这一切形成了苏州评弹说书人"又说又弹又唱"表演的特征。

评弹常用来泛指苏州评弹。首先,在我国不少地区都有评书、评话、弹词形式,如评话类有扬州评话、杭州评话、宁波评话、绍兴评话、南京评话、福州评话、宜春评话等,弹词类有扬州弹词、温州弹词、桂林弹词、长沙弹词、贵州弹词等;但除去苏州和扬州兼有两种形式外,其他地区都只有其中一种书艺形式,故不能以评弹相称。再者,苏州最先使用评弹称谓,所以习惯上人们会将评弹等同苏州评弹,扬州虽然也有将扬州评话、扬州弹词合称为扬州评弹的情况,但扬州民众往往更习惯将两个曲种分开称呼,不似苏州时常将二者合称为苏州评弹。

然而,尽管现在评弹称谓已经为民众广泛熟知和使用,尤其是非吴方言区,对评弹概念的理解和认同程度可能更高,但不可否认的是评弹称谓的形成和确立有其自身的历史因由,且评弹业界对该称谓并非没有不同的理解和看法。比如,最具代表性的就有出生于苏州的著名浙江评弹作家蒋希均,他曾专门在《"苏州评弹"的称谓及其他》一文中详尽阐述了自己的观点。他认为评话、弹词抑或苏州评话、苏州弹词,本质上都是说书,其中前者为"大书",后者为"小书",演员叫"说书先生",表演场所叫"书场",书场里有"书台""书桌",说唱的故事和篇名又都叫"书目",书目还要分"生书"和"熟书",一切皆与"书"相关,一切均与"书"联系。况且它们根本就是"有着许多不同的'两个曲种'"。二者非但不是一种说唱艺术,而且不是一类说唱艺术:苏州评话属于评话类,是与其他地方的评话(书)并列的;苏州"弹词"属于"弹词"类,是与其他地方的"弹词"(或叫作南词、文书、弦词、评词、文场、木鱼书等"小书")并列的。① 总之,他认为评弹合称后反而不能并入任何一类说唱艺术形式,所以不赞成将评弹视为某一类曲艺艺术形式。关于"评弹"或"苏州评弹"的称谓,无论是历史上还是业界同行之间,都存在不同看法,即便是在实际运用中也存在着很多容易导致认识、理解偏差的误区。

① 苏州市文学艺术界联合会. 评弹文论选辑(中)[M]. 苏州:古吴轩出版社,2015:317.

第二节 历史渊源

以苏州评弹作为苏州评话、苏州弹词联合称谓的历史虽然不长,但苏州评话和苏州弹词各自的历史却久远得多。事实上,评话与弹词皆非苏州的原创民间曲艺形式,它们都是我国北方的说书艺术流传至南方,并在江南一带流变的文化产物。历史上,当说书艺术流传至江南吴地后不久,民间即以"评话""弹词""说书"等相称,其后又经历了与苏州方言和苏南音乐的融合演变,渐渐演变成江南的代表性民间艺术形式,之后才演绎出苏州评话和苏州弹词称谓,并最终形成今天的联合称谓苏州评弹。因而,当我们用历史的眼光考察苏州评弹形成、演进、发展、传承的进程时,应切实通过溯源探究去理清二者的演变关系和历史轨迹。

我国民间说唱艺术源远流长,它们起初只是来自社会底层,服务人民群众的大众休闲娱乐活动。早年说书人以瞽目(盲人)艺人居多,他们将说书作为重要的谋生手段。后来,才有更多的文人和具有一定文化水准的艺人参与其中。我国的说话艺术最早出现于唐宋时期,"话"即为"故事",讲故事的人叫"说书人"。说话艺术的内容有历史、故事、传说、宗教、神怪、传奇、公案等,最初以纯粹语言讲说为主体,而后逐渐结合了歌唱和器乐伴奏,成为说唱类曲艺艺术门类,如评书、评话、弹词、鼓书、鼓词、乌力格尔等,其中大部分是北方民间常见的语言类说唱艺术。古代说唱起源于北方和中原地区,主要是因为中国上古文明,基本以中原或北方地区为政治、文化、经济中心。而古代中国一统的政权几乎皆在中原或北部,仅有明朝开国初期曾定都长江以南,但也仅仅在南京延续了两代帝王统治,之后便因燕王朱棣称帝后,再次迁都北方。而之前的南宋王朝定都临安(今杭州)则缘起北宋被北方少数民族灭国,并掳走徽、钦二帝。南宋政权因此偏安江南一隅,形成了南北政权对峙的局面,所以南宋亦不能算作真正意义上的南方王朝。所以在古代中华文明史中,中原和北方的政治、军事等要强于南方,因此北方文化较南方文化更具主导地位。我国历史上不仅北方文化长期占据主流文化地位,就连民间各类文学、诗歌、音乐、戏曲、曲艺、舞蹈、杂艺等艺术也大多深受北方文化影响,诸如宫廷、世俗、宗教、民间文化艺术形式,有很多都孕育、传承、繁衍于长江以北地区,这其中当然也包括了诸如长篇叙事歌谣、民间故事、民间传说、历史、宗教、神怪、传奇、公案等各种说唱的题材和故事内容。

然而,我国的江南文化亦有自己的传统,这主要得益于江南地区得天独厚的自然资源和生态环境优势,如江浙沪一带早有河姆渡文化(浙江余姚)、马家浜文化(浙江嘉兴)、崧泽文化(上海青浦)、良渚文化(浙江余杭)等早期远古文明存

在。苏州境内也有张家港的东山村和工业园区的草鞋山等受前述文化影响的古人类活动遗迹考古发现，这些表明长江中下游地区早有江南人类氏族社会和远古文明生存、繁衍的印迹。江南延承自本土上古文明的独有文化、语言、文学、音乐、杂艺等，在江南一带也保留了鲜明的地域文明个性，影响着广大江南地区，且与中原、北方文明交互影响和作用，共同推进了华夏文明的持久繁荣。中国历史上的第一部诗歌总集——《诗经》，收录了周朝至春秋中叶的民间歌谣作品305篇，这些作品都是官方指派采诗官、风人、行人、遒人搜集于陕西、山西、河南、山东、湖北等地的早期民歌唱词文学文本。史传我国最早的民歌——《弹歌》，出自江南吴地乡野民歌，其唱词文本和歌谣音乐在文献记载中被明确判定为吴语方言和江南音调。或许是因为在诗经采集的年代江南民歌没能受到当时中央政权的重视，因而不在采诗官考察民意、采录歌谣词本的地域范围，以致古老的吴歌与我国历史上首部诗歌总集失之交臂，这不能不说是一个不小的遗憾。尽管江南民间文化一直有自己的独特源流、风格和传统，却因其长期不受中原和北方中央集权的官家文化关注，而难以占据华夏主流文化地位。相反，中原、北方地区的民间文化，却多半因中央集权统治的缘故，不时地作用、影响、制约着江南民间文化的发展和演变。

 其实，只要我们能理智、客观地看待中国的口头文学，便不难发现其间蕴含着的清晰的中原和北方文化印迹。即便是那些在江南形成、演变、发展起来的独特艺术形式，也能从中找到受北方文化影响的痕迹。比如上文提及的民间故事、民间传说、历史、说经、神怪、传奇、公案等民间口传情节文学，往往都留有清晰的中原、北方文化痕迹。这类口传文学艺术形式大多被纳入了民间曲艺概念范畴，且在表现形式上具有只说不唱、又说又唱、说唱伴奏等不同表演形式，与同为有说有唱、有音乐、有表演、有脚本的戏曲艺术存在类属区分。书艺说唱与戏曲这两类艺术形式，最显著的特征区分是，书艺说唱虽然有故事、情节、人物、脚色、表演，有时甚至也采用歌唱、器乐伴奏等音乐形式，并且拥有程式化唱腔曲调和舞台表演规则，但曲艺说唱多由一个或数个表演者承担，并且表演者的舞台演出位置相对固定，不会因故事、剧情、人物、脚色的要求，匹配相应的服饰、扮装、场景、道具和舞台位置，剧中的不同人物大多为表演者一人饰演、切换多角，并依据剧情变化不时跳进跳出地转换身份，且以第三人称叙事的形式推动故事剧情的发展。而戏曲艺术不仅舞台表演者需与剧中人物、脚色的身份逐一对应，还需根据脚色身份、故事情节、时空情境、场幕迁换和表演需要，选择匹配人物、身份、场合的服饰、妆容、器具、道具，表演者舞台演出的表演、说白、演唱、唱腔、形体、走位、程式、场景、饰物等，必须扣合具体情节拥有明确的身份定位，此外表演者和伴奏者的身份亦各司其职、各担其责、相对固定，而不像说唱艺人可以随机变化切换和转变人物脚色。所以从表演艺术形式和体系上讲，二者之间的区分相当明显且不难辨认。

关于说唱艺术的起源，众说纷纭。比如民歌、变文、讲史、讲经、说话等。评话、弹词的历史源流，根据既有文献记载至少可上溯至唐宋时期的口头文学形态。其中最具代表性的口头文学形式——"变文"与"说话"，皆属于唐朝的早期民间说唱艺术形式。"变文""亦称'敦煌变文'，或简称'变'。……当时有一种称为'转变'的说唱艺术，在表演时，往往与图画相配合，一边向听众展示图画，一边说唱故事。其图称为'变相'，其说唱故事的底本称为'变文'。内容大体可分两类，一类讲述佛经故事，宣扬佛教经义；一类讲述历史传说或民间故事。形式约有散文韵文相间、全部散文和全部韵文三种。第一种形式较为常见，对后来的鼓词、弹词等有显著影响"①。

"说话"艺术，亦为"唐宋说唱形式。'话'意即故事。唐元稹《元氏长庆集》卷十：'又尝于新昌宅说《一枝花话》，自寅至巳犹未毕词也。'敦煌卷子写本有唐五代的说话话本《庐山远公话》等。宋代有'说话四家'之说。南宋吴自牧《梦粱录》：'说话者谓之舌辩，虽有四家数，各有门庭。'"② 上述文献反映了说话类口头文学的基本艺术形式、艺术分类。此外，历代典籍中多有关于说话分类的记载，"但由于各书文词含混，近人断句标准不一"，因此对"四家"的划分不尽相同，"大致包括'小说'（银字儿）、'说经'（'谈经'）、'讲史'（'演史'）等，也有将'说铁骑儿'列为一家，或有将'合生'、'说参请'、'说诨经'等列入的"③。其中"话"就是故事；"史"是历史；"经"是演说佛书或佛经故事；"说诨经"即插科打诨、发噱或涉及男女私情内容的语言表演；"合生"又称"合笙"，为歌舞表演。这些源于中原和北方的民间语言、文学、说唱等口头表演艺术形式，却也因各自传播、流布的地域、场所、形式、内容、程式、表演，以及社会文化功能等的差异，造成了不同民间艺术形式、形态、称谓的区分。与"变文"不同的是，"说话"更为接近单纯语言讲说的书艺表演艺术形式，而"变文"则相对接近书艺说唱的表演艺术形式。然而，我们至今未能考证出唐代"变文"和"说话"是在何时通过何种方式和途径传播到江南吴语文化区域，并就此流传、传播、普及、扎根于江南吴地的。古代民间大众艺术通常不为文人和官家重视，掌握文字书写、记载辑录权力的文人士大夫较少记载它们，相关文献资料较为匮乏。至于苏州或江南吴语文化区域何时开始形成和传播书艺，何时出现评话、弹词这类民间艺术形式，都难以给出确切可靠的文献佐证。即便是在文人随笔和散录的文献中，有关说书艺术形成的记叙、载录，也大多是在其基本成形、趋于成熟、传播甚广以后，因受文人的关注而零散收录的，多见诸各类文学、诗歌、游记、民俗文本文献。所以，许多民间艺术

① 夏征农，陈至立. 辞海：第六版彩图本 [M]. 上海：上海辞书出版社，2009：154.
② 夏征农，陈至立. 辞海：第六版彩图本 [M]. 上海：上海辞书出版社，2009：2124.
③ 夏征农，陈至立. 辞海：第六版彩图本 [M]. 上海：上海辞书出版社，2009：2124.

大多是在经历漫长岁月的打磨、雕琢、锤炼，有了一定的发展、普及、传播，并达到一定的水平以后，才会逐渐出现于文人的笔下。因而历史文献中首次出现的有关民间艺术的记载，与其实际萌芽、诞生、发展的年代，存在着相对漫长的时间差异。在苏州评话、苏州弹词形成前，甚至在北方的相关书艺形式流入苏州前，江南一带或许早就存在同样的艺术形式的前期萌芽、雏形。从苏州说唱艺术发展的历史文献看，属于苏州地域文化特色的民间说唱艺术的形成与确立，更多线索还是指向了中原及北方文化的流入、渗透、影响、传播、发展，并逐步与本土社会民俗、经济、生产、生活、娱乐、休闲等结合与融合，实现相关艺术语言、文化、音乐、器乐、表演的演进，进而逐步定型、成熟。

早先苏州地区流传的民间评话、弹词、昆曲等曲艺、戏曲艺术形式，大多使用中州韵（中原地区的方言语音）说表、演唱、表演。以中州韵和江淮方言表演曲艺、戏曲的传统，在一定程度上说明这类艺术与中土方言和北方官话的文化关联和历史渊源，能够间接印证它们之前是由中土或北方引入江南吴地的基本事实。其实后世的苏剧、锡剧、滩簧之类的南方戏种，也都曾有过使用北方和中原方言说唱、表演的传统。虽然对于这一现象或许可以有另一种解释，即这些艺术表现形式早先确实形成于南方，但在北上传承过程中为了能够满足北方受众的欣赏需求，而出现的逆向方言演变。然而这样的推测还是多少显得牵强附会。历史上北方人大规模南迁的情况更为常见，如客家文化和南宋文明中北方文化的南徙，都与北方人口的大规模南迁有关，而如此大规模的南方人口向北方迁徙的情况却非常罕见。所以根据北方文化和北方音乐与南方文化和南方音乐的传播、流布的关系看，在这些民间艺术形式完成地方化演进之前，都有使用北方语言或北方音乐传统的痕迹，这些可以看出北方说唱艺术与南方说唱艺术之间，确实存在某种内在的传承关系。而一些缘起江南，并一直在南方传播的民间艺术，在其形成、发展、流传、演变过程中，却从未出现使用中土或北方官话表演的现象。

从语言类民间艺术形成的历史轨迹看，情节艺术的兴起主要源于宋元时期，而宋、元两朝的国都都在中原或北方，将中原和北方语言作为官方语言，也必定会影响、支配、左右民间艺术。而将官方语言作为地方戏曲、曲艺的通行表演语言，往往能使相关艺术获得在不同方言区流布、传播的机会，所以将北方官话作为民间艺术表演的主要语言绝非偶然。此外，北方艺术在江南的传播和兴盛，与北方少数民族击败并灭掉北宋王朝有关。靖康之变，徽、钦二帝被掳至北方，使得宋徽宗第九子、钦宗之弟康王赵构，得以借机继位为宋高宗（靖康二年，1127年），并迁都临安（今杭州）。直至成吉思汗建国和确立国号为元，攻陷临安，灭掉南宋（1279年），南宋王朝存续了152年。南宋王朝偏安江南一隅，携大批北方官员、氏族、文人、商贾、民众南徙，引入大量的北方文化艺术，促成了南北文化的碰撞与融合，

促进了江南宋、元两朝民间戏曲、曲艺的繁荣和兴盛，继而于明清时期达到鼎盛。而元代蒙古游牧民族与中原农耕民族的融合，在中国历史上也有着举足轻重的意义。元朝是戏曲、音乐、曲艺、绘画、文学等艺术高度发展的时代。中国历史上宋、元、明、清这四个朝代的政权更替，切实促进了汉文化和少数民族文化、北方文化与南方文化的相互交融、渗透，为江南民间艺术的形成、演变、发展、兴盛带来了重要的历史机遇。

以故事说唱为基本形式的民间口头艺术，在体裁上多被纳入曲艺概念范畴。说书一般专指讲说、唱、奏、演故事的体裁，如评书、评话、鼓书、鼓儿词、弹词、琴书、乌力格尔等，这里面既包含了纯粹讲说和说唱兼有的两类说书形式，还存在和乐歌唱、固定乐器伴奏、不固定乐器伴奏等形式差别。纯粹歌唱的民间故事体裁在民间也有传承，甚至要比说唱口头文学的历史更加久远，但这样的形式在艺术分类上被直接纳入了"民歌"音乐体裁范围。不过有趣的是，在中国声歌艺术史上，历史最为久远的民歌——江南吴歌，早就有叙事歌谣体，但由于种种历史原因这类在吴地流传的长篇叙事歌谣只保留下了民间手抄文本，而没有音乐文本，以至于吴歌在国家非遗名录首批认证时，被归入了民间文学范畴，而这些民间长篇叙事歌谣，主要表演形式是口头传唱而不是口头背诵。

"说书"一词在我国北方也曾专指纯语言讲说的曲艺形式，后兼指某些有说有唱的曲艺形式，如弹词、蒙语说书等。从说唱艺术的历史看，将苏州评弹抑或是苏州弹词视为与我国唐宋以来的各地书艺说唱同源，是有其内在合理性的。苏州评弹究竟是从什么时候开始使用苏州方言说表歌唱，与苏州本土音乐融合，并使用苏州方言演唱，用地方器乐音乐伴奏的呢？

江南地区的说唱艺术自宋元时期就已流传，因其艺术层次、入行门槛、行艺成本、场地要求、听赏价格等均较低，又因江南吴地商贾云集、环境优越、经济繁荣、人口密集、相对富庶，再加上当地民俗重视休闲、娱乐、怡情等活动，使得书艺表演的传播如鱼得水。不过，江南地区的说书表演艺术的兴盛并非孤立的个案，其他民间艺术差不多也都是在这一时期转而兴盛的。如源自古代散乐歌舞、俳（滑稽戏）、汉代歌戏、百戏、角抵，唐代歌舞戏、参军戏的宋代杂剧、院本及元代杂剧等舞台艺术形式，也都是在宋元时期发展为相对成熟的民间戏曲艺术形式的。还有纯文学类的小说、诗话、词话、诗本、词本等，也紧随其后在主流文人间逐渐流行和繁盛。关键是这些艺术门类和品种均有故事、情节穿插其中，又多与语言、文学、音乐、歌唱、舞蹈要素相融合，可以说或多或少地与书艺说唱存在关联。如同属情节艺术范畴的纯文学性的情节文学类别的小说、诗话、词话、诗本、词本等，则干脆沿用了民间书艺的语言形式、表达系统、文体结构、文学手法、语言技巧。而作为"在各种文学样式中，其表现手法最丰富、表现方式也最灵活，叙述、描写、抒

情、议论等多种手法可以并用"的小说，不仅是纯文学艺术的一种典型样式，更在我国拥有悠久的演进历史。"《庄子·外物篇》、《汉书·艺文志》均有记录，唐传奇、宋元话本及明清章回小说，都是中国近现代小说发展的先河。"① 至于我国古代的历史、传奇、话本、词本文学，大多是与书艺脚本形式、结构同源的文学艺术门类，民间说唱的故事从汉朝至宋元不胜枚举，至明清章回小说文体更是与说书的场回结构同出一源，小说的章回无论是文本篇幅、文字数量、结构文体、语言表述，都遗有明显的书目脚本痕迹。同时，该时期又恰好与宋代北方政权南迁，北方皇室、权贵、氏族、官员、文人大规模徙居江南的时间吻合，从而将北方传播已久的诸多民间艺术形式带到南方，如通俗情节文学、口头说唱、舞台戏曲表演等，它们得以迅速传播、扩散，流布至江南各地，促成了各种民间艺术如小说、故事、历史、说话、民歌、说唱、弹唱、杂戏等的一片繁荣。有关弹词最早起源于南宋，"清代苏州弹词名家马如飞在其开篇《南词小史》中唱道：'弹唱南词昔未闻，始于南宋小朝廷。幸而两国通和议，界隔黄河不用兵。宫闱太后无聊赖，她本来爱把稗官野史听。故此盛行江浙地，相传一直到如今。'"② 相关唱词虽不能作为说唱艺术在南宋时期传播江南的确证，但这也不失为间接证据之一。

历史文献中有关评弹艺术的记载，比较完整的是宋元故事文本。"评话渊源于宋说话中之讲史。元代称平话，讲史话本《大宋宣和遗事》和《五代史平话》刊刻于元代，元代刊刻的讲史还有'全相平话'五种。可以说，平话的称谓出现于宋元。明代，平话和评话通用。'平话'是指平说。'评话'的'评'，源于罗烨《醉翁谈录》：'讲论只凭三寸舌，秤评天下浅和深。'（甲集卷一《舌耕叙引·小说引子》）有了评说的意思。"③ 关于"平说"，《后汉书·范升传》有记："时尚书令韩歆上疏，欲为《费氏易》《左氏春秋》立博士，诏下其议。四年正月，朝公卿、大夫、博士，见于云台。帝曰：'范博士可前平说'。"可见文中所指的平说与议事、评论有关。而上文中所说的"平话"与"评话"通用，亦可证明"平"与"评"意思相通。不过"平说"在这里似乎更侧重强调说话者只说不唱的说话形式，兼而指平铺直叙，重在叙述，故表演者通常只用醒木一块，滔滔不绝，讲说历史兴亡故事；而"评说"的形式与"平说"相同，同样为只说不唱，"因'说话人'讲历史故事时常夹有评议，故称"④。另外，旧时"平说"也指说话形式，即便遇到书中出现韵文诗句、韵语、赋赞、挂口、韵白等，也都是用说或朗诵，而非歌唱形式。而"平话"还有相区别于话本中"诗话""词话"等韵文歌唱的意思，"诗话""词话"

① 夏征农，陈至立. 辞海：第六版彩图本［M］. 上海：上海辞书出版社，2009：2521.
② 潘讯. 评弹［M］. 苏州：古吴轩出版社，2016：2.
③ 周良. 苏州评话弹词史［M］. 北京：中国戏剧出版社，2008：6.
④ 夏征农，陈至立. 辞海：第六版彩图本［M］. 上海：上海辞书出版社，2009：1746.

中的韵文多以歌唱而非朗诵形式出现。历史上先有"平话"一说，后来才逐渐改为"评话"，这或多或少反映了讲说性书艺在说话性质内涵方面的微妙差异，同时也一定程度地体现了二者之间在单纯叙述与夹杂评议的内涵差别。

尽管既往文献记录了元代就有弹词唱本存世，如"元末杨维桢（1296—1370年）所作《四游记弹词》（《侠游》《仙游》《梦游》《冥游》），是现知最早以'弹词'命名的唱本"①。但对这一说法历史上始终存有争议。如，明朝臧懋循就曾于《负苞堂文集》中论及："自风雅变而为乐府，为词为曲，无不各臻其至，然其妙总在可解不可解之间而已。若有弹词，多瞽者以小鼓、拍板，说唱于九衢之市。亦有妇女以被弦索，盖变之最下者也。近日得无名氏《仙游》、《梦游》二录，皆取唐人传奇为之敷演。深不甚文，谐不甚俚，能使骏儿少女无不入于耳而洞于心，自是元人伎俩。或云杨廉夫避乱吴中时为之。闻尚有《侠游》、《冥游》录，未可得，今且刻其存者。"（卷三《弹词小纪》）② 上文中的杨廉夫即为前文中的杨维桢。作为后世文人，臧懋循所说的弹词多为瞽者以小鼓、拍板说唱，与弹词弦索弹奏伴唱相去甚远。而"弹词"称谓，应扣合"弦索弹拨乐器"弹奏表演才贴切，而使用小鼓和拍板类打击乐器，只能与鼓词、鼓书说唱艺术相匹配。这也能够间接证明弹词艺术与北方鼓书、鼓词存在着一定关联，弹词艺术的源头应在北方。后文虽又提及"亦有妇女已被弦索"，但对具体使用何种弦索乐器语焉不详。将此文献作为说书艺术向和乐说唱转变，早先的鼓书、鼓词向后世弹词演变过渡的重要证据，倒也算是合情合理。可仅从乐器使用角度判定这种弹词就是后世苏州弹词似乎又显得证据不够充分。至于"深不甚文，谐不甚俚"的表演，表明弹词内容接近普通听众的语言欣赏水平，所以就连幼稚儿童都能听懂。"自是元人伎俩"的结论，指认其时的弹词就是源于元代说唱艺术。更重要的是文中还表达了对《四游记弹词》唱本是否为杨维桢创作的疑虑。与之相近的是，近现代学者叶德均（1911—1956年）亦直指杨维桢创作弹词仅为传闻，甚至说即便有这样的作品，抑或遗有相应刻本，也只是元人所作的词话（文学文本），间接指其并非为弹词唱本。而陈汝衡更是干脆说杨维桢《四游记弹词》是"文人拟作类型产物"，并不能认定"弹词始自元人"。因此，对元代民间究竟是否已有弹词艺术形式存在，这些文论并不足以作为直接可信的证据。而相对可靠的有关弹词活动的文字记载，还是明代嘉靖进士田汝成的游记笔录《西湖游览志余》："其时，优人百戏，击球关扑，鱼鼓弹词，声音鼎沸"③。该文献实际记叙的是明代杭州民间节庆活动的盛况，难得的是文中直录了"弹词"称谓，还将

① 中国艺术研究院音乐研究所《中国音乐词典》编辑部. 中国音乐词典［M］. 北京：人民音乐出版社，1984：385.

② 转引自周良. 苏州评话弹词史［M］. 北京：中国戏剧出版社，2008：7.

③ 转引自谭正璧，谭寻. 评弹通考［M］. 上海：上海古籍出版社，2012：446.

其列为民间娱乐的重要项目,说明在当时的杭州民俗活动中,已有弹词艺术形式的存在和流传。而游记中还记录有:"自此少年游冶,翩翩征逐,随意所之,演习歌吹,或投琼买快,斗九翻牌,博成赌闲,舞棍踢球,唱说平话,无论昼夜,谓之放魂。至十八日收灯,然后学子攻书,工人返肆,农商各执其业,谓之收魂。(第二十卷《熙朝乐事》)"① 该段文字描述了杭州民俗节庆时段,民间各种流行娱乐、休闲活动场景。而"唱说平话"亦作为常见的民间娱乐赫然其中,真实记叙和反映了当时杭州市井生活之盛况,明确指出了民间娱乐中同时存在"弹词""平话",从现在研究角度来看田汝成的记录非常靠谱。其时,"杭州男女瞽者,多学琵琶,唱古今小说、平话,以觅衣食,谓之陶真。大抵说宋时事,盖汴京遗俗也"②。而当时江南民间盲人,因丧失生活自理能力和谋生之道,常常通过学弹琵琶,修习说书弹唱本领,以为觅食、谋生。而这类四处流浪、漂泊的瞽目艺人所表演的书艺形式叫作"陶真"。所以江南人论及苏州弹词难免会将"瞽目者说唱陶真"视为其真正的艺术源头。而江南民俗活动中提及的"说唱陶真""说唱平话弹词""说唱古今小说"等则在民间一律被称作"说书",可以视为评弹艺术在江南传播的前身。必须指出的是,引文中称"瞽者"说唱"陶真"是为了生存;而陶真说唱内容"大抵说宋时事,盖汴京遗俗也",则指明书目说唱内容是宋朝的故事,其本身也源于"汴京的遗俗",指明书艺说唱传承自北宋都城汴梁。

 明朝关于评话、弹词的记叙很多,表明其时民间说唱活动相当普遍。除上文田汝成的游记外,还有明代归有光《震川先生集》、长安道人《警世阴阳梦》、徐复祚《花当阁丛谈》中都有与听书活动有关的记载。另明沈德符在《野获编》言及郭勋自撰开国通俗纪传《英烈传》,还提到了"令内官之职平话者,日唱演于上前,且谓之相传旧本"③。表明其时已有内廷供奉的专业艺人。又如抱瓮老人的白话小说《今古奇观》中有一段"列位看官们,内中倘有胯下忍辱的韩信,妻不下机的苏秦,听在下说这段评话,各人回去,硬挺着头颈过日,以待时来,不要先坠了志气(第二十二卷《钝秀才一朝交泰》)"④。不仅该小说本身就是话本文体,其中"听在下说"干脆就是评话说表的语言。还有明末阎尔梅《阎古古全集》(卷二《柳麻子小说行》)细致描述了柳敬亭说书的场面。

 明朝虽有不少以评话、诗话、词话文体编撰的文学著作,但这些书目基本上不是评话、弹词艺人的实用脚本,当时文献中多为散见的评弹纪实,早先文献中未见有名有姓的说书人,明代文人虽然已关注到民间的说唱艺术,却并未关注具体的说

① 转引自周良. 苏州评弹旧闻钞(增补本)[M]. 苏州:古吴轩出版社,2006:6-7.
② 转引自周良. 苏州评弹旧闻钞(增补本)[M]. 苏州:古吴轩出版社,2006:7.
③ 转引自周良. 苏州评弹旧闻钞(增补本)[M]. 苏州:古吴轩出版社,2006:7.
④ 转引自周良. 苏州评弹旧闻钞(增补本)[M]. 苏州:古吴轩出版社,2006:8.

书艺人。历史上第一个被真正关注的评弹说书人，还是上文阎尔梅在《阎古古全集》中提及的，曾长期在苏州一带表演说书的，并对苏州评弹影响很大的前辈艺人柳敬亭。

一、明末清初的柳敬亭说书

明末清初是苏州评弹传播、发展的重要历史时期，该时期说书艺术在长江流域的江南一带已经逐渐兴盛。但可以肯定的是，当时真正意义上的苏州评弹，抑或说是苏州民间说书艺术，尚未成为稳定的民间曲艺艺术形式。其时甚至还没有真正意义上的以苏州方言或江南音乐说唱表演的说书表演艺术形式。所以，尽管当时的民间书艺活动已经比较普及，但基本上还处于以中州韵或江淮方言说表弹唱的时代。而这一时期在江淮和苏州一带最为知名的艺人，就是后来被苏州评弹行会组织奉为先辈祖师的柳敬亭。虽说柳敬亭的说书形式并非真正意义上的苏州评弹，可他对苏州评弹的演进、发展，乃至苏州地区的书艺说唱的影响，却意义深远和功不可没。

柳敬亭（1587—约1670年）是明末清初的著名说书艺人，亦为传说中苏州评弹的先辈艺人。"说书的历史，可以上溯到唐宋。苏州评弹虽然找了个三皇祖师，但光裕公所的历史，只能上溯到清初，柳敬亭被奉为说书的早期人物。"[①] 柳敬亭并非苏州本地人，却长期在苏州及周边地区说书，对推动苏州说书的兴盛起到了重要作用。柳敬亭"本姓曹。泰州（今属江苏）人，一说通州（今江苏南通）人。18岁时学习说书，曾先后在扬州、杭州、苏州、南京等地献艺，声望甚高。同明末复社中人相往来，后为左良玉幕客。明亡后，曾随清漕运总督蔡士英北上，在北京演出。不久南回，80岁仍在安徽庐江及南京等地演出。擅说《隋唐》、《水浒》等书目"[②]。另传，他还说《三国》《岳传》等书目。从上述书目不难看出柳敬亭说书的内容主要是历史和武书，题材内容相对单一，更为接近评话，与后来苏州评话、弹词的内容宽泛、包容，有着一定的差异。

柳敬亭说书期间，曾经拜莫后光为师。莫后光是明末松江人，私塾先生，擅说《西游记》《水浒》。柳敬亭的说书水平很高，其成就甚至引起同时代文人的关注，历史上曾有好几位文人专门为其撰写传记。柳敬亭曾长期在江淮一带巡演，深受当地听客和书人的追捧与景仰，在说书行业内享有极高的声望。明末清初的文人周容亦曾在《杂忆七传·柳敬亭》中记叙了听柳敬亭说书的相关情况，并提及莫后光传授柳敬亭技艺，在教导柳敬亭时说，"生之言曰：口技虽小道，在坐忘。忘己事。忘己貌，忘坐有贵要，忘生在今日，并忘己何姓名。于是我即成古，笑啼皆一。"

① 周良．听书备览［M］．苏州：古吴轩出版社，2010：28．
② 夏征农，陈至立．辞海：第六版彩图本［M］．上海：上海辞书出版社，2009：1426．

其中观点，即便是以现在的眼光来看，亦十分精辟、准确，完全切中了书艺表演之精要。不过，对柳敬亭当时究竟说的是评话还是弹词，说的是什么书，用何种语言，在历史上尚存有明显分歧和争议。如褚人获（《坚瓠秘集》）、王士禛（《分甘馀话》）、张岱（《柳敬亭说书》）和明末清初著名文人钱谦益、阎尔梅等人认为他是评话艺人；而黄宗羲（《柳敬亭传》）、朱一等人认为他是说唱艺人。而在近现代学人中，陈汝衡、倪钟之等人认为他说的是评话；陈灵犀、蒋星煜等人认为他是说唱艺人。[①] 所以，对柳敬亭究竟是评话艺人，还是弹词艺人，尚不能给出确切定论。可若从苏州评弹行会组织——光裕公所将他视为评弹先辈这一点看，或能间接印证他与评话、弹词均存在一定关联，表明其在苏州地区的书艺说唱领域具有重要的影响力和历史地位。关于历史文献只是反复强调柳敬亭说书，并未直接指明他具体说唱的曲艺种类这一点，似乎意味着当时苏州民间对讲说性和说唱性说书形式，尚未如后世那样给予明确的界定和分类。史传文献只记录他在说书表演领域的影响、声望、成就，却忽略对他究竟是说"大书"还是"小书"的描述。柳敬亭在江淮一带说书的时段，似应为北方讲说性、说唱性说书向江浙一带传播、流布、普及的时期，而非为苏州评话、弹词艺术在江南生根并趋向定型的阶段，更非苏州评话抑或苏州弹词完成地域化、方言化、音乐化演变的时期。因而，尽管柳敬亭后来被光裕公所确认为评弹先辈，但不能因此推断柳敬亭当时表演的就是苏州评话或苏州弹词。如蒋星煜认为"柳敬亭演唱什么曲艺，看来可能性最大的是鼓词"[②]。

对于柳敬亭用什么语言说书，历史文献同样没有明确交代。可说书所使用的语言又直接关系到书艺本身，关系到苏州地区的说书艺术是否已经完成了地方化演进。因为具体说书所使用的语言，与书艺形式的地域化命名关联紧密、意义重大。有关这一点，我们兴许可从柳敬亭为泰州（或通州）人基本判定，其母语肯定不是江南吴语，柳敬亭的母语应为江淮方言。柳敬亭学书、行艺初期是在明末，而明代官方语言为"北方官话"，南宋临安（杭州）时期流传、承继下来的说话、讲史、故事、评话也采用官话说书传统，如若柳敬亭是以官话、中州韵表演，则有利于他在更为广阔的区域范围内巡演，所以将他前半生的说书使用语言确定为江淮话和官话较为合理。不过说书人说唱书目故事，一人须承担多个脚色和跳进跳出表演，故说书人擅长使用多种方言。以方言说唱体现人物身份差异，亦为书艺表演的基本要求，因而同一位说书艺人会多种方言也很正常。其实，早先在苏州或吴地流传的许多民间艺术，如各种戏曲、曲艺、杂艺等，尤其是比苏州评弹定型更早的昆曲、苏剧等，也都曾有长期使用中州韵和北方官话表演的传统。因而从柳敬亭在淮扬、安徽、苏

[①] 周良．苏州评话弹词史［M］．北京：中国戏剧出版社，2008：15．
[②] 蒋星煜．《桃花扇》研究与欣赏［M］．上海：上海人民出版社，2008．转引自周良．苏州评话弹词史［M］北京：中国戏剧出版社，2008：15．

杭等地长期说书，包括之后又长时间寄居和逗留北京演出，晚年还在安徽、南京等非吴语地区巡演，且都能行艺获得生存保障这一点看，柳敬亭即便不使用苏州方言说书，依然可以行艺。著名评弹理论家周良就持有这样的观点，他甚至还据此得出"即使柳敬亭用的语言，也有地方化倾向，带了淮音，或扬州音，但应该还没有完全地方化。如果，当时苏州地方的评话，也在地方化的过程中，那么，柳敬亭能在苏州一带，在吴语地区能经常演出，而且有很长的时间，就容易理解了。所以，可以说，柳敬亭能长时间的（地）在江南说书，可以作为苏州评话正处在地方化过程中的旁证"，"如果柳敬亭用淮语或扬州话说书，如果唱的是鼓词，在苏州一带能演出这么长时间，是不大可能的"① 的结论。所以，只有使用更为流行的中州韵或北方官话表演，才是最为契合并符合柳敬亭长期在不同方言文化区域表演，而又不受语言限制的。

就柳敬亭说书和评弹艺术发展的关联，我们可得出这样的结论，即评弹艺术开始在江南传播的时间客观上应早于柳敬亭说书的时代，但到了柳敬亭时代评弹艺术已经发展到了一个相对兴盛的程度。虽然早在柳敬亭所处时代之前，评话和弹词就已在江南民间多有传播，但那时的评话、弹词表演及其书艺性质，与柳敬亭之后的时代存在明显差别。至于历史文献为什么一直强调艺人说书，却又未说明艺人究竟说的是什么书，则也一定程度地表明当时的大书、小书，讲史、故事、评话，抑或鼓词、鼓书、弹词、说唱等书艺形式的发展，尚在演进的过程，因而不能简单地判定其是否就是后世评话、弹词，抑或是苏州评话、苏州弹词的源头。至于柳敬亭在书艺表演方面的造诣及所取得的成就和影响，则是他被苏州评弹行会视为评弹先辈的重要原因，只是对他成就的认定并不表明在他说书的时代苏州评话和苏州弹词已步入成熟和定型的阶段。客观地说，柳敬亭本人能够在长江两岸和江浙皖一带长时间说唱巡演的事实，足以表明其对苏州评话和苏州弹词的形成、演变和发展形成了很大影响，同时也为评话、弹词的地方化演进起到了承前启后的重要推动和促进作用，因而柳敬亭对苏州评弹的发展演进确实功不可没，而柳敬亭所处的明末清初，应为苏州评话、苏州弹词（抑或是苏州说书）向地方化演进的时期。

二、清朝乾嘉时期的苏州评弹

苏州评弹完成地方化演进并逐步走向成熟，大体应当是在柳敬亭之后的清乾嘉时期。该时期不仅涌现了相当数量的苏州评弹文献，还流传下了不少的苏州方言诗话、词话、拟弹词、小说文学文本，并且出现了以苏州方言撰写的评话、弹词脚本。在经历了清代江苏巡抚丁日昌查禁各种民间小说、词本、话本、山歌、诗歌等文学

① 周良. 苏州评话弹词史［M］. 北京：中国戏剧出版社，2008：15–16.

的刊、刻、印、抄本事件，误伤了许多原本不属于淫词秽本的珍贵民间文化遗存后，民间还能遗有如此数量的苏州方言书目文本，足以印证当时民间书艺活动的频繁。所以，尽管难以准确判定苏州说唱何时步入苏州评话和苏州弹词时期，但我们还是可以通过评弹文献、评弹文学、民间实录、评弹脚本、弹词唱本、演出台本等各种刊、刻、印、抄本，找寻苏州评弹开展的相关线索。最为重要的是，到清朝乾隆年间，除去各类评弹书目文本和文献资料外，还出现了王周士、清前四名家、清后四名家等有名有姓的评弹名家、响档艺人，并形成了对后世影响深远的早期评弹表演艺术流派。这些流派不仅在评话的讲说表演方面形成了稳定的表演程式，而且在弹词流派唱腔上形成和确立了以书调、民歌、曲牌为基础的弹词唱调，为日后弹词流派唱腔的异彩纷呈和唱调系统的构建奠定了基础。所以真正意义上的苏州评弹，应当就是由苏州人以苏州话、苏州音乐表演，在苏州及吴地本土传播，经由漫长演进而获得高度发展、成熟，乃至定型的民间艺术形态。自乾隆时期起，苏州评弹不仅表演体系、说唱技艺、唱腔唱调、器乐伴奏逐渐成形，就连以长篇书目为主体的评话、弹词演出脚本的文本，也在评弹艺术师徒传承体系的支持下，得到了有效的传承、传播、繁衍、保存。评弹的程式、书目、表演、技艺、唱腔、伴奏等亦趋向定型，整个评弹业态充满活力。广阔的市场、稳定的受众群体、成熟的书目脚本和高水平的艺人群体，为评弹艺术当时的发展和后世的繁荣奠定了坚实的基础。说书这一历史久远的古老民间口头艺术，自此也步入了苏州自己的全新、健康、平稳的发展、传承轨道。

王周士，是被文献最早提及的有名有姓的苏州本土说书人。王周士（1736—1795年，亦说生卒年代不详），"一作'黄周士'。清乾隆年间弹词艺人。江苏元和（今苏州市）人。因头秃面多赤瘢，绰号'紫癫痢'。相传乾隆南巡时，曾召其说书"①。王周士又作黄周士，是因为苏州方言中"王""黄"不分，发音相同，应为口音推断姓氏产生的偏差。王周士"以弹唱《游龙传》、《白蛇传》而享有盛名。擅长放嗛，精三弦弹奏"②，是单档长篇说书时代名声显赫的苏州评弹大家。相传乾隆南巡苏州时（1762年），机缘巧合偶遇王周士观前说书，被其精彩表演深深吸引，大为赏识他的才艺，事后宣召其赴京御前侍讲，在京受封七品顶戴，成为苏州评弹业界传奇。王周士一生致力于促进评弹艺术发展，还精研并总结了评弹表演经验，为后世留下了评弹专著《书品》《书忌》，首开评弹技艺研究之先河，为苏州评弹艺术繁荣做出了巨大贡献。

传说王周士京城侍讲日久，因思念家乡而托病称疾想要还乡，乾隆恩准，并赏

① 夏征农，陈至立. 辞海：第六版彩图本［M］. 上海：上海辞书出版社，2009：2342.
② 潘君明. 苏州历代名人传说［M］. 苏州：古吴轩出版社，2006：181.

赐以重金，允其衣锦还乡。王周士用赏金在玄妙观第一天门处修建三皇庙，供奉说书始祖，创立苏州最早的评弹行会组织"光裕公所"（乾隆四十一年，1776年），使得苏州评书、苏州弹词两种艺术形式正式统一到同一行会组织之下，确立了苏州评弹的历史、文化地位。所以，以王周士时代为苏州评话、苏州弹词的定型时期，相对依据充分和可靠。王周士在光裕公所中供奉三皇始祖为评弹始祖，可能是因为他找不到确切可考的评弹始祖。"三皇"为传说中的远古帝王，中华文明之先祖，尊其为说书的祖师倒也说得过去。关于"三皇"的组成有很多版本，主要为天皇、地皇、泰皇，天皇、地皇、人皇，伏羲、女娲、神农，伏羲、神农、祝融，伏羲、神农、黄帝，燧人、伏羲、神农等六种，民间还有将共工、盘古算在其中的。关于评弹先祖，民间也有将周朝因让王南徙，始创勾吴（句吴）国的周太王长子泰伯作为评弹始祖的说法，其道理也就是尊崇远古文明的意思。王周士还为光裕公所订立了行规行风，用以规范艺人的行业行为，维护书人权益，协调内部关系，倡导尊师礼让，规范艺人出道认证，还经常组织各种行会活动，举办"会书"竞技，切磋书艺，交流技艺，培养后学，化解纷争，等等，对评弹艺术的发展、兴盛、繁荣发挥了重要作用。

　　有关王周士说书，除《游龙传》和《白蛇传》外，还有《落金扇》。这三部长篇书目除《游龙传》见诸文献记载外，《白蛇传》和《落金扇》在评弹界也都有唱本和传人，并在评弹艺术界流传至今。至于说这两部后世传承的书目，是否源于王周士使用的舞台表演脚本，则并没有线索可以推断。但这两部书目在后世弹词表演中的脚本繁衍、传承，一定程度上也印证了苏州评话、苏州弹词始于王周士说书。王周士与后世评弹艺术存在着一定的渊源。很显然，王周士是苏州历史上第一个有名有姓的评弹艺人，他组织评弹行会，制定行规，撰写评弹专著并在京城御前侍讲等诸多史实，都表明王周士的时代是苏州评弹完成地方话演进并趋于定型的重要时期。

　　紧随王周士之后的是清前四名家陈遇乾、毛菖佩、俞秀山、陆士珍，以及相近时代的陆瑞庭、陈士奇、吴毓昌、姚豫章（一作姚御章）、陈汉章、马春帆等人。有关清前四名家究竟是哪几位艺人，业界至今尚存在一定的分歧。如在清前四名家中被提及的还有陆瑞庭、陈士奇、姚豫章等人。上述评弹艺人中除嘉庆、道光年间说"水浒"的姚豫章和说"三国"的陈汉章为评话演员外，其他名家皆以弹词表演为艺业主攻，并大多形成属于自己的弹词流派唱腔，说明其时不仅苏州评话、苏州弹词业已定型，且唱腔音乐趋于成熟并走向全面繁荣。清前四名家中最为著名的是陈遇乾和俞秀山，他们所创的弹词流派唱腔对后世弹词唱腔艺术的发展贡献极大，对清末、民国和中华人民共和国成立以后的一段时期内，苏州评弹艺术的发展和弹词流派唱腔艺术风格的创新影响至深，还成了引导后世弹词流派唱腔发展的重要唱

调系统。

清后四名家分别是马如飞、姚士章、赵湘洲、王石泉,前三人都是活跃于咸丰、同治年间的评弹艺人,只有马如飞的弟子王石泉稍晚(同治、光绪年间)。清后四名家中的姚士章为评话艺人,他是张汉民的儿子,后过继给了姚姓人家,自幼随父习艺。父张汉民将昆曲行当引入评话,但使用中州韵表演,姚士章将其改成苏州话,最为擅长表演净角鲁智深。清后四名家的其他三人皆为弹词艺人,其中声名最盛、影响最大的是马春帆之子马如飞,他创立的马派唱腔是最典型的以书调为基础的弹词唱调,成就了影响后世弹词流派唱腔发展的马调系统。马如飞不仅是弹词艺术史上著名的表演艺术家,更是在弹词创作领域和书艺学术领域卓有建树的宗师级人物。马如飞技艺高超,编创之弹词开篇数以百计,另著有《南词必览》《杂录》《梦史》,并改编了《珍珠塔》。他的文学功底极好,仅诗赋一项到同治五年(1866年)就有800多首。他还曾主持重整光裕公所,被推举担任公所司年一职,并拟写了为公所成员遵守的《道训》。他主持编撰的《南词必览》不仅辑录了王周士的《书品》《书忌》,还从艺人书艺说唱表演实践出发,整理出涉及诸多前辈名家的"说书五诀""说法现身""现身说法""书戏差异"等表演经验和心得,是继王周士以后潜心书艺表演理论研究的重要人物。不过,光裕公所后来传下来的《南词必览》中,还包含了马如飞的生后事情,为后人逐步增补的内容。马如飞一生授徒包括儿子马一飞、外孙王绶卿和徒弟杨鹤亭、姚文卿、俞莲生、钟柏泉等十余人,上述传人皆为弹词响档名家,可见其对评弹艺术贡献之大,古今鲜少与之相匹者。

上述名家在苏州评弹艺术发展史的地位毋庸置疑,他们各自创腔、创调并共同影响、助推了晚清苏州评弹艺术的繁荣。他们在表演中所使用的唱腔音乐,大多以弹词书调作为唱腔基础,以曲牌演唱七字对仗的韵文唱词,或以江南民歌音调演唱长短句韵文唱词,并主动在唱调、唱法、脚色、行当的表演中融入戏曲和其他音乐要素,不断丰富、发展、融合、推进清前四名家的弹词流派唱腔。更为重要的是,清前四名家、清后四名家及其他评弹高人,都逐渐形成并建立起相对稳固的以评弹书目为主线的评弹书艺传承制度,这些对推动和稳定评弹艺术的繁荣发挥了关键作用。所以,清代从乾嘉到咸同,再到光绪时期,苏州评弹延续了王周士、清前四名家、清后四名家的繁荣,尤其是咸丰、同治、光绪时期,评弹名家响档辈出,仅仅是有名有姓的评话、弹词艺人,就达数十位之多。也是在这一时期,苏州评弹形成了以苏州方言、江南音乐和长篇书目故事单档表演为时代特征的发展时期,且该时期更是评弹文学和表演书目不断创新的年代,很多书目直到今天还在民间活态传承。因而,清朝是苏州评话、苏州弹词完成方言、本土化演变,进而迅速走向成熟的关键历史时期。

其实,从历史文献或评弹文本角度观察,我们同样能发现苏州评弹发端于乾隆

年间的史实。周良先生认为："叙述弹词地方化的过程，形成苏州弹词的发展过程，现在也缺少资料。比评话多一点的，有清乾隆、嘉庆年间刻印的弹词本，已经有苏州话出现。而苏州评话、苏州弹词的形成，以运用苏州话为重要标帜。"① 周良在著作中提及了杏桥主人文人加工本《新编东调大双蝴蝶》（清乾隆三十四年，1769年）的序中说起弹词《双珠凤》中出现了苏州方言；还有民间艺人抄本《新编金蝴蝶全传》、清乾隆三十七年的《雷峰古本新编白蛇传》、嘉一堂本《新编宋调白蛇传》、乾隆五十年三秀堂刻《新刻时调真本唱口九丝绦全传》、清乾隆刊本《新编重辑曲调三笑姻缘》等都有苏州话的出现。清嘉庆十四年（1809年）陈遇乾原稿、俞秀山校阅的《义妖传》也有使用苏州话的情况。陈遇乾和俞秀山都是历史上的弹词名家，所以他们审核的文本应当非常接近或就是评弹或弹词舞台实际表演的书目脚本。就算前面提到的不是评弹演出脚本，因为出现了苏州方言的表述，也间接说明了评弹地方化的文学演进与民间说唱地方化演进的客观关联。

此外，王周士和清前四名家都是苏州人，他们传下的《隋唐》《落金扇》《白蛇传》《玉蜻蜓》等名篇弹词书目，也都有后世传人在继承和演出。王周士为总结评弹表演技艺，结集出版的专著《书品》《书忌》，除涉及评弹书场表演的技艺，还给出了针对性的指导意见，充分说明评弹书目、语言、表演、形式、技艺已步入成熟阶段。评弹名家和弹词唱腔流派的出现，更是说明评话、弹词艺术已趋于成熟和定型，且与本土文学、语言、音乐、器乐、民俗、娱乐基本融合。这些为苏州评话和苏州弹词的正式确立，提供了有力的佐证。

说唱艺术在清代文学创作领域获得了跨越式的同步发展，而大量涌现的与评话、弹词书目文本结构、文学形式、题材、体裁等高度近似的文学作品创作的繁荣，也是清代评弹艺术走向繁荣时期的重要旁证。事实上，整个清朝以评话、弹词文学为移植、仿作对象的创作潮流对文学艺术发展的影响，与中华民族文学发展史中的诗、词、曲、赋文学体裁对民歌、民谣、歌舞艺术的模仿、学习、借鉴的情况惊人相似。民间说唱表演艺术的繁盛不但促成了文学领域特定体裁的文学创作流变，而且清代的小说和话本、词本文学对评话、弹词文体的学习与模仿，引发了明清小说文学创作的高度繁荣。所以具有文学属性的话本、诗话、词话、拟弹词、女弹词、妓女弹词等文学作品的出现，也可以作为民间说唱弹词在清代的发展趋向成熟的证据。虽然文学创作与口头说唱书目脚本的文学创作有相似之处，但文学创作的审美是服务于阅读欣赏，而不像舞台表演类的口头说唱文学那样，以语言表述和弹唱为表现形式，所以二者间依然会沿袭和保持各自相对独立的演进、发展特点，规律、空间和轨迹。民间口头文学舞台说唱表演艺术形态与文人书面文字文本文学艺术形态相互

① 周良. 苏州评话弹词史［M］. 北京：中国戏剧出版社，2008：11.

伴生、共进关联，民间讲说表演类的说话、故事、讲史、评书、评话的演进与发展，对文学领域的故事、历史、说话、讲史、讲经、传奇、小说创作的生存、演进产生了特殊的刺激作用，并为后者的创作繁荣带来了重要的影响。有趣的是，历史上也同样频频出现了评弹艺人将古今小说、历史、演义、公案等文学著作改编成舞台书艺说唱表演脚本的情况，并产生了无数的书目名篇，模拟弹词风格的文学艺术体裁与弹词舞台实践脚本之间相互作用、相互影响。弹词脚本属于舞台曲艺表演艺术范畴，而拟弹词类文学作品则属于文本文学艺术范畴。前者从业人员一开始以瞽目艺人居多，到后来才渐而转变为以具有识文断字能力的艺人为从业主体，但旧时仍旧摆脱不了以说书谋生的社会下层阶级的命运；而后者无论是创作者还是文化消费者，均以历代文人和有钱有闲的文化高端群体为主。可两类艺术始终存在着相互作用、相互借鉴、相互促进、交互影响、交融渗透、共同演进、同步发展的多重关系。比如，作为章回体小说的文学作品虽然是由文人创作的相对高端的专有读物，但其章回结构就是民间说唱的场回表演的篇幅特征，其小说文本的总长亦基本为民间说书书目的篇幅总长，且长篇小说的总文字量相当于长篇书目，中篇小说的文字总量相当于中篇书目，短篇小说的文字总量相当于短篇书目；而每章每回的开头诗文或开篇诗作，即说唱表演的诗赞、赋赞、楹联、挂口的文学变异；其文学作品的语言文本采用说唱表演散韵文结合文体；其故事的演绎主体亦为书艺说唱主要采用的第三人称叙述，之后又逐渐融入第一人称和第二人称的人物脚色变化；等等。这些都显示出二者间不可分割的特殊关联。不过，二者也存在一些差异，比如现场表演的方言俚语和关子噱头，在文学作品中必然会因受到诸如语言风格、文学情趣、语言情境及书面表达特点的限制而难觅其踪，这也是二者存在的文本差异的典型表现之一。

所以，我们在研究苏州评话和苏州弹词时，可以将文学的评话、弹词与口头说唱表演的评话、弹词做类比研究，借以从中寻找口头说唱表演评话、弹词的演变线索。比如，如今我们要想真正搞清楚评话、弹词的苏州地域语言、文化、音乐的地方艺术演进，可以在文学中寻找线索。评弹艺人的书艺传承以口传、家族、师徒式教习传统传承为主，通过对既有历史文献的整理来探究评弹表演的地方化演进比较困难，这是因为对于每一位以说唱表演作为基本谋生手段的艺人而言，其表演的书目脚本非常重要，从不外传或公开展示，更不可能结集成书目文本文献公开出版发行。即便是师傅传弟子也大多数是采用听书、观摩、背讲、教授等形式，按场回章节逐步传授，真正的私存脚本往往被视作"压箱底"的珍宝，师傅不到自己说不动书绝不传给后世。况且，文学书目虽然结构与舞台表演本近似或相同，但许多噱头、关子、笑料、插科、打诨、俚语，都跟同类书目脚本有很明显的差异和本质的不同。再者，口头文学表演的语言组织、语义表达、语词修饰、语情手法、语音表达、文本结构、谐谑意趣、暗喻借代、方言变化、人物身份、脚色进出等，及各种表演、

技艺、口技、手面、身法、形体、表情、动作和弹词音乐的唱腔、音调、唱法、表演、伴奏、技巧等，都是文学著作中不可能体现、表现、涵盖的内容。所以古代几乎不可能有正规出版发行的刊、刻、印、抄的书目演出实践文本。而为了保密，一些名家、响档艺人的传承演出说本、唱本，经常会对关键内容做模糊描述处理，或者干脆用别人看不懂的特殊符号、记号、代号、暗记书写和标注，这样即便被同行意外获取，其关键的表演、说唱的技艺、要点、内容也不易泄密。有些弹词艺人，其唱腔、音乐的所有关键内容，都是用脚本主人自己的符号体系记录保存的，他们还会不断发明各种属于自己个人独创的特殊符号和标记。

倘若我们以历史的眼光看待苏州评弹的发展，不难发现，评弹艺术的发展与社会经济基础密切相关。苏州所处的江南吴地生态资源、地理环境优越，素有"鱼米之乡"的称号，农耕、蚕桑、渔樵、作坊、工艺、制造、交通、运输持久兴旺，加上城镇繁荣、商贾云集、崇文尚学、交通便利、人文荟萃、民风淳朴、生活安逸，为民间艺术的生存繁衍奠定了良好的基础。苏州评弹兴盛于明、清时期并非偶然，因为自宋元以来苏州在传统农业兴旺的基础上，城市高度繁盛与发展，市民文化特点日益突出，城市功能不断完善。商品经济的日益繁荣，使得该时期以苏州为中心的江南城镇迅速实现以商品经济为基础的城市性质的根本变革，使苏州实现了"由行政中心变为重要的商业城市，居民中小市民的比重大大增加。同时，这一地区的小城镇有了大发展。宋代苏州府有小城镇 11 个，明代中期达 95 个，清代达 121 个。其他如松江、常州、湖州、嘉兴等，大体上也是如此。市民阶层在扩大，他们需要的文化活动，不仅在内容上要适合他们的思想感情，方式上也要适合他们的生活环境。茶馆成为市民阶层经常进行公共活动的场所，在这里交流信息，谈判交易，评论是非；也在这里休闲娱乐。茶馆的发展，为评弹艺术从露天进入室内表演创造了条件，对评弹艺术以后的发展有很大的关系"①。

三、清末、民国的苏州评弹

19 世纪中叶到 20 世纪上半叶的清末、民国时期，是苏州评弹的第二个历史发展高峰。该时期苏州评话和苏州弹词都有了长足的进步，苏州乃至江南吴方言区涌现了大量的评话、弹词艺人，他们大多拥有早先评弹艺术流派的血脉、师徒传承的印迹，终日游走于城市、乡镇、村落，奔波于书场、酒肆、茶馆之间，说唱表演各种题材的书目，为评弹书艺带来了一派繁荣。其时，江南吴语文化区域的苏州、上海、杭州等重要城市，工商业兴旺崛起，社会经济显著发展，外来文明不断涌入，城市生活相应改善，休闲娱乐普及兴旺。尤其是作为"冒险家的乐园"的上海，伴

① 周良. 苏州评弹研究六十年 [M]. 苏州：古吴轩出版社，2009：41 – 42.

随西方列强设立租界，西方舶来文化与本土文明碰撞交融，不仅本土戏曲如京剧、沪剧、昆曲、绍兴戏等异常活跃，外来时尚艺术和新潮娱乐也纷纷涌入，诸如文明戏、话剧、电影、音乐剧、西洋音乐、流行歌曲、爵士乐等迅速占领市场，还带来了戏院、剧场、影院、游乐场、舞厅、咖啡馆、酒楼、茶馆、书场等场所的火爆。十里洋场，灯红酒绿，游人如织，昼夜喧闹，营造了多元、宽松、包容的文化氛围，同时也给能够适应时尚潮流、与民族传统紧密联系、场地设施简洁、收费价格相对低廉、能满足中下层市民娱乐需求的评弹艺术，以应有的生存、发展空间。一时间评弹艺术如鱼得水、风生水起。在中心城市娱乐繁荣的驱动下，无锡、常州、绍兴、嘉兴的评弹艺术高度发展并迅速普及。几乎在瞬间，大部分江南地区冒出了无数的书场、茶馆，评弹艺术与市民经济紧密结合，欣欣向荣，热闹非凡，甚至发展到艺人供不应求的地步。与评弹表演的火爆相吻合的是，苏州评弹业界响档、名家、传人辈出，他们编创了大量的评话、弹词书目，新创了一众弹词流派唱腔，还在说唱形式、说表技巧、弹唱技艺、脚色转换、曲调旋律、音乐手法、唱调唱法、音乐伴奏、表演才艺等诸多方面，展现出井喷式发展的强劲势头。弹词表演还突破了传统的自弹自唱的单档表演程式，出现了双档、三档、多档等全新表演探索。留声机、唱片的普及，以及电声设备、广播电台等新型传媒的出现，更为评弹表演拓宽了领域和传播渠道，各类评弹场所和广播书场形式呈现出遍地开花的局面。与此同时，评弹行会制度得以重建整肃，评弹业界强化了行会功能，注重艺人群体的内部监管、约束、协调、仲裁、评审、评价机制，形成了艺人收徒、授艺、茶会、出道、赛书等行业行为规范。江沪浙评弹艺人交流频繁、交往密切，带动了整个评弹书艺市场。评弹行业内部的切磋、竞技、竞艺普遍展开，从而大大提升了艺人群体的整体艺术水平。一些出身不错、受过教育、文化程度较高的文化人，也不断加入评弹表演和宣传推广队伍中来，评弹艺术的整体水平因此大为提高，评弹艺人特别是名家响档的收入大幅度提升，人们甚至不再如从前那样称呼评弹艺人为"先生"，而称其为"老板"，甚至接洽书场安排的行为也被称为"谈生意"。该时段内特别是民国时期，受市场娱乐、休闲潮流的影响，评弹艺术与新传播手段如唱片、广播电台书场进一步融合，名家、响档积极参与表演，极大地推动了评弹艺术的普及和传播，为该时期评弹艺术的繁荣助力不少。

在评弹业界，"与辗转在江浙一带城镇演出不同的是，上海观众对评弹有着属于都市化的特殊要求，评弹演员必须从书目内容到弹唱风格，从服饰到舞台风度都有一种变化和提升。这种提升也就是评弹融入海派文化的过程，是一个适应大都市人文环境的过程，是评弹艺人与大都市文化不断磨合的过程。于是在保持原有的清

丽、高雅、细腻特点的同时，摸索和寻找着新的突破点、兴奋点"①。评弹艺术在民国时期的上海市民阶层，不仅相当普及而且更具活力，这主要受上海开埠以来海派文化风格的影响。海派文化的特点是既有传统吴越文化的古典、雅致，又有源自海外大都市的现代、时尚，因而海派文化从本质上体现为东西方文化、传统与时尚的相互碰撞、融合、包容，以及两种文化的共存、共荣、共赢，堪称典型的新潮时代文明产物。海派文化的包容同样也为苏州评弹在上海滩的崛起提供了适宜的土壤，许多苏州评弹艺人纷纷去上海书场、茶馆、游乐场、剧院演出寻求发展，上海瞬间云集了许多有影响的评弹艺人，他们中不仅有说大书的评话艺人，还有众多的说小书的弹词艺人。该时期江浙沪一带的评弹说唱同样繁盛和兴旺，大部分艺人，尤其是名家、响档与之前清中期的评弹名家存在书目传承、说表技艺、唱腔唱调、艺术特点、音乐风格的诸多渊源。评弹艺人之间大多依循同一长篇书目，维系着密切的近亲属和师徒传承的垂直关系。

不同艺人说唱的故事内容，存在着清晰的题材内容差异和艺术手段、表现形式的区分。如"大书多历朝演义，征战杀伐、金戈铁马、朴刀短棒、多英雄豪杰的故事"，"除演义外，还有神怪和侠义、公案故事"；"小书多儿女情长、悲欢离合的故事。婚姻受挫折，有情人终成眷属，冤案得到昭雪，遇难呈祥"。② 故评弹艺谚有云"大书一股劲，小书一段情"，"小书怕交兵，大书怕做亲"。除去个别艺人会跨越曲种学习、表演外，当时的评话、弹词艺人很少会出现说唱兼做的交集。该时期江浙沪涌现了很多著名的评弹艺人，其中仅说大书的评话艺人有：说《英烈》的朱振阳、叶声扬、蒋一飞、许继祥；说《金台传》的金耀祥、金筱棣、也是娥（女）、王士庠；说《英烈》《岳传》的钟士亮、王再亮、钟子亮；说《三国》的黄兆麟、熊士良、唐再良、何绥良、宋春扬、张玉书；说《金台传》《平妖传》《飞龙传》的凌云祥、凌幼祥；说《七侠五义》的韩凤祥；创编说《张文祥刺马》的朱少卿；说《金枪传》的杨鹤鸣、石秀峰、汪云峰、钱雪峰；说《隋唐》《水浒》的张震伯、张少伯父子；编演《吴越春秋》《列国志》的曹仁安；说《五虎平西》《包公》的杨莲青、陈晋伯、顾宏伯等，不胜枚举。其中很多说同一部书的不是父子就是师徒，堪称是评话名家群英荟萃，很多父子档、师徒配。

该时期说小书的弹词名家更是人才辈出，他们不仅技艺成熟、表演完善、弹唱高明，而且在以往弹词唱腔基础上形成了一批以创腔者姓名命名的弹词流派唱腔。这些新生唱腔不仅体现了对旧有唱腔的优化、改良、创新、创造，还在说唱形式、演唱方法、弹唱伴奏、舞台表演等方面进行了积极探索，为后世弹词艺术的发展奠

① 上海市文化广播影视管理局. 评弹［M］. 上海：上海文化出版社，2011：26.
② 周良. 苏州评弹艺术论［M］. 苏州：古吴轩出版社，2007：73.

第一章 基本艺术特征及历史渊源

定了基础。清末至民国的近百年时间中，新出现的弹词流派大多与清前四名家、清后四名家渊源深厚，一些唱腔就是近亲属和师徒的直接传承，创腔人不断融合其他民族民间艺术的音乐要素，从而对该时期及其后的弹词音乐流派的发展，起到了承前启后的作用。该时期已形成弹词流派创腔机制，并形成弹词流派风格体系。其中属于马调系统的弹词名家和唱腔有：马如飞徒孙；魏调创腔者魏钰卿，她主唱《珍珠塔》，直接延承了马调的书调风格，但在旋律变化和音乐性上明显有了突破；而魏钰卿的门徒沈俭安（沈调）、薛筱卿（薛调），二人师出同门，却体现了各自的特点，他俩还在20世纪二三十年代拼档表演《珍珠塔》成为代表性唱腔，人们将二人表演合称为沈薛调；另有从魏调衍化创腔的朱耀祥（朱调，又称祥调），吸收了苏滩音乐，使长腔跌宕多彩，别有意蕴，还首创二胡伴奏形式，可惜如今几乎后继无人，朱耀祥还在20世纪二三十年代与赵家秋拼档表演《大红袍》《四香缘》，成为名噪一时的著名双档；马调女声唱腔代表朱雪琴，其调兼容沈调、俞调、夏调唱腔风格，她还与郭彬卿创立琴调伴奏过门；李仲康创腔李仲康调，音调高、力度强、字音清晰、擅长转腔顿挫，儿子李子红琵琶伴奏手法多样，技艺创新；以沈调为基础的尤惠秋（尤调），擅长装饰音、颤音，唱腔委婉细腻；等等。上述诸调皆源出马调而又与马调风格相异。

该时期属于俞调系统的弹词流派唱腔有：以马调为基本节奏，采用俞调大小嗓结合、阴阳面结合的杨筱亭小阳调，其养子杨仁麟是进一步发展该调的弹词名家；夏荷生（夏调）是俞调中影响很大的流派，因擅长《描金凤》而称为"描王"，是20世纪二三十年代最负盛名的评弹三单档之一；徐云志调结合俞调和小阳调，融合京剧和江南叫卖调，所创"糯米腔"富有江南乡土风味，徐云志擅长弹唱《三笑》，是20世纪二三十年代的评弹三单档之一；祁连芳调以纤柔、缠绵、凄婉为特色，融合京剧程砚秋程派和江南丝竹的哀怨旋律，并以改良过门创新技艺风格见长，长期说唱的书目为《双珠凤》和《文武香球》；杨振雄调衍生于夏调（又称杨俞调），吸收昆曲并得俞振飞等人指点，擅用真假声结合，却以真声为主，演唱慷慨激昂、豪气干云，喜用顿挫，别有韵味，也有人称其为龙调，杨振雄一生创作甚丰，《武松》为其代表作。

周调系统属于相对偏晚的弹词流派系统，周玉泉16岁随张福田学《文武香球》在光裕社出道，后拜王子和习《玉蜻蜓》书艺精进，成为一代名家，20世纪30年代与夏荷生、徐云志合称"三单档"，一生致力于演唱和创编书目，说、噱、弹、唱功底皆深厚，"阴功"突出，说表平稳，擅长各种脚色，其唱腔独树一帜。周调系统的流派唱腔有：蒋月泉蒋调为周调系统中的新弹词流派，蒋月泉早年学唱俞调，后假声失润，改唱大嗓周调，吸收京剧老生和京韵大鼓唱腔，注入了唱腔的装饰性，丰富了音乐表现力，蒋调的成熟是在中华人民共和国成立之后，并最终成为评弹界

影响最大，流传最广的流派；张鉴庭张调始于夏调，后受蒋调影响，进而融合两调唱法，吸收京剧老旦唱腔，唱功、说表出众，表现力强，确立了自己的风格。还有姚荫梅姚调，是在书调基础上发展而来的，姚荫梅曾与多位响档组班演出，1945年在上海大世界因演出自编《啼笑因缘》而轰动成名。

这一时期还有著名双档艺人蒋如庭、朱介生，其中擅唱双档《落金扇》《双金锭》的蒋如庭，多才多艺，擅长起旦角，声音清脆甜糯，他唱的俞调，人称蒋俞调，他唱的陈调（陈遇乾调），人称蒋派陈调；同样擅双档《落金扇》《双金锭》的朱介生先于蒋如庭拼档他人任下手，20世纪40年代拆档后与徒弟吴红娟合作《西厢记》任上手，他的唱腔人称新俞调，但未能普及，后半生在上海、苏州两地多所学校教评弹，对评弹教育贡献极大。在民国评弹艺术的兴盛时期，亦即"20世纪20、30年代，当时最负盛名的是夏荷生、周玉泉、徐云志'三单档'和沈俭安和薛筱卿、蒋如庭和朱介生、朱耀祥和赵稼秋'三双档'。综观他们的艺术特点你就能发现，他们的走红、发迹都是因为能在艺术上适应都市文化的特色并不断改革和创新"①。

民国时期，苏州评弹愈发兴盛。江南商贾经济的发展，城市娱乐的相对单一，吴地民众的生活习性，都在一定程度上刺激了书艺市场的发展，艺人收入明显提高。评弹行会中对书艺传承制度的积极引导，使得说书人群体快速增长。评弹即使在受外来文化冲击的国际化都市上海，也没有因为娱乐行业的繁荣而受到抑制，反而更为兴旺。究其根本原因是书艺表演的低成本，听客听书相对低廉的票价，长篇书目对客源的稳定作用，广播书场的宣传效应，等等。为了匹配日益增长的听书需求，强档、响档、名家辈出，极大地促进了书目创作的旺盛，所以民国时期的评话、弹词书目的编创数量都非常大，即便是长期传承的著名书目，也多被艺人们不断地修改、充实、润饰、增幅和扩展。许多原先回目较少的书目，在不同艺人的表演中大幅增加，更出现了其他文学、戏剧体裁的作品被改编成评弹作品的现象，旧有的弹词作品也不断在唱腔、唱法、噱头、表演、表现方面被丰富和改进，同时引起了不同流派唱腔的井喷，所以民国时期评弹的繁荣更胜于清朝末年。

到了1912年，说书艺人行会确定将"光裕公所"更名为"光裕社"，取"光前裕后"之义，修缮旧址，立碑载史，建立固定演出场所。光裕社的评书、弹词书艺传承，以长篇书目师徒相承为主，但艺人收徒有严格制度，传承有各自的路径和套路，还有严格的"出道"考核，所传演出书目脚本也各不相同。其时在民间口头交流若提及评话、弹词，要么以大书、小书分别代称，要么统称为"说书"，但书面表述大多分别称评话、弹词。"如以行会组织的名称为例，1936年上海成立上海市

① 上海市文化广播影视管理局. 评弹 [M]. 上海：上海文化出版社, 2011：28.

评话、弹词研究会，1945年光裕、润馀、普裕三社合并时，称吴县评弹协会。"① 弹词艺术的再度繁荣与社会生活的变革关联极大，这一波繁荣延续的时期也相对较长。

四、中华人民共和国时期的苏州评弹

1949年中华人民共和国成立是苏州评弹艺术发展史上的重要节点。中华人民共和国成立以后，国民经济全面恢复，并于短期内步入快速增长时期，人民生活稳定安宁，吴地民众的休闲娱乐亦恢复常态，茶馆、书场重新进入市民的传统生活模式。苏州评弹的演出市场迅速升温，庞大的艺人群体被纳入专业文艺团体，苏州地区的评话、弹词团体相继合并，艺人们获得了历史上从未有过的文化人地位，苏州评弹再次走向全面的振兴和繁荣。

1951年苏州市率先成立了新评弹实验工作团，1956年由潘伯英和曹汉昌为创始人改名为苏州市人民评弹团。与此同时，作为全国中心城市的上海于1951年由18名艺人组成了评弹界的第一个国家团体——上海市人民评弹团，随后相继成立了长征、星火、先锋评弹团。其时，江、浙两省也纷纷成立了省、市、县级评弹团。1960年苏州的评弹团体合并，成立苏州市人民评弹一团，将评话、弹词两种曲艺形式正式纳入同一文化团体，"评弹"联合称谓逐渐流传开来。各地各级评弹团体的成立，使得过去以个体单干为谋生形式的评弹艺人，成了文艺工作者，评弹响档、名家，更是获得了人民艺术家的称号，其社会身份、文化地位、政治待遇、经济待遇等诸方面，发生了翻天覆地的变化。进入组织状态后，评弹艺人破除门户之见，通过交流合作、团结协作、开展批评、切磋技艺、探索创新、共谋进步，对评弹艺术的传承、发展、推广、振兴发挥了巨大作用。

其实，有组织的评弹文艺工作者与旧时的个体民间说书艺人原本就是同一群体，这些评弹艺人包括其中的名家、响档在进入新时代的文艺团体后，大多拥有了稳定的收入和正常的生活，就连退休、养老、看病、住房也都有了相应保障。这些说书人身上旧有的种种陋习，也在一定程度上得到了教育、矫正、改造，书艺演出行为更趋合理、规范、有序，使得这些人在精神上、物质上都得到了抚慰和满足。而评弹艺术也随着党的文艺方针调整，步入艺术为人民大众服务的轨道，说书人成了受人尊重的文化人。中华人民共和国成立以后，尽管经历过数次波折，但评弹艺术的发展整体向好，并先后在"文化大革命"前和改革开放后出现了两度评弹艺术的繁荣和复兴，评弹业界也始终没有出现大规模的生存危机。

评弹在中华人民共和国成立后的第一个繁荣时期是20世纪五六十年代，一大批名家、响档以极大的工作热情和热忱，焕发出了惊人的艺术创作能量。他们踊跃投

① 周良. 苏州评话弹词史［M］. 北京：中国戏剧出版社，2008：3.

身于评弹艺术的振兴和繁荣，积极构思社会主义人民大众文艺的新内容，创编适应新时代、反映新思想、表现新生活的评弹新书目，大胆改革评弹艺术表现形式、表演技艺、唱腔唱调、说唱手法，培养了许多杰出的评弹人才。评弹艺术界还在"百花齐放、百家争鸣"的方针指引下，借助出新作、新人、新题材，推出了一大批新书目，培养了一大批书艺英才。专业剧团的评弹演员在创新、创造、创作、表演方面热情空前高涨，管理、组织、创作、演职等各类人员大胆实践，勇于探索，积极创新，使评弹艺术实践发生了深刻变化。加上许多专家、学者、文化人深度介入评弹艺术的理论、实践研究，也极大地推动了评弹艺术理论学术创新，全面推进了评弹艺术的总体发展。更有评弹学校的建立、建设、发展，为评弹艺术注入了新的活力，并培养了大批优秀演艺人才。早期的电台广播、唱片、电影、书场、剧院、戏院，以及改革开放以后的无线电视、有线电视、高科技电子产品、互联网传播、多媒体技术等紧紧跟上，新媒体技术的传播、推广、宣传、推介，分别于20世纪五六十年代、80年代后对评弹事业的兴旺贡献了各自的力量。在上述诸多社会因素的综合作用下，评弹艺人、作品、表演、流派也都出现了新的高潮。

不过在"文化大革命"期间和进入21世纪后，苏州评弹也在一定程度上出现过阶段性艺术发展低潮，甚至还陷入消退、衰微、濒危的困局。

三四回书的中篇评弹和一回书的短篇评弹，都是20世纪五六十年代评弹艺术创新实践的产物。中短篇评弹的出现既是为了适应快节奏的社会生活，有利于及时反映当代现实题材内容，满足听众对及时更新的创编书目的鉴赏需求，也是为了顺应评弹表演服务基层。灵活组织综合文艺表演，有助于满足不同听众群体的欣赏喜好。尤其是单场一回书，甚或是一场两篇45分钟的短书，可以摆脱连续数周、数月长期天天听书的时长束缚，使书客在很短的时间内，既能获得听书的乐趣，又能腾出参与其他业余娱乐的时间。

新时期的评弹艺人在团体内部开展交流切磋、共同研讨、集体探索、创新整旧等活动，彻底颠覆了旧时评弹门户派别壁垒森严，仅凭个人单干的落后创腔做法。上海评弹团就曾创新性地本着"取其精华、弃其糟粕、去粗取精、去伪存真"，整理旧书目，进而探索改造艺人、培育听众的路径，尝试不一样的评弹实践发展思路。例如上海市人民评弹团先组织蒋月泉、王柏荫按原先的方式表演《玉蜻蜓·庵堂认母》，然后开展全团大讨论，分析其优劣得失，并汇总大家的意见，请陈灵犀执笔改编，反复修改，最后由蒋月泉、朱慧珍拼档表演，使该作品一举成为新时代的经典回目。类似的改造还在《描金凤·玄都求雨》和《白蛇传》的相关回目中进行，尤其是其中的情节、噱头、笑料、讽刺、调侃等，都尝试了剔除封建糟粕，强化心理刻画，弘扬健康情趣等优化，从而大大提升了评弹经典书目的艺术质量和文化品位。

新时代的艺术繁荣主要是受时代进步、科技繁荣、文化发展、文艺多元、时尚冲击、网络兴盛，以及社会经济迅速腾飞、生活水平大幅度提升、生活节奏日益加快、休闲娱乐多化变革、传统民族民间非遗艺术同步消退等诸多因素的综合影响。所以，苏州评弹的兴衰实际上就是经济发展、文化艺术繁荣，社会文明和科技进步变革共同作用和制约的客观结果。所幸进入21世纪以后，民族民间传统非遗文化艺术正日益受到党和政府的高度重视，尤其是电影、电视、电脑、网络、手机时代的到来，加上苏州始终以苏州模式振兴，其地区生产总值长期居于我国地级市之首，而长三角沪苏浙城市群同样位居全国经济发展前沿，更有国际化接轨、市场化运作、城市化推进、区域化振兴的助力，也在各自的层面极大地助推了区域文化艺术的发展。新时代挑战与机遇共存，也为苏州评弹未来的传承、发展、普及、推广，带来了难得的契机。传统非遗必须也只有跟上时代发展的步伐，才能迎来新的天地，焕发新的青春，稳固文化根脉，维系持久的繁荣，而这些都是值得期许的美好愿景和光明前景。

弹词开篇的创作和表演在该时期也有了很大变化。弹词艺术独有的声腔唱法，优美秀丽的音乐音调，儒雅甜糯的吴侬软语，清丽脱俗的嗓音发声，声情并茂的优雅吟唱，使得弹词开篇音乐成为民族声乐的一朵奇葩。所以弹词音乐中的开篇弹唱也渐渐地成了脱离书目说唱表演的特殊音乐表演艺术形式。开篇作品日益丰富，开篇音乐更为自由和优美，演唱形式不局限于个人表演，多人和群体开篇也不断出现在音乐会和其他文艺表演中，用开篇"静场"的功能也更多地被弹词弹唱表演展示所取代。弹词开篇甚至被应用于歌曲演唱范畴。赵开生的毛主席诗词《蝶恋花》就是其中的经典代表作。该作品的创作也非旧时代的评弹音乐创作，即不是那种先有评弹唱腔音乐，后有填词编创，继而在表演中修改润饰唱腔的传统程式化方法。而是采用了音乐作品创作的形式和方法，创作时作者依据现有毛主席诗词文学作品内容，尝试运用评弹音乐元素依律创作乐曲，他们"在谱曲中运用了'俞调'、'陈调'、'薛调'、'蒋调'等诸多流派唱腔，还吸收了歌曲、戏曲音乐的元素，通过融合、创造谱写出新的曲调，几易其稿、终获成功"[①]。以全新的音乐创作方式首开弹词开篇音乐创作之先河。20世纪60年代后，类似的音乐创作规律被大量运用于集体创作之中，对评弹音乐的发展起到了非常重要的促进作用。该创作模式还被运用于毛泽东诗词《卜算子·咏梅》《七律·长征》《沁园春·雪》《清平乐·六盘山》《水调歌头·游泳》《七律二首·送瘟神》《七绝·为女民兵题照》《七律·答友人》，以及现代题材开篇《毛泽东思想放光芒》《六十年代第一春》《社员都是向阳

① 上海市文化广播影视管理局. 评弹［M］. 上海：上海文化出版社，2011：46.

花》《全靠党的好领导》等开篇创作。①

评弹书目创作则是主要针对传统评弹书目的创新改造，并且在现代题材书目的创编创作、历史文学题材的新编新创、当代文学的移植创新等若干层面展开。不仅积极吸引评弹名家参与上述活动，还组织专业编创人才，专人执笔修改、编创、改编、新创各类题材的新书目，造就了一大批优秀评弹书目，培育其成为书目精品并获得评弹表演者和听众的普遍认可，成就了新时代的评弹创作繁荣。艺人在中、短篇书目创作实践中也做出了显著贡献，他们创作了《海上英雄》《王孝和》《江南春潮》《青春之歌》《战地之花》等现代题材，《老地保》《三约牡丹亭》《厅堂夺子》《神弹子》《王魁负桂英》等传统题材，选曲《花厅评理》《怒碰粮船》《草船借箭》《手托千斤闸》等书目力作。② 在弹词艺术领域，1949 年以后的评弹艺术发展与民国时期存在相对直接的承继关系。许多新时代的弹词艺人原本就是过去江湖行走的传统书人。中华人民共和国成立以后他们中有许多人进入了专业文艺团体，并长期以人民的文艺工作者的身份在新时代的评弹艺术传承、发展、创新等方面做出了突出的贡献。为与前文匹配，这里归纳了此时期部分弹词流派唱调系统的艺人。

马调系统的新时代名家代表有：周云瑞，早年自学弹词，后来拜王似泉学《三笑》，从沈俭安学《珍珠塔》，与陈希安拼档，人称"小沈薛"，其小嗓奇佳而大嗓甚次，一生致力评弹教学和音乐改革，对后世评弹发展贡献很大。女性弹词唱腔创腔人王月香，以魏调、薛调为基础创立了香香调，其特点为重感情色彩，以哭腔悲腔见长。以魏调为基础创腔小飞调的薛小飞，擅长快节奏，上下句无过门，数十句迭唱一气呵成，表演富有激情。

俞调系统的新时代名家有：严雪亭，在师父徐云志快徐调基础上创腔严调，擅长《三笑》《杨乃武》，20 世纪 50 年代借鉴话剧戏曲手法，吸收小阳调，创新唱腔唱法，形成叙事、抒情、说唱俱佳的流派，民国时期即已成名，中华人民共和国成立后编演了《四进士》《白毛女》《龙江颂》等多部历史和现代长书。朱慧珍，以俞调为主，早期与丈夫吴剑秋拼档《白蛇传》《玉蜻蜓》，后改与蒋月泉合作《玉蜻蜓》，受蒋影响将蒋调大嗓与俞调小嗓融为一体，形成了自己的演唱风格，人称蒋俞调。侯莉君，为俞调女声，创腔侯调，与上手男声同唱时，常常拔高音调，擅长运腔加花变化，腔多字少，曲折迂回，适合表现哀怨悲切、缠绵悱恻的女性脚色。

周调系统的新时代名家有：徐天翔，早年从夏荷生习《描金凤》，后根据自己的嗓音结合夏调和蒋调，在丰富和发展的基础上形成自己的风格，人称翔调。杨振言，先与父亲杨斌奎，后与兄杨振雄拼档，人称"杨双档"，所唱蒋调多有小腔、

① 上海市文化广播影视管理局. 评弹 [M]. 上海：上海文化出版社，2011：47.
② 上海市文化广播影视管理局. 评弹 [M]. 上海：上海文化出版社，2011：39，45.

拖腔变化，有人称之为言调。徐丽仙，20世纪50年代形成丽调，由蒋调演变而来。徐丽仙出道很早，15岁与师姐拼档《倭袍》《啼笑因缘》，中华人民共和国成立后与徒弟包丽芳拼档，1953年加入上海评弹团，演唱书目甚丰，唱腔唱法柔和、委婉、清丽、脱俗，擅长表现古今女性哀怨悲切、缠绵悱恻的情感。20世纪50年代后演唱渐趋激越昂扬、欢快明朗。还勤于创作，编创了《新木兰辞》《黛玉葬花》等流行新曲，出版了《徐丽仙唱腔选》。

20世纪五六十年代的评弹名家对评弹艺术的贡献，主要是对旧时期评弹名家的延续。他们在加盟评弹艺术专业团体后，不仅社会地位大幅度提升，同时也接受了思想政治和文化艺术教育，并积极配合、主动融入新时代评弹艺术的整理、改造、创新。许多艺人包括周玉泉、徐云志、蒋月泉、杨振雄、朱慧珍、周云瑞、徐丽仙等，在20世纪三四十年代就已是响档，在新时代的评弹艺术振兴中更是发挥了巨大的作用。更难能可贵的是，这些老艺术家在进入专业文艺团体后，义无反顾地主动承担起整旧革新、突破门派、探索创新、创编新作、培养新人、投身教育的责任。他们不仅自身的精神境界和艺术水平有了本质的提升和飞跃，还倾心于编创书目、改革唱腔、完善唱法、多元兼容、创新音乐、潜心研究、著书立说，更精心培育了诸如余红仙、张振华、张如君、刘韵若、赵开生、石文磊等一大批优秀的评弹后起之秀，为苏州评弹艺术的振兴发展做出了杰出的贡献。

苏州评弹是江南吴语文化区域特有的民间书艺说唱艺术形式。苏州评弹是苏州评话和苏州弹词的联合称谓。苏州评弹的形成、演变、发展、传承，有着自身的轨迹和规律，而其前身与北方说唱类民间曲艺形式存在着不可分割的历史文化渊源。苏州评弹之所以为苏州评话和苏州弹词的联合称谓，主要是因为这两种书艺形式在分别完成与苏州本土方言和苏州本土音乐的融合以后，才真正通过地方化演变成为名副其实的苏州地方非遗曲种。而将苏州评话与苏州弹词两类艺人合并到同一文艺团体以后，才有了苏州评弹的专有称谓。但我们不能将苏州评弹等同于苏州地区特有的独立曲种，以免因概念混淆导致诸多学术概念的混乱。

必须指出的是，本节是针对评弹艺术的概述，但本书是针对评弹音乐文化的专项研究，而评弹艺术中唯有弹词与音乐艺术息息相关，所以在相关论述中对同为苏州评弹的苏州评话会略有概述，而没有对评话艺术表演流派做专题论述。

第三节 概念界定

有关"苏州评弹"的称谓，我们在评弹概述部分已有介绍。倘若我们以历史的眼光看待苏州评弹，无论是苏州评话还是苏州弹词，都是流行于苏州地区的民间说唱形式，它们均起源于唐宋时期的北方民间说唱艺术。这些艺术形式流传到吴地后，经过与当地文化漫长的融合过程，逐步演变成如今具有吴文化特征的地方民间曲种。

"苏州评弹"这一称谓的历史仅能追溯到中华人民共和国成立初期"苏州评弹团"的成立。当时将两种苏州民间书艺曲种合二为一，既属于事出有因，亦有其内在合理性。因为"（1）两个曲种都用苏州话，演出于同一场所，而且可以联合演出。如评话和弹词'越做'，或在'花式书场'联合演出。（2）过去，参加同一行会，包括光裕社、润馀社等组织。（3）建国（新中国成立）后又先后组织在同一艺术团体内"①。也就是说，苏州评话与苏州弹词之间长期存续着文学、艺术、表演形式、演出场所等诸多交集、重叠关联，且民间又都将二者称作"苏州说书"，表演者亦同称为"说书先生"，说唱故事文本也都叫"书目"，还同样反映了吴地民众的生产、生活、娱乐、休闲等社会活动，再加上吴地长期拥有稳定的师徒书艺传承渊源，所以将二者联合称为"评弹"可谓顺理成章。

然而，只说不唱的苏州评话和又说又唱又弹的苏州弹词，它们始终都保持各自的形式、称谓的独立，并没有因为被合称为"苏州评弹"就合二为一融合成为一个地方曲种。但无论是认识理解还是传播推介，普通民众都没有将"苏州评弹"作为两个独立的曲种来看待，更没有对上述概念进行梳理和切割。因而多数人在"评弹"称谓流行的过程中自然而然地将二者作为一个曲种来理解和接受，从而引发一系列对评弹术语关联概念理解、认知、应用的误解。

不仅如此，在普通人眼中"评弹"即"苏州评弹"的观念认知也相当普遍，这或多或少是由于苏州评弹在全国乃至世界范围内影响力大、传播面广、艺术特色鲜明等客观原因所致。可事实是，这是对"评弹"或"苏州评弹"概念的误读。因为无论是评话还是弹词都不是苏州或江南吴语地区的专有民间曲艺形式。在我国境内，"评话"几乎遍布南北方汉民族聚居区，其覆盖疆域相当广阔，主要指"北方的评书、四川评书、湖北评书、扬州评话、苏州评话等"。评话"传统曲（书）目以长篇为主，内容以历史、侠义、神怪题材为主"②。而弹词也叫"南词"，"有苏州弹

① 周良. 苏州评话弹词史［M］. 北京：中国戏剧出版社，2008：3－4.
② 夏征农，陈至立. 辞海：第六版彩图本［M］. 上海：上海辞书出版社，2009：1746.

词、扬州弹词、四明南词、长沙弹词、桂林弹词等。其他如绍兴平胡调等也属这一类。传统曲目多为长篇"①。

尽管评话、弹词在我国不同区域各有传承，但是此类地区大部分只有评话或只有弹词，兼有二者的地区极少，仅有江苏省的苏州和扬州两地。况且这两种民间书艺形式在传播和流变中曾长期有过交集，还各自渗透有其他地域的艺术文化。所以，在苏州将评话、弹词合称为评弹以后不久，扬州也出现了"扬州评弹"。不过在扬州民间仍有不少人习惯将二者分开称呼。然而因为有"扬州评弹"称谓的存在，使得我们不能用"评弹"专指苏州评弹，否则也会引发概念混淆。

造成评弹概念泛化误读的原因，或许还在于苏州评弹使用了吴语方言。吴语主要覆盖我国东部沿海经济发达的苏州、上海、杭州等中心城市，这使得苏州评弹名声更为响亮、传播区域范围更加广阔、社会影响更大、文化知名度更高。而扬州评弹却因受限扬州方言，对周边城市、地区的辐射传播影响较小。故在各地民众间谈及评弹艺术时，人们更习惯于以"评弹"代指"苏州评弹"，而非代指"扬州评弹"。所以在扬州地区人们更习惯使用"扬州评弹"称谓，而苏州地区人们提及"苏州评弹"往往会直呼其为"评弹"。其实，以"评弹"称谓代指"苏州评弹"是不正确的做法。

类似评弹概念泛化和滥用的问题还在其他方面有所体现。如日常生活中，人们经常提及的"评弹音乐"或"苏州评弹音乐"，也是一个含义不清的概念。因为只有苏州弹词融合了韵文歌唱和器乐伴奏等音乐要素，而苏州评话属于不具备任何音乐表现手段的纯粹语言讲说性地方曲种，故评弹音乐概念只能针对兼具说表、弹唱特点的苏州弹词。只有弹词音乐才是评弹音乐的表现形式，才是音乐研究的客体对象。所以将不含音乐要素的评话融入评弹概念，继而以"评弹音乐"取代"弹词音乐"明显是错误的观念。以涵盖两个曲种的联合称谓，代指只有一个曲种才有的艺术特征，并借用其称呼专指弹词的术语，这显然不符合理论研究规律及相关学术规范。

在现实生活中，评弹混称的例子俯拾皆是。"如'评弹开篇''评弹金曲''评弹音乐''评弹大合唱'等"②，此外还包括评弹唱腔、评弹唱调、评弹伴奏等错误概念，在现代社会生活中皆使用得十分普遍。不过，这些混称错误皆源自"评弹音乐"的概念。因而在实际使用上述与弹词音乐关联的所有名词性术语概念时，都应以民间原有曲种称谓予以冠名，如弹词开篇、弹词金曲、弹词音乐、弹词大合唱、弹词唱腔、弹词唱调、弹词伴奏等。

① 夏征农,陈至立.辞海：第六版彩图本[M].上海：上海辞书出版社,2009：2207.
② 周良.苏州评话弹词史[M].北京：中国戏剧出版社,2008：4.

在我们试图分析和梳理评弹术语规范时，实际上也同时澄清了导致评弹概念命名误区的几个关键要点：其一，苏州评弹是苏州评话、苏州弹词的联合称谓，但它既不等同评话，又不等同弹词，而仅适用于需要对二者统一称呼的特定场合，不可以随意推衍、泛化；其二，除非在特定文化、学术语境中，不要以"评弹"代指"苏州评弹"或"扬州评弹"；其三，"评弹音乐"以及所有冠以"评弹"称谓的与"弹词音乐"及其音乐要素相关的术语，都存在将"评弹"概念推衍、泛化、滥用的情况，应在评弹文化艺术理论、实践研究中予以纠正。

鉴于本书的具体研究对象为评弹艺术中的音乐艺术现象，出于恪守评弹文化艺术研究的学术规范，故对以下所有涉及评弹艺术的关联音乐术语，均使用"弹词音乐"及"弹词××"的概念表述形式。

第二章　唱腔音乐构成

当苏州评话与苏州弹词在社会艺术实践中逐渐被并入同一专业团体后，得到了广泛的传播并为人们所熟知。由此，"苏州评弹"这一称谓应运而生。然而苏州评弹终究不是曲艺分类学意义上的曲种概念，且苏州评话与苏州弹词也并未在历史上合流成同一曲艺品种（即曲种）。因此，在我们对评弹艺术现象和规律展开讨论之前，有必要先对"苏州弹词音乐"等概念进行必要的梳理甄别。

第一节　总体音乐构成

"苏州弹词音乐"（以下简称"弹词音乐"）泛指弹词中的所有与音乐相关的形式和内容，涵盖所有与弹词艺术相关的音乐形态、表演手段等要素，指向所有与弹词音乐关联的音乐文化艺术现象。苏州评话与苏州弹词间有无音乐艺术表现形式的差异，影响的是书目文学故事演绎的艺术表现和审美效应，并不会因为是否使用音乐手段而影响书目口头文学演绎的实质。所以弹词音乐的运用应当也只能服从语言书目故事说唱的演绎，也因此决定了弹词音乐只能屈居审美艺术表现的从属或辅助地位。

弹词音乐由歌唱和器乐两大基本要素组成。除极个别探索创新外，弹词通常选择弹拨乐器担任伴奏。在既往的艺术演进过程中，弹词音乐的唱和弹总是在舞台书目说唱表演中，或独自，或呼应，或融合，或交错地出现，所以从形式上可大致区分出诸如弹词唱腔、弹词伴奏、器乐演奏、自弹自唱、交互弹唱、弹词开篇等多种表现形式。亦可结合这些音乐方式及它们在弹词艺术表现中的特点和功能，对不同类型的弹词音乐形式做出相应的性质区分。如对弹词音乐的核心主体唱腔音乐而言，

由于该形式以人声演唱为载体，而人声演唱中又包含了器乐音乐所不具备的唱词语义表达功能和唱词语言内容的歌唱审美，所以唱腔音乐属于能够与演员的故事说表有机结合的弹词核心表现手段。而弹词伴奏则只是为了支持、辅助人声歌唱，所以它只能被限定于伴奏渲染的从属地位。再如，弹词开篇音乐虽然同样使用了人声歌唱和器乐伴奏，但它演唱的唱词和弹奏的音乐多与书目故事说表的内容没有直接关联，只是起到书目说唱前的调试、静场、开场、展示的功能。所以弹词开篇虽然具有与弹词唱腔几近一样的表演形式和审美效果，但其舞台艺术功能却截然不同。故弹词开篇音乐也只能处于更为次要的地位。

弹词音乐中最为重要的艺术手段非弹词唱腔音乐莫属。因为弹词艺术无论其说、噱、弹、唱、演手法如何变化，归根结底就是要铺陈、展开、推进书目故事情节，陈述演绎故事内容，展开戏剧矛盾冲突。所以不论弹词艺术中的各种艺术手段的形式特征如何变化，只有服务书艺说唱故事情节的陈述和发展才是根本目的。问题是，弹词音乐形式的差异必然造成书目表演艺术效果的差别，从而使它们在服务书目故事演绎时产生相应的区别。比如说，纯粹的器乐展示表演与器乐弹唱伴奏的功能就明显不同，而它们在故事情节推进方面的作用则更是相去甚远。又如，弹词人声歌唱的唱腔音乐与器乐伴奏音乐不仅音响形式与内容不同，且二者的音乐审美功能、性质也不相同，况且因为弹词唱腔音乐包含了唱词语言要素，使得唱腔音乐可以利用唱词语言的语义表达功能，直接将其作为弹词书艺故事情节的推进和演绎的重要手段。例如弹词艺人在舞台表演中，通常会将演唱直接对应人物脚色，并以歌唱音乐手段开展人物脚色间的语言、情感、思想的交流，从而有效担负起形象生动的脚色身份代入，使歌唱音乐承担音乐审美以外的人物形象和情感表达功能，同时又可以借助人声嗓音歌唱的音乐、音响、声学美感，为听客提供不一样的审美体验和情感冲击。所以，在弹词音乐的不同艺术表现形式间存在着诸如形式、表情、造型、审美等多重功能，并以各不相同的方式在弹词说唱表演中发挥重要的审美作用。

弹词唱腔在音乐表演艺术形态上应纳入声歌演唱音乐范畴，其唱词语言与歌唱音乐的表达都是以人声为载体，在书目表演中由表演者以嗓音歌唱穿插到书目故事表演过程之中。因而，弹词唱腔的基本形态与书艺表演过程中的韵文弹唱、书目说表、情节展开、人物塑造、脚色交流、情境渲染、书人品评等都有关联，并以弹词唱腔音乐手段的客观存在区别于纯粹讲说的评话表演。

弹词器乐音乐的最基本艺术形式是呼应弹词人声歌唱音乐。弹词艺术早先采用的是唱则不弹、弹则不唱，人声与伴奏相互分离、相互衔接的基本方式，其实这一阶段的弹词弹奏音乐形式是相对于弹词唱腔而言的，还不能够算是真正意义上的伴奏音乐，因为它所起到的只是上、下唱句的连接、过渡、转换功能，根本没有出现人声与琴声伴随共存的音响同步状态。后来弹词音乐逐步健全完善，出于弹词唱腔

音乐唱法不断丰富的需要，才逐渐对器乐伴奏提出了更高的要求，从而相继产生了边弹边唱、自弹自唱、交互演唱或伴奏等诸多形式，使得弹词音乐音调、伴奏形式、音乐风格日益丰富充实，甚至形成不同伴奏音乐演奏风格和技巧方法的区分。

弹词器乐的另一形式是展示性器乐表演，但这种形式并非弹词表演的必备环节，加之弹奏的曲目、音调、内容与书目故事、说唱表演之间并无联系，所以人们容易忽略该形式的存在。此类纯器乐演奏表演常常以回馈、取悦书客为目的，有时也会被用作艺人之间比拼才艺、拉客听书，因而在行业内常常被称为"器乐大套赠送"，尤其当相邻书场不同艺人暗地较劲时，这样的音乐才艺竞技能够对吸引书客、拉动上座率产生出其不意的效果。

需要说明的是，弹词唱腔概念实际要大于弹词唱腔音乐概念，因为前者不仅包含了唱腔音乐音调部分，还涵盖了唱词语言文学、唱词方言语音和语音声腔音韵等内容，体现了唱腔音乐与唱词语音声韵之间复杂的支持和制约关系。此外，弹词唱腔概念还隐含着嗓音机能特征、歌唱发声方法、演唱艺术风格、情感表达方式、语音唱腔协作等一系列关联要素，而并非仅指唱腔音乐运动的属性。更重要的是，弹词唱腔音乐几乎自高度兴盛的清朝起便出现了流派之分，并且在清末和民国时期逐步定型，形成以创腔者命名的流派唱腔体系，连同中华人民共和国成立前后新创的唱腔，基本定型为24个弹词流派唱腔——"调"。所以研究弹词音乐现象时必须同时结合弹词唱腔诸流派，方能全面地总结弹词唱腔的艺术规律，为促进评弹艺术及其理论发展提供充足的助力和学术支撑。

第二节　唱腔音乐构成

弹词唱腔音乐是指弹词表演中人声的歌唱部分，即人声嗓音歌唱声响，其中又包含了唱调音乐声响和唱词语音声响两类，故弹词唱腔音乐声响为复合性声响。唱词语音发音与歌唱音乐音调二者共同构成了具有音高、音强、音色、音值属性，并借以实现弹词歌唱、书目讲说的终极审美目标。弹词唱腔唱词语音要素的客观存在可满足唱腔音乐先天缺失的语言表意功能缺陷，而弹词唱腔音乐音调及音乐要素的存在能确保唱腔音乐表情、造型功能的高效发挥，在弹词唱腔特有唱法技术的操控下，形成吴语方言、吴乐音调、吴地文化高度融合的独特审美特质。

不过，上述特点并非弹词歌唱音乐所独有，几乎所有人类歌唱艺术都会受到语音和音乐要素的双重影响，但与他类歌唱艺术形式不同的是，弹词唱腔在唱调音乐构成和声腔歌唱效果上，更为注重说唱语音对唱腔音乐旋律和嗓音歌唱声响的审美导引，使弹词唱腔无论是在音乐风格还是演唱技艺上都明显偏重唱词语音与唱调音

乐的结合，这也正是弹词唱腔音乐高度重视腔词关系的由来。我们唯有重视弹词唱腔中苏州方言语音、弹词唱调音乐和歌唱发声方法的内在关联研究，才能真正切中弹词唱腔音乐的本质和艺术规律。

弹词唱腔音乐的音调构成有着较为清晰的源头和出处，大体可分为以下几种曲调来源。

一、书调音乐

弹词唱腔的唱调音乐形态、风格与弹词方言说唱的语音发声规律互为基础、相互依存。弹词说唱艺术最初形成的基本唱腔——书调，就是依据弹词方言说表语音规律发展起来的唱腔唱调。尽管弹词唱腔语言基本采用韵文文体，弹词说表则为兼用散文、韵文两种文体，但当弹词唱腔在曲牌、民歌长短句式音调基础上派生出上下句式对仗的七言书调唱腔时，就已经等同于对方言说表和韵文吟诵的语言、语音表达规律进行了高度概括和提炼，并就此形成了根植吟哦、诵咏韵律和语音发声特点的书调唱腔唱法。而基于苏州弹词方言语音、音韵、声调、格律，以及其他语音要素契合音乐旋律变化的弹词唱腔音乐歌唱表达，使得最初的弹词唱腔音调——书调，成为所有弹词音乐唱腔唱调发展的前提和基础，并孕育出弹词唱腔音乐独有的声韵和音韵美学特征。

弹词书调唱腔的音乐旋律源于弹词书目说表的语言音调变异，是书艺语言说表的音韵、声调、语频、语速、语情、力度、轻重音等发音习惯，以及唱词方言语音与唱腔音乐音调高度吻合的产物。书调唱词使用韵文七言诗体，"而且早期的弹词以唱为主。但是，这些唱词是用什么曲调来唱的呢？也就是说，弹词的曲调究竟从何而来？比较一致的看法是，它来自对七言诗体的吟哦。诗体讲究平仄，强调四声。平仄有二五、四三；四声有平、上、去、入。吟哦时要腔随字转，字领腔律，曲调就渐渐出来了。诗有上下句，弹词叫'上下呼'，有明显的上起下落的感觉。为了强调韵脚，在下句的第六字上略作顿挫，加上过门，再吐出第七个字（韵脚）。这是苏州弹词特有的唱法，也就是音乐化的吟哦。这种以语言因素为主，从一种比较固定的上、下句的吟哦体逐渐形成的弹词唱调，就成了弹词的基本曲调，也就是评弹艺人通称的'书调'。书调是弹词音乐的主体，也是后来各种流派唱腔的发展基础"①。由此可见，弹词唱腔音乐的形成与书目说表的语言音调、声调、音频、速率、节奏、音色、力度和发音方式、发声方法有着一定的因果关联。而在此基础上演变、发展起来的书调唱调，不仅成了早期弹词唱腔及关联音乐的基本音调，还就此成了后世弹词流派唱腔传承、发展、演变、创新的共同基础。

① 胡国梁. 为伊消得人憔悴：我的评弹梦［M］. 北京：商务印书馆，2016：165.

遗憾的是，书调音乐初期唱调文本始终没有确切的文献佐证，主要因为早期弹词书调只是民间艺人在书艺实践中逐步形成的说书调，而早期说唱艺人又以瞽目者（盲人）和文盲居多，所以唱调多在艺人师徒间口口相承、世代传唱。这就像民歌、小调、杂曲音乐一样，虽有相对稳定的音乐曲调，但实际演唱中又非常灵活，可以因人、因书、因曲、因词、因情、因景、因境变化，或是在基本唱法的基础上依循一定的规律做出各种增删变化，即便是同一演员也会根据表演时的实时状态随意改变音调。加上艺人不识字、不识谱，甚至连眼睛也失明，是不可能传有乐谱文献的，而拥有文化、音乐素养的文人有的又不屑关注和记载这类草根音乐文献，所以想依据传世乐谱文献或音频资料研究早期书调唱调是很困难的。然而，尽管后人演唱的书调大多在不同年代被历代艺人先后注入不同流派唱腔唱调及音乐风格，但所幸当代艺人中仍有不少人还会间或在表演中使用书调，使得今天的听众依然能够根据艺人的弹唱分辨出书调的传统风格。何况在评弹业界书调更多的还是被人们当作弹词基本唱调来理解，所以即便我们不能确定最初书调的曲调样式和旧时书调唱腔的具体旋律形态，也能够借助今天依然活态传唱的书调，窥得书调唱腔音乐的大致风貌。因此今天想要探索书调音乐的相关规律，恐怕还是要从书调与流派唱腔音乐的结合中找寻相关线索。不过有关书调概念有一点必须要予以澄清，即书调虽然是弹词流派唱腔的基本唱调，并且许多流派唱腔、唱调都是由书调演变而来的，但我们绝对不可以将书调等同为弹词唱腔唱调，也不可将所有流派唱腔都当作书调来理解。

二、曲牌音乐

除去源自弹词语言说表的书调唱腔，曲牌音乐在弹词唱调音乐中同样占有重要的地位。实际上将曲牌音乐引入弹词唱腔要早于书调唱腔的形成，比如那些早期弹词唱腔频繁使用的韵文长短句唱调，就大多直接取自民间流传的曲牌音乐。江南民间的曲牌不仅种类繁多而且数量庞大。"曲牌，或称牌子。南北曲或民间小曲一类不属于板腔体结构的曲调，用于戏曲、曲艺的填词创作或作器乐曲演奏。每一曲牌均有一特定的名称，俗称'牌名'。这些牌名，或出自原曲歌词的部分词句，或提示原曲的主要内容，或表明原曲的出处，或略示其音乐的特点，颇为多样。有的可以从中见出该曲牌的来历。"① 例如弹词音乐中常用的点绛唇、耍孩儿、海曲、费家调、道情调等较为知名的唱调，大多来自江南一带民间流传的曲牌音乐。曲牌的形成以我国民间历代和乐歌唱形式为基础，依据曲牌音调创作曲词，在元代达到鼎盛，所以历史上早有唐诗、宋词、元曲、明清小说的文学流变脉络，而依据曲牌音调和

① 中国艺术研究院音乐研究所《中国音乐词典》编辑部. 中国音乐词典 [M]. 北京：人民音乐出版社，1985：321.

格律创作词文的手法甚至成为重要的文学传统。历史上的曲牌唱词以非规整性长短句式居多，故以曲牌唱调编创的弹词唱段通常被运用于长短句唱词结构的创作。而这一点恰好与讲究句式规整的书调形成了鲜明的唱词句式对比，因此在弹词唱腔音乐中时常会以此作为区分曲牌与书调的标志。依据曲牌音乐编创的弹词唱段，作者根据原有曲牌音调依律填词创作，不仅唱调音乐直接选用曲牌固有音调，有时就连弹词唱段的唱词韵脚和平仄格律也需与曲牌文体、音韵相同。因而以曲牌体设计弹词唱腔或依曲填词并不是那样简单，若没有深厚的文学功力和音乐才能是很难完成的。

其实在江南音乐中不仅弹词音乐喜爱使用曲牌体，其他戏曲、曲艺、声歌、杂曲等也常以曲牌作为音调。由于曲牌音乐的产生本身就与最初唱词文学的结构、句式、音律要素契合，所以在创作中"包括分段（阕）不分段，每段的句数，各句的字数，字的四声阴阳，何处用韵等，即填词时必须遵循的格律（称为词格）"①。况且弹词唱调为配合书目说表、说唱结合、说引导唱、唱服务说，各类唱腔往往字多腔少，借以突出唱调的语言规律，且旋律顺应诗词语言特点，注重音调旋律的悠扬悦耳、舒展自然和朴实流畅。

在弹词说唱艺术漫长的发展过程中，无论是书调还是曲牌皆逐步演变为程式性音乐。弹词的程式性音乐，往往"因唱词内容的不同，音乐的节奏和旋律，随演唱者的理解和情绪变化而有所变化。大同小异，同大于异，所以唱调能一曲多用。因相异部分形成的各自特色，产生了多种以姓命名的唱调，后称'流派唱腔'。'流派唱腔'的唱因要求能贯穿全书，反复运用，可称为'基本唱调'"②。在弹词音乐中曲牌体歌词创作整合了曲牌音乐和弹词说表的语言特点，形成了区别于原有曲牌风格的弹词唱腔音乐特点，所以在以曲牌音调创作唱腔时，必须严格遵守依曲牌音调格律编词创腔的创作原则，而在民歌音乐素材的唱腔创作中却没有这样的限制。

三、民歌元素

弹词唱腔音乐还有一个主要曲调来源是江南民歌，包括民间山歌、小调、杂曲等，它们在弹词唱腔中都常被运用和借鉴。在运用民歌素材的弹词唱腔设计中，苏州本土或吴方言区的民歌最受欢迎，而吴歌中又数小调、杂曲的音乐更为委婉优美，旋律更加流畅灵活，体裁更为丰富多样，因而小调和杂曲被吸收进弹词唱调的情况相对更多。其实江南吴地流行的一些曲牌音乐和曲牌名称直接源自江南民间流传的民歌，是在吴地民歌文体出现文学流变的过程中逐渐演变成的固定的民间曲牌，且

① 中国艺术研究院音乐研究所《中国音乐词典》编辑部. 中国音乐词典 [M]. 北京：人民音乐出版社，1985：321.

② 周良. 听书备览 [M]. 苏州：古吴轩出版社，2010：18.

曲牌称谓见诸文献典籍，或被他类音乐艺术形式借鉴、移植，但这类曲牌的正身就是民歌，所以在弹词歌调中曲牌和民歌常常会出现合流现象，比如银绞丝就是既是民歌又是曲牌的经典唱调。

民歌在弹词唱腔唱调中的运用比比皆是，其中不乏出自名家、前辈艺人之手。比如马如飞的马调唱腔就是书调与东乡调融合的产物，而东乡调本身就是吴地民间流传的说唱歌调；又如徐云志徐调唱腔吸纳了城乡行商小贩的叫卖调因素；再如徐丽仙丽调则吸收了江南小调的音调素材。这些都是民歌音调融入弹词唱腔的典型案例。弹词音乐对民歌唱调的运用包括直接以民歌音调作为唱调音乐，吸收民歌唱调的旋法特点和润腔特点，借鉴民歌的句式结构和唱法风格，吸纳民歌演唱的风格情趣等。但更多的是将民歌音乐因素与弹词唱腔唱法融合，产生适合弹词风格的不同唱腔唱调，所以许多弹词流派唱腔的形成，事实上都采用了借鉴民歌唱调、唱法这一重要途径和手段。

在弹词歌唱中经常使用的民歌有东乡调、银绞丝、金绞丝、山歌调、乱鸡啼、叫卖调等，这些都是较有名气的传统本土吴歌歌谣或俗曲。这些歌谣大多源自吴地民间生产生活，题材、体裁、曲式、结构丰富，音调委婉清丽，旋律简约精练，句式灵活多变，与吴语方言、吴歌文学、吴地文化、吴人风俗等天然契合。不过，民歌的音乐风格和唱调旋律明显与书调唱调和曲牌音乐相异，因而在弹词唱腔与唱词语言风格的实践运用基础上，极大地促进了弹词唱腔音乐的发展。江南吴歌的音乐大多句式固定，旋律稳定，常见曲式结构为"三句头""四句头"，实际演唱时可以即兴填词，甚至能百词一调，这一特点明显与弹词唱调一曲百唱高度一致。另外，民歌音乐即便同词、同曲、同调，甚至演唱时同一歌手演唱同一民歌，也会适时、应情、应景地注入各种润腔、加花、删节变化，使得同一作品在不同人的口中或是在同一歌手的口中，衍生出诸多音乐变化。因此，相比较曲牌音韵、格律、曲调的严格特点，以民歌作为唱调通常更为自由，也更能帮助艺人在演唱中避免因过多重复而造成的单调呆板、枯燥乏味之感，更好地融入吴地民间声歌、音乐、文化、民情、习俗等人文情境。

弹词唱腔早期基本上是以书调、曲牌、民歌构成唱调，名家创腔命名的唱腔也使用了这些曲调，还在此基础上构筑了弹词音乐演变的共同唱调基础，继而从中衍生、发展出众多的流派唱腔。说起弹词流派唱腔音乐，几乎每个流派唱腔都有各具特色且相对稳定的音调，所以弹词艺人在表演弹唱时，常常可以依据特定流派的基本唱腔，利用流派音乐特有的音调、句法、板式、旋法变化规律，结合唱词的语言、音调、声韵、发音特点，以程式性歌唱模式演唱书目中的所有唱段，这样既可避免机械呆板，一成不变地演唱相同的旋律，又能让听众清晰地辨认唱调音乐的流派来源。倘若表演者能进一步驾驭和应用流派唱腔的特定用嗓技巧和唱法风格，则无论

是弹词艺人还是老书客都能轻易区分其唱腔表演出自哪个调,而这正是弹词唱腔最为高明和神奇之处。到了评弹艺术发展的高潮期,总是会有越来越多的名家和响档艺人主动尝试从各种关联艺术中大胆吸收、借鉴、移植不同风格的唱腔唱调,甚至包括关联艺术形式的人物、脚色、行当的唱法和表演。这种不断尝试、不断叠加、前赴后继的创新,在弹词艺术完成大量引入第一人称、第二人称和脚色跳进跳出表演变化以后,变得越来越普遍。许多新的弹词流派唱腔就此涌现,且总能产生出人意料的艺术效果。所以弹词音乐的另一个显著的特点就是弹词弹唱音乐的触类旁通、兼收并蓄、包容混搭。有心的弹词艺人只要在其他艺术门类中接触到新的音乐,都有可能将其移植、借用、吸收到自己的弹词音乐中,且一经得到同行的认可,又会很快在业界传播推广开来,有的甚至会被业内认可为新的流派。

四、其他艺术元素

苏州弹词每个历史时期唱腔音乐所发生的变化都隐含了弹词艺术与苏州地域文化、民风习俗等民间文化因素的交互作用,凸显弹词音乐与书艺语言说表,乃至本土地域文化艺术相融渗透的印迹。而每当吴地民众的生活方式、生活习性、休闲娱乐,在接轨都市文明、接受时尚生活而发生改变时,都有可能会经由社会生活变革,作用于弹词艺人及其表演艺术实践,对弹词表演、唱腔、音乐的演变和发展形成各种影响。所以但凡都市生活中出现诸如茶馆、酒肆、饭店、咖啡厅、游乐场、电影院、文明戏、杂艺、电唱机、唱片、广播、电台、电影、电视、综艺、比赛、网络等新事物,都会对弹词表演、唱腔音乐,甚至评弹文化产生影响。而旧时支撑弹词音乐的书调、曲牌、民歌三大基础唱调音乐要素,在后来的流派创腔实践中总是不断地被突破和刷新,各种他类音乐因素也不断地融入新的弹词流派唱腔唱调。因而各个时期的弹唱艺人不断依托个人的家学渊源、嗓音天赋、才能才艺、喜好追求等条件,结合实际触及的一切新音乐、新手段,通过吸纳、借鉴、移植,去创造出属于自己的不一样的唱腔唱法。由此可见,决定弹词流派唱腔唱法之文化、艺术、技艺、风格、特点的并非是某个特定单一社会因素的作用,真正起作用的还是吴文化对各种他类艺术和域外文化的学习包容、兼收并蓄、触类旁通的优良传统,再就是江南吴地特定历史时代的社会综合文化艺术整体发展水平的推动影响。

一个非常有趣的现象是,许多创腔艺人在探索唱腔改革时,都会有意无意地将个人艺术实践和人生经历中接触到的所有音乐音调、唱腔唱法、表演程式、艺术风格随机地融合到自己的表演实践中去。他们不仅对特定艺术形式进行大胆尝试,而且从多种艺术形式中兼容并蓄地吸收各种音乐音调和表现手段,将它们直接移植、提炼消化、模仿融合、融会贯通,为我所用地变为个人的唱腔音乐和唱法技艺风格。他们学习、借鉴、模仿、移植的对象,还指向地方戏曲、民间器乐、他类说唱、时

尚娱乐中的关联艺术元素。而吸收得最多的还是与弹词艺术高度相关的民间戏曲，其中尤以对江南地方戏曲的借鉴最为典型。

从他类艺术形式和表现手法中吸取营养而创立新的流派唱腔，这在弹词艺术发展史中十分常见。归纳起来或可分为如下几种情形：一是对各种民间音乐音调的吸收和借鉴，如将艺人接触甚至是听到的音乐，包括从说唱、戏曲、歌曲、民乐、歌舞、电影等艺术形式中接触到的各种音乐音调，应用于自己的弹词唱调创腔和重构之中；二是当弹词说唱完成由第三人称叙述转向第一人称扮演书目故事人物，实现说唱脚色跳进跳出演变以后，不少艺人开始尝试借鉴戏曲脚色行当的唱腔唱法来进行表演，进一步探索对戏曲行当的全方位学习和实践；三是随着弹词艺人文化艺术素质的整体提升，弹词弹唱表演亦日趋职业化、专业化，促使名家、响档尝试借鉴音乐创作的艺术形式、创作技法、表演才艺，追求音乐音调的优美动听、歌唱声腔的悦耳好听、脚色表演的形象生动、音乐形式的丰富多变、听觉审美的多元创新，意在通过完善弹词唱腔音乐形态和音乐唱奏表演才艺，实现流派唱腔唱法的全面创新；四是随着弹词艺术的发展，艺人们直接介入书目故事、舞台脚本、表演技法、伴奏形式的创新，积极地从一切可能的渠道和途径提升编创水平，探索新的弹唱表演艺术形式，促成了弹词艺术的本质飞跃；五是利用现代文明和科学技术成就，与时俱进地推动弹词艺术的传播推广，使弹词艺术紧跟时代发展的步伐，推动其整体性的全面发展与进步。

历代弹词艺人在上述几个方面都花了很大力气，取得了巨大成功。比如，王石泉的弹唱受昆曲影响很大，他经常在表演中采用昆曲道白和昆剧动作程式；吴小松说书时曾专门研习京剧艺术，因而喜欢在对话表演中使用京剧对白，还大胆为弹词开篇演唱引入扬琴伴奏，形成独特风格；朱耀祥的弹词表演借鉴了时尚文明戏的表演手法，唱腔却又吸收了苏滩的音乐唱调，还独树一帜地使用自拉二胡伴奏，在弹词界十分少见；[①] 弹词大名家周玉泉才艺突出，各项技艺娴熟精湛，唱腔创新频频，他的表演"角色无论生、旦、老、少、武将、绿林皆栩栩如生。唱腔在继承传统基础上吸收京剧谭派老生及程派青衣，形成以本嗓演唱，中速、平稳飘逸、字正腔圆，韵味醇厚的'周调'唱腔"[②]；赵稼秋的书"吸收文明戏的表演，增加方言及噱头，增唱小调，听众觉得耳目一新，遂成大响档"[③]。还有借鉴江南丝竹音乐音调和演奏技法，吸纳时尚艺术表演元素，移植广东音乐音调等各种创新探索手法，不断地丰富弹词音乐素材，改革弹词唱腔唱法，创新舞台表演形式，学习器乐伴奏技法，发展弹词开篇唱法，使得弹词表演日益引人入胜，唱腔音乐越发优美动听，嗓音发声

① 周良. 听书备览 [M]. 苏州：古吴轩出版社，2010：121.
② 周良. 听书备览 [M]. 苏州：古吴轩出版社，2010：123.
③ 周良. 听书备览 [M]. 苏州：古吴轩出版社，2010：125.

和音色效果多姿多彩，表演手段愈加新颖好看，为弹词唱腔唱法带来了百花齐放的兴盛局面。

弹词音乐的与时俱进还体现在不断适应时代的发展方面，历史上每当社会时尚文化娱乐形式出现改变时，弹词艺术都会在艺人群体的共同努力下得到新的发展。如20世纪上半叶在上海滩等大都市相继出现了诸如游乐场、歌舞厅、饭店、咖啡厅、音乐厅、电影院等新型娱乐场所，而弹词表演及弹唱音乐都能主动跟进并推动评弹事业的繁荣和兴盛。又如20世纪80年代以来，电视、卡拉OK、录音机、录像机、电脑、互联网、数码产品等多媒体技术，也对弹词及其弹唱音乐的演进发展产生了深远影响。但21世纪的变革在带动弹词繁荣的同时，也为弹词的发展带来了严峻的挑战。不过广大弹词艺术工作者们始终坚守阵地，追求创新，为弹词音乐的发展殚精竭虑。

五、唱腔结构特征

传统的说唱曲艺的唱腔结构分为三类：板腔体、曲牌体和综合体。板腔体一般基于几个基本曲牌，再加上板腔变化方式，形成不同的全新曲调，比如京韵大鼓；曲牌体则是使用一系列的曲牌，堆叠而成的腔体，比如单弦牌子曲；综合体是板腔体和曲牌体的综合运用，比如苏州弹词。

苏州弹词早期唱腔音乐由书调和曲牌构成，书调源自书目韵文的朗读和叙事说表的语言表达，为弹词书艺唱腔音乐的基本曲调；曲牌是由南北曲或民间小曲演变而来，不属于板腔体结构。当时有些弹词演出只使用书调进行书艺表演，另有一些则将书调和曲牌混合使用，但是很少有只使用曲牌的弹词音乐。后来，随着弹词艺术的演变与发展，出现了许多由弹词艺人创腔的弹词流派唱腔，弹词音乐也因此大大地丰富起来。

弹词书调唱腔音乐的基本形态是一种由上下句反复构成的曲式结构，形成大大小小的上下基本句及特殊句式的排列组合，构成了大大小小长短不一的乐段，这些音乐借用人声演唱的方式和书目唱词及伴奏音乐，共同构成弹词音乐的基本形式，演变出形形色色的弹词流派唱腔。总体而言，不同派系的弹词流派唱腔都是灵活而富有个性的，因而能根据故事内容和书情、书性的变化塑造各种不同的人物形象。

板腔体最大的特点就是一般情况下说唱速度很统一，整首曲子从头到尾的速度趋于一致，比如京韵大鼓的《丑末寅初》，整首曲子的速度从头至尾基本保持一致。虽然弹词艺术在音乐结构中有很多地方有很明显的板腔特征，但是弹词艺术的说唱速度是可以随着塑造的形象变化而产生变化的。在蒋月泉的《风急浪高不由人》（选自《海上英雄·游回基地》）中，整首曲子在很多地方都有速度提示，从一开始的稍慢，到后来的渐快、渐慢，再回到原速。再如徐丽仙的《新木兰辞》，整首曲

子由五个不同速度的板式结构构成。这说明苏州弹词音乐的速度是可以随人物及剧情的变化而自由变化的，相较别的说唱艺术，苏州弹词则显得自由和灵活。

弹词音乐发展至今已有几百年的历史，在这几百年中，有些曲牌消失了，也不断有新的曲牌诞生，这些曲牌穿插在书调之间，以各种变化构成完整的弹词唱腔。传统曲牌的音乐篇幅具有短小、灵活的特点，为塑造特定人物形象，描绘特定情景提供了诸多选择与变化，但并不是每回书都必然使用曲牌，有些时候整回书都不会使用曲牌。所以，书调与曲牌的结合是极为灵活的。

第三节　开篇音乐

弹词开篇是弹词艺术特有的展示性弹唱结合的音乐表演形式，通常安排在弹词正书表演之前，具有弹唱热身的表演性质。"苏州弹词演出正书前，习惯加唱一曲，以试嗓、静场，已形成惯例。开篇内容和正书无关，有情节性的开篇，有的开篇抒情、说理、颂扬、感叹，还有对白开篇，连续成套的开篇。"[1] 弹词开篇的书场功能与评话"开词"（开场白）相似，但评话不涉及音乐手段，多采用韵文念诵开场方式，这类开场文体在旧体章回小说中得到了广泛应用。评话开词通常选择韵文诵咏，"或诗、或词、或念念有词而不出声，和故事无关。同样起试嗓、定音、静场的作用"[2]。弹词开篇的书场功能与评话开词几近相同，且开篇所用唱腔、唱调、音乐，表演的风格、特点、唱法、技法等，皆源自弹词艺术的弹唱音乐，只是弹唱表演的内容与正书说唱没有关联。弹词开篇具有书前调音、试嗓、试奏、开声性质，为开书表演前的弹唱展示和开书前准备，有熟悉环境、活动嗓音、调节发声、激活状态、乐器定音、活动手指等诸多功用。然而弹词开篇的最主要功能，还是书前静场，用以安定书场、吸引听众、平抑杂音、稳定情绪、导入正书，如评话开讲前醒木拍案静场，但却具有不一样的审美鉴赏作用。弹词开篇的真正作用并不在于书目表演本身，而是艺人为适应书场表演气氛、调理表演状态、协调生理机能做前期活动和开演前的导引准备。

弹词开篇的另一重要功能是展示艺人的弹唱能力。弹词开篇采用的是唱腔音乐、唱腔唱法、器乐伴奏高度契合的弹唱表现形式，使用与唱腔唱调相吻合的声腔唱调、唱法、技艺、风格、特点，弹词开篇的音乐和唱风拥有鲜明的弹词艺术个性、流派风格特征和审美艺术情趣，因而人们在任何场合听到弹词开篇音乐，都能轻易辨认

[1] 周良. 听书备览［M］. 苏州：古吴轩出版社，2010：9-10.
[2] 周良. 听书备览［M］. 苏州：古吴轩出版社，2010：10.

和领略弹词音乐的迷人声情效果。

弹词开篇唱词多为七言韵文诗赋,一般格式为每篇三四十句,一人一事,独立成篇。早先弹词开篇文体为七言旧诗体,一般句式规整、文辞规范,呈上下句排列,格律与诗律相同。但也会有少许变化,如结尾处经常采用一个上句、两个下句结构,术语称之为"落调"。早期弹词开篇尽管内容与正书无关,但是也有情节性开篇存在,"有的开篇抒情、说理、颂扬、感叹,还有对白开篇,连续成套的开篇"①。这类开篇在功能和属性上更接近评话开书,因经常使用七言唱词,所以又叫作"唐诗开篇"。后来的开篇逐渐突出音乐审美和舞台综合艺术功能,甚至不时地离开书场演唱,进而演变成只唱不说的形式。到了现当代,弹词演员的音乐文化素养越来越高,自20世纪60年代开始还出现了一批以当代音乐作曲技术创作的弹词开篇,弹词开篇渐渐成为音乐性、艺术性、表演性都很强的作品类型和体裁形式,并经常用于各类非弹词说书场合的表演。

弹词开篇的音乐形式是和乐歌唱,与其他声歌形式不同的是,弹词开篇沿用了弹词特有的自弹自唱、和乐伴唱形式。单档时代的开篇就是由弹词书目的表演者单档开篇;双档开篇则较单档表演自由,既可一人弹唱,也可拼档合作弹唱开篇。后来弹词开篇逐渐脱离书场环境,进入各类舞台表演和影视、综艺节目,既可单档,亦可双档、三档或群体表演,还可以化彩妆,穿各种漂亮的民族服饰,以各种组合、诸般队形和不同舞台位置,进行弹唱开篇表演。所以后来的许多变化已经完全摆脱了书场功能,成为一种特殊的舞台审美音乐艺术形式。

若从弹词开篇与评弹艺术的关系看,弹词开篇属于与弹词弹唱表演相关的非讲说性的纯音乐形式,其音乐风格特点与声歌演唱音效出于一脉,拥有弹词弹唱特有的音乐性格和艺术特质。或许就因为弹词开篇的弹唱音乐风格特点,更兼弹唱,内容不受书目故事内容、情节、人物、脚色、说表、叙述及关联戏剧因素的影响,所以弹词开篇在形式、内容、音乐、演唱、弹奏、表演等方面都格外灵活。历史上有不少弹词名家十分钟爱弹词开篇,并大量创作和表演开篇作品。如被世人誉为"小书之王"的清后四名家中的马如飞,对弹词开篇的创作和表演青睐有加,他先后"编创弹词开篇几百篇,诗赋在清同治五年(1866)前就有八百多首"②。另有说他一生创作弹词开篇一千余首,如此海量的弹词文学、音乐创作在弹词艺术界可谓无人能与之匹敌,他创作的一些开篇作品至今还在弹词表演实践中为艺人们演出使用。

随着弹词艺术的发展,弹词开篇的书前表演展示渐渐成了小书的固定演出程式。其灵活生动的弹奏、糯软甜腻的语音、清新雅致的唱腔、婉约秀美的音色,不仅深

① 周良. 听书备览[M]. 苏州:古吴轩出版社. 2010:10.
② 周良. 听书备览[M] 苏州:古吴轩出版社,2010:105.

受吴地书客的喜爱，在非吴语地区也拥有数量极为庞大的爱好者和受众人群。弹词界也因此涌现了一大批专门创作的弹词开篇音乐作品，其中就包括了20世纪五六十年代专门为毛泽东诗词谱写的许多开篇作品。弹词开篇极具个性的吴地音乐特质、清丽脱俗的美学品格、简约便利的表演形式，也为弹词开篇融入他类文艺演出、契合舞台音乐表演展示、顺应不同综艺影视演出形式、走出书场环境等提供了更多机会与展示可能。以至弹词开篇自近现代起便经常在音乐会表演、文娱演出、综艺节目和各种文艺活动中现身，甚至成了宣传推介评弹艺术，传播弘扬评弹文化的重要手段和宣传工具。

弹词开篇是脱胎于弹词表演的派生音乐形式。虽然开篇表演与书目说唱内容并无直接联系，但却因其采用了弹词弹唱音调和唱奏形式，且艺术手段和唱奏技艺与弹词同源，所以弹词开篇音乐具有弹词音乐的一应属性特征，故应将其纳入弹词音乐研究范畴。不过，对于与书场演艺行为关联的开篇唱奏表演实践研究，仍然应当侧重考察、分析弹词弹唱音乐，以探究其艺术形态、演出形式、唱腔音乐、伴奏音乐、弹唱技法、音乐风格、舞台展示等为研究思路，而对现当代弹词开篇表演的不同组合变化形式也应给予必要的关注，并以此引出对弹词开篇走出书场的传播变异形式，接近综合舞台艺术表现形态，偏离弹词艺术本体固有轨道等舞台艺术现象的关联研究。

弹词开篇创作和表演历来颇受艺人们重视，这其中大约有如下几方面原因。

其一，在长篇单档书目时代，一部长书有时要表演好几个月，如果每场都弹唱同一开篇作品，就会使听众感觉单调乏味，缺少新意，只有不时更换开篇音乐才能更好地吸引听客关注，提升听众的听书兴趣。将开篇演绎成开讲前的"开胃甜品"，且掌握一定数量的开篇曲目是弹词艺人说唱长篇书目的必要前提。

其二，弹词开篇内容与书目故事无关，其题材内容和演出形式也不受限制，加上无须演出说明和讲解，便可直接展示艺人的音乐修养和弹唱水平，精彩的弹词开篇还能间接证明演员的实力，彰显艺人的才艺实力，有助于提高艺人的声望和知名度，且开篇作品越丰富，形式越新颖，效果也越好。

其三，弹词开篇作品多为艺人亲自操刀创作，开篇作品创作涉及文学创作、音乐作曲、表演创新等多重能力，开篇弹唱还能体现流派唱腔、唱调、表演风格，所以弹词开篇表演展示如同艺人书前的自我介绍，而不具创作实力者只能唱别人的开篇。倘若表演前艺人说"今天为大家表演一首新创作的弹词开篇"，则更能引起听众注意，活跃书场气氛，提升听客的欣赏兴趣，对接下来的书目表演产生很好的暖场效应。

其四，不同开篇作品能在情感、情境、意境创设方面贴近书目场回故事内容发展，在契合节气、时令、环境氛围上发挥关键作用，作为开场表演的适宜导入手法，

适时有效地创设听书的情境，间接提升书目表演和欣赏的质量。

其五，开篇的弹唱表演同时也是开书表演的热身，良好的开篇表演有助于艺人及时进入表演状态，适时调节身心机能，打开嗓音和活动手指，确保正书表演的顺利进行。弹词开篇虽然不是书目表演的必要内容，却是书场进程的重要环节，更是艺人书艺、才艺能力的展示和体现，还是弹词音乐艺术的精华所在。

弹词开篇的音乐来自弹词流派唱腔，这不仅体现在开篇音乐的唱腔、唱调、唱法、调式、板式、语音的流派特征方面，还体现在弹词开篇的形式、演唱、伴奏、表演上。早先弹词开篇音乐源自弹词艺人书目弹唱表演所使用的唱腔唱调，一些开篇内容还或多或少与书目有些关联，甚至有将书目中的弹词唱段用作开篇的情况。弹词开篇主要用以抒发情感、慨叹颂扬，有的还会有少量对白，甚至会在情节上呼应正书。但后来越来越趋向形式独立，内容与书目的联系也越来越少，音乐形式反而日益丰富，唱腔、音乐、伴奏要求也不断提高。"后来又出现作曲的一曲一唱的新曲，仍用'开篇'名称"，也就是"弹词新曲"。[1] 弹词开篇音乐往往独立成篇，其乐思明晰、主题单一、内容各异、结构完整，文学层次高，音乐性强。开篇弹唱音乐不仅唱调音乐具有流派特点，就连歌唱方法也与流派唱法一致。随着弹词艺术水平的不断提升，弹词音乐手法和表演技艺水平越来越高，弹词开篇的音乐和唱法也更加优美动听。较大规模的弹词开篇创作，出现于20世纪50年代末毛主席诗词相继发表后。以赵开生、余红仙、石文磊为代表的年轻弹词演员，大胆尝试以弹词曲调为毛主席诗词创作开篇，如其中最为成功、最有影响力且普及度最高的弹词开篇之一《蝶念花·答李淑一》。该曲创作类似于单纯的歌曲音乐创作，超越了以往弹词开篇的创作经验，曲作者"在谱曲中运用了'俞调'、'陈调'、'薛调'、'蒋调'等诸多流派唱腔，还吸收了歌曲、戏曲音乐的元素，通过融合、创造谱写出新的曲调"[2]，成为现代弹词开篇作品创作的成功范例。

总之，弹词开篇源自弹词弹唱表演艺术，所以其音乐风格和弹唱特点与弹词书目表演完全一致，弹词开篇因其音乐蕴含优美音调、天籁音色、清丽伴奏，以及弹唱音乐依循吴侬软语的方言声韵，形成了具有独特艺术个性的民间唱腔唱法，所有这些都进一步增添了弹词音乐的特殊美感。当人们路过小桥流水的街巷民居，伴随拂面微风飘来一阵清幽的歌声，多么令人心旷神怡、通体舒泰，格外受用。即便是完全听不懂苏州方言的外地游客，也能从开篇弹唱的悦耳音声中，体会到赏心悦目、沁人心脾的身心愉悦，捕捉到吴音弹唱特有的清新雅致、静谧安宁。当今时代，外地游客每每在苏州旅游、会友、品茗、娱乐、休闲，往往都以能听上一曲精彩的弹

[1] 周良. 听书备览[M]. 苏州：古吴轩出版社，2010：10.
[2] 上海市文化广播影视管理局. 评弹[M]. 上海：上海文化出版社，2011：46.

词开篇为乐趣，似乎能沉浸在弹词开篇的特有音乐氛围之中，也成了品味天堂苏州特有文化意蕴的高雅情趣。所以弹词开篇渐渐地被当代社会赋予了与弹词说书不尽相同的特殊社会文化艺术功能，其应用的场合、场所也日益拓展，甚至成了苏州评弹，乃至苏州文化的招牌和名片。

第四节　不同流派唱腔称谓及基本音乐特征

　　苏州弹词的音乐风格主要通过流派唱腔体现。不同弹词流派唱腔不仅声歌唱腔、唱调、板式、行腔特点迥异，嗓音机能、发声方法、演唱技巧、唱调体系、声腔操控也各具特色，而且影响弹词唱腔曲调风格的音乐素材来源亦不尽相同。所以，以弹词唱腔音乐作为弹词音乐风格的区分依据是合理的。弹词流派唱腔其实是由历史上的弹词名家在长期书艺实践中发明、创造、形成的程式性唱腔，并经由师徒传承和世代沿袭而逐步建立起来的稳固的唱腔音乐和演唱技巧的完整体系。

　　弹词流派唱腔通常以流派唱腔创腔者的姓氏命名。惯常的做法是将流派唱腔音调的"调"字前冠以创腔者姓氏。如将陈遇乾创腔的陈派唱腔称为"陈调"，马如飞创腔的马派唱腔称作"马调"，蒋月泉创腔的蒋派唱腔叫作"蒋调"，等等。但后来又出现了与之前成名的流派创腔者相同姓氏的新的流派唱腔，因此为了与之前已有的流派唱腔区分，便改为从同姓的后来者名字中抽取一字以替代姓氏，并在后面加上"调"字的方式命名。如由朱雪琴创腔的流派唱腔叫作"琴调"，而不叫作"朱调"，因为之前朱耀祥创腔的流派已经称为"朱调"了。不过朱耀祥"朱调"也有人称其为"祥调"，其实也有与其他朱姓艺人和朱雪琴"琴调"相互区分的意思。又如，徐丽仙的流派唱腔被称作"丽调"，是为了区别之前的徐云志"徐调"。还有薛小飞的唱腔流派被称为"小飞调"，是为了区别于薛筱卿"薛调"，不过有趣的是人们这次并未将其称为"飞调"，这是因为在"魏调"基础上发展起来的薛小飞流派，其说表清晰流利，唱腔明快流畅，上下句间经常不连接过门，有时数十句连接，且一气呵成，故人们称其为"小飞调"，不但扣合了他的名字，还突出了他的唱法艺术特点，非但没有轻视之意，还隐含了赞许和褒扬。

　　以姓或名中的特定字命名流派唱腔的行为，是构成弹词流派唱腔称谓的主体，但也另有非主流的流派唱腔命名方式对流派唱腔进行区分、切割的情况存在。比如，俞秀山"俞调"在特定场合会被人称作"老俞调"，这样的称呼其实是相对于在"俞调"基础上改良创新的"新俞调""快俞调"等而言的。还有杨筱亭的"小阳调"没有用"筱"或"亭"字命名，是因为他的演唱"'阳面'用得少，'阴面'用得多"，"小阳"有"阳面少"的含义，且"小"与"筱"谐音，故得名；另外

还有人因杨筱亭"唱腔中常有'喂喂'声",因此称他的唱腔为"喂喂调"①,这样的称谓既是为了体现与流派唱腔唱法特点的联系,也是为了区别于杨振雄"杨调"唱腔。

还有蒋如庭因善用"俞调",且他的俞调"清丽动人",不同于"老俞调",所以人称"蒋俞调",以强调此"俞调"非彼"俞调",同时也为了有别于蒋月泉"蒋调"。还有蒋如庭演唱的"陈调",其唱调、唱法虽都源于"陈调",但因其"韵味醇厚,别具风格"而有别于"陈调",所以有人将他的唱腔称为"蒋派陈调",同时还可避免与蒋月泉"蒋调"的混淆。再有周瑞云的唱腔对其师傅沈俭安"沈调"有所发展,同时又保留了自己的独特唱腔风格,故而被人们称为"周派沈调",也与前几例情况相似。此外,人们因为王石泉"天赋好嗓,真假声俱佳,将'马调'、'俞调'糅合",而称其为"自来调"或"雨夹雪"②,但这些因听众喜爱、调侃、戏谑形成的称谓,通常不会作为流派唱腔的常规称谓,更多的是为了对唱腔风格进行区分。

从上述流派唱腔命名的各类情况看,流派唱腔的形成与创腔者的唱腔音乐唱调风格、唱腔唱法技术特点、嗓音运用方法特色、唱腔唱词相互作用关系、弹词说唱表演艺术特征等基本唱腔音乐要素高度相关,且每种流派唱调的形成包括调名都有章法规律可循。

弹词流派唱腔音乐特征主要针对唱腔音乐的运动形态,而弹词流派唱腔音乐的旋律各有自己的运动规律和音调特点。但不同流派唱腔之间也会拥有相对稳定、固化的特征,我们可以通过对这些音乐形态特征要素的研究,找到弹词唱腔音乐的自身音乐特点和形态规律。比如弹词流派唱腔音乐最为典型的音乐特征,应是早期弹词唱腔音乐共有的字多腔少、音调简单、旋律平直的特征,这是弹词说唱音乐重视说表语音规律,突出唱词传情达意的客观结果。因而早期弹词音乐的旋律特点更为有利唱词语言内容的表达和理解,但这一特征也会一定程度地限制唱腔音乐的韵律美和形态美。与之相对应的是,在后世形成发展的流派唱腔演变中,弹词唱腔音乐又渐渐出现了反其道而行之的唱调音乐变化特征,即诸多流派唱腔的新创音调不断融入了新的旋律色彩要素,有意识地扩充了旋律句式的长度,刻意增加了装饰性润腔的修饰,形成腔多字少、腔长字疏的共性特征,使得音乐内容更加充实、音乐旋律更加优美、音乐曲调更为好听、音乐要素不断增多,还融入了多元创作手法,大大丰富了唱腔唱调旋律、声腔变化,全面提升了音乐审美和情感刻画的品质,实现了弹词音乐由偏重语言内容鉴赏,转而强调音乐形式审美的根本改变。

① 周良. 听书备览[M]. 苏州:古吴轩出版社,2010:115.
② 周良. 听书备览[M]. 苏州:古吴轩出版社,2010:109.

再有，坚守弹词唱腔音乐技艺的传统，使之成为弹词唱腔的典型音乐特征和个性标志。如书调唱腔六字顿挫，而后衔接过门，再出七字的运动规范，不仅被许多流派唱腔沿用、恪守至今，而且在一些流派唱腔中被刻意强化和完善。此外还有诸如：遵守苏州方言语音声调配合音调运动走势的规律，力求规避音乐音调出现倒字现象的特征；坚持以声歌、戏曲、器乐、歌舞统一的吴乐音调传统，保存与吴地音乐源于一脉的音乐性格、气质、风韵和美感基因特征；注重吴音音乐与方言音韵的呼应、契合，强调方言唱词声腔音韵与吴地声歌音乐音调浑然天成的词腔音韵与声腔音乐的自然融合；等等，这些都是苏州弹词音乐较为典型的基本音乐特征。

另外，注重方言语音与吴地音乐融合也是弹词流派唱腔共有的特点。当然这一特点同时也是吴歌、吴乐、戏曲、曲艺等诸多吴地非遗音乐的共有特点。如，昆曲艺术，亦采用了与吴地方言、歌谣、器乐、说唱本质相近的水磨腔唱法。以江南昆山水磨腔为典型特色的昆曲音乐，既体现了明显的吴语和吴乐腔词的相互影响、制约关系，还就此形成了极具吴地方言文化特质的吴声戏剧唱腔音乐体系和声歌唱法技艺系统。这一点无论是在昆曲形成的元末千墩（千灯）昆曲鼻祖顾坚及杨铁笛、倪云林、顾阿瑛的创腔时代，还是昆曲中兴的明代魏良辅、张野塘、谢林泉的昆曲改革时代，都是昆曲声腔音乐和唱腔唱调创新的稳固基石。问题是，同样源于上述地域文化背景且同属情节文学艺术范畴的弹词唱腔唱法，尽管其音乐创腔和唱法流变的创新创造成就斐然，但最终演变形成的却是完全不同于昆曲的唱腔音乐和声腔唱法风格。这一点也是非常值得我们关注、研究的命题。

在弹词唱腔音乐中还有一个问题是我们不应当忽略的，即弹词唱腔与戏曲唱腔在概念内涵和表现、演唱形式上存在明显区分，比如"弹词的唱和戏曲中的唱不同。戏曲中的唱，是角色的唱，说唱过渡，和弹词中的说唱结合也不同。另一个重要点，是弹词的唱，有说书人的唱，而且以说书人的唱为主，以叙述为主。因为以上两点，弹词的唱即兴性比戏曲灵活，而且自弹自唱，'一曲多唱'，表现得更明显、灵活"①。所以我们必须认清戏曲和弹词之间的本质差异，而不是简单地加以类比和随意地予以等同。

特别值得一提的是，弹词唱腔唱法还有极具个性的包容性特征，这甚至可以说是弹词唱腔音乐区别于其他艺术的重要艺术个性。如，在非吴语文化区域听众的心目中，苏州弹词唱法因包含了吴侬软语、水磨甜糯的语音音韵，不仅呼应、和合了吴乐音调中风雅细腻、婉约精致的特色，更以其纤柔、清雅、甜腻、糯软的方言语音，为弹词声歌音乐注入了烘托唱腔音乐的柔美妩媚，构成缠绵悱恻、委婉缱绻的情趣，使之在忽而清丽脱俗、忽而高亢明亮、忽而低回婉转的演唱中，以清亮婉约

① 周良. 苏州评弹艺术论 [M]. 苏州：古吴轩出版社，2007：122.

的唱腔音乐扣合柔软雅致的吴语方言，产生了沁人心脾的审美艺术效果，为人们欣赏弹词带来了更多精巧细腻的听觉审美情趣，以及令人心情愉悦的鉴赏精神享受。但实际上，弹词唱法的上述特色并非弹词音乐的唯一特色，因为弹词声腔唱法几乎能够容纳所有并不悦耳、优美、动听、纯净、轻灵、隽秀的嗓音色彩，甚至可以将毛糙、沙哑、粗粝、撕扯、重浊、阻塞、沉闷、沧桑、暗淡、迟滞等在其他声歌演唱形式中遭到排斥的特殊嗓音，经过唱法技巧、机能操控、艺术处置，在结合脚色行当、人物剧情、情感情绪、性格气质、形象造型具体需要的基础上，演绎出委婉缠绵、沉郁哀伤、悲情幽怨、百转愁肠、踌躇犹豫、忧郁阴沉、沙哑沧桑、慷慨悲怆、孔武霸气、刚烈豪迈、倜傥潇洒、英俊挺拔、酣畅淋漓等百变情态。尤其是并不甜美的嗓音品质更能令听者产生百感交集、五味杂陈、牵肠挂肚、撕心裂肺、肝肠寸断、挫折沮丧、痛不欲生、柔肠百回、柳暗花明、昂扬振奋、愤懑激昂、大义凛然、壮怀激烈等种种复杂情感反应，并恰如其分地融入弹词唱腔表演的审美艺术创造，产生精妙绝伦、出奇制胜的艺术效果，真真堪称是弹词声腔绝妙精华之灵魂所在。

总之，弹词唱腔抑或是弹词流派唱腔，是弹词音乐的主体，而弹词唱腔音乐和弹词唱腔唱法包容了太多音乐文化艺术内涵，具有太多属于弹词音乐独有的音乐特征，且弹词唱腔艺术的形成、发展、演变、传承、繁衍，对弹词书艺说唱表演具有十分重要的意义，因而弹词唱腔音乐是弹词音乐研究中最为重要、最为关键的领域和范畴，必须通过系统的解析和诠释，方能帮助我们分析和厘清弹词音乐要素之间的复杂关系，为该研究的深入找到理想的突破口。

第三章　腔词关系

苏州弹词的腔词关系是弹词唱腔音乐生成的关键要素，也是弹词音乐旋律的重要特征。所谓腔词关系既指唱腔旋律音调与唱词语音声韵的依存关系和律动规律，也指唱词语音与唱腔音乐的发音、发声、表达、运动状态下的交互作用关系。不仅如此，弹词音乐的腔词关系还是决定弹词唱腔唱法的关键音乐艺术规律和重要音乐审美特征，故如欲研究和解析弹词音乐风格特点，便无法回避隐伏于弹词唱腔音乐和唱法技艺之间的腔词艺术规律。

第一节　苏州方言的语言特征

苏州方言，即苏州话，又被称为"吴侬软语"，轻清柔美、优美动听。然而"吴侬软语"并不等于苏州话。就拿当下来说，苏州市除去6个市辖区外，下面还有昆山市、常熟市、张家港市、太仓市，每个地区的方言都有一定的差异。就拿太仓来说，因其地理位置靠近上海，故太仓话相较地道的苏州话，更为接近上海话。虽然这些方言同属于"吴侬软语"，但是也存在着差距。

吴语文化区又分为狭义和广义两种概念。狭义吴语文化区，以苏州方言为核心，包括长江以南苏锡常地区及上海和浙北部分区域；广义吴语文化区，为覆盖我国人口约7 700万人的包括江苏启东以南，苏锡常和镇江丹阳，上海、浙江、江西北部、安徽皖南部分地区在内的长江以南的广袤地区，而该方言文化区域使用的吴语则为世界第二大非官方语言。

"因为苏州是吴地文化的发祥地，吴地文化的中心"①，而评弹又是以苏州方言为主体的民间艺术形式，故本章拟从苏州方言字调角度尝试展开有关苏州方言语音音调与弹词唱腔音乐关联的分析研究，主要从"字调"规律入手探索苏州方言与弹词唱腔音乐的关系。何况在民间歌唱及其关联音乐研究中，"字调"研究的重要性也一直受到专家学者们的重视。如在施咏所著的《基本乐理的文化视野》一文中就曾提到"字调"就是汉语中的每一个音节固有的且具区别意义的声音的高与低，升与降。在语言中对音乐影响最大的因素就是"字调"②。而我国民间声歌音乐历来就有依循唱词语言字调变化谱曲、制调的传统，况且苏州弹词天生注重语言讲唱的说唱音乐特点，因而唯有依照中国传统民族民间声歌音乐创作规律，探寻弹词唱腔音乐形态特点，方能很好地契合该艺术的自身音乐创作规律。所以，当我们以弹词唱腔作为研究对象，专门开展针对苏州方言唱词语言的字调研究，特别是在我们将苏州方言与普通话进行对比分析时，便能清楚地发现苏州话所独有的显著声调音韵特点。

第一，平翘舌不分，苏州话中绝大多数发音没有翘舌音，即没有 zh、ch、sh 这三个音素，而与平舌音 z、c、s 音素对应，因而苏州方言中"是"字的发音是"zy"，"纸"字的发音是"tsy"。

第二，部分前后鼻音不分，苏州话存在的后鼻音只有两种，ang、ong，所以，"音"的发音是"in"，而"应"的发音也是"in"，"稳"的发音是"uen"，"瓮"的发音是"on"。在日常生活中，即使有些字词的发音是以 eng 结尾的，但实际上的发音会变成"on"，如"封"的发音是"fon"等，也就是说，苏州话中，很多发音是不存在后鼻音的。

第三，单元音韵母用得较多，而普通话中一些双元音的韵母在苏州话中是不存在的，诶"ei"的发音在苏州话中就是"e"。

第四，苏州话一共有七个字调格律，较普通话语音多出三个，而这七个字调格律变化则直接影响了苏州评弹中的唱腔音调的运腔特点，这七个格律分别为：阴平、阳平、阴上、阴去、阳去、阴入、阳入。

第五，苏州话的声母为 27 个（含零声母），而在汉语拼音中声母则只有 21 个，苏州话不仅包含了许多普通话发音中没有的辅音音素，还包含了部分与普通话发音不同的辅音音素。

仅就苏州话语音格律而言，阴平往往在起音后会升高二度尔后再回到原音，阳平则会在起音后上行小二度。汉字本身具有音律性，一言一句都有韵律，苏州话的

① 柯继承. 吴语 [M]. 苏州：古吴轩出版社，2014：1.
② 施咏. 基本乐理的文化视野 [M]. 重庆：西南师范大学出版社，2002：62.

韵律，直接导致七言弹词句式的平仄分为两种。一种为"四三"唱句，其规律为"仄仄平平，仄仄平"或者"仄仄平平，平仄仄"；另一种为"二五"唱句，其规律为"平平，仄仄平平仄"或者"平平，仄仄仄平平"。除此之外，"一三五不论，二四六分明"，部分结构允许例外的出现，以上种类形成了苏州评弹中书调的主要唱词结构。

一、苏州话的单字词

在汉语音韵学中，每个字由"声母""韵母""字调"（字的声调）组成。之所以只从字调上考虑，是因为本章讨论的是评弹唱腔的"腔词关系"——也就是唱词与唱腔旋律的关系，而"声母和韵母对于唱腔旋律的制约作用极小，而字调的制约作用却很大"①。

字调读音的高低、升降、曲直等变化叫作调值。以普通话为例，调值分为阴平、阳平、上声、去声四类，也就是我们平时所说的第一声、第二声、第三声和第四声。赵元任首创了"五度调值标记法"（图3-1），简而言之就是把一条线四等分，从中得到五个点位，继而将点位自下而上排列，视为"五度"，1度是低音，2度是次低音，3度是中音，4度是次高音，5度是高音，以此来表示调值，一个字的调值往往用二位或者三位数字来表示（本书采用此表示方式）。

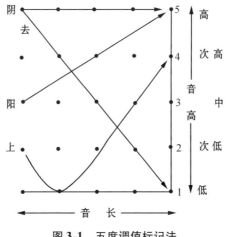

图3-1 五度调值标记法

以"五度调值标记法"标注的普通话的四声调值分别是：阴平55，阳平35，上声214，去声51。

把各地方言的所有字音按照不同的调值进行分类，这种分类就叫作"调类"。各地方言的调类都是由古代汉语的四声系统，也就是平、上、去、入四种字调变化

① 于会泳. 腔词关系研究［M］. 北京：中央音乐学院出版社，2008：15.

发展而来的，每一类按照声母的清浊，又可分为阴、阳两类，因此一共有八类变化。各地方言因发展不同对其有所增减或变化。

苏州话的声调系统较为复杂。进一步推究，从类型上现普遍归为七个单字调（曾分为八个单字调，后逐渐演变成为七个），分别是阴平、阳平、上声、阴去、阳去、阴入、阳入。苏州话用"五度调值标记法"分别标记为：阴平（44）、阳平（223）、上声（51）、阴去（523）、阳去（231）、阴入（43）、阳入（23）。

苏州评弹所运用到的方言字调见图3-2。

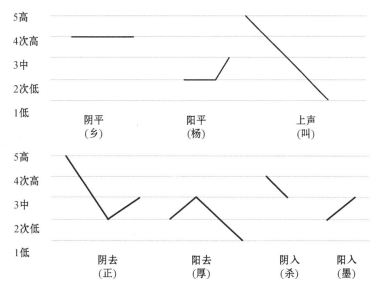

图3-2　苏州弹词所运用到的方言字调

下列这些字分别属于这七个字调，这些字在音调方面，基本符合所属调类的调值。①

阴平（44）：
高 kau44、开 khe44、轻 chin44、边 pie44、刚 kaon44、婚 huen44

阳平（223）：
盘 boe223、陈 zen223、鹅 ngou223、难 ne223、田 die223、寒 ghoe223

上声（51）：
等 ten51、好 hau51、古 kou51、口 kheu51、草 tshau51、紧 cin51

阴去（523）：
世 syu523、靠 khau523、唱 tshan523、怕 pho523、盖 ke523、汉 hoe523

① 此章节苏州话音调参考吴语协会：https://wu-chinese.com 中的《吴语拼音教程》和《吴语小词典》。

阳去（231）：

岸 ngoe231、近 jin231、大 dou231、饭 ve231、倍 be231、马 mo231

阴入（43）：

一 ih43、急 cih43、黑 heh43、吃 chih43、曲 chioh43、各 koh43

阳入（23）：

局 jioh23、额 ngah23、木 moh23、热 nyih23、麦 mah23、合 gheh23

二、苏州话的连读变调

"声调是汉语语音的一个重要特征，连读变调是声调的动态组合，复杂多样的连续变调则是吴语区别于汉语其他方言的一大特点。"[①] 苏州话之所以复杂，主要在于它的连读变调，吴语的连读变调在汉语中已经算是较为复杂的了，而苏州话又是吴语中比较复杂的方言语种。

所谓连读变调，就是一个字随着它在词（2个字或以上）中位置的不同，声调也会产生变化。许多连读变调都是从日常生活经验中得出的，难以总结得面面俱到，但大致来看还是有一定规律的，其对弹词唱腔的"腔"也产生了一定影响。

表 3-1 中以直线的走向表示苏州话发音的连读变调，根据表格中的图解示意可令不懂苏州方言的读者看起来更清晰直观，易于理解。

表 3-1 连读变调图解表

单字	二字	三字	四字
44. 狮——（阴平）	狮子	狮子林	
223. 桃（阳平）	桃花	桃花坞	
51. 手（上声）	手机	手机店	手机店里
523. 汽（阴去）	汽艇	汽艇商	汽艇商行
231. 女（阳去）	女人	女人家	

① 邢雯芝，钟意. 苏州话连读变调的规律探寻 [J]. 现代语文（语言研究版），2012（8）：11.

续表

单字	二字	三字	四字
43. 八╱ （阴入）	八次		
23. 六╱ （阳入）	六次		

注：该表以苏州话的七个单字调起头列出"二字组""三字组""四字组"，直线的方向代表字调的音高走向。

苏州话极其复杂，若要深入下去，还有许多值得研究的地方。本节通过简要图像、列表概述及举例的方式，将字调变化以较为形象的方式呈现出来，使读者对苏州话的特征有大致了解，以便为更好地理解"腔词关系"做好铺垫。

第二节　腔词音调关系

"腔"是指唱腔曲调，"词"是唱词的简称。"腔词关系"，也就是"唱腔曲调"与"唱词"在同一作品中的关系。详言之，也就是"在统一内容范围内，唱腔自行规律与唱词自行规律的结合关系"①。这两者是一种辩证统一的关系，既要各自独立，又要相互融合。"腔"的独立是为了表情，是为表现人物情感、气氛，是为达到好听动人的艺术效果；"词"的独立是为了表意，是为说清楚一件事，是为传达人物思想、情感，是为让听众听得懂、听得明白。而作为一种语言声歌艺术，必须达到两者协调融合，在保持各自规律的基础上，步调一致地完成完整的艺术作品，这也就是平时我们在戏曲中常听说的"相顺"关系。中国传统戏曲唱腔的设计基本遵循"依字行腔"的原则，弹词也不例外，这也使我们在探究弹词腔词关系的时候可以有一定的规律可循。于会泳的《腔词关系研究》一书中，将腔词的相顺关系简单归纳为八个字："好懂、好听、动心、化人。"

一、唱词字调与唱腔旋律的关系

苏州评弹作为一种民间说唱艺术，必须符合腔词"相顺"关系。"'相顺'是指在统一的内容范围内，腔词双方的自行规律协调相处，从而有机地构成上述'统一运动规律'的局面。也就是，在同一曲子中，双方均保持其自行规律

① 于会泳. 腔词关系研究［M］. 北京：中央音乐学院出版社，2008：1.

的完美,而又相互适应,从而步调一致地共同完成对于统一艺术内容的表现任务。"① 作为一种以地方语言为根基的说唱艺术,弹词唱腔的唱词语言必然以苏州话演唱,故弹词唱腔音乐一定会受苏州话字调特点的制约,因此只有处理好两者的关系,使得唱腔音调、声腔运行、腔字音韵、声调字调、语音发音等相融相和,方能促成歌唱音乐与唱词语音的和谐运动,使之顺应语音发音的自行规律。这样,不仅有助于声歌音乐和唱词语言的流畅表达、规避语音与音乐的相互干扰、保障二者的平衡与统一,而且能避免"倒字"的问题,因而处理好弹词唱腔中腔与词的关系则显得尤其重要。

我国戏曲界一直都有"腔从于词"的说法,这也是大多弹词创腔者在设计旋律时所遵循的主要原则之一。但需要说明的是,中国传统戏曲和说唱艺术固然是以唱词为基础进行创作,但唱腔也并非完全受唱词的严格制约,毕竟歌唱属于音乐范畴,还须遵循音乐的审美规律、依循音乐运动和审美的规范,所以两者的关系十分复杂。更重要的是,传统中国声歌常以程式性音乐唱腔填词成歌,而绝对严格的依律填词会使曲调创作和依律填词变得非常困难,故对于创腔者来说,正确的"腔词关系"必须做到既要唱腔符合字调的发音,又要充分发挥唱腔旋律本身的优美,给予其充分的自由和空间。

在处理腔词关系的问题上,有时也会遇到"相背"现象。"'相背'是指在统一内容范围内,腔词双方自行规律相互妨害的局面。"② 例如歌唱音乐出现"倒字"情况,肯定会导致腔词运动的"相背"问题;再如唱腔音乐不顾自身的优美和艺术性,死从唱词,抑或反之,也都会导致"相背"现象的产生,这些都是要极力避免的。

对于"腔词音调关系",前人提出了两种解决"相背"的方法,一是"换腔就字",一是"换字就腔"。"换腔就字"和"换字就腔"都必须在"字正、腔圆、情通、理顺"的统一原则下进行,其中"换字就腔"的方法较少使用。

于会泳先生在《腔词关系研究》一书中,将唱腔受字调制约形成的旋律走向分为三大类:第一类为上趋腔格,即旋律线自下至上做运动;第二类为下趋腔格,即旋律线自上至下做运动;第三类为平直腔格,即旋律线不上不下做平直进行。其中,上趋腔格又分上升腔格和降升腔格,下趋腔格又分下降腔格和升降腔格。

为了使弹词唱词字调与唱腔旋律的关系更加明确地展现出来,笔者选取了蒋调的两篇经典之作——开篇《战长沙》、开篇《剑阁闻铃》,俞调的开篇《宫怨》以

① 于会泳. 腔词关系研究 [M]. 北京:中央音乐学院出版社,2008:6-7.
② 于会泳. 腔词关系研究 [M]. 北京:中央音乐学院出版社,2008:8.

及陈调的《林冲踏雪》片段，对其中出现的唱词字调及其表现在旋律上的走向进行分析。

从分析来看，阴平、阳平、上声字调占主导。这是由于阴入、阳入为入声，入声字读音短促、一发即收，因此在评弹中出现的入声读音一般都以短小的时值一带而过或直接"读"过；而阴去和阳去字调不多的原因则是由于苏州话的语音特征，在它的连读变调过程中，许多阴去字调的字转化成了上声，而阳去字调的字则转化成了阳平。

这里举几个简单的例子："女"（nyu231）单独读的时候，字调是阳去（231），但把它组成词，比如"女（nyu223）人家"，就变调成了阳平（223）；"四（sy523）"单独读的时候，字调是阴去（523），但组成"四（sy51）天"的时候，就变调成了上声（51）；又比如"靠（khɑu523）"单独读的时候，字调也是阴去（523），但组成"靠山（khɑu44）"的时候就变成了阴平（44）。这些变化也同样会影响弹词唱腔中字调的读音。

入声字的处理方法比较讲究，一种就是我们上述举的例子，将其变调为上声、阳平等，但这种情况也要视字而定，如"急"字就无法进行这类变调；另一种是先断其音，再用其韵母音做行腔运动，如"度（doh23）（呃）"。

由此可以看出阴去和阳去出现次数较少是有据可循的。因此，本文将主要对阴平、阳平、上声这三个占主导的字调进行分析。如表3-2所示，上述几篇弹词中阴平字的旋律走向以平直腔格和下趋腔格为主，兼用上趋腔格；阳平字的旋律走向以下趋腔格为主，兼用平直腔格和上趋腔格；上声字的旋律走向也是以下趋腔格为主，兼用平直腔格和上趋腔格。

以下示例选取自蒋调的开篇《战长沙》、开篇《剑阁闻铃》、开篇《杜十娘》，俞调的开篇《宫怨》以及陈调的《林冲踏雪》片段，拟对阴平、阳平、上声这三个字调与旋律走向的关系进行举例分析。

（一）阴平（44）字调

阴平字以平直腔格和下趋腔格为主，兼用上趋腔格。

例3-1 阴平——下趋腔格（下降）

蒋调开篇《战长沙》片段

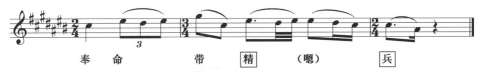

例3-1唱句中，"精（tsin44）"和"兵（pin44）"的字调均为阴平，且都采用了下降腔格。此处的"兵"，蒋先生未按苏州话连读变调规律处理为轻声，而采用原字调，并不影响原意的表达。在弹词中此类情况很多，视具体唱词内容和语境而

定。这两个字在此都采用了下趋腔格中下降腔格的旋律走向。我们研究阴平字下趋腔格的过程中发现,阴平字大多都在一个音上站稳之后,在字正的基础上再进行旋律的装饰变化,这样的原则也同样适用于其他各字调。

例 3-2 阴平——下趋腔格(下降)

陈调《林冲踏雪》片段

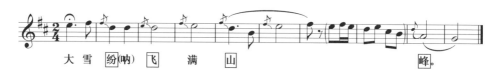

例 3-2 唱句中,共出现了四个阴平字,分别是"纷(fen44)""飞(fi44)""山(se44)""峰(fon44)",这四个字均采用了下趋腔格中的下降腔格,并且运用了倚音的处理方式。在此句中,音调节奏十分缓慢,连续运用了倚音的处理方式,使得咬字更为清晰有力,得以有效渲染大雪纷飞的情景。

例 3-3 阴平——下趋腔格(升降)

蒋调开篇《战长沙》片段

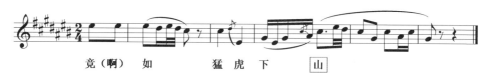

例 3-3 唱句中的"山(se44)"字也为阴平字调。"山"字在此处采用了下趋腔格中的升降腔格。这类腔格是居于上升腔格和下降腔格之间的中间性质的腔格,因此又被称为中性腔格。从例 3-3 中可以看出这类中性腔格的变化更为自由丰富,给了唱腔以更大的活动空间,让创腔者可以更多地发挥个性,起到了丰富唱腔的作用。

例 3-4 阴平——平直腔格

蒋调开篇《战长沙》片段

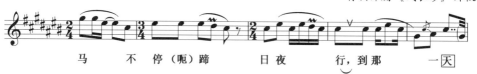

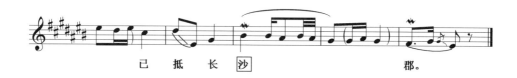

例 3-4 唱段中,"天(thie44)"字的字调为阴平,在此采用了平直腔格的旋律走向,正符合唱词的字调。再请注意此处的"沙(so44)"字,按之前的分析,"长沙"二字应为阳平(223)起头的二字组,但鉴于关公的英雄人物形象,蒋月泉先生采用了中州韵(详见第五章)的念法,很明显这种处理方式更符合关公的英雄身份。中州韵的"沙(shɑ44)"字为阴平字调,同苏州话"沙"的字调一致,在此采用了下趋腔格的旋律走向。

需要注意的是,并非所有的中州韵字调都与苏州话的字调一致,如"《秦香莲·寿堂唱曲》中的一句唱词'水中交颈两鸳鸯',其中的'两'字,一般情况下是念上声,但如果用中州韵念法在这里就要念成阴平了"①。

例 3-5 阴平——上趋腔格

蒋调开篇《战长沙》片段

a.

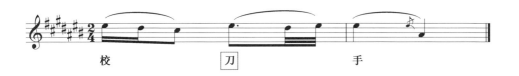

b.

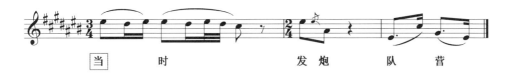

c.

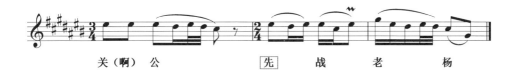

① 陈勇. 语言与旋律的关系——浅谈苏州弹词唱腔演唱和教学中应注意的几个问题(内部资料).

d.

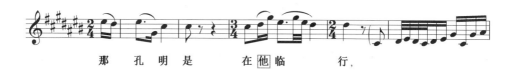

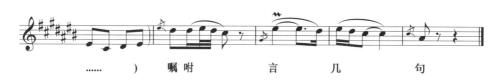

蒋调的两个开篇中，采用上趋腔格的阴平字仅仅出现了四次，且全部出现于开篇《战长沙》中。可见在蒋调中，这种唱腔的设计方式较为少用，例 3-5 中 a、b、c 三例都是在角音上站稳字调后音调旋律再进行上趋，故不会影响原字调的发音。而 d 中"他"字的上趋腔格，如果按照"依字行腔"的原则，这种唱腔的设计是与之相悖的。但之前提到过，在不违背"字正腔圆"、不产生"倒字"的情况下，为了唱腔的艺术性、为了"好听，好懂"，可以灵活变通，d 句就是这样处理的。

在弹词腔词字调关系中，还存在这样一些腔字关系的共同点——旋律先顺着字调的趋势站稳，之后再加以音调变化，这种规律也普遍适用于其他曲艺类音乐形式。弹词唱腔中的类似阴平字的唱腔旋律还是符合其字调走势规律的，随后的那些变化都是在"字正"的基础上，创腔者对其进行装饰性加花或是为了与后面的唱词进行连接。

（二）阴去（523）字调

阴去字以下趋腔格为主，兼用平直腔格和上趋腔格。

例 3-6（1） 阴去——下趋腔格（下降）

蒋调开篇《战长沙》片段

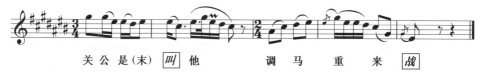

例 3-6（1）唱句中，"叫（ciau523）""战（tsoe523）"两个字均属上声字，且都采用了下趋腔格中的下降腔格，其中"战"字运用了倚音的处理，形成了一种类似念的方式。同样，例 3-3 中的"虎（hou51）"也是念出来的，倚音与主音之间的音程关联关系更明显，念的成分更多。在上声字调中，因下趋腔格完全符合上声的走向，因而最为常见和多用；平直腔格和上趋腔格如使用不当易造成"倒字"情

况，因而较少使用。

例3-6（2）　阴去——下趋腔格（下降）

蒋调开篇《杜十娘》片段

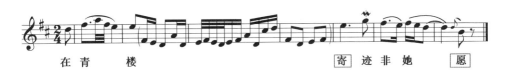

例3-6（2）唱句中，"寄（ci523）"是阴去音调，"寄迹非她愿"的记谱如例3-6（2）所示，为确保研究的正确性，分析时还特意找出蒋月泉先生演唱的开篇《杜十娘》，仔细研听，确认蒋月泉先生这一部分所唱旋律应是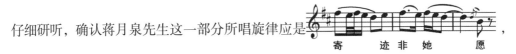，"寄"为下趋腔格中的下降腔格；"愿"（nyoe231）虽为阳去，这里却以倚音方式采用了下降腔格，并不影响唱词原意的表达。在这一唱句中还须注意"寄"和"迹"（jì）在普通话中的发音完全相同，在苏州话中却完全不同，我们仅从字调的方面来看，一个是阴去音调，一个则是阳去音调。

例3-7　阴去——下趋腔格（升降）

蒋调开篇《杜十娘》片段

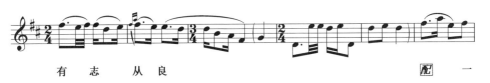

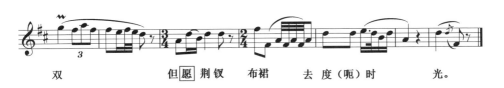

例3-7唱句中，阴去字"配（phe523）"在此处用了升降腔格。此处又出现了"愿（nyoe231）"，采用了下降腔格。"度时光"的"度"字在普通话中大多时候被读作dù，因此不了解苏州话的人很容易把"度"认为是去声音调，但其实在苏州话中"度"常被读作阳入。关于入声字的处理，上面已做过解释，该处运用的正是第二种方法：先断其音，再用其韵母音作行腔运动。

(三)上声(51)字调

例 3-8 上声——平直腔格

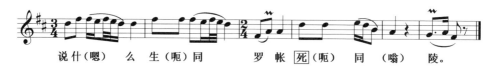

蒋调开篇《剑阁闻铃》片段

例 3-8 唱句中,"生(san44)"同"死(sy51)"也是运用韵母行腔的润腔手法,但这两个字并非入声字,无须断其音。其中"死"字原是上声字调,但这里采用了中州韵的念法,可读为阴平字调,所以这里运用了平直腔格。(声腔只能在韵母上运行,所以民族声乐中有"说子音、唱母音"的说法)

例 3-9 上声——上趋腔格(降升)

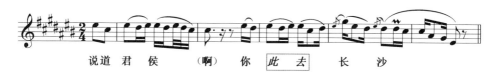

蒋调开篇《战长沙》片段

例 3-9 唱句中,"此(tshy51)"和"去(chi523)"两字在苏州话中分别为上声和阴去,但蒋月泉先生在这里将这两个字处理为中州韵念法,且都采用了上趋腔格中的降升腔格,降升腔格在此处起到了辅助字正的功能。"此"字在中州韵念法中为阴去字调,唱腔旋律符合字调,而"去"若用下降腔格,则与"长"字的连接就会显得不够自然,必然给行腔带来一定的困难。而降升腔格兼具上升和下降两种腔格的性质,因此起到了良好的衔接作用,并且多少可以缓和一下"倒字"的局面。

(四)阳去(231)字调

例 3-10 阳去——上趋腔格(降升)

俞调开篇《宫怨》片段

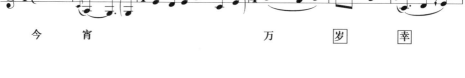

例 3-10 唱句中，"岁（se523）"和"幸（yin231）"分别为阴去和阳去音调，"岁"字采用了阴去字最常用的下趋腔格，而"幸"字却采用了上趋腔格。但需要注意的是，在旋律上趋之前，这里使用了一个下倚音，显得尤为重要，正是它的存在起到了辅助字正的作用。因此，此处采用上趋腔格并不会导致"倒字"情况，反而使音乐进行显得合情合理。

（五）阳平（223）字调

阳平字以下趋腔格为主，兼用平直腔格和上趋腔格。

例 3-11　阳平——下趋腔格（升降）

蒋调开篇《剑阁闻铃》片段

例 3-11 唱句中，阴平字"而（'r44）"与阳平字"长（zan223）"两字均采用了下趋腔格中的升降腔格，连接得很是自然。在阳平字下趋腔格中，升降腔格的运用远比下降腔格要多，因为它的旋律走向先是向上，符合字调的规律，将字站稳之后再进行装饰变化或与后字连接，相比下降腔格其更不易导致"倒字"现象。

例 3-12　阳平——下趋腔格（下降）

蒋调开篇《杜十娘》片段

例 3-12 唱句中，阳平字"郎（laon223）"采用了下趋腔格中的下降腔格，与原字调完全不符，但并不会影响听众听懂唱词，因此该处是一个特例。因为在歌唱艺术表现中，唱腔音乐音调的运行并非仅仅依靠语音声韵规律运动，有时情感情绪波动也会影响音调运行线路。所以唱词语音规律和情感情绪表达规

律会同时交互作用，共同支配和影响旋律的运行。不过，弹词说唱音乐会相对更易受字词音调的语音影响，因而会较多受字词语音控制，但有时唱腔旋律也会不时地受到人物情感的影响。而适当改变字词声调运行的规律，可以给弹词唱腔音乐带来不同的变化。由此可见二者间的交互作用关系是协同和密不可分的。

例 3-13 阳平——上趋腔格和平直腔格

蒋调开篇《战长沙》片段

例 3-13 唱段中，涉及的阳平字比较多。若"老将"二字用苏州话来读，则分别是阳去和阴去，但在这里采用了中州韵的念法，"老（lae44）"字读为阴平，唱腔为上趋腔格中的降升腔格，同时又运用了蒋氏独特的装饰手法 。"不"字也采用中州韵的念法，采用平直腔格，"不料（bù le51）"二字的腔格也与念的字调语调十分相似。"前蹄"阳平二字组"前"采用下降腔格中的升降腔格。从例 3-13 看来，唱腔旋律基本符合唱词字调的走向规律。蒋调中运用下趋腔格所占的比例较大，且蒋调唱腔每句的尾字大多采用下趋腔格，具体可见以上所有谱例。例 3-1—例 3-13 中，除谱例 3-10 的尾字采用上趋腔格之外，其余尾字均采用了下趋腔格。笔者对《战长沙》开篇和《剑阁闻铃》开篇尾字的字调和腔格做了分析，发现尾字采用下趋腔格的乐句占主要比例，其次是平直腔格，且以阴平、阳平字为主。两个弹词开篇中仅仅出现了一次上趋腔格。其中阴平、阳平字唱腔旋律也多以下趋腔格及平直腔格为主，此外还有许多句尾音的轻声字，蒋月泉先生也将其处理为下倚音。

在研读其他流派的唱腔中，如徐调、俞调、马调等，同样看到每句尾字大多采用下趋或平直腔格，可见这也是弹词唱腔唱调的一个共性规律和腔词特色。

二、唱词连读变调对唱腔旋律的影响

"字与字相连而成词、句时,在一定条件下,其中某字的调值可能发生变化,这种变化现象,在语音学上叫作'变调'。"① 简而言之,连读变调就是由字与字相连引起的字调变化。"变调"对苏州弹词腔词关系的影响也是不容忽视的。唱词必然是以词句的形式传情达意,如果不能恰当处理好唱词变调与旋律唱腔的关系,会导致读音上的偏差,也会引发字音、语调偏离和"倒字"现象,从而影响作品的整体艺术效果。

苏州话中的词句分为阴平开头、阳平开头、上声开头、阴去开头、阳去开头、阴入开头、阳入开头七种。前文已对苏州话的连续变调进行了简单的规律总结(如二字组中阴平字之后的字通常读成轻声等),这里将采取实例分析的方法,进一步分析和解剖连读变调在评弹中是如何影响唱腔旋律的。该节仍选取开篇《战长沙》、开篇《剑阁闻铃》及开篇《杜十娘》三首作品作为谱例分析素材。

在苏州话中,当一个字处于不同位置或是与不同字词结合时,其读音和字词音调都有可能产生相应变化,这种变化有些类似普通话中的多音字,而在吴语体系中这类变化似乎较普通话更为多见和频繁,在其他地区的方言中同样的情况则较少碰到。但在实际语言表述或演唱实践中,并非所有的字词语音连读变调都会影响到声母或者韵母的变化,更多的是涉及字调上的相应变化,如例3-13中的"老将追,急急奔","将"字在这里念上声,若组成"将军"或"将来"等词时,则又念成了阴平。

如演唱者对苏州话的连读变调规律不了解,则可能会发生下例这种情况。

① 于会泳. 腔词关系研究[M]. 北京:中央音乐学院出版社,2008:40.

例 3-14

蒋调开篇《剑阁闻铃》片段

例 3-14a 和例 3-14b 中共出现了三个"娘"字，有趣的是在苏州话的读音中，这三个"娘"的字调各不相同。a 中的"娘娘"，第一个是阴平，第二个是轻声；b 中"十娘"的"娘"读作上声；而当"娘"作为母亲的意思时，在苏州话中又读为阳平。如果没有很好的苏州话底子，在读这些词的时候，一定会发生错误。让我们来看看，蒋月泉先生在作品中是如何设计这些"娘"的唱腔的。

例 3-14a 中第一个阴平字调的"娘"，蒋月泉先生采用了平直腔格，正符合原字调。在这里，拍号发生了改变，从原来的二四拍变为三四拍。这是由于唱词内容的原因，要将"死"字落于重拍，这属于特意重音。如不改变节拍，重拍就会在"既"上，导致轻重音颠倒。第二个"娘"字原本是轻声，可处理为轻轻读过，但该段要表达的是杨玉环死后，唐玄宗生不如死的痛苦心情，若采用短促的轻声，会显得有些轻佻活跃，不符合当时的情绪，因此蒋月泉先生的第二个"娘"字处理成了阳平字调，采用了下降腔格中的升降腔格。这里虽然改变了连读变调的规律，但是并没有出现"倒字"和字调走偏的情况，在听觉上也并无不适，且腔格很顺畅地与后面的唱句连接了起来。这种改变字调的方法，也体现了弹词艺术的创造性和丰富性，只要符合故事人物情感，在不违背"倒字"原则的情况下，创腔者可以较为自由地设计唱腔，这也是苏州弹词的独特艺术魅力。

此外，我们在例 3-14b 中还发现谱例中有许多装饰音，正是这些装饰音，不仅辅助了唱词的读音，而且增添了唱腔的活力和色彩，显得活泼轻快，表现了当时杜

十娘的欢欣喜悦之情，与之后的遭遇形成鲜明对比。

例 3-15

蒋调开篇《剑阁闻铃》片段

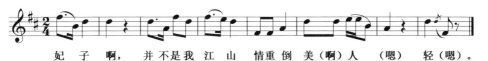

妃子啊，并不是我江山情重倒美（啊）人（嗯）轻（嗯）。

例 3-15 开篇《剑阁闻铃》中，"妃子啊"三个字，旋律变化和唱句字调基本一致，如同半念半唱一般，十分顺耳。当唱到"情重倒"这三个字的时候，音高突然落了下来。这是由于唱词从阴平字（44）"江山"变为阳去（231）"情重"，音调一下子就低下来了，为了顺应语言的规律，旋律的设计也自然而然随之产生了变化，这也体现了唱词字调对唱腔旋律的影响。

例 3-16

俞调开篇《宫怨》片段

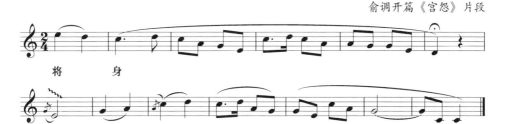

将身

靠在龙床上，

例 3-16 开篇《宫怨》中，"靠"字音调为下滑音与阳去（231）的语言音调相顺。阳平（223）字"龙""床"的上趋腔格也基本体现了唱词字调与唱腔旋律的一致性。

例 3-17

蒋调开篇《杜十娘》片段

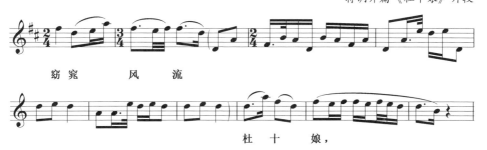

窈窕风流

杜十娘，

故事一开头，蒋月泉先生便以高亢的音调唱出了"窈窕风流杜十娘"七个字（例 3-17）。乍一听，这七个字如同是念出来一般，但唱腔旋律又是十分动听、悦耳，唱词和唱腔结合得天衣无缝。首先，"窈窕风流"这四个字的旋律唱腔与唱词

字调的走向几乎完全一致，但又不失旋律的艺术性，"流"字最后轻轻落于主音，与过门相连接，旋律听起来更加连贯流畅。过门之后，唱出"杜十娘"三个字，也符合唱词的字调变化，其中"十"的声母咬字，蒋月泉先生加了一点点卷舌音，使得音色更为饱满。

除上述例子外，曲谱中还有很多类似的例子，基本都符合苏州话连读变调的规律，虽然有些字或词做了艺术处理，会与原字调或变调之后的读音有所差别，但并不产生"倒字"或让人听着不顺耳，而这也为弹词唱词字调与唱腔结合提供了自由发挥空间。

苏州话的字调与变调对弹词的旋律唱腔运动的确产生了一定影响，但这种影响并不是绝对的、一成不变的，而过分拘泥这一规律则会使唱腔显得呆板、生涩。因而创腔者可以在保证"字正"的前提下对唱腔旋律做个性化的处理，并以此来丰富唱腔，修饰旋律，进而形成自己的风格。

以上内容解析了唱词语言的词句连读变调对唱腔旋律所产生的影响。那么同一个字在不同位置的变调对唱腔旋律又会产生怎样的影响呢？

例 3-18

蒋调开篇《杜十娘》片段

从例 3-18 与例 3-44 中的"要"字，可以发现"要"字与不同词组合之后会产生字调变化，"登徒使计要拆鸳鸯"中的"要"应读作阴平，"只要你能幸福过光阴"中的"要"应读作上声，二者唱腔旋律顺应了变调后的字调，形成了一为平直腔格，一为下趋腔格中的下降腔格的不同变化。这样的唱腔设计，也只有在十分熟悉苏州话连读变调的情况下才能够做到。

又见例 3-7 与例 3-14b 中的"有"，在苏州话中读单个字的时候"有"一般读作阳平字调。我们回归到作品本身，例 3-7 中为"有志从良"，例 3-14b 中为"倒别有腔"，两个"有"字的音调完全不一样：一个读作中州韵，为阴平字调；另一个用苏州话读为上声。与之相对应的唱腔，一是上趋腔格中的降升腔格，一是运用装饰音形成类似念的下趋腔格，两处唱腔均符合字调的发音。从上文的这些分析中，我们发现，中州韵念法的引入有时会改变整个字的读音，有时却只改变了它的字调，这就使得唱腔设计会变得复杂，因此作为一位弹词作曲家或是演员，对苏州话深入了解非常重要。

虽然在第一章中总结了苏州话连读变调的大致规律，但并不能确保这些规律全部适用，如上面举的例子"登徒使计要拆鸳鸯"和"只要你能幸福过光阴"中的这

两个"要"为何有如此变化，只能说是由苏州方言千百年来口口相传的语音表达习惯造成的，个中其实并无确定的理论依据。因此对于唱腔设计者而言，必须要了解苏州话的语音发音规律，要熟悉这些字的语音变调轨迹，才能恰当地适应苏州方言字调的运行以确保"字正"，这就对弹词创腔者提出了很高的要求，也唯有在此前提下，对唱腔音乐进行精心构思和艺术处理，才有可能在唱词发音纯正的基础上，保持唱腔旋律的优美动听。

评弹中还有很多地方会采用"念"的方式，例如开篇《战长沙》和开篇《剑阁闻铃》中的开头（例3-19）。

例 3-19

蒋调开篇《战长沙》片段

蒋调开篇《剑阁闻铃》片段

这两篇弹词开篇的开头都采用了这种接近"念"的处理手法，这类两个音高大跨度分离的情况其实就是典型的"念"的处理手法，而两音之间音高相差越大，则"念"的成分也越大。其中的装饰音则起到了"正字"的作用，有助于理顺方言语音表达的固有音调、字调关系，达到与书艺语音表达高度契合的目的。类似短促的口语化手法在蒋调中十分常见，而这也是评弹唱调常用的处理方式，令人听起来感觉十分诙谐亲切。这两组词的区别在于前者使用的是中州韵念法，而后者采用的是苏州话的念法。

"念"的方式在某些特定语境中，有时还可以起到加强语气的作用，特别是对上声字的处理（例3-14a、例3-20）。

例 3-20

蒋调开篇《战长沙》片段

例 3-14a 中的上声字"死""生"与例 3-20 中的"抵"都被处理为下趋腔格，且音程跨度很大，听起来就像念的一样。其中，"死"和"抵"二字的唱腔都完全顺应了上声音调的语音特征，但"生"是阴平字调，蒋月泉先生却以下倚音的方式作"读"来处理。仔细看谱例，"生"先是在 re 音上站稳一拍，正字之后再做下倚音的变化。

同时这些字都被安排在节奏强拍的位置，又作"读"的处理，音调向下，听起来会给人一种语气加重、刻意强调的感觉，能够产生特殊的表达效果。这种突出字

调强位的强调处理手法多见于上声音调的字，其他字调则需要先确保字正方可运用，否则就有可能违背字正规律，或是影响情感情绪表达。

三、唱词语调与唱腔旋律的关系

"字调"在汉语语音中指一个单音节字中音调的高低、抑扬变化，而"语调"则是指一个句子的语音音调的高低、抑扬变化，这种变化取决于特定的语境与说话人所持有的特定情感。唱腔由于"正词"的任务，必须适应字调规律，同样也要适应语气语调要求。接下来笔者将借鉴于会泳先生所讲的语调的"调型"与腔句旋法的"句型"来研究苏州弹词中唱词语调与唱腔旋律的关系。

（一）基本调型

参照于会泳先生的理论，我们将语调的基本调型分成以下三类。

升调——句子的语调总体呈上升趋势，且句尾升高。常用于问句和不稳定的句子。

降调——句子的语调总体呈下降趋势，且句尾下降。常用于陈述、感叹等稳定性的句子。

平调——句子的语调总体呈比较平稳的趋势。中间可因字调等原因稍有曲折变化，但总的趋势呈不上不下的平直状态。这种调型较为特殊，很少使用。

（二）腔句旋法

"腔句旋法是指唱腔句式的旋律运动形式。"[①] 音乐旋律的多变性，导致腔句旋法的构成较为复杂，大致可分为以下两种基本句型。

上趋句型——旋法总体趋势自下而上，又分为上升句型和偏升句型（后半句或终止型呈向上趋势）。

下趋句型——旋法总体趋势自上而下，又分为下降句型和偏降句型（后半句或终止型为向下趋势）。

基本句型按其稳定程度，又可分为"稳定性句型"和"不稳定性句型"两类。

调式对腔句稳定性的影响最为明显，简单来说，落于调式主音的腔句较为稳定，而落于其他音级的腔句，则相对不稳定。

依照于会泳先生对腔词关系的研究来看，他认为"升调"的语调宜配不稳定性的上趋句型；"降调"的语调宜配稳定性的下趋句型。而"升调的调型配稳定性的下趋句型""降调的调型配不稳定性的上趋句型"这两种现象是不合适的，是相背的。（例 3-21）。

① 于会泳. 腔词关系研究［M］. 北京：中央音乐学院出版社，2008：84.

例 3-21

a.
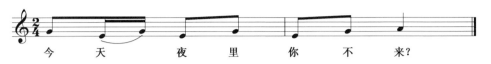
今 天 夜 里 你 不 来?

b.
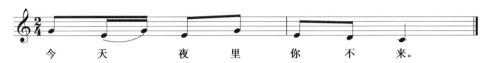
今 天 夜 里 你 不 来。

例 3-21 中同一句唱词"今天夜里你不来",如果用 a 的上趋句型旋律来唱,则可作为疑问句;如果用 b 的下趋句型旋律来唱,则变成了否定句。如果这句唱词是疑问句,配以不稳定的上趋句型,是"相顺关系";若配以稳定的下趋句型,是"相背关系"。如果语调与唱腔旋律相背,则很容易让人产生误解。

语调和腔句除了相顺和相背两种组合外,其余的都是"半顺半背",属中间性质的关系。而在蒋调的许多唱腔中,大多出现的就是这种"半顺半背"的关系,如例 3-22《玉蜻蜓·厅堂夺子》这一段。

例 3-22

蒋调《玉蜻蜓·厅堂夺子》

难道我今不能 (嗯 嗯) 将他 打?

打他是(末)不孝 爹 娘 罪 一桩。

从例 3-22 中,我们可以看出上句的语调为升调,旋律配以不稳定的下趋句型;下句的语调为降调,配以不稳定的下趋句型(整体趋势向下)。上、下两句的语调和唱腔旋律都构成了"半顺半背"的关系。

例 3-23

蒋调开篇《宝玉夜探》片段

从例 3-23 中，我们看出上句的语调为降调，配以稳定的下趋句型，语调和腔句构成"相顺"的关系；下句的语调为升调，配以不稳定的下趋句型，语调和腔句构成"半顺半背"的关系。

例 3-24

蒋调《游湖》——长篇《白蛇传》片段

从例 3-24 中，我们可以看出上句的语调为升调，配以不稳定的上趋句型，语调和腔句构成"相顺"关系；下句的语调为降调，配以稳定的上趋句型，语调和腔句构成"半顺半背"的关系。

例 3-25

蒋调《喷符》片段——长篇《白蛇传》

从例 3-25 中，我们看出上句的语调为升调，配以稳定的下趋句型，语调和唱腔旋律构成"相背"关系；下句的语调为降调，配以不稳定的上趋句型，语调和唱腔旋律也构成"相背"关系。那这个句子是否会如于会泳先生所说的易让人产生误解呢？

回到弹词的语境，这段唱词表现了许仙从法海那儿得知白娘子是妖精时的心理活动，并非对白。上半句"难道娘子果真是妖精？"是许仙当时心里产生了疑虑。从文字上来看，这个句子其实更偏向反问句，似乎他心里已经相信"娘子真的是妖精"，因此配以稳定的下趋句型并非不可。下半句"害得我意乱心慌欠主张"，表现了许仙当时心里的焦躁不安、心神不宁，从语气上来说是偏上的，因此蒋月泉先生使用上趋句型也是有据可循的。从该例看来，关于"唱词语调与唱腔旋律的关系"，有时还得从作品情感出发，视具体内容、情节、情感、情绪变化情况而定，并非所有的"相背"都是不可行的，有时甚至能更进一步准确地表达人物的内心情感。

例 3-26

蒋调《忆苦》片段——中篇《人强马壮》

例 3-26 为三个连续的问句，因此语调上全部都是升调，但三个问句却用了三种不同的句型：第一句配以稳定的上趋句型——语调和唱腔旋律构成"半顺半背"的关系；第二句配以稳定的下趋句型——语调和唱腔旋律构成"相背"的关系；第三句则是不稳定的下趋句型——语调和唱腔旋律构成"半顺半背"的关系。我们试想，如果连续的三个问句都采用了相同的腔句旋法，容易使得唱腔单调、枯燥。而这种旋律旋法上的变化令唱腔更为丰富，更为好听。

上述几个例子中，"相顺""相背""半顺半背"的"唱词语调的'调型'与'腔句旋法'的句型之间的关系"皆有存在，且出现最多的情况就是"半顺半背"。有时也会出现"相背"的关系，但这种"相背"并不影响原文意思和情感的表达。此外，"唱词语调与唱腔旋律关系"中的"相背"对于腔词关系的影响也远不及唱

词字调和唱腔旋律关系对作品的影响,一般情况下不会影响唱词的意思与作品的表达,并且笔者在对音频中出现的这些"相背"关系的细微研听中,并没有发现会让人产生误解或不顺耳的感觉,因此在弹词演唱中,这种"相背"关系一般无碍于作品的整体形象。

除此之外,蒋调中大多句子的结尾都采用下趋旋律,这也是造成问句"相背"和"半顺半背"关系的原因之一。而在蒋调作品中,很多问句都是在对白中出现,在演唱中出现问句的情况反倒少见。

四、"腔从于词"的辅助方法

"腔从于词"并非是一成不变的铁律,在弹词唱腔音乐编创实践中,还不时会使用一些辅助性手法,以实现"腔从于词"的基本目标。在苏州弹词唱腔艺术中,"腔从于词"主要有如下几种情况。

(一)用中性腔格辅助字正

我们在上文提到过中性腔格,所谓中性腔格是指居于上升腔格和下降腔格之间的中间性质的腔格,兼具两种腔格的性质。这类腔格又分为升降腔格和降升腔格。除此之外,平直腔格的旋律具有不上不下的状态,坐落音区也是可高可低,故相对于上升腔格和下降腔格来说,它也属于中性腔格的范畴。

在行腔过程中使用中性腔格,可给予唱腔更大、更自由的活动空间,还能起到辅助字正的作用。

1. 升降腔格

用升降腔格辅助字正,如例3-7中"配"字的腔格,依照上声字的一般行腔规律,"配"字的唱腔应当是自上而下的下降腔格最为合适。但是在这里,创腔者采用了升降腔格,这一类现象叫作"先倒后正",即用中性腔格来补助字正。这种方法不仅丰富了唱腔,而且在良好的上下文环境支持下,有效避免了"倒字"现象的发生。

2. 降升腔格

用降升腔格辅助字正,如例3-9中的"此去"二字,这两个字都为上声字,连续使用了两个降升腔格,这是由于如果连续使用两个下降腔格,会造成字与字之间连接的生硬,从而破坏行腔的顺畅,而在此使用中性型腔格便能巧妙地化解这一问题,不仅使行腔顺畅优美,还能起到辅助字正的作用。

(二)运用"润腔"手法辅助字正

"润腔"是我国民族民间音乐中的一种创作手段和演唱技法。它是指"运用各种'润色因素',根据指定的内容要求、风格要求,按一定的规律对音乐旋律加以

艺术地润色"①。"润腔"不仅能润色基本曲调、美化旋律，有助于增强音乐形态的艺术表现力，还能起到"正词"的作用，它被普遍运用于各种民歌、戏曲和曲艺演唱中，如山歌、小调、京剧、昆剧、京韵大鼓、单弦、评弹等。

"润腔"的类型有很多种，有装饰型、音色型，还有力度型。而起"正词""正音"作用的一般都是装饰型的润腔。著名京剧琴家徐兰沅先生管这种用装饰型因素的"润腔"叫"小音法"。他在《徐兰沅操琴生活·第三集》"以少概多"一节中说："我跟梅先生研究新腔时，常常会遇到这种情况，唱腔旋律与词意内容很得体，但是唱起来其中有个别字音却被唱倒了，如果把字音扶正对唱腔旋律的完整顺畅又有了损害，在这种情况下，他就不动旋律，而是在唱的时候用他的唱功技巧中的'小音法'，把字唱正。"② 在《徐兰沅操琴生活》中他也提道："谭鑫培先生……他任何一字一腔都能字字清楚从不含混，绝没有四声不正之处，比如他经常给一些唱音加上花音（装饰音），这就是他的创造。因为加上花音后，四声就可以准确了。"③

例3-27

蒋调开篇《杜十娘》片段

例3-27中，"润腔"的正词作用很明显，如"常"（阳平）字使用"绰音"（上倚音），使其得到字正；"汪"字在此处使用了"注音"（下倚音），使其不会被误听为"王"；"何"字由于行腔规律，旋律需要自上而下，但这样又会产生"倒字"，而前面"绰音"的使用，完美地解决了这一问题。最值得注意的是"一片浪花"中"花"字的"润腔"，此处是将杜十娘比作大江上孤独无依的一片浪花，准确刻画了杜十娘被薄情郎欺骗后的可怜、可悲形象，故"浪花"二字的唱腔须作底平旋法，但若采用这样的旋法，"花"字就要出现"倒字"，为此创腔者便很巧妙地在"花"字上加了一个"注音"，用以辅助字正，不仅理顺了唱腔与字音的关系，还确保音乐音调的悦耳动听。

① 于会泳. 腔词关系研究 [M]. 北京：中央音乐学院出版社，2008：49.
② 北京市戏曲编导委员会. 徐兰沅操琴生活：第三集 [M]. 北京：中国戏剧出版社，1963：17，30.
③ 北京市戏曲编导委员会. 徐兰沅操琴生活 [M]. 北京：中国戏剧出版社，1958：29.

其实，几乎在所有歌唱艺术形式中，都存在字调、语调、语气与音调旋律运动相互作用的关系，因而无论是唱词字调、字调的连读变调还是语调、语气，都会对唱腔旋律的运动产生一定的制约和影响。因而，为了保证音调旋律自身的优美，满足唱词语音的声韵走势规律，尽可能减少违反字调、语调、语气等语音规律的运行，需要有效地利用音乐创作手法来协调语音和音乐的关系，这一点对于弹词音乐而言同样不能例外。通过以上对苏州弹词作品中有关这三种类型演唱谱例的分析，可以发现其中很大一部分的唱词字调（包括变调）、语调、语气与唱腔旋律的走向是相符的。

但是弹词的曲库量如此巨大，唱腔唱调又如此丰富，演唱实践中难免会出现两者不符的情况。概括起来这种语音与唱调不符的情况的出现一般有三种原因：一是出于情感的原因，唱腔唱调在不影响原意表达，不出现"倒字"的情况下改变字调，这是一种源于音乐创作的艺术处理方式；二是从唱腔旋律艺术性的角度考虑，改变字调，唱词意思的表达基本不受影响；三是不够了解苏州话的特征，影响了唱词意思的表达，既不利于演唱者吐字发音，也不利于听众听懂唱词，破坏了整部作品的效果。显而易见，上述情况中的第三种状况是必须坚决避免的，其解决方法可以用"换腔就字"来完成，即通过润腔手法来辅助字正，如以上例子中多次出现的"倚音"手法。

总之，务必要正确处理"腔词音调关系"，才能保证唱词不被误解，同时又能有效维护语音发音与旋律运动的协调关系。中国戏曲理论中经常提及的"依字行腔"，并非简单的字面意思——唱腔完全盲从唱词语音字调、语气走势，这会极大地影响和妨碍音乐的韵律和表现，二者应在各自独立的基础上既相互照顾又相互结合，简单来说即唱词意思正确，唱腔旋律优美，两者关系和谐为主，辅之以兼顾情感情绪表达、艺术形象塑造，依循音乐审美等特殊情况。因此具体唱腔设计处理时需要视具体情况而定，从而辩证地看待和对待两者的结合关系。

第三节　腔词节奏关系

"腔词节奏关系"是唱腔节奏强弱与唱词节奏强弱的关系。同"腔词音调关系"一样，如果在唱词演唱中没有处理好两者之间的关系，会导致听众听不顺耳、听不懂的现象发生，也不利于演唱者的情感表达，因此注意"腔词节奏关系"对创腔者来说是需要高度关注和不容忽视的重要问题。

腔词节奏关系的处理也应遵循腔词相顺的原则，其特点表现为两点：第一点，二者的"相背"关系所产生的不好懂和不好听效果尤为明显，因此"相背"关系的

解决，显得尤为迫切；第二点，在解决"相背"现象时，改动唱腔的做法相比较而言更为方便（因为唱腔局部节奏的改动，一般不会影响音乐运行的完美程度）。相形之下，唱词方面的改动就比较困难，往往会造成语言表达和语义信息内涵的变更，造成语义表达的变化和差异。因此，通常对这类问题都习惯采用"换腔就词"的方法予以解决。

总之，"相背更迫切需要解决，而这种解决又很容易，是腔词节奏关系方面的一个重要特点"①。

本节分为两个部分，第一部分为腔词节奏强弱关系，包括习惯轻重音与唱腔节奏的关系、特意轻重音与唱腔节奏的关系；第二部分为腔词节奏段落关系。如果第一部分是从节奏的轻重变化以及与此有关的长短变化来谈腔词节奏关系，那第二部分则是从节奏的段落结构方面来谈腔词节奏关系，其中还包括"破句"的分析与解决。

第一部分的轻重音是指唱词语音发音的轻重变化，通常体现为增强语言表达能力的手段之一。唱词的轻重音可以是平时说话习惯中的轻重变化，也可以是为了表达某种特定情感色彩而刻意重读或轻读的音，亦可以是基于一定的语言逻辑要求而重读或轻读的语音。而节奏强弱则是根据句子的划分或是每小节的强弱关系形成的，或者是通过唱词语音和音调旋律的表达、表情表现需要人为造成的语言、音乐的节奏强弱变化。

一、腔词节奏强弱关系

腔词节奏强弱关系并非简单地由唱词语音或唱腔唱调音乐的单方面运动规律所决定。腔词节奏关系必须着眼于唱词语音的节奏规律与唱腔音乐的节奏特点的相互作用机制，来探讨唱腔音乐的节奏设计和创作手法。有关腔词节奏强弱关系的研究可以有不同的着眼点来选择，我们仅尝试就以下几点展开讨论。

（一）习惯轻重音与唱腔节奏的关系

"习惯轻重音"，顾名思义，就是基于某种习惯养成的语音轻重发音方式。语言轻重音的发音习惯往往具有一定的地域色彩。这里的"轻音"与"重音"是相对而言的。因为此类语音习惯具有地域性特点，所以如果我们不了解当地语言，可能会产生误解。比如，山东省胶东方言中"老娘"二字，若将重音落在"老"字上，其所表达的意思为外婆；而若将重音放在"娘"字上，则所指为母亲。然而在苏州话中，并未找到此类因习惯轻重音不同而带来词义不同的词语，但是因音调不同导致意思表达不同的词还是有的。就以上述的"老娘"为例：苏州话中，"老"读阴平，

① 于会泳. 腔词关系研究 [M]. 北京：中央音乐学院出版社，2008：97.

则意思为母亲；"老"读阳平，则是妇女的自称（暗含霸道的意思）。其实这里涉及的是字调与唱腔的关系。虽然苏州话在平时交流中，习惯轻重音并没有改变词语含义，但习惯轻重音与唱腔节奏强弱却关系紧密。

例 3-28

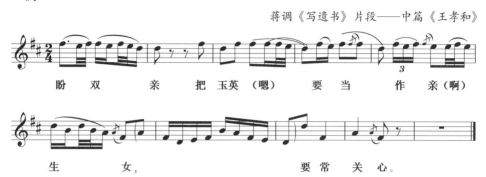

蒋调《写遗书》片段——中篇《王孝和》

例 3-28 中，"要当作"中的"当"字应重读，唱腔节奏为切分节奏，强位置落在"当"上，符合习惯重音规律。注意此处的"要"不是上声音调，应读作阴平。"要"和"作"都在弱拍位置上，因此此处的习惯轻重音和唱腔节奏的强弱是相符的。

例 3-29

蒋调《写遗书》片段——中篇《王孝和》

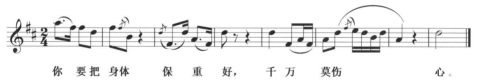

例 3-29 中，"莫伤心"三个字按照习惯轻重音的规律，重音应落在"伤心"二字上。此处蒋月泉先生却把强拍放在了"莫"字上。从节奏来看，"莫""伤"二字采用了切分节奏，因而造成轻重音颠倒，使重拍落在"伤"字上，而"心"字由一简短的过门（谱例未打出）拆开，也落于强拍位置。因此，该句习惯轻重音和唱腔节奏的强弱是相符的。

例 3-30

蒋调《写遗书》片段——中篇《王孝和》

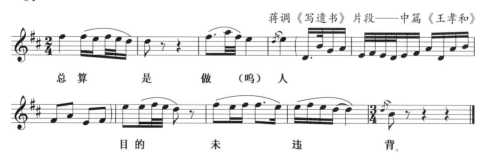

例 3-30"总算是做人目的未违背"中的"是"是习惯轻音,而蒋月泉先生却把它放在了节奏强拍上。由于"是"为入声字,一发即收,且与后面的话断开,虽然字落在强拍上,但在听觉上并未产生不适感。其中"目的"二字的安排也符合日常语言的强弱习惯。

例 3-31

俞调开篇《宫怨》片段

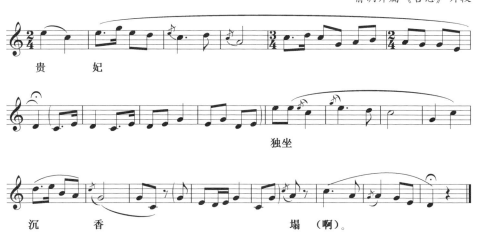

例 3-31 中,"贵""独""沉"三个字按照习惯轻重音的规律,是重读,唱腔节奏中三个字都处于节奏强拍上,两者相符。

例 3-32

蒋调开篇《莺莺操琴》片段

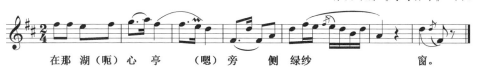

例 3-32 中,"湖心亭"三个字按照习惯轻重音的规律,"心"重读,"湖"和"亭"是轻读,从唱腔节奏的强弱位置来看,两者是相符的。

例 3-33

丽调开篇《新木兰辞》片段

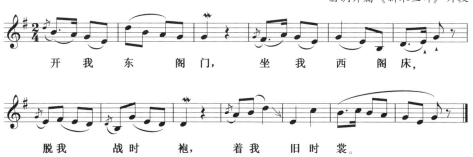

例 3-33 上句中,"开"与"坐"、"东"与"西"、"门"与"床"分别两两对应,相互反衬与呼应,使得这些语音与唱腔音乐在腔词节奏关系上得到了强调,因而这些字都被安排在强拍位置。而两个"我"字为习惯轻音,故都被置于弱拍位置。因此,上句的腔词节奏关系都表现为"相顺"关系。

下句的语法结构与上句完全一致,但在节奏强弱位置的安排上却与上句恰恰相反,如这里的对应字"脱"和"着"都处于强位置,而两个"我"字却被安排于弱位置,这样的语音轻重表达对习惯轻重音来说是"相背"的。但若稍加细致观察,我们不难发现"脱"和"着"都为入声字,因而演唱时一发即收,因此轻重音与"我"相互颠倒也情有可原。

例 3-34

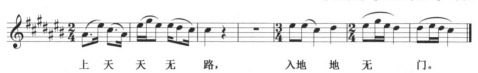

蒋调开篇《击鼓战金山》片段

例 3-34 采用了"2+3"的上下句式,但是蒋月泉先生在唱腔的表现上却不墨守成规,甚至还在下半句改变了拍号,重新组织了唱调节奏,从而在唱腔上显得更为丰富。不过上述改变并未造成任何"相背"的情况,反而让唱词和唱腔的表达听起来更顺耳,显得更为生动。

例 3-35

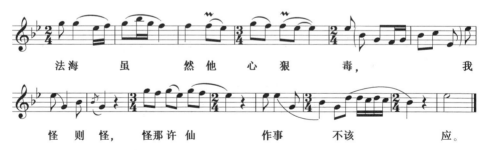

俞调《断桥》(之二)片段——长篇《白蛇传》

例 3-35 中,按照习惯轻重音的规律,"怪则怪"两个"怪"字应重读,"则"为入声字,应处于弱位置,所以唱腔节奏的强弱位置与语音强弱完全相符。除了节奏,这三个字在旋律设计上也很有趣,唱腔中三个字几乎完全符合字调的音高变化,如两个"怪"字都为上声音调,皆采用了下趋腔格,且第一个"怪"的音高稍高;而"则"为入声字,所以时值较短。依照蒋月泉先生设计的旋律演唱,能够产生"说"的艺术效果。

"作事不该应"按照习惯,"作"和"不"都是入声字,所以一发即收,安排

时值也相应较短,且落于弱拍(包括切分节奏)位置。"事"和"该"应重读,蒋月泉先生以切分节奏,将强拍落在"事"和"该"上,使唱调听起来十分顺畅,且符合说话的表达习惯,唱腔节奏的强弱关系顺应了语言习惯的轻重音。

从上述谱例分析中,我们不难发现在弹词曲谱中,唱腔节奏的强弱基本符合习惯轻重音的语音表述习惯。虽然有时也会出现一些唱词习惯轻重与唱腔节奏强弱不协调的现象,此类现象中的一些不协调是由唱词字调造成的,而另一些却是蒋月泉先生刻意做出的艺术处理,但在听觉上并未造成不适感,甚至有些处理听起来更加生动。不过,蒋调的曲谱量甚大,这里只能选取其中四首作品作为分析对象,或许在其他作品中也有不同的情况出现,有待进一步分析补充。

(二)特意轻重音与唱腔节奏的关系

"特意轻重音",顾名思义,就是为了表达特定的情感情绪,有目的地刻意轻读或重读某个音的手法,这种处理方式主观性很强,感情色彩强烈,情感、形象冲击力明显。

如例3-8唱句表现了唐玄宗对杨贵妃死去的痛心疾首和伤心欲绝,上半句强调"生"字,下半句强调"死"字,两字呈相互反衬的关系,唱腔节奏方面,也都处于强位置,构成"相顺"关系,且以其韵母行腔,并由此产生了独特的艺术效果,蒋月泉先生此处将唱词原意表达得十分准确,既好听又好懂。

例 3-36

蒋调开篇《王贵与李香香》片段

例3-36唱段主要表现李老汉虽有一女,但膝下无子,因此对王贵十分喜爱,所以唱调着重突出了"恨无子"的"恨"和"子"字,二字的唱腔节奏被设计为强拍,同时"恨"以其韵母音en(嗯)再做行腔。"无"字之后则刻意使旋律稍作停顿,如同李老汉说到痛心之处的哽咽一般。"子"字运用了拖腔的处理,进一步将情感予以更深、更细腻的表达。

例 3-37

丽调开篇《新木兰辞》片段

开篇《新木兰辞》中开头一大段（从"唧唧机声日夜忙"到"愿将那裙衫脱去换戎装"），共有十一句。例3-37中"有爹名字"和"裙衫脱去换戎装"两处运用了情感强调的手法，前处木兰叹息的主要原因是卷卷兵书上都"有爹名字"，后处表明木兰决定代父从军"裙衫脱去换戎装"。这里的情感表现在节奏安排上体现得十分合理有效，唱腔唱词结合紧密、浑然一体。

例 3-38

蒋调开篇《击鼓战金山》片段

例 3-38 唱词表现出战士们战场杀敌的激愤场景，杀得天昏地暗，使敌人丧魂落魄！该句的"杀"字应刻意加重，在唱腔上明显突出重音，使力度同时体现在强位置上。"暗"和"昏"的情况亦相同。

从以上这些谱例看，入声字均是以较短的时值处于弱位置，这也是由字调所决定的。

一般而言，特意重音的使用通常是由情感因素决定的，而每个人对于情感都会有自己的理解，不同艺人的情感表达往往各不相同，因此它的主观性和不稳定性要比习惯轻重音大很多。但是艺术表现的主观性并非是随意的，需以作品的故事情节和人物感情作为依据，应依据剧情、人物、个性等因素，而避免刻意为之的艺术创造，因此在唱腔设计上需要认真揣摩每个情节，对每个人物的心理变化予以准确把

握，继而通过正确把握情感、情绪的演变逻辑，使语言轻重音合情合理、自然而然地流露出来。习惯轻重音，情感情绪的轻重音往往更能令作品进一步升华，因而唱腔与语言轻重音的合理结合也是体现创腔者能力的重要表现之一。

二、腔词节奏段落关系

腔词节奏段落关系也就是曲调句式内节奏段落（乐逗、乐型）与唱词句式内节奏段落（词逗、词拍）的关系。这里所述的腔词节奏强弱关系，同属于腔词节奏关系范畴。下面将侧重从节奏段落结构角度谈论腔词节奏关系。

（一）腔词句式的构造

"句式"是指唱腔音乐与唱词句子的结构形式。戏曲和曲艺都具有相对固定的程式化的腔词句式，其中唱词的句式结构包括"词拍""词逗"。"词拍"也称唱词节拍，"是唱词句式中，相继出现的具有相同时值和强弱音（或长短音）配置的声音段落。它们总是两个以上连接起来有规律地构成唱词的各种节奏形态"[①]。"词逗"也就是顿逗的意思，是根据唱词的内容意义和一定的程式规范划分的可以停顿的小单位。

（1）二、二、三型七字句式：

（三逗）当时│发炮│队营 起。

窈窕│风流│杜十 娘。

（2）三、三、四型十字句式：

（三逗）思故土│望家乡│千里迢迢。

（3）三、三、二、二型十字句式：

（四逗）白虎堂│野猪林│陷害┊英雄。

一般一个词逗必须是一个具有独立意义的基本语言单位，它可以是一个词、一个词组，也可以是一个句子。词逗的划分可因人而异，也会因演唱者的理解和处理差异有一定的出入，如上方"白虎堂│野猪林│陷害┊英雄"中"陷害英雄"四个字，可划作一逗，也可拆作两逗，因此当中画一条虚线表示。但是这种差异性很小，因为语言表达规律在整体上是基本一致的。

唱词的句式是多种多样的，它们的差别在于词逗的数目、各词逗的字数及排列的次序等，常见的几种句式有以下几种。

常见的五字句式为两逗，次序为二、三，例如：

大发│慈悲心。

常见的七字句式不超过三逗，次序为二、二、三，例如：

① 于会泳. 腔词关系研究［M］. 北京：中央音乐学院出版社，2008：136 – 137.

隆冬｜寒露｜结成冰。

次序为三、二、二，例如：

好一个｜国际｜战士。

"一定句式规定的顿逗节奏组织，一定程度地决定着该句唱词语法结构的正确性。所以，不同的顿逗节奏划分，可以使相同音节的唱词句式具有不同意义。"①例如：

我也看｜你也看｜他实在┆为难

我也看你｜也看他｜实在┆为难

一样的话顿逗节奏不同，语言意义也完全产生了变化。因此在念词或唱词的时候，若把原唱词句式的顿逗节奏读错，则会让人产生误解，造成不必要的麻烦。

（二）唱腔句式的构造

弹词艺术的唱腔句式也是多种多样的，每种唱腔句式都由各种节奏段落构成，其中包括乐逗和乐型。乐逗是指乐句中可以划分的相对短小片段。一般划分乐逗的主要因素可以为休止符，或是长音等，在弹词音乐中还经常会出现乐逗之间填以乐器过门的情况。乐型又称音型，也称作节奏型，是指若干乐音构成的具有一定表现性的特性音乐小片段。乐逗和乐型都属于乐汇。乐逗可以是一个乐型，也可以由两个乐型构成。（例3-39、例3-40）

例 3-39

陈调《踏雪》片段——中篇《林冲》

① 于会泳. 腔词关系研究［M］. 北京：中央音乐学院出版社，2008：149.

例 3-40

蒋调《杜十娘》片段

除此之外,还有三个乐型的乐逗及多乐型的乐逗等。乐逗的划分是有弹性的,其结构篇幅也有大有小。

弄清楚了这些概念之后,就可以进一步了解如何处理这类腔词节奏段落关系了。在音乐创作及表现中应如何正确处理它们的关系,仍需要遵循"腔词相顺结合原则",简单地说,就是要避免拆散句子,以防造成破句。

(三)"破句"的分析与解决

无论是民间歌曲,还是戏曲、曲艺等中国传统音乐,其形态和结构都具有一定的程式性。这种程式性并非一成不变,在遵循基本规律的基础上可做适当的变化。但"破句"则是被严格禁止的。"破句"是指原本通顺的一句话被无故拆散,句子的完整性被破坏,造成生硬、难听的效果,甚至是语病或歧义,所以是一种十分不良的现象。"破句"无论对创腔者还是演唱者都是一大禁忌,都需要竭力避免。于会泳在《腔词关系研究》一书中提出了造成"破句"的"拆跨""拆散"和克服"破句"的方法"全跨",这里就不做一一解释,主要尝试对弹词演唱"破句"现象进行举例分析,以求合理的解决方法。

首先,我们先来看一个破句的例子。(例 3-41)

例 3-41

蒋调《杜十娘》片段

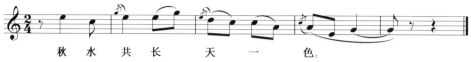
秋水共长天一色。

例 3-41 唱词出自唐代诗人王勃的《滕王阁序》，原句为"落霞与孤鹜齐飞，秋水共长天一色"，其顿逗节奏组织应为"落霞、与孤鹜、齐飞，秋水、共长天、一色"。而从该句的唱腔来看，被拆成"秋水共长、天一色"，容易让人误解，我们以"换腔就词"的方式，改成例 3-42 就会更合适一些。

例 3-42

蒋调《杜十娘》修改谱

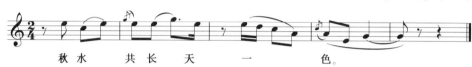
秋水共长天一色。

经过如此修改之后，便不再会产生"破句"的问题。

接下来，我们回到蒋调，来看看蒋调中是否也出现过"破句"的现象。

例 3-43

蒋调《离恨天》片段

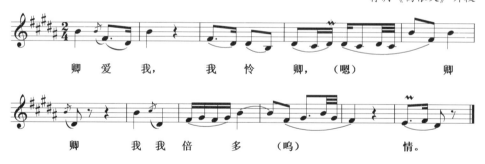
卿爱我，我怜卿，（嗯）卿
卿我我倍多（呜）情。

例 3-43 中有两个词逗："我怜卿""卿卿我我倍多情"。乍一看，歌词被乐逗拆成"我怜卿""卿卿""我我倍多情"，似乎形成了两端拆跨。但从作品的情感出发，这一段表现了演唱者在黯然伤神时回忆起过往种种恩爱情义，心中不免百感交集，伤心不已。这一"破句"，似乎就是她的哽咽，她断断续续的倾诉正符合人物当时的心理状态。因此，该句并不能算是真正意义上的"破句"。

类似的处理还有例 3-44。

例 3-44

《写遗书》片段——中篇《王孝和》

只要你能 幸福过光阴 我就 更放 心

这里的"只要你能"与后面的"幸福过光阴"断了开来，看似也是"破句"。但从情感出发：这是一封王孝和写给家人的遗书，字里行间充满了不舍和思念之情，他既带着对革命的热情又带着对家人的恋恋不舍。这里的"破句"正体现了王孝和的这种情感，说到"只要你能……"的时候似乎带着抽泣和哽咽，停顿了一下才接着说下去。

例3-45

蒋调开篇《击鼓战金山》片段

敌强　　我　弱费调　停

例3-45为"4+3"句式结构，但是该句的顿逗与唱腔节奏产生了矛盾，"费调停"三个字被拆开来，很容易让人误听为"敌强我弱费，调停"。仔细研听蒋月泉先生的演唱，会发现"费"字落在了重拍上，但该谱例却把它记在弱拍上，而若将乐谱做如下修改（例3-46），则无论是演唱或是读谱都会明显好很多。

例3-46

蒋调开篇《击鼓战金山》片段

敌强　　我　　弱　费　调　　停

这里我们只是改动了原来的拍号，增加一个小节，记成$\frac{1}{4}$拍，仅仅通过记谱变化，"费"字便落于强拍，既解决了"破句"的问题，也解决了强弱拍位置处理不合理的问题。

（四）无词乐汇

无词乐汇是没有唱词的唱腔旋律，它的出现不拘长度，可以乐型①的形式出现，即没有唱词的乐型；也可以乐逗的形式出现，即没有唱词的乐逗；有时还可以几个无词乐逗相连的形式出现，从而构成联合无词乐汇。长的无词乐汇和联合无词乐汇也就是通常所说的"拖腔"。②

在唱腔句式内，在不造成破句的情况下，可以根据表现内容和唱腔风格，在有词乐汇的后面，加上或长或短的无词乐汇，形成字密腔长的唱调。（例3-47）

① "乐型"亦称"音型"。"乐型"单就节奏意义说，也可称为"节奏型"，单就旋律意义而言，也可称为"旋律型"。"乐型"是指由若干乐音有机构成的具有一定表现性的短小的片段。

② 于会泳. 腔词关系研究［M］. 北京：中央音乐学院出版社，2008：172.

例 3-47

俞调开篇《宫怨》片段

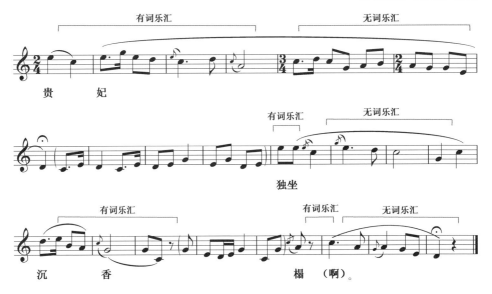

其中的无词乐汇是这样安排的：

在一个独立的词逗或是意义紧紧相连的词逗中，不适宜加上过长的无词乐汇，否则易产生"破句"的情况。合理的无词乐汇通常加在一个独立词逗或是意义紧紧相连的词逗之后。这样运用无词乐汇能够给行腔者自由的活动空间，且有助于强化音乐的表现力和艺术感染力。正确地使用无词乐汇还能避免"拆散"句子，防止出现"破句"。

无论是唱词习惯轻重音还是特意轻重音，都会对唱腔节奏产生一定影响。在处理这类问题时，应当注意把握好以下几点：第一，要保证唱词表达的正确，确保唱词原意不被误解，避免唱词轻重音颠倒，造成不顺耳的听辨感觉；第二，在保证唱词意思传达完整、正确的基础上，再考虑情感轻重音的构思、设计和处理；第三，情感轻重音虽然主观性强，但并非刻意任性地随意安排，应当遵循情感表现的自身规律和逻辑性，依据对故事情节、人物情感的正确理解，对这些轻重音进行恰当的演唱处理；第四，唱腔节奏也并非刻板，需要在保证唱词被正确理解的基础上，适当引进或加入各种丰富的节奏变化，使腔词的结合更为生动，表现力更为丰富。

对于"破句"的理解，从字面上看，就是把完整的句子拆开，导致听众听不懂或听着不舒服的唱腔断句现象。这样的情况在曲艺中不时出现。"破句"会造成明

显的语病和语言表达歧义，因而对作品的语义、情感表达极为不利，所以通常情况下必须坚决予以避免。但在蒋调作品中也出现了一些特殊的"破句"，而这些"破句"甚至还被后世所传唱、模仿。原因就是这些"破句"恰到好处，其创设的唱腔从情感表现角度出发，刻意做出这种艺术处理，非但没有破坏艺术表现，反而提高了作品的整体艺术效果。所以是否真的属于"破句"，还得根据具体情况加以分析，切勿呆板地模仿和机械地排斥。

第四节　不同声调对人物塑造的影响

通过"腔词音调关系""腔词节奏关系"的分析，可以看出弹词唱腔受唱词制约，但又不完全被唱词左右，两者关系密切又各自独立。蒋月泉先生在唱腔上的一些特别处理，对故事人物的塑造及情感情绪的表达产生了很大作用，进而使人物个性更为鲜明、形象更为丰满、情感表达更为丰富。蒋月泉先生曾说过，在评弹生涯的第一阶段，自己是以曲调优美为第一，人物情感为第二。当然这并不是先生刻意为之，而是与他对作品情感的理解和把握有关。后来，先生渐渐领悟到曲调的优美应从属于感情表现和形象塑造，并由此达到第二阶段——"情"第一位，曲调优美第二位。据此，以下拟分别阐述和探讨苏州话声调系统与"中州韵"声调系统两种不同的演唱方式对人物个性塑造的影响、倚音对唱腔的作用以及唱词辙韵的运用对情感表达的影响等相关问题。

一、苏州话声调系统与中州韵声调系统的运用

苏州弹词兼用两种声调系统，分别是苏州话声调系统以及中州韵声调系统。

中州韵指元明以来戏曲字音所采用的中原音韵，是中国近代汉族戏曲剧种韵文及唱词所依据的韵部。中州为现在的河南省一带，中州韵最早是以当时的北方话为基础，与今日中州官话最为接近，京剧之"十三辙"亦近之，是中国许多戏曲剧种在唱曲和念白时使用的一种字音标准。据元周德清《中原音韵》、卓从之《中州乐府音韵类编》等书的记载，中州韵有阴平、阳平、上声、去声等四声，而无入声发音，字音归为十九个韵类。最早使用中州韵的是元代的北曲。

中原音韵后来对南方戏曲的用韵影响很大。"在当初宋元南戏活动中心的吴音语系中，至今还保存着较多的中州古韵的内容。特别是古音的特殊读法，现今已成为'民间白话'，一成不变，继续使用。比如：苏州人用白话计算数字'一二三四五'时，其中的'二、五'读作'ɲi、ŋ'（文言却读作 ɜr、u）……以上用吴音的

'白话土语'读的音却与中州古韵的读音完全一致。"[①] 中国戏曲中各个地方的中州韵，是与各曲种的地方方言结合而产生的，所以各地的中州韵发音亦各有不同，"姑苏音的中州韵"也不例外，至今弹词仍继续使用着这种"官腔""官韵"的中州韵传统——"姑苏音的中州韵"。至于"姑苏音的中州韵"到底怎么念，似乎也无固定规律可循，多靠师徒传承和经验积累。

而在弹词中，何时用中州韵何时用苏州话，也多靠弹词演员的经验积累，但也有一定的规律可循。例如大人物出场时，多用中州韵来演唱，以符合人物的身份地位，而丫鬟、小贩等小人物出场时，则多用苏州话演唱。有时演唱者也会从好听或是咬字角度考虑，采用中州韵演唱。

如例3-13"老将追，急急奔，不料马失前蹄他翻下身"这句唱词中，蒋月泉先生多次运用到中州韵，如"老将""不料""翻下身"都采用中州韵的读法。这句唱词说的是黄忠，作为"五虎上将"之一，他忠肝义胆，可谓是一位英雄人物，在唱时使用中州韵的读法，更能凸显他的脚色身份。试想如果是刻意形容描述一个小兵，使用苏州话方式诠释才会显得更为恰当和准确。

综上所述，选用中州韵还是苏州话的方式来演唱，主要取决于说唱的语境与人物的身份，不同的选择可以作用于特定人物的形象塑造，如果选用得合适必然会锦上添花，而若选用不恰当则会使整体效果大打折扣。

二、倚音的运用

倚音属于装饰音的一种，以较短时值的小音符置于主音之前，例如 ，它的时值短，作用却很大。因为弹词唱腔受语言、语音表达规律的影响很大，有时要咬准字就必须依靠倚音的帮助，以达到字正腔圆的艺术效果。如例3-48《庵堂认母》这句唱腔。

例 3-48

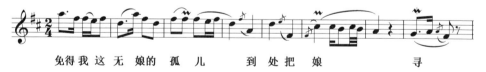

蒋调《庵堂认母》片段——《玉蜻蜓》

免得我 这 无 娘的 孤 儿　　到 处 把 娘　　寻

"到处把娘（寻）"的唱腔多处运用了倚音，不妨试一下，如果去掉倚音变成

[①] 神山志郎，刘育民. 中国戏曲音韵考［M］. 上海：学林出版社，2014：113.

"来唱,就会把"到"唱成"逃",使唱词变成"逃处把娘寻",由此可见倚音对于辅助"字正"是多么重要。

据上文分析,还有一种频繁出现的倚音,既能够产生类似读的效果,还能体现语言对唱腔的不同影响,如《战长沙》中的 ,《剑阁闻铃》中的,以及例 3-49 中《杜十娘》中的唱句。

例 3-49　　　　　　　　　　　　　　　　　　　　蒋调《杜十娘》片段

呖呖　莺 声　　倒别有　　　　　腔。

除此之外,例 3-49 中有些倚音离主音距离很近,有些则离的较远,而在弹词唱腔中,倚音离主音距离越远,则显示念的成分越明显。

综上所述,倚音的作用,其一是为了辅助唱词的"字正",让人觉得"好懂";其二是为了丰富唱腔旋律,让人觉得"好听"。

三、唱词辙韵的巧妙运用

"在分韵上,弹词向有'十三个半韵'之说,实际上'儿而'(即所谓半个头韵)、'居鱼'一向与'知书'合用。这里按传统习惯分成'铜钟'、'江阳'(螳螂)、'鸡栖'、'知书'(子丝)、'兰山'(回灰)、'姑枯'、'新人'、'盘欢'、'天仙'、'逍遥'、'头由'、'家牌'十二韵。"[①] 除此之外,入声韵有"墨黑""龌龊""铁屑""邋遢"四韵。

表 3-4　十八辙韵及例字

辙韵	铜钟韵	江阳韵	螳螂韵	鸡栖韵	知书韵	子丝韵	兰山韵
例字	通	香	汤	西	树	字	推
辙韵	回灰韵	姑枯韵	新人韵	盘欢韵	天仙韵	头由韵	家牌韵
例字	会	虎	音	碗	烟	有	歪

① 吴宗锡. 评弹小辞典 [M]. 上海:上海辞书出版社,2011:387.

续表

辙韵	墨黑韵	腥腍韵	铁屑韵	邋遢韵			
例字	各	脱	敌	辣			

在演唱过程中，一个字唱出口之后，在转腔时必然要归韵。韵归正了，则咬字发音也就完整和准确了；若韵归错了，则会出现发音的偏差，影响语音的完整和准确。如"音"，应归在新人韵，"良"应归在江阳韵，"站"应归在盘欢韵。在曲谱中，我们常常会发现（啊）（嗯）（嗡）等字的拖腔，其实这就是前一字的韵母字声，正是这些韵母字声的运用，使唱腔字正腔圆，韵味醇厚。

而除了上述这类最为规范的归韵之外，在不影响"字正"的基础上改变韵，有时也会产生一些独特的艺术效果。

譬如蒋调开篇《战长沙》开始第一句："关公奉命带精兵"（例3-1），"关公"两个字，是只念不唱的，"关"字是兰山韵，"公"字是铜钟韵。如果"关"字仅仅咬准音韵来念，语音会比较扁平，而关公作为大英雄的脚色，出场时应是威风凛凛的。因而从塑造人物形象角度来说，这样的咬字不够完美，因此蒋月泉先生在兰山韵的基础上，又加入了一点回灰韵的因素，发出的声音可以比原来更竖一些，厚实丰满一些，因而也更加符合人物形象。

可见，在演唱时演唱者可以根据人物的形象，凭借自身经验对某些字的归韵加以修饰，这样能帮助人物形象的塑造，使作品取得更好的艺术效果。

综上所述，弹词演唱对苏州话声调系统或中州韵声调系统的语音选择，受人物身份、脚色性格、故事情节和情景氛围的影响，当然，表演者也可以借助语音声调系统的变化或切换，反作用于人物身份、脚色性格、故事情节和情景氛围，唯有选择正确的唱腔，才能使人物形象和故事演绎更加准确和丰满。倚音的适当运用，一可辅助唱词字正，二可丰富唱腔，提高艺术感染力，从而使人物形象更加鲜活。灵活运用唱词辙韵，根据不同人物形象变换唱腔，不仅可以使人物形象更加饱满，有利于书目说唱表演的精彩，更有益于提高作品的艺术效果。

通过对弹词腔词关系研究，我们发现无论是腔词音调关系、腔词节奏关系，还是唱腔对人物形象的塑造，唱腔与唱词之间的关系都是密不可分的。苏州弹词作为一种说唱艺术，其故事的叙事性使得"腔词关系"对弹词唱腔音乐的意义比许多其他艺术形式更为重要："说唱音乐突出叙事性，所以具有独特的语言型旋律，是民间音乐中与语言结合最密切、最大众化的一种表演艺术形式。唱腔音乐特征必然影响、制约着语言的作用。"[①]

从制约作用的大小来看，字调对唱腔的制约作用更大。其实，对于"依字行

① 冯彬彬. 河南说唱艺术的腔词关系和唱词语言的音乐美［J］. 美与时代（下半月）. 2009（02）：98.

腔"的理解很容易出现偏差。"依字行腔"是要在维护唱腔旋律独立性与艺术性的原则下达成腔与词的有机统一，而不能依了字调，牺牲了唱腔，也不能成全了唱腔，让人听不明白唱词，所以弹词唱腔中的腔与词两者唇齿相依、相互作用、相互制约、各负重任；唱词的任务是让听众听懂、听明白故事，唱腔的作用是让听众听着好听，让他们"过瘾"从而"上瘾"，这些也是我们在研究腔词关系过程中，通过分析大量谱例所得出的宝贵经验。

总而言之，"苏州弹词的腔词关系"是个非常值得研究的课题，因为无论是对创腔者还是对演唱者来说，了解腔词关系都非常必要和有意义。苏州弹词腔词关系尤为复杂，这里仅以蒋月泉先生的蒋调为例进行研读，并尝试据此揭示弹词唱腔的部分腔词规律，为更深入的研究提供有益的借鉴。

第四章 伴奏的形式与功能

弹词音乐的主体是弹词唱腔音乐，而弹词伴奏则是与弹词唱腔相生相伴的组成部分。研究弹词音乐，绝不能忽略弹词伴奏音乐的重要作用。在弹词音乐中，弹词伴奏明显是不同于其他民间声歌艺术伴奏的个性化存在，这其中就包括了伴奏与声歌的呼应与配合、自弹自唱伴奏、交互和合弹伴奏、和乐（呼应、匹配唱调）与不和乐（不应和唱调的支声复调）伴奏等诸多音乐艺术现象。弹词伴奏为何要选择弹拨乐器，为什么要选择特定弹拨乐器作为弹词伴奏乐器，以及弹词伴奏的自身运动规律等，都是弹词伴奏艺术的研究内容。

说唱表演是曲艺音乐的主要表现形式，其中与音乐相关的部分主要是说唱表演中人声歌唱和器乐伴奏部分。尽管苏州评话有一定的节奏成分，类似"唱着说"的曲艺形式，但不能纳入音乐艺术范畴；苏州弹词有说有唱，弹奏和歌唱是其基本音乐形态，弹词唱腔和弹词开篇皆以唱为主，且都融合了人声和器乐。长篇弹词中，说与唱占不同的比例并不规则地交替出现，所以被称为说唱艺术，而弹词伴奏则更多居于说唱表演的从属地位，故在曲艺音乐伴奏乐器的选择上，必须在能突出说唱性的前提条件下，达成乐器伴奏与演员说唱相辅相成的合理配置，才能不影响说唱艺术的基本格局和表演目的。

第一节 三弦与琵琶的关系

三弦和琵琶是苏州弹词的常用伴奏乐器。这两种乐器之所以能成为弹词的伴奏乐器，既有其历史原因，也有其自身原因。吴文科在《中国曲艺艺术论》中提道："伴奏乐器的采用，不只是要考虑音乐表现的效果，更要遵循历史传统的制约即配

合口语'说唱'的便利。……一方面，不能让伴奏音乐喧宾夺主而遮盖了声乐演唱的主体表达；另一方面，也不能使伴奏乐器从音质到音色到音量，削弱或者破坏人声的口头演唱。"①

苏州弹词音乐选择三弦和琵琶作为伴奏乐器是因为两者音色适合，弹拨乐器音响具有颗粒感，符合语言表达特征，更能契合音乐声响与语音声韵的特性。苏州弹词是使用苏州话来演唱的，其唱腔最大的特点在于"软""糯"。倘若使用音色洪亮清脆的乐器，如古筝，难免有喧宾夺主的感觉；倘若使用音色过于软糯连贯、同样类似人声的伴奏乐器，如二胡，又会与苏州话的"软""糯"相重合，缺乏对比，使得弹词音乐听上去显得慵懒缠绵、拖泥带水，因太过绵软黏糯而变得无情趣。弹拨乐器虽缺乏连音效果，单音不能保持和增强音量，却能更好地呼应语言说表、吴音歌唱的语言节奏和语音声韵意趣。更重要的是三弦和琵琶的乐器音色恰好分别对应了男性和女性的语音与声歌音色、频率，故选择三弦和琵琶作为伴奏乐器是由两种乐器的音响特点和音色气质决定的。

三弦大约在宋元时期传入我国，被广泛用于各种器乐音乐形式，于金元时期开始服务戏曲、曲艺、说唱艺术形式，逐渐成为具有独特个性的伴奏乐器，至明清时期已成为当时流行的主要伴奏乐器②。三弦分为大三弦和小三弦。大三弦，其定弦为 $G-d-g$，演奏音域为 $G—g^2$。小三弦有两种，一种定弦为 $A-d-a$，音域为 $A—a^2$；另一种为 $d-a-d^1$，音域为 $d—d^3$。小三弦与作为器乐表演用的大三弦不同，它的琴鼓和尺寸都小于大三弦，其实小三弦就是为了顺应书艺说唱表演需要而改良的乐器，故又称为"书弦"。书弦过去一般使用丝弦，现在多使用尼龙琴弦，音色较琵琶更为醇厚，音量更大，音色具有颗粒感，声音非常饱满。

三弦弹唱在以男性为主体的单档弹词表演时代被广泛采用，并成为弹词艺术的主要伴奏乐器，其重要原因是书弦的声音和音色贴近男性的嗓音特质。后来进入双档时代，起初多为男性上手，承担主要脚色，弹奏三弦；女性为下手，配合上手表演，弹奏琵琶。这一形式沿用至今。当然各个时期也都有男艺人弹琵琶和女艺人弹三弦的情况，但大多是为了变换口味，并非固定模式。

琵琶"初名批把。东汉刘熙《释名·释乐器》：'批把本出于胡中，马上所鼓也。推手前曰批，引手却曰把，象其鼓时，因以为名也。'"③它是我国古老的弹拨乐器，音域宽广，音色清脆，穿透力强，符合中华民族的音乐审美情趣。唐代诗人白居易曾在《琵琶行》中夸赞过琵琶的音色如"大珠小珠落玉盘"。其历史最早可

① 吴文科. 中国曲艺艺术论 [M]. 太原：山西教育出版社，2003：343-344.
② 江山. 弹拨乐器为曲艺音乐伴奏的艺术特征 [D]. 上海：上海音乐学院，2013：7-8.
③ 中国艺术研究院音乐研究所《中国音乐词典》编辑部. 中国音乐词典 [M]. 北京：人民音乐出版社，1984：291.

追溯到秦汉时期的直项琵琶，是秦代劳动人民根据鼗（táo）的形制创造出的名为"弦鼗"的直柄、圆形音箱、竖抱演奏的弹拨乐器。南北朝时期曲项琵琶传入中原。琵琶艺术在唐代迎来了高峰，成为宫中大小演出的主要乐器。直至宋朝，政治稳定、经济繁荣和城市商业的快速发展等，导致城镇人口快速增多。与此同时，为满足市民阶层的精神娱乐需求，民间曲艺蓬勃发展。琵琶因其特殊的音色，很快成为很多曲艺音乐的伴奏乐器。苏州弹词的前身宋代"陶真"也是以琵琶为伴奏乐器。需要注意的是，陶真仅是传说中弹词的前身，并不能简单等同苏州弹词书艺形式。陶真早先多由瞽目女艺人表演，而琵琶音色和体积更适合女艺人演奏，而苏州弹词定型后占据男性单档伴奏主流地位的乐器是三弦而非琵琶。

苏州弹词进入单档时代是以男艺人演奏三弦弹唱，而从单档变成双档之后，由于表演者人数增加，伴奏乐器需要更为丰富的音色，故而琵琶逐渐加入弹词音乐，成为弹词音乐的另一种伴奏乐器。虽然在随后的弹词发展中又出现了"三档""四档""多档"的演出形式，也加入了新的伴奏乐器，但都没有动摇三弦和琵琶在弹词音乐中的主要地位。

弹词的单档演出只使用一种乐器伴奏，通常是使用三弦自弹自唱，也有一人弹唱使用两种乐器的情况，演奏时说书人会根据表演需要中途更换乐器弹唱。双档演出则分为上手、下手。上手持三弦坐书桌右侧，在演出中起主导作用；下手抱琵琶，配合表演和伴奏。上、下手各司其职发挥不同的作用。三弦音域宽广，无论是器乐表演用的大三弦抑或是书艺表演用的小三弦，音域都达到 3 个八度。但在弹词书艺表演中为契合说唱表演，实际所使用的音域会相应窄一些，其伴奏多以五声调式为主。后期音乐运用十二平均律后，七声调式和转调离调也渐渐多了起来。而琵琶音域则更宽，传统琵琶为四相九至十三品，改钢丝弦后有六相二十三至二十五品，可奏十二个半音和任意调，弹奏总音域为 A—e^3。弹词演唱和伴奏琵琶因中音区音色最具特色，故一般书艺说唱所使用的音域也相应窄很多，在 e^1—c^3 范围，伴奏以七声调式为主。三弦和琵琶的演奏技法相类似，也有多种伴奏技巧，类似的演奏手法搭配上不同的音色特点，使得两者之间既有对比又有统一，音色和音域形成互补，大大丰富了弹词音乐的伴奏效果。

弹词音乐中的三弦与琵琶在实际伴奏过程中有以下特点。

其一，弹词音乐演出规模小，需要突出书目故事说唱表演这一核心内容，而且演员在多数情况下需要边弹边唱，这就一定程度限制了伴奏的复杂程度。再者，三弦与琵琶的主要作用是作为演员说唱时的伴奏，而不是为了营造过分强烈的舞台艺术效果，因而弹词的伴奏需要委婉绵长、娓娓叙述、轻歌慢吟、呼应情境。所以弹词伴奏兼具器乐自身特点和吴地音乐风格特点。

其二，三弦与琵琶在音色上有一定区别，在音区和色彩上可分别对应男声、女

声和真声、假声，且这两件乐器的学习相对容易，声音属性特点与人声嗓音、语音说唱相吻合，加上音域宽广、音量较大、音色颗粒清晰、弹奏爽利，音响效果也很丰富，便于呼应故事情节和情境意境的变化。

其三，三弦与琵琶在伴奏过程中除了音色的差异，还有各自擅长的音域和演奏技巧，在旋律和织体形态上也存在着对比。两者的对立统一为弹词音乐伴奏制造出强大的音乐表现力。

其四，三弦与琵琶构成的伴奏在一些特殊的唱段中，可以通过演奏技法来打破原有的强弱结构，强调新的强弱节奏，且在强调强弱节奏的同时帮助乐句的句读划分和语情、语气区分，因而有助于音乐和语言的情感、情绪交融合作。

其五，三弦与琵琶在实际伴奏时往往会被演奏成不同的旋律线，还能结合人声声部构成音程性的旋律音调对比。两种乐器在伴奏演变的进程中逐渐从开始的平行进行发展到后来的支声复调进行，渲染了弹词说唱的情绪，丰富了音乐的艺术形象，既加强了音乐的舞台效果，也丰富了弹词艺术的表现力。

苏州弹词曲牌的唱腔和伴奏都有大致的框架，曲式结构也大体固定，到了流派唱腔林立的时代，弹词音乐伴奏和唱腔也因各个流派唱腔不同而产生了一定的变化。毕竟弹词唱腔的流派林立，促成了不同流派唱腔各有千秋，三弦、琵琶的伴奏也必须顺应唱调旋法的变化。不同流派的艺人根据自身条件和能力水平在音高、强弱、速度等音乐素材上进行不同处理，以适应开放式的书目内容变化，使书艺唱调随之不断发展、演变。在不断杂糅各个流派的特征、吸取其他曲艺音乐特长、添加各种民间音乐特点之后，苏州弹词逐渐形成"一曲百唱"的多样化演出方式。其中具有影响力的陈调、俞调、马调都有着对应的弹词伴奏音乐，于是伴奏音乐也有了流派之分。

第二节 伴奏与音乐发展的关系

早期弹词音乐演出多为单档，音乐伴奏方式通常较为单一，往往采用唱时不弹、弹时不唱的基本伴奏形式。伴奏多作为衔接两个腔句之间的过门，这样的过门会在演出时反复使用。不同流派的过门各有特色，也有不少相似之处。早期弹词之所以采用这样的伴奏形式，大体有如下几方面的原因。

其一，早期艺人的文化素养和音乐技艺水平不高，很少有艺人接受过正规的演奏训练，而且演唱时不弹伴奏可以一心一用，这比较符合早期瞽目艺人行艺乞食的状况。

其二，演唱时不弹伴奏能更好地突出唱调旋律和唱词内容，便于听客听辨唱词、

串联书目故事情节，有利于突出书目说唱的语言文学内容。

其三，伴奏仅用于衔接唱句，可以避免唱调音乐中断，方便艺人调整气息和语气，赢得休整喘息和调节情绪的时间，同时也一定程度上丰富了音乐艺术手法，保证了人声唱调与伴奏片段的音乐完整性。

其四，体现人声演唱与乐器演奏的相互应答、呼应互动，使人声和乐器音色差异直接构成音乐音效的对比，形成特殊的音乐艺术效果。

其五，早期弹词唱腔及伴奏音乐过于简单，没有将器乐置于更为重要的音乐地位，而仅是使伴奏起到串联唱词内容的作用，从而更为突出书目讲说功能。

当然，后世弹词艺人的文化艺术素养不断提升，技艺才能不断进步，对器乐伴奏的功能和作用要求更高，加上弹词音乐艺术手段和音乐技法日益丰富，弹词唱腔的变化也带动了伴奏的变革，才有了更为复杂和高明的伴奏技艺。

陈调的过门结构比较规整，唱腔与过门的连接相应紧凑，唱腔停顿处的过门多使用同音反复。上、下句之间的过门也常常有迹可循。（例4-1）

例4-1

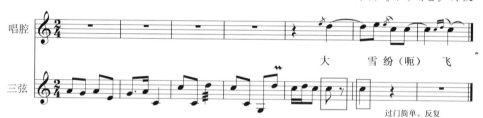

陈调四三句式和二五句式在停顿处会有一个简短的过门，这个过门往往节奏简单，使用的音不多，还常常反复。上、下句唱腔之间的过门也相对固定。

例4-2a

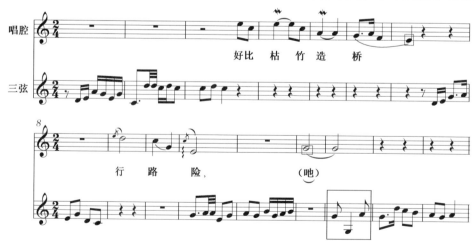

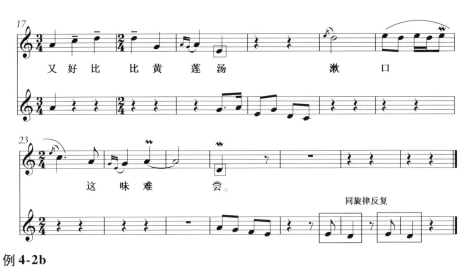

例 4-2b

陈调《徐公不觉泪汪汪》片段

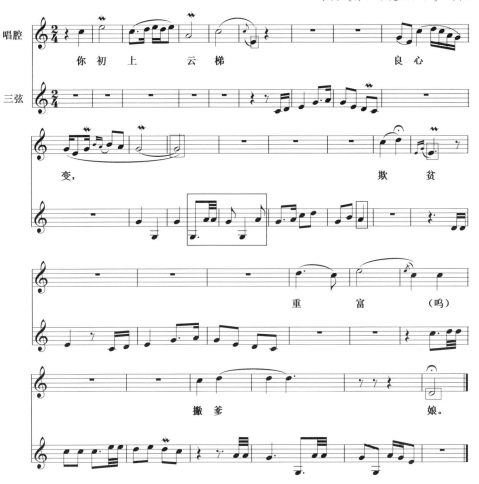

通过例4-2a、例4-2b两个陈调唱腔的对比，可以总结出一些上、下句过门的特点。在陈调唱腔中，上、下句之间的过门虽然会因为实际演出效果而有一些差异，但是除去装饰性的音外，我们还是可以得出其上、下句过门的大致特点。陈调上句第一分句落音常为角，第二分句落音常为徵；下句第一分句落音常为角，第二分句落音却一定为商。过门中会有一次八度以上的大跳，通过一段旋律之后，最后必然将音乐引到羽音上。（例4-3）

例4-3

陈调上、下句过门旋律框架

陈调过门有一定的结构模式，在这一点上与马调过门的情况截然相反。马调过门往往比较随意，演出中常常根据演唱者的个人喜好，相对随意地做出各种变化，尤其是早期的马调，其音乐结构比较松散，没有太多的模式束缚。在实际记谱中 $\frac{2}{4}$、$\frac{3}{4}$ 拍频繁交替。通过例4-4a、4-4b 和 4-4c 的比较，不难看出马调上、下句之间的过门没有太多的条条框框，过门末尾处会出现一个特殊的提示性旋律，在这个提示性旋律之后通常需要做好准备，预示着唱腔即将进入。

例4-4a

马调《珍珠塔·哭塔》片段

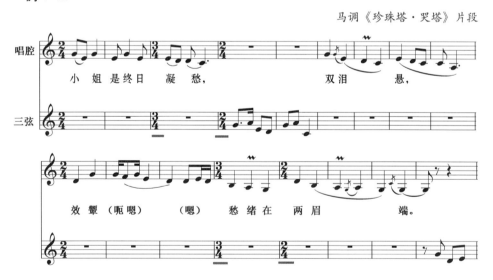

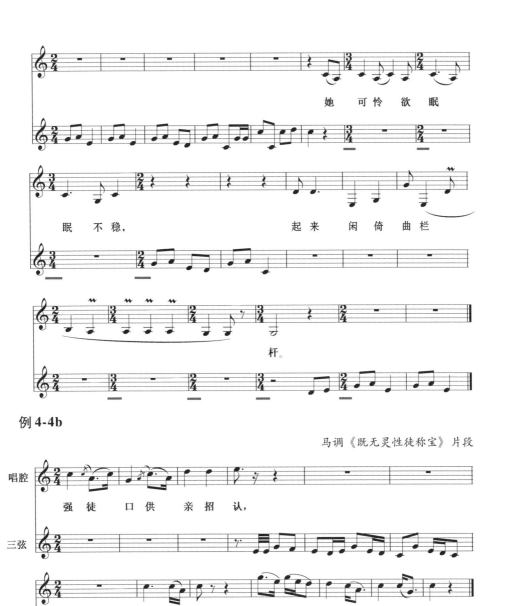

例 4-4b

马调《既无灵性徒称宝》片段

例 4-4c

马调《想我老年人作异乡魂》片段

马调过门中的提示性旋律（例4-5）：

例 4-5

我们难以发现早期马调伴奏的规律，有些情况下伴奏显得太过自由。马调的伴奏常会将徵、商、角三个音连起来使用。（例4-6）

例 4-6

在这样的旋律后面往往会连接一个提示性过门旋律，然后接下句。（例4-7）

例 4-7

上句二五句式，衔接下句的过门常常如例4-8。

例 4-8

在旋律后面可接一个提示性的过门旋律（例4-9），然后再接下句唱腔。

例 4-9

这样的过门可以在此基础上做随性改编，如例 4-10。

例 4-10

因为马调过门比较随意，所以在很多情况下并不会出现例 4-10 所说的过门模式。

例 4-11

马调《想我老年人作异乡魂》片段

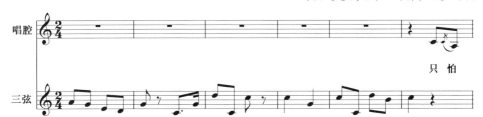

例 4-11 的上、下句过门和上述提及的一般过门有较大的差异，不过还是能看到提示性旋律的影子。

老俞调腔长，字少腔多，相比马调较强的说唱性，老俞调抒情性更强，过门通常不会使用大的跳进，一般都是级进或者三度跳进，过门最后会有一个提示性旋律出现，为随后的唱腔做好导入准备。（例 4-12）

例 4-12

提示性过门的旋律一般都很简单，前面的过门旋律与提示性过门旋律相似，但在节奏上略有不同，两者结合起来的过门有较大的自由创作空间。（例 4-13）

例 4-13

还可以在此基础上做一些比较大的变奏，但提示性过门旋律还是可以从中大致

看出。（例4-14）

例4-14

在20世纪初，弹词伴奏还处于从属地位，与其说是给弹词唱腔做补充或者衬托，不如说就是给弹词唱腔加花，而且通常只在唱腔结束的时候才出现，作为唱腔的简单延续。直到20世纪30年代才有所突破，这个时期有一大批老艺术家在弹词伴奏上做出了巨大的改革创新，充分发挥了琵琶与三弦这两种乐器的特长，使弹词的唱腔和伴奏逐渐合二为一。

祁调源于俞调，祁莲芳在老俞调的基础上，增加了小六度的上行跳进和小七度的上下跳进，这样的跳进不止在旋律中，尤其是在过门的提示性旋律中有体现，加入这样大的跳进之后，在听觉上往往很容易辨认。（例4-15）

例4-15

除了提示性过门旋律有所变化外，主要的过门旋律一般由很多附点节奏构成，使得音乐具有强烈的动力。（例4-16）

例4-16

祁调在较长的过门处，往往会将上述两个过门的特点融会或连接在一起使用，这便形成了祁调的特色过门旋律，与原本的老俞调有很大的区别。（例4-17）

例4-17

祁调的过门伴奏还受到了民间乐曲的影响，例4-18这样的过门旋律在以前的书调流派唱腔中并不常见。

例4-18

这样的过门旋律常常出现在上一腔句的下句与下一腔句的上句中间的长过门处，同时还会结合例 4-15 和例 4-16 的特色旋律，将二者糅合在一起使用。（例 4-19）

例 4-19

弹词音乐的发展史总体说来就是一个从简到繁的过程。祁调在弹词伴奏的旋律上有所创新，但更多的还是增强了过门的旋律性。而开创伴奏烘托唱腔先例的是同一时期的沈俭安和薛筱卿，他们两人在拼档演出期间，非常注重发挥两种伴奏乐器的特长，使伴奏和唱腔相互映衬。而蒋如庭和朱介生在沈薛调的基础上，又通过进一步的创作和实践，逐渐形成了一套完整的弹词伴奏体系。沈薛调对于弹词伴奏的改进影响深远，弹词伴奏中的许多结构都与沈薛调有关。

引子和过门是弹词伴奏的两种形式，两者主要是用于唱腔前的准备，给演唱者提供换气的机会，借以划分唱腔分句、断句等。在这类情况中，引子和过门的材料通常主要来自唱腔音调，并且会在唱段中来回反复使用。引子和过门的设计可长可短，表演者往往可以根据演出需要，即兴弹奏和改编，具有很强的灵活性和自由度，但也需要遵循一些规律。弹词唱调的引子常常可以由一个 7 拍的曲头旋律加上一个 4 拍的提示性旋律构成，提示性旋律可以按 4 拍一次做无限循环。这一弹词伴奏特征便是从沈薛调中脱胎而来的。

开篇《宫怨》的引子就是这样的结构，前面 7 拍为曲头，后面 4 拍为提示性旋律，两者连在一起构成了开篇的引子。（例 4-20）

例 4-20

俞调开篇《宫怨》引子

曲头部分：

提示性旋律部分：

后来的很多流派唱腔音调开头的引子都是这样的结构，时值 4 拍的提示性旋律可以进行多次反复，也可以在反复过程中做一些变奏。

例 4-21

俞调《莺莺拜月》引子

曲头部分：

提示性旋律部分：

例 4-21 中，提示性旋律部分反复了三次，在反复过程中引入了变奏。

弹词音乐的引子有时很自由，有些场合也会有部分特殊的引子出现，比如 "9+8+8" 结构的引子，周云瑞弹唱的开篇《秋思》，其引子结构就是 "9+8+8"，曲头 9 个小节，提示性旋律为 8 个小节，并反复一次，后接唱腔，其长度长于一般书调开篇的引子。（例 4-22）

例 4-22

俞调开篇《秋思》引子

除了基本的句式结构外，引子和过门的曲头往往也有一定的规律。沈薛调和俞

调、陈调的过门一样，在曲头的第四拍和第七拍固定使用宫音。例4-20、例4-21属于俞调的开头引子部分，第四拍和第七拍均为宫音。沈薛调在利用这个特点时，还充分发挥了三弦与琵琶的特点，形成了颇有特色的引子开头。（例4-23）

例 4-23

沈薛调《我是命尔襄阳远探亲》引子

例4-23中，第四拍和第七拍均为宫音，强调宫音的同时，也起到了划分节奏的作用，这样的划分在别的弹词流派中也可以找到，如例4-24a、例4-24b。

例 4-24a

慢蒋调引子

例 4-24b

琴调开篇《潇湘夜雨》引子

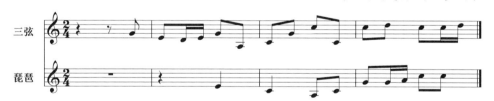

这样的例子能找到很多，绝大多数弹词流派都会在伴奏的第四拍、第七拍落在宫音上，且两个宫音之间相差2拍。也有一些弹词流派有例外，宫音不停留在第四拍、第七拍，但是两个宫音之间都相差2拍。

例 4-25

尤调《她是进门墙倒恨满腔》引子

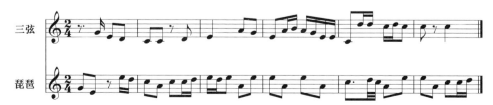

例 4-25 中，第九拍和第十二拍上，三弦和琵琶的落音都落在宫音上，两者之间相差 2 拍，随后跟进提示性旋律，然后唱腔接入。

综合上述各例，在弹词音乐的引子中，琵琶和三弦会在固定的位置一起出现宫音，两个宫音之间的距离是 2 拍，一般出现的位置是引子的第四拍和第七拍，但也有例外。除了这两个音有所规定以外，其他地方的旋律都可以自由发挥、即兴创作。

弹词音乐的伴奏本身是极其灵活的，也有很多流派唱腔和过门与基本框架相差甚远。书调的一些过门还可以把 7 拍的基本过门分成 2 拍、3 拍这样的句读。2 拍的句读为偶数节拍，3 拍的句读为奇数节拍。（例 4-26）

例 4-26

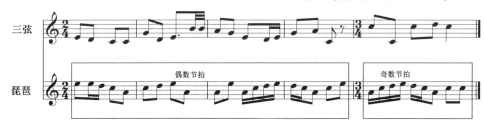

俞调《我是命尔襄阳远探亲》过门

这类特殊结构的伴奏在弹词音乐中很常见，有时候因为演出的需要，引子可能只有 2 拍、1 拍，有时候可能连 1 拍都没有。这时候伴奏的主要作用是确定唱腔的调式调性，使演唱者进入状态。伴奏结构的灵活运用，表明弹词音乐具有极强的灵活性、即兴性。

弹词音乐中的过门，往往会将引子拆成最简单的奇数节拍和偶数节拍，选用引子中的部分结构来作为上、下句过门的素材，这样的过门会在音乐中反复使用。不过，有时为了避免过门过于单调和枯燥，也会适时、应景地进行变奏。（例 4-27a、例 4-27b）

例 4-27a

陈希安《人民当家做主人》引子

例 4-27b

三弦过门

过门常常会从引子中选取素材，通过变奏的手法使之形成新的过门片段，并在整个唱段中来回反复使用。

不同流派唱腔的伴奏音乐，除了上述的各个基本点相同抑或相类似之外，引子与过门的旋律框架和节奏速度却各有千秋。因此弹词唱腔流派的音乐音调不同，引子和过门的风格往往也有所区分和不同。比如马调腔系的三弦过门通常就有一个八度向下的跳进。（例4-28）

例 4-28

马调三弦过门

弹词音乐的过门可以发生诸多变奏，但基本结构一般不会发生改变。不同风格的弹词流派唱腔对这些引子和过门不断进行改编，有时也加入更多的节奏型和旋律音，通过丰富原有的旋律骨架使得风格发生变化。

许多弹词流派唱腔习惯采用上、下句结构句式，其中下句唱腔的结尾，也叫"合尾"或者"拖六点七"。通常会有两种结尾方式，一种是在末尾音前有1拍的空隙后跟4拍过门，然后过渡到下一腔句的弹唱，这样的合尾通常被称为单过门。（例4-29）

例 4-29

马调单过门

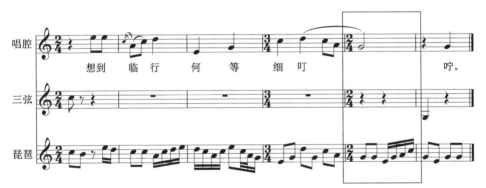

还有一种是在合尾处有2拍空隙，落腔后接4拍过门，过渡至下一腔句的弹唱。（例4-30）

例 4-30

马调双过门

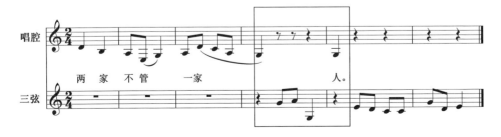

在后来的弹词流派唱腔中，不同流派唱腔所专属的引子与过门特点都不一样：琴调的三弦伴奏多用滑音，突出表现三弦善于演奏滑音的特点；蒋调琵琶伴奏旋律常常上扬；丽调伴奏华丽复杂。不同弹词流派的伴奏特点，也是演唱者风格的体现，这些特点往往在弹词流派唱腔体系的构成中有着重要的地位。

弹词音乐的发展带动了弹词伴奏的发展，不同弹词唱腔流派的形成，也都会对弹词伴奏产生一定的影响，从而使弹词伴奏发展成现在的形式。沈俭安、薛筱卿，朱介生、蒋如庭，张鉴国、张鉴庭，这些著名的弹词双档所形成的流派唱腔，对弹词伴奏的发展具有重要的意义。

第三节　伴奏与唱腔的关系

弹词伴奏虽然有一定的结构和规律可循，但在实际应用时往往没有固定的旋律，演员时常会在演出时添加一些即兴创作，这就使得弹词的伴奏千变万化。一般情况下弹词伴奏和弹词唱腔会构成纵向关系和横向关系。如伴奏声部与唱腔声部的相互交接，构成了两者之间的横向关系；而伴奏声部与唱腔声部同时进行，则体现了两者之间的纵向关系。弹词音乐在早期常常以单档形式演出，演员手持三弦演唱，这就使得演出的形式受到一定限制，伴奏音乐常常是在唱腔开始前或者唱腔结束后才出现，这时候唱腔与伴奏的关系主要表现为横向关系，伴奏也常常是以"引子""过门"的形式出现，在唱腔与唱腔之间的空隙处进行衔接性填充。

一、横向关系

苏州弹词自形成以来，便一直存在唱腔音调与伴奏音乐的横向关系。弹词音乐的横向关系可以简单概括为两种：一种是在乐句之间的空隙处，起到填充的作用；另一种是在句尾拖腔处，用相似唱腔的旋律作为唱腔音调的补充。

（一）唱腔入伴奏

在弹词音乐的过门伴奏中，必然会有提示演唱者进入唱腔的提示性旋律，不同流派唱腔音乐的提示性旋律不一样，但目的都是为了使唱腔平稳接续、过渡、进入。自弹自唱是单档演出的基本形式，这样的演出形式"唱时不弹、弹时不唱"，唱腔是在过门完全结束后才进入。在双档演出中，上手与单档演出一样，"唱时不弹、弹时不唱"，下手的伴奏则贯穿整个唱段，体现出与人声演唱同步伴随性进行的特点。

弹词音乐的伴奏与一般曲艺音乐伴奏一样，都使用"让头咬尾"的伴奏方式。不同的流派唱调，不同的唱段曲目，"让头"的位置不同。

例 4-31

沈俭安《我是命尔襄阳远探亲》片段

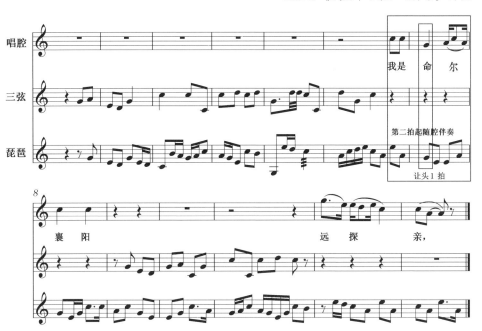

例 4-31 开头处引子为 11 拍，随后唱腔跟进，在唱腔进入后的第二拍，琵琶伴奏开始与唱腔相似。在这个例子中，伴奏让头让了 1 拍，从唱腔进入第二拍开始"随腔伴奏"，呼应人声演唱。让头的位置是多变的，同一流派同一书目让头的位置也可以不一样。

例 4-32

沈俭安《我是命尔襄阳远探亲》片段

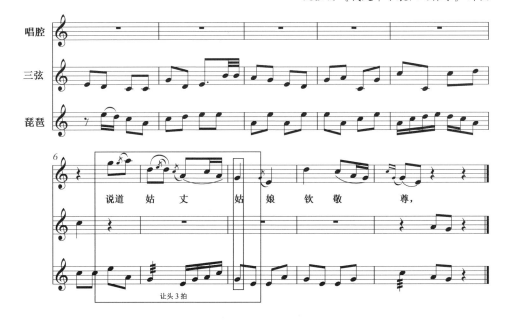

例 4-32 中，引子为 11 拍，之后唱腔进入，在第四拍处，琵琶伴奏与唱腔一致。伴奏让头 3 拍，从第四拍处开始"随腔伴奏"。不同流派的不同书目让头的位置也不一样。

例 4-33a

丽调《可恨媒婆话太凶》片段

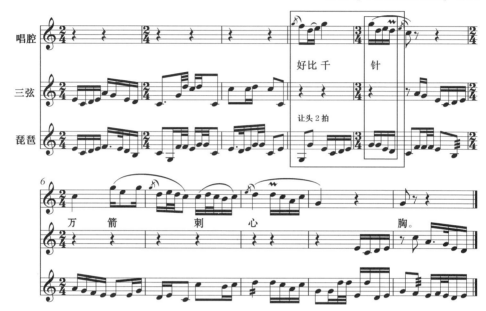

例 4-33b

蒋调《风急浪高不由人》片段

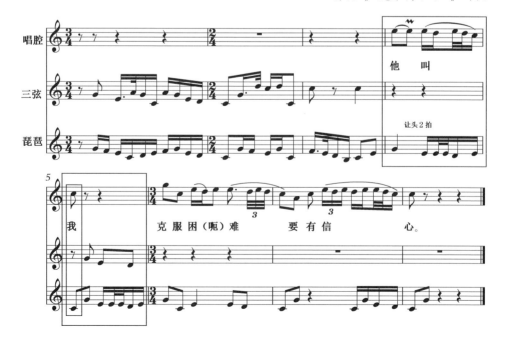

例 4-33a、例 4-33b 中，例 4-33a 是徐丽仙弹唱的丽调《可恨媒婆话太凶》，引子长达 6 拍，第七拍唱腔进入，琵琶伴奏让头 2 拍，在第三拍时伴奏开始"随腔伴奏"；例 4-33b 是蒋月泉弹唱的蒋调《风急浪高不由人》，引子长达 7 拍，在第八拍时唱腔进入，琵琶伴奏让头 2 拍，在第三拍时伴奏开始"随腔伴奏"。其中随腔伴奏既可以与唱腔音调同步，也可与唱腔音调不同步，形成支声复调。

对比上述的各个例子，引子长短不一，唱腔进入的时机也不同，让头的拍数也不同。这些例子都说明，唱腔可以在任意位置进入伴奏，伴奏让头的小节也可长可短，这些都不会影响唱腔音调和伴奏音调的整体效果。

（二）伴奏入唱腔

在弹唱表演中，多数情况下唱腔结束后，为了连接这一句唱腔和下一句唱腔，中间有时会出现填充伴奏，这样的伴奏称为过门。

弹词单档演出的过门通常分为两种：一种是"唱起伴停、唱停伴起"的交替式伴奏，伴奏和唱腔没有重合；一种是在唱腔结尾处伴奏先接入唱腔的咬合式伴奏，伴奏和唱腔有部分重叠。这两种伴奏常常是弹词单档使用的基本伴奏形式。

1. 交替式伴奏

例 4-34

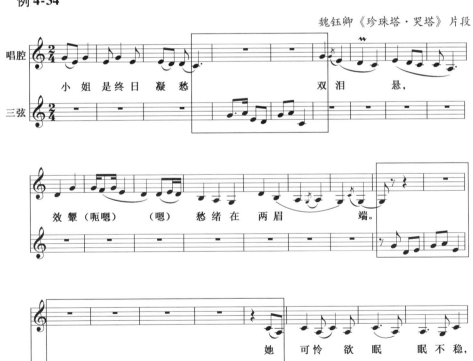

魏钰卿《珍珠塔·哭塔》片段

例 4-34 魏钰卿是以单档形式演唱的《珍珠塔·哭塔》，唱腔和伴奏没有重合的地方，都是伴奏起、唱腔落，或是唱腔起、弹奏落，方框处都属于交替式伴奏。这种伴奏形式在马调中十分常见，且因为交替式伴奏风格直爽，适合用于一些字多腔少的腔句。马调唱腔音乐风格爽烈，句尾最后一个音一般不多于一拍半，故使用交替式伴奏最为适合不过。

在双档演出中，上手通常是使用交替式伴奏，下手的伴奏却经常贯穿整个唱段始终，其衔接手法与单档相同。（例 4-35）

例 4-35

沈俭安《我是命尔襄阳远探亲》片段

相似的例子举不胜举。

2. 咬合式伴奏

咬合式伴奏指唱腔还没结束，伴奏就提前跟进，使唱腔和伴奏咬合、重叠在一起。

例 4-36

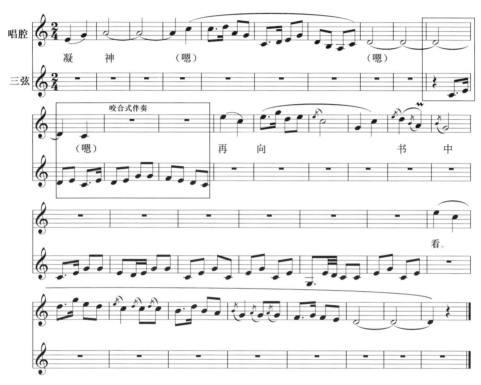

杨振雄《粉颈低垂细端详》片段

例 4-36 是俞调《粉颈低垂细端详》的唱段，其特点在于拖腔长。二五句式中，第一分句与第二分句衔接的过门就属于咬合式伴奏，在唱腔还未结束的时候三弦伴奏就已经出现了。这样的伴奏形式也可以在其他流派唱腔的作品中找到。

例 4-37

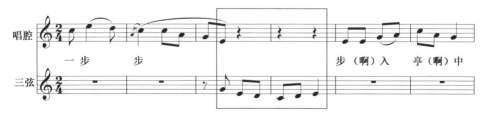

杨仁麟《一步步入庭中去》片段

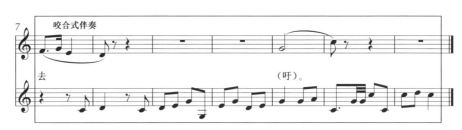

例4-37是小阳调《一步步步入庭中去》，三弦伴奏在第七字"去"还没有唱完时就已经出现。随后在伴奏过程中，唱腔还在第三拍的位置上，伴奏便再次出现。

例4-38

蒋月泉《徐公不觉泪汪汪》片段

例4-38是蒋月泉的陈调《徐公不觉泪汪汪》的唱腔片段，在最后一个唱字"变"处，人声还处于拖腔位置，伴奏就已经出现。

咬合式的弹词伴奏是弹词艺术中最为常用的伴奏方式之一，这样的伴奏方式在各个弹词流派唱腔中都可以见到，在唱腔的最后几个字处加入伴奏，使得伴奏和唱腔之间的过渡更加自然，联系更加紧密，唱腔音调与伴奏音乐的结合也更加平稳自然。在上述例子中，伴奏出现的位置都不一样，所以咬合式伴奏并没有固定的格式，伴奏可以在最后一个唱腔的任一位置出现，伴奏音乐进入的时间完全由弹词演员自己决定，具有很强的灵活性和即兴性。

二、纵向关系

早期的弹词音乐常常不讲究伴奏，直到沈薛调和张（如庭）调，弹词艺人才开始重视伴奏。双档的演出形式使得琵琶伴奏的地位逐渐提高，伴奏与唱腔一同进行后，两者随之产生了纵向关系。纵向关系的伴奏最大的作用便是衬托唱腔，实际上

与唱腔旋律构成了支声复调，通常表现为部分地方唱调与伴奏音调旋律一致，而在其他地方二者的旋律依照一定的规律自由进行。

（一）简单加花伴奏

弹词音乐有板有眼。作为伴奏的支声复调往往是在"板"处合，伴奏旋律与唱腔旋律音高一样；"眼"处分，伴奏旋律对唱腔进行加花。这样的伴奏在广义上又可分为两种，一种是简单加花伴奏，一种是支声伴奏。

简单加花伴奏又称为"润饰性加花伴奏"，在旋律的基本框架上，做一些比较细小的加花变化，比如加入八分音符、十六分音符及改变节奏等。伴奏旋律与唱腔旋律有很多地方相类似，而只是在旋律上略微加花变化，用以丰富和润饰唱腔，使弹唱旋律的层次感得到加强。

例 4-39

俞调《一见灵台我魂胆消》片段

例 4-39 中，琵琶伴奏声部在唱腔的板眼处旋律几乎一致，只是在弱位弱拍处稍微做一些加花，并没有改变唱腔原有的旋律骨架。而简单伴奏才是弹词伴奏的基础。

（二）支声性复调伴奏

简单加花伴奏的旋律实际上与唱腔旋律相似度很高，与其说是支声复调，不如说是一种不严格的平行复调，或是伴奏对唱调旋律的模仿同步进行。支声伴奏在音高框架和节奏框架上都与唱腔旋律有所不同，且并非如西洋音乐那样需要构成和声

对位的复调呼应。这样的复杂伴奏实际上是基于简单伴奏，围绕唱腔腔音，使用同宫调式中的音作为支点来加以发展，从而与唱腔形成支声复调。支声伴奏分为两种，一种是同材料伴奏，一种是对比性伴奏。

1. 同材料伴奏

同材料伴奏指的是伴奏基于唱腔旋律进行加花或者简化，伴奏旋律与唱腔旋律部分重合，在音调旋法和旋律走势上有意无意地构成支声复调的进行。

例 4-40

蒋调《风急浪高不由人》片段

例4-40是蒋调《海上英雄》中《风急浪高不由人》唱段的音乐片段，三弦使用"交替式"伴奏，琵琶伴奏围绕宫、角、徵三个音进行发展，以短小句读的形式加以伴奏。短小句读分为四拍句读和三拍句读，第一、二小节为一个四拍句读，第三、四小节为一个四拍句读，第五小节是一个三拍句读，第六、七和第八、九都是四拍句读。部分旋律与唱腔一致，如第八、九小节伴奏和唱腔旋律一致。

这样的伴奏是弹词流派唱调中最常用的伴奏，可以在很多不同流派的弹词音乐音调中找到。

例 4-41

朱雪琴开篇《潇湘夜雨》片段

例4-41是马调开篇《潇湘夜雨》唱段。三弦伴奏为"交替式"伴奏，琵琶伴奏开始以羽、宫、商三个音作为支点，同样以短小句读的方式，构成伴奏旋律。

同材料伴奏与唱腔之间关系紧密，其中既包含了支声，也有非支声性伴奏，是变化与统一的有机结合。

2. 对比性伴奏

同材料伴奏高度发展之后就形成了对比性伴奏。对比性伴奏同样以同宫调式中的音作为伴奏旋律的支点，对比性伴奏与同材料伴奏之间的区别在于：在对比性伴奏中，复调占比很高，使得唱腔与伴奏之间形成旋律音调的对比。

例 4-42

薛小飞《小弟是皆因被劫囊中塔》片段

例 4-42 是薛小飞弹唱的《珍珠塔》中《小弟是皆因被劫囊中塔》片段，三弦伴奏使用咬合式伴奏，琵琶伴奏以宫、角、徵三个音作为支点，形成伴奏。这样的伴奏实际上可以单独拿出来进行分析，其实它的材料就来自唱腔音调。

对比性伴奏与唱腔音乐在诸多元素上形成对比，如伴奏使用了与唱腔不同的节奏，处于不同的音区，引入了不同的旋律骨架，等等，使得对比性伴奏显得较为丰满动听。

在弹词音乐的伴奏与唱腔之间，横向关系的伴奏方式分为交替式伴奏和咬合式伴奏，这两种伴奏通常在单档演出中使用，而在双档演出流行之后，这样的伴奏方式也经常为掌控书目的上手使用；纵向关系的伴奏分为简单加花伴奏和支声性复调伴奏，这两种伴奏通常贯穿整个唱段，较多为演出中的下手使用。这些伴奏方式往往会在演出时分别或交叉使用，使唱腔与伴奏相辅相成，相互作用，形成了弹词音乐的强大艺术表现力。

第四节 伴奏的作用

苏州弹词唱腔音乐通常是由书调和曲牌作为构成基础，而伴奏和唱腔则构成了书调和曲牌音乐。伴奏最开始的作用是"托腔保调"，意在防止弹词艺人在弹唱过

程中发生唱腔走调，于是书坛才有了"三分唱七分随"的说法。在吴文科的《中国曲艺艺术论》中，对此有详细论述。

"'托腔保调'，是先辈艺人对于器乐伴奏能动作用的形象概括。所谓'托腔'，是指器乐伴奏要为声乐演唱服务，通过衬托与美化来辅助演唱；所谓'保调'，是指器乐伴奏同时要通过扶、保、领、带式的能动作用，来对声乐演唱进行相应的规范与制约，既在调高、音准和节奏等方面进行规范，又在速度的掌握与变化上加以控制和引导，不使声乐的演唱有荒腔跑调或者脱板等失误发生。这就使得'托腔'与'保调'，实际上具有'激扬'和'限制'两个方面的含义，成为两个相互对立的概念。但恰恰是在这种对立与统一的矛盾运动中，伴奏音乐的作用才得以全面、辩证、有机地体现。"①

随着弹词音乐的不断衍变和革新，弹词艺人的艺术才能和技艺水平也不断提高，弹词音乐伴奏的作用已经不仅仅局限于"托腔保调"的作用，还发展出了结构作用、形象塑造作用等功能。调性作用作为弹词音乐伴奏的主要功能，虽然随着艺人不断的专业化而有所弱化，但是稳定唱腔音乐的调性依旧是弹词伴奏的重要作用。

一、调性作用

弹词音乐伴奏一开始的作用只是演员自弹自唱时为了分隔乐句，为自己的演唱找调定音。这样的弹词伴奏，只使用一些最基本的伴奏手段，同样的音型在整首作品中作为过门不断重复出现。而引子则往往是为唱腔明确调式调性。

例 4-43

俞调《想别人有罪冤枉你》片段

例 4-43 的引子不是标准的 7 拍曲头加上 4 拍提示性旋律结构，第八拍和第十一

① 吴文科. 中国曲艺艺术论［M］. 太原：山西教育出版社，2003：341.

拍都为宫音，确立宫调性，三弦伴奏最后出现了唱腔的角音和商音，为唱腔的准确进入确立了基础。

弹词艺术在双档演出形式逐渐流行后，三弦和琵琶便承担起为人声演唱伴奏的任务。在双档演出中，三弦和唱腔往往由一人完成，在三弦音乐与人声演唱旋律相同的前提下，可以对琵琶和三弦的关系与琵琶和唱腔的关系进行对比分析，二者在本质上是比较接近的。不过，由于很多情况下三弦的音乐音调并不与唱调完全对应，所以两类音乐分析依然各具独特的意义。

在弹词唱调音乐与伴奏音乐的调性作用中，比较直观的功能便是保证演出艺人不会在演出时发生走调或者脱板的状况，这样的功能在实际运用中，是以伴奏旋律与唱腔旋律高度相似的手法出现的。

例 4-44

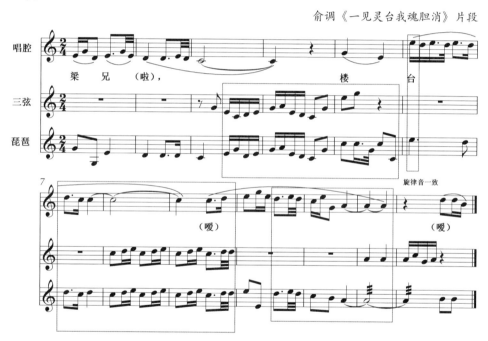

俞调《一见灵台我魂胆消》片段

例 4-44 中，方框中为琵琶声部与三弦唱腔声部相似处，几乎一致。琵琶声部使用减花的手法简化了唱腔声部的旋律，但是没有省略旋律骨干音。这样的伴奏从严格意义上讲并不能算作是支声复调，只能算是一种不严格的平行进行。支声复调式的伴奏在旋律上与唱腔应当保持比较明显的区别。

支声复调亦为"支声体"，是我国民间多声部音乐的常见织体处理方式，是我国古代音乐艺术的结晶。"'支声'意即声部的分支。支声体的音乐一般具有两、三个或更多的声部，每个声部大都脱胎于同一个主要曲调，大体相似而时有变化，因而出现若即若离的多声效果，近似齐奏（唱），而实际上已构成较完全或不够完全

的多声部音乐。"① 支声复调的运用在曲艺音乐中比较常见,而在实际的弹词演出过程中往往是即兴发展和变化的,所以它并没有固定的发展规则。伴奏内容源自唱腔,具体表现为在唱腔旋律上做一定的变奏发展,继而通过两者结合形成支声复调。弹词中形成支声复调的两个声部常常由同度出发,用三度、四度、五度、六度音程自由发展,在同度结束,并重新开始。

例 4-45

沈薛调《我是命尔襄阳远探亲》片段

例 4-45 选自《珍珠塔》,引子由三弦先开始,错位半拍后琵琶跟进;第二小节处三弦与琵琶同音同度,琵琶声部以三弦声部为基础,进行一些变化;第三小节第二拍处,琵琶与三弦声部形成纯四度,后半拍回到纯八度;第四小节第一拍两声部构成小三度,第二拍回到同音;第五小节第一拍为纯八度,第二拍回到同度;第六小节第一拍为纯四度,第二拍回到同度,第三拍唱腔跟进。三弦与琵琶声部有很高的相似度,部分强拍强位的音高都很相同,琵琶在三弦声部的基础上进行加花、简化或变化,从而构成了两者的支声复调形态。

支声复调的发展过程同样是一个从简到繁的过程,早期的支声复调同度音出现的频率很高,随着弹词艺术的发展,支声复调的各种音乐手法逐渐丰富。

例 4-46

薛调《小弟是皆因被劫囊中塔》片段

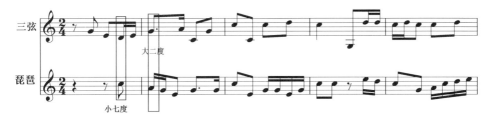

① 中国艺术研究院音乐研究所《中国音乐词典》编辑部. 中国音乐词典 [M]. 北京:人民音乐出版社,1984:504.

例4-46选自《珍珠塔·二进花园》，三弦与琵琶构成的支声复调中除了常用音程外，还出现了大二度和小七度，这样的音程在早期双档伴奏中并不多见。三弦进入1拍后琵琶跟进，第一小节第二拍三弦与琵琶构成小七度，仅在1拍后，第二小节第一拍三弦和琵琶就构成了大二度，第六小节构成大九度。同度出现次数少于例4-45，其余音程最多的为纯四度、纯五度。二度和七度的加入，增强了伴奏的旋律性和对比性。

从沈薛调开始，弹词伴奏逐渐重视三弦和琵琶的协同作用，使得三弦和琵琶逐渐发挥自身长处，支声复调的大范围应用也是从此时开始的；到蒋如庭和朱介生，三弦和琵琶已经能够做到珠联璧合；后来又经过张鉴庭、张鉴国两人的研究和创新，三弦唱腔声部和琵琶声部构成的支声复调，已与早期的支声复调有了很大的区别。

例4-47

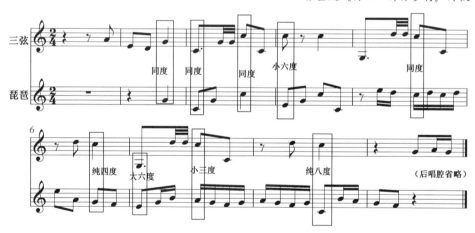

例4-47选自《芦苇青青·望芦苇》，琵琶声部在三弦声部出现1拍半后出现，三弦与琵琶声部有较多拍点上的音是同度，也没有应用二度、七度等音程，但是两个声部在节奏上形成对比，第五小节三弦和琵琶声部，节奏的布局安排与之前的弹词音乐有所不同，产生了一种错落感。在随后跟进的唱腔中，唱腔声部与琵琶伴奏声部的节奏对比更加强烈。

例 4-48

张鉴庭《丹心一片保乡村》片段

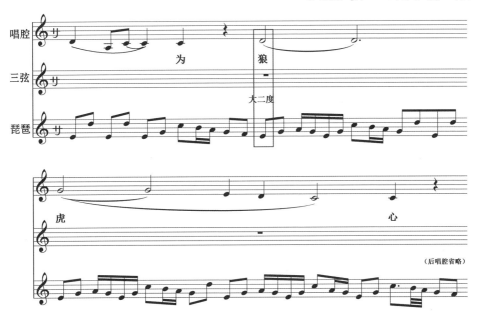

例 4-48 选自《芦苇青青·望芦苇》，是例 4-47 随后跟进唱腔声部的谱例，琵琶声部与唱腔声部在一些强拍强位处构成大二度音程，这样构成的音程使得音乐旋律在听觉上有很强的对比性。除了在音程上运用大二度音程，在节奏上琵琶声部还常常使用快速十六分音符与唱腔声部的长音符做对比，从而增加音乐的内在张力。上述两种手段，塑造了音乐中日本侵略者的形象，为后续描绘日本侵略者的罪恶行径进行铺垫，同时也烘托出强烈的背景氛围。

琵琶与三弦、唱腔构成的支声复调随着新的流派唱腔的兴起而变得越来越复杂。到了周云瑞、徐丽仙、杨德麟时代，不仅出现诸如二度、七度音程，节奏对比的支声复调更是变得稀松平常。另一方面，支声复调伴奏不仅在人声演唱和乐器之间频现，即便是三弦和琵琶之间也出现了大量的支声复调进行，关于这一点，下面的谱例中有十分明显的表现。

例 4-49

徐丽仙《可恨媒婆话太凶》片段

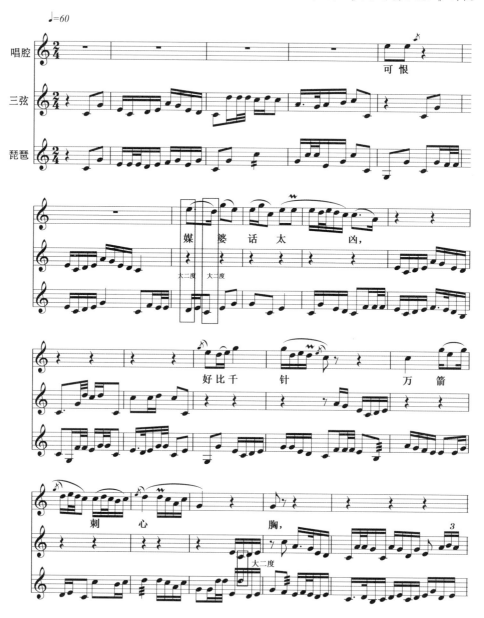

谱例4-49是徐丽仙《可恨媒婆话太凶》中小飞蛾的唱段，选自《罗汉钱》，其中就有以琵琶、三弦和唱腔三个声部构成的支声复调。谱例在伴奏部分，有许多偏音出现。大量偏音的出现，使旋律丰富的同时，也促成了原来的五声性调式被逐渐引导过渡到七声性调式。部分句式唱腔与伴奏旋律相近，部分句式反之。第一腔句的上句中唱腔与伴奏旋律差异较大，支声复调结构比较明显，下句中的第二分句处琵琶旋律与唱腔旋律一致；第二腔句的上句唱腔旋律与伴奏旋律差异较大，支声复调结构明显，下句两个声部旋律相似度很高。类似三声部的复调常常以其中两个声部音调接近，另一个声部不同构成支声复调，而较少出现三个声部都不同的支声复调织体形式。

伴奏的调性作用主要是确立弹词弹唱音乐的调式调性特征，以保证艺人在演出时不会出现音准上的问题，这样的作用主要在伴奏与唱腔相似度较高的段落中体现。支声复调的发展是一个从简至繁的过程，在随后的发展中，伴奏旋律与唱腔旋律不

论是在音高还是在节奏上,差异都越来越大,但是还会有相似的旋律作为演员演唱的音准参照。在弹词音乐中,相似度较高的段落严格来说不能算是支声复调,但是这样相似度较高的段落只在部分唱段中运用,而并非是全段唱调的同步,支声复调片段的客观存在使得歌唱段落在整体上依旧算是支声复调伴奏的唱腔唱段类型。

伴奏的调性作用还体现在转调上,即表演时用以过渡唱腔唱段,使得唱腔平稳过渡到新的调式调性,或者用以巩固新的调性。

例 4-50

周云瑞开篇《秋思》片段

例 4-50 中的转调,是利用伴奏声部引入偏音,进而巩固新调性而进行转调。三弦声部刚开始是 C 宫调式,在 1 处出现了第一个偏音清角;在 2 处对新的调式调性进行了巩固,出现了连贯性的音符进行,调式转入 G 宫系统调,随后唱腔声部跟进引入;在 3 处和 4 处继续巩固新的调性,强调 G 宫调式调性;在 5 处又出现偏音清角,将调式调性重新转回 C 宫调式。

这样转调的例子很多,其中也有一些是同宫系统调式转调的例子,这样的转调往往显得更加平稳和自然,同时也可以用在唱调或伴奏之间形成一定的音色对比。

例 4-51

马调《我是命尔襄阳远探亲》片段

例 4-51 中，上句第一分句为 C 宫调式，三弦和琵琶伴奏声部过渡至 A 羽调式，随后第二分句平稳接入，伴奏再一次巩固调性；下句伴奏在演奏时，音调逐渐过渡至 G 徵调式，最终使得下句调式被巩固在 G 徵调式。

确立弹词音乐的调式调性是伴奏的最核心功能，但是随着演出人员的专业化，走调、脱板的情况已很少见，伴奏的调性作用也逐渐减弱。因此伴奏的其他作用反

而在伴奏发展过程中逐渐显现出来。

二、结构作用

伴奏与唱腔相结合构成完整的弹词音乐，伴奏的结构作用是分隔两个腔句、划分不同的段落或用于填补空档，结构作用主要是以过门形式出现。过门依附于唱腔，单独的过门不具有任何结构作用，所以在弹词音乐中过门与唱腔的关系通常是相辅相成的。

（一）长过门

过门有长有短，其结构作用有所不同。长过门因与唱腔前后位置不同，可以分为三种类型。

第一种，前奏型长过门。过门出现在唱腔前，作为唱腔唱调开始的引子，用以引出唱腔音乐。

第二种，间奏型长过门。过门出现在唱腔之间，用以衔接唱腔的上下句，或者是衔接唱腔的下句和另一腔句的上句。

第三种，尾声型长过门。过门出现在唱腔之后，后面不再有任何唱腔。这类情况一般是作为唱调结束的提示，用来结束整个唱腔音乐唱段。

1. 前奏型长过门

前奏型长过门在上文中已经有所提及。前奏型长过门常常由 7 拍曲头加上 4 拍提示性旋律构成。这样的引子结构在很多弹词流派唱调中都可以找到。

例 4-52

马调《我是命尔襄阳远探亲》片段

例4-52便是标准的7拍曲头配上4拍提示性旋律的前奏型长过门，4拍的提示性旋律原则上可以做无限次反复。

例4-53

马调《潇湘夜雨》伴奏片段

例4-53中，4拍提示性伴奏虽然在2和3处有一定的变奏，但所使用的旋律骨架是一样的，所以提示性伴奏共计出现了4次。

随着弹词音乐的发展，伴奏音乐也产生了不小的变化。往常弹词音乐的前奏型长过门有较为固定的板式和样式，后来这样的板式和样式逐渐发展，产生了不小的变化，曲头的长度也比较随意，甚至出现为了演出需要，只有1拍，甚至更短，拉出来就唱的情况，且类似现象不在少数。

2. 间奏型长过门

间奏型长过门分为两种，一种是同一腔句的上下句之间的过门衔接，一种是上一腔句的下句和下一腔句的上句之间的过门衔接。但是不论哪一种间奏型长过门，都会或多或少选用一些前奏型长过门中使用过的音乐素材，并以其作为间奏型长过门的音乐材料。上文中已论述了马调常用的过门与衔接，这里将选取一些其他的例子来作为论述对象。

例 4-54

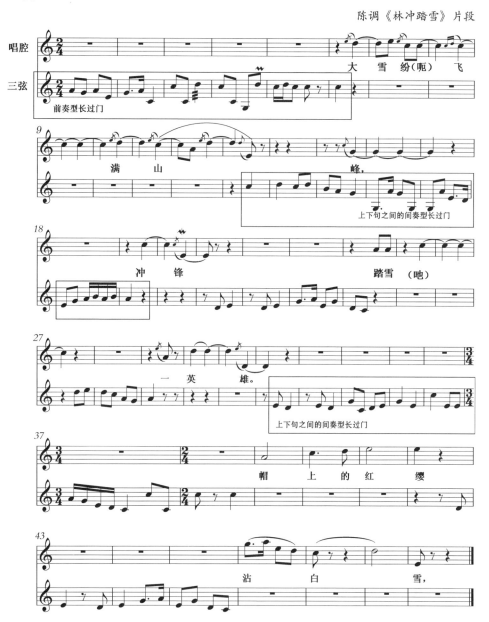

陈调《林冲踏雪》片段

例 4-54 中，方框内是两个长过门同材料的部分，两者之所以音高不一样，是因为在间奏型长过门处发生了转调，从 C 宫调式转到 G 宫调式，同样的音乐素材两者音高相差了纯四度。

还有很多弹词音乐的间奏型长过门会使用新的材料，而不是简单地使用前奏型长过门的音乐素材。

例 4-55

俞调《粉颈低垂细端详》片段

例 4-55 中，间奏型长过门没有使用前奏型长过门中的音乐素材，其中的几处过门均使用了新的音乐素材，从而使长过门产生了更为丰富的音乐变化。

例 4-54、例 4-55 都是上下句之间的间奏型长过门，例 4-56 则是腔句与腔句之间的长过门。

例 4-56

俞调《可怜哭急叫一声夫》片段

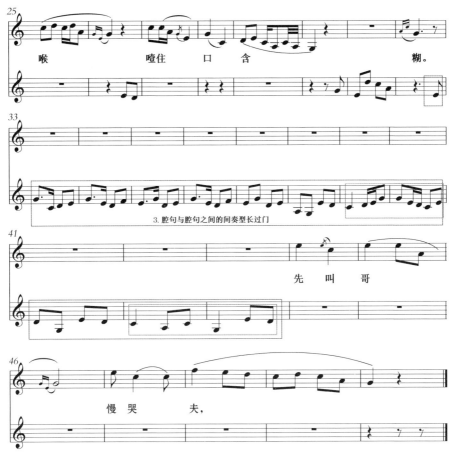

例 4-56 中,2 处与 3 处两个间奏型长过门差异较大,3 处的旋律与 1 处的旋律有一定的相似处,谱例中大框内的小框处就是两者旋律的相似点。

腔句内上下句之间的间奏型长过门往往与腔句与腔句之间的间奏型长过门有较大的差异,在实际演出时可以方便听众区分句读段落。间奏型长过门主要的作用便是划分腔句、划分段落,同时也为演唱者提供休息和思考的时间。

3. 尾声型长过门

尾声型长过门出现在唱腔之后,随后不再接入新的唱腔,主要是用以保持音乐的完整性和凸显唱段的终结感。弹词音乐具有很强的即兴性质,所以常常在唱腔结束之后,伴奏也随之戛然而止。这就使得弹词音乐的尾声型长过门普遍偏短小,常常控制在 4 拍左右。弹词尾声过门的这一特点,说白了是与书目说唱的内容相关联,因为弹词唱腔内容通常与故事、情节的演绎相关,而唱段的结束并不代表故事或情节的终结,而是进入接下来的书艺表演唱段。所以短过门的出现并不会造成表演中断,相反很方便表演者迅速调整到下一环节或情境内容当中。(例 4-57)

例 4-57

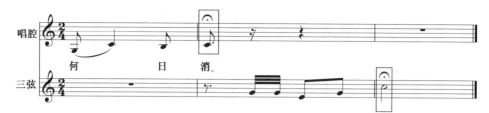

尾声型长过门在实际演出时常常会放慢速度,使得听众能够感受和体验到声腔唱段的音乐终止感。再者,尾声型长过门往往也在标志唱腔结束的同时,为下一段弹唱或者说表做准备,以此给演员提供休息以及思考的时间。

总的来说,长过门的主要作用是划分段落,连接腔句,为演唱者找准调门,引导演员进入特定情境等。但是随着弹词音乐的发展,长过门的形式千变万化,可长可短,"托腔保调"的作用虽然有所减少,但是划分段落、连接腔句的作用依旧是长过门的主要功能。借助长过门将唱段音乐带入故事情境,引导歌者和听者进入情感情绪氛围等,也慢慢成了弹词过门演变的驱动力和弹词音乐的造型手法,并由此促成过门成为音乐形象塑造及内容表现的重要辅助和情境渲染的重要手段。

(二) 短过门

苏州弹词音乐上下句往往都有固定的句式结构,大部分情况下弹词唱调都习惯采用"二五"或"四三"的七字上下句结构,这就使得"二"与"五"之间、"四"与"三"之间多半会引入一个较短的过门。弹词音乐还有"拖六点七"的唱法,唱到第六个字之后会有一个短暂的过门,之后再出现第七个字,以此彰显弹词书调的句末唱腔、语音的顿挫特征。以上提及的两种过门统称为短过门,腔句之中的过门被称为句中短过门,"拖六点七"处的过门则称为句尾短过门。这两种短过门是弹词伴奏中最为典型的代表性特性音乐连接片段。

1. 句中短过门

在弹词音乐中,句中短过门的作用与长过门的作用一样,可以分别起到断句、换气、调节歌唱的作用,一整个腔句有上、下两句,再将一句分为两个分句,一个腔句共计四个分句。短过门有时会使用长过门中的音乐素材,有时候会使用新的音乐素材。

例 4-58

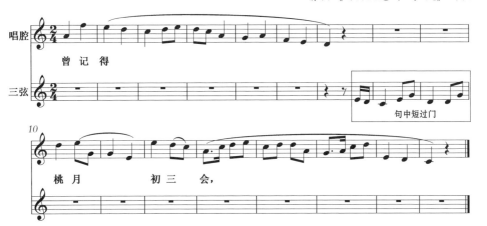

俞调《可怜哭急叫一声夫》片段

例 4-58 中的句中短过门与该唱段的长过门（例 4-59a、例 4-59b）均不相同，明显使用了不同于长过门的新音乐素材。

例 4-59a

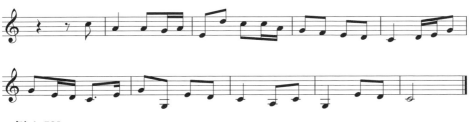

俞调《可怜哭急叫一声夫》前奏型长过门

例 4-59b

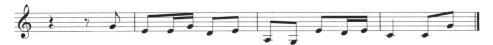

俞调《可怜哭急叫一声夫》间奏型长过门

同一唱段中的句中短过门可以一样，也可以不一样，自由度很高。

例 4-60a

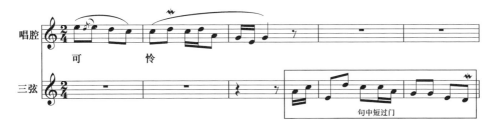

俞调《可怜哭急叫一声夫》片段

例 4-60a 中，句中短过门与例 4-58 差异较大，大部分情况中，句中短过门都是使用相同旋律，抑或是进行一些变奏的处理，既能很好地担负起短过门的作用，又可以避免因重复过多而造成单调乏味感，为唱腔音乐的运行提供不同的音乐变化。（例 4-58、例 4-60b）

例 4-60b

俞调《可怜哭急叫一声夫》片段

句中短过门的长度可长可短，短的只有三四拍，长的可以与一些长过门相较。（例 4-61）

例 4-61

俞调《秋思》片段

句中短过门起着分隔"二五""四三"句式中两个分句的作用。但并不是每个腔句都需要句中短过门，有些腔句中"二五""四三"句式中就没有句中短过门。（例 4-62）

例 **4-62**

马调《我是命尔襄阳远探亲》片段

倘若是没有句中短过门的隔断，就很难判断这个句式到底是"二五"句式还是"四三"句式。没有句中短过门的唱腔，往往字多腔少，速度快，一口气便能唱完，这样的腔句也具有其他腔句所没有的个性特征。

2. 句尾短过门

弹词音乐有一种特殊句式叫"拖六点七"，即在演唱至第六个字时，跟入一个极为短小的伴奏，随后接入第七个字的唱腔。中间这个极为短小的伴奏便被称为句尾短过门，这个短过门常常只有 1—2 拍。（例 4-63a）

例 **4-63a**

薛调《我是命尔襄阳远探亲》片段

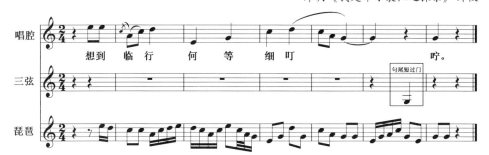

这样的短过门起源于马调，是书调的典型特征之一，沈俭安和薛筱卿两位弹词艺人在马调字多腔少的基础上，在末尾第七字前加入一个极为短小的过门，使得弹词唱腔更有韵味。早期的弹词"拖六点七"处的短过门常常会有 3—4 拍，而沈俭安沈调的句尾短过门一般停留 2 拍（例 4-63b），薛筱卿薛调的句尾短过门一般停留 1 拍（例 4-63a），这对后来的弹词音乐产生了巨大的影响。

例 4-63b

沈调《珍珠塔·三打不孝》片段

琵琶伴奏在一些情况下会打破音乐原来的强弱节奏布局，用以强调重音，帮助乐句句读的划分。

旧时弹词伴奏在结构上的作用，多以断章断句为主，但随着弹词音乐的发展，弹词伴奏的结构作用越来越明显，还有区分不同的情感表现和音乐审美意义的作用。弹词音乐七字上下句结构在发展过程中逐渐模糊，新的句式层出不穷，伴奏的结构作用也愈发重要。越是复杂的长腔句，往往越是需要长、短过门穿插在唱腔之中，分隔上下句，给演唱者换气休息、思考乐句的时间，同时也给听者更多的理解和遐想空间。

三、节奏作用

弹词伴奏的结构作用固定了弹词音乐的框架，对弹词音乐起到宏观性的支撑作用，不但分割了各个乐句及唱腔，同时也以此为基础构筑了弹词音乐的完整结构及风格特征。而弹词伴奏的节奏作用则用于限制每一句唱腔的速度，对弹词音乐起到了一个微观性的辅助作用。伴奏可以限制唱腔速度、控制唱腔节奏，使得演唱者不会节奏忽快忽慢，进而掌控和驾驭演唱的情感情绪演变和故事情节的推进。

在弹词音乐的单档演出中，演出者既负责弹奏又负责演唱，唱腔节奏速度都掌握在同一个人手中，演唱者可以根据自身状态来决定演出速度，掌握和操控整部书的张弛和表演进程。双档演出中，如果上手演唱，则需要提前用三弦演奏几拍伴奏，使下手熟悉速度，随后下手琵琶再根据上手所给的速度跟入，反之亦然。这是为了避免出现上、下手伴奏速度不一致，或者琵琶伴奏者先弹伴奏使得演唱者不适应速度等问题。在双档时代早期，下手的作用主要是辅助上手表演，帮助演绎故事情节，所以承担伴奏任务也成了下手的重要职责。后来双档表演手法不断丰富，下手承担的脚色和人物也越来越多，下手不仅要弹伴奏，也要承担不同的脚色演唱，扮演不同行当演唱甚或是承担一定的说表任务，从而使上、下手之间的合作与配合更加丰富多彩，而默契的表演也往往带来更为出彩的鉴赏情趣和书场演出效果。

弹词音乐有 $\frac{2}{4}$ 拍和 $\frac{3}{4}$ 拍交替出现的唱腔，这样的唱腔板眼分明，而伴奏的节奏

作用不明显；弹词音乐还有很多是散板唱腔，没有严格的节拍之分，强拍和弱拍的处理常常无规律可循，这样的散板唱腔是相对的。相对于强弱拍固定的"有板有眼"的唱腔而言，散板唱腔的板眼没有"有板有眼"唱腔那么固定，板眼的位置可变性也较大，常常是"眼散板不散"，音乐有一定的强弱节奏律动。

连波在《弹词音乐初探》中将弹词散板性的音乐分为三种：快弹散唱、紧弹宽唱、整散结合。① "快弹散唱"和"紧弹宽唱"实际上就体现了弹词伴奏对唱腔的节奏作用，在伴奏支撑唱腔的同时也限制唱腔，避免唱腔演绎无节制地自由发挥。

（一）快弹散唱

快弹散唱是指音乐伴奏使用细密的快速节奏型来烘托散板性的唱腔，弹词音乐讲究"唱腔繁则伴奏简，唱腔简则伴奏繁"，所以快弹散唱中细密的伴奏往往对应的是唱腔中的拖腔，以使两者形成鲜明的对比。

例 4-64

俞调《一见灵台我魂胆消》片段

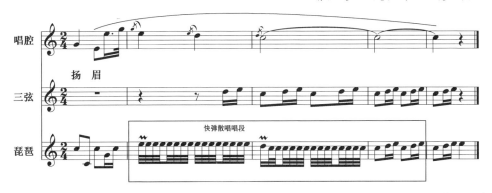

例 4-64 是《一见灵台我魂胆消》中的祝英台唱段片段，祝英台在梁山伯的灵台前哭诉，渴望美好爱情的同时，也对无情的现实生活加以痛诉。琵琶伴奏声部使用快速的三十二分音符震音，配合唱腔的长拖腔，产生了很强的节奏感。连续不断的快速弹奏配合散板唱腔形成松紧对比，营造出紧张的戏剧效果。快弹散唱适合营造紧张、令人窒息的情景氛围，也适合塑造悲怆、痛苦的人物形象。快弹散唱的伴奏，在对唱腔支撑的同时，也推动着弹词音乐的继续发展和进行。

（二）紧弹宽唱

紧弹宽唱是弹词音乐常用的艺术手法，过门伴奏快速紧凑，唱腔自由松散。松散的唱腔与紧凑的过门之间亦可形成鲜明的对比。

① 连波. 弹词音乐初探［M］. 上海：上海文艺出版社，1979：90.

例 4-65

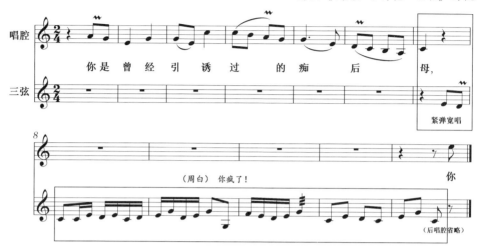

俞调《我是出水荷花心已枯》片段

例4-65是《我是出水荷花心已枯》中繁漪和周萍的唱段，唱腔开始时，字多腔少，简洁明了；唱腔结束时，伴奏马上跟进，三弦伴奏使用了大量的十六分音符，与简单的唱腔形成对比。此时，周萍的表述马上跟进，一起烘托了紧张气氛，营造了千钧一发的对峙情景。紧弹宽唱中，伴奏对唱腔起着重要的推动作用，使剧情的紧张度快速提升，令听者为之动容。

"快弹散唱"和"紧弹宽唱"都是弹词音乐常用的艺术手段，均使用伴奏和唱腔对比的手段，所塑造的人物形象、所描绘的背景氛围也有一定的相似度。这两种艺术手段实际上都体现了弹词伴奏的节奏推动作用和支撑唱腔作用。

四、对动作表演的制约作用

曲艺音乐在实际演出中避免不了肢体动作，一个好的演员往往也会利用肢体动作来丰富表演，弹词音乐也不例外。弹词音乐实际上限制着弹词演员在实际演出中的肢体动作，使得弹词演员的舞台表演形态动作不太过于眼花缭乱。

弹词艺术在演出中，由于演出方式的限制，上、下手多采用坐唱演出方式。而坐唱肯定会限制表演者的肢体运动空间，更无从实现表演者身体的舞台移位，但表演的视觉具象定位，容易吸引听客的注意而不至于因为观看表演而分神。曲艺艺术讲究"手、眼、身、法、步"五要素，在弹词中则以"手、眼"两点作为主要的表现手段。弹词演出多以自弹自唱为主，"手、眼"的动作也常常被限制在唱腔之中。

"手"即弹词音乐中的手面动作，观众常常会在弹词演出时看到演员一些翻手面的动作，这个动作被称为"正、反云手"，表演者做此动作往往都是在旋律伴奏的重音处，与伴奏的节拍相重合。

例 4-66

马调开篇《潇湘夜雨》片段

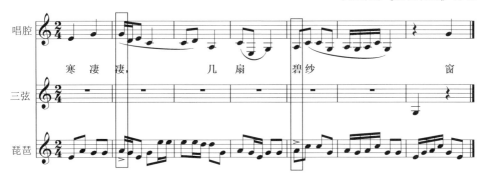

在演出时，例 4-66 会有一套连贯的手部动作，在"寒"字处起，右手往右上升至第二个"凄"字停顿，随后向左下下降，至"碧"字停顿，之后再次向右下下降，至"窗"字结束。两处停顿均处于伴奏的强拍位置。弹词音乐中大部分手法的停顿点都与伴奏节奏的位置有关，一般均停留在强拍强位。

"眼"和"手"的表演一样，常常会在强拍强位出现。

例 4-67

俞调《粉颈低垂细端详》片段

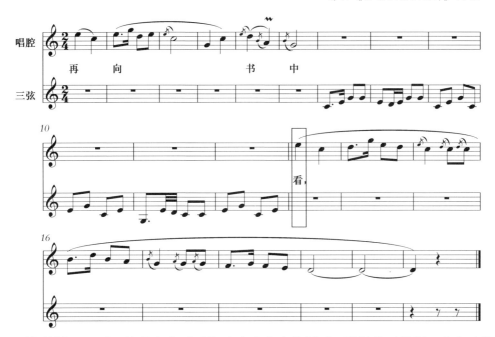

演唱例 4-67 时，演员会在"看"这个字出来的同时，眼神往远处望，这个动作发生的时间节点仍处于强拍强位。

伴奏音乐的节奏对于表演起着潜移默化的作用，甚至很多演员都不会注意到这

一点。肢体动作的表演作为曲艺演出的补充，常用来描绘动作、抒发情感、辅助表现、铺陈内容、拓展情节，这一系列动作手法都会按照伴奏的节奏来进行，其内在的韵律与节奏韵律是一致的。弹词音乐由于伴奏乐器的限制，所使用的肢体动作也不多，尤其是实际动作的幅度和范围绝不可能很大，但器乐伴奏依旧会对肢体动作起着重要的节奏把控和制约作用。

伴奏是一种在人声演唱时同时进行的器乐演奏，主要用以为演唱确立调性、辅助演唱表演展示、烘托舞台气氛等，故在音乐形成的过程中，伴奏的作用也逐渐凸显出来。弹词音乐因受限于书艺说唱和舞台演奏形式，使用的乐器不可能像其他曲艺一样多，又因为乐器音色需要匹配故事说唱语言特征的缘故，三弦和琵琶成为最适合苏州弹词的伴奏乐器。弹词唱腔与伴奏实际上是两个矛盾体之间的对抗与融合，这就使得弹词伴奏不可哗众取宠、喧宾夺主，伴奏声部可以华丽优美，但旋律不可以超越唱腔声部，演奏技巧不可以太过烦琐复杂。弹词各个流派唱腔的音乐实际上都是在寻找伴奏声部和唱腔声部的平衡点中逐渐发展的。如从一开始老俞调、老马调随意而不严谨的唱腔过门，到后来沈薛调、朱介生和张如庭在唱腔音乐伴奏中对于唱腔音调与过门之间关系的把控，再到后来张鉴国、张鉴庭对于唱腔伴奏的理解和改编，弹词音乐伴奏的发展始终围绕着唱腔旋律的发展而发展。到后来的蒋月泉、徐丽仙，弹词音乐走向了流派唱腔音乐的巅峰，几乎成为完全不同于早期弹词伴奏的特殊艺术存在。蒋调和丽调不论在唱腔声部上还是在伴奏声部上，都使得弹词音乐焕发出不同寻常的魅力与活力，这两种流派唱腔都吸收并融合了其他姊妹艺术的特长，与此同时还不断吸收着民间歌曲、小调的曲调精髓，在将弹词音乐推向高处的同时也将弹词音乐进一步地方化、平民化，使弹词音乐从形式到内容有了质的飞跃，伴奏与唱腔从从属到共荣共存，从简单刻板到多彩多姿，为弹词艺术的发展助力巨大。

第五节　器乐表演形式

弹词器乐演奏是指弹词伴奏以外的展示性器乐表演形式，这类演奏跟弹词开篇一样，与书目故事内容的铺陈推进并无表演的内在关联性，可在书场表演开场之前、之间或之后弹奏，主要用于弹词表演的预热、静场、串场、赠送、炫技、送客，还可用于招徕、回馈、吸引听客，或是用作艺人之间拉客竞争，等等。场前预热性表演属于开书前的弹奏预热，有调弦、定音、定调、活动指法等目的；静场表演是为了稳定观众情绪、营造开场说唱氛围，二者均具有与开篇弹唱相似的功能，对弹奏高人而言当然也有展示和炫技的意图。这几种情况皆以展示器乐才艺为主要目的，

既是为了回馈、答谢书客，也有吸引听众、拉升人气的作用。才艺展示性质的弹奏表演通常需要较高的才艺水平，如果没有超越一般艺人的弹奏技艺水平，这种展示通常会是画蛇添足或狗尾续貂。

弹词说唱中的弹奏主要用于唱腔伴奏和过门连接，而伴奏和过门的音乐要求与技法难度都相对简单，所以书目弹唱一般不涉及纯器乐演奏形式，且弹词艺人的总体乐器演奏水平也不是很高明。但展示性器乐表演却完全不同，由于这类演奏的内容与书目表演无关，主要就是为了向听众展示演奏实力，故通常需要演奏高水平器乐独奏曲目。展示性演奏的器乐曲目多为难度较大、演奏技巧复杂、音乐篇幅较长的大型独奏曲目或器乐套曲。演奏曲目多为民间流传较广、听众相对熟悉和喜欢、比较经典的器乐作品。在类似表演中，有时表演者会用弹词伴奏不使用的乐器进行演奏，所以但凡有能力尝试炫技表演的，基本上都是名家、响档，而且是器乐水平超群的艺人。弹词艺人器乐独奏表演的真正难点，还不完全在表演者的能力水平，江南吴地特别是苏州地区，自古以来文化底蕴深厚，器乐艺术相当普及，普通群众都有一定的欣赏水准，甚或掌握一定的丝竹演奏和乐器操弄能力，所以大套赠送要想过听众关也并非轻而易举的事情。尤其是那些大套乐曲的炫技表演，表演形式、演奏技法、音乐风格，有时还包括演奏乐器，都不是弹词弹唱伴奏的正常程式和套路。故这类展示表演得好，往往能获得听众的追捧，进而博得好彩头、好名声；如果表演得不好，反而会弄巧成拙，受到书客的嘲笑和抵制。因而只有真正有能力的名家，才有胆量将这类表演作为程式性演出套路加以运用，且总是能获得听众很高的赞誉和评价，以至他们的书艺表演也大受追捧。

上面介绍的各类器乐表演性的弹奏演出，都不是真正意义上的弹词表演固有套路，更非弹词表演必备的演出环节和演绎内容。况且这类表演对艺人器乐表演的技艺和形式新颖程度要求颇高，所以器乐展示表演不是一般演员所能够或有胆量尝试的。在上述器乐表演形式中，只有作为场前准备性的器乐演出，经常会被艺人们当作正书前的"开胃菜"予以合理运用。因此最常见的器乐表演在旧时弹词演出中，常会用于场回书目说唱表演之前的准备、开篇、静场阶段。1924年5月27日《申报》思湖在《说书小评》中论及："说书者必于登台开书之际，如评话者必先说一种开场白，然后再说正书。弹词家者先理三弦，次唱开篇。"① 文中所说书家开口弹唱前先理三弦，多指为三弦调弦定音，是器乐弹奏的演出准备，之后就是衔接弹词开篇弹唱表演，相当于在活动手指基础上进一步开嗓弹唱，性质皆属弹词表演的场前准备，并逐渐演变成早先弹词表演的固定程式。在后来的弹词表演中，一些器乐水平高超的艺人，会利用开场前给三弦调音的便利，为听众奉献一小段器乐作品，

① 周良. 苏州评话弹词史［M］. 北京：中国戏剧出版社，2008：2.

既可避免单纯调音的枯燥,又可为书目开讲调节气氛,带动听众,还能借以稳定表演者的情绪,尽快进入表演状态。例如弹词名家徐云志说起小时候随"机房帮"(丝织工人)听"蹵壁书"(场外蹭听)时也提道:"开书时,艺人先弹一支《梅花三弄》,接着念四句开词,唱一支开篇,然后说正书。"① 这个艺人看来颇有噱头,一口气就表演了三样开场展示。文中提到的《梅花三弄》就是书前乐器赠送,该作品也是弹词艺人经常用于献演的器乐曲。由此可见,场前器乐表演并非个案,但并没有演变成固定程式。

类似器乐演奏在早先弹词单档表演中时常出现。后来弹词表演逐步进入了拼档时代。双档起初也是男双档,一般为师傅上手说表故事,徒弟下手弹唱帮衬,也有上、下手交替说表弹唱,但以上手为主。后来一男一女表演渐多,常采用男三弦、女琵琶的形式,且为男上手、女下手,男主讲、女助演的表演形式。拼档演出时的乐器调音、定弦更为重要,因为两件乐器定弦不同,但演出音调必须一致。否则相互为对方伴奏,各人自弹自唱,会出现音调不同的荒腔现象。乐器音调与嗓音歌唱的调相一致也很重要,故双档表演的场前准备更加重要,绝对马虎不得。为了给调音、定弦的形式增加变化,小段器乐演奏时常出现,使得场前器乐表演变得顺理成章。

早先弹词演出时,为乐器定弦、调音十分普遍,当时的乐曲大多使用丝弦,而丝弦的张力与后来的钢丝弦存在很大的性能差异,相比较而言丝弦更为丝滑,弹奏过程中因为手指弹拨受力,很容易出现琴弦松弛走音问题。试想,在单场一两个小时的连续演出中,出现因弹奏导致弦索松弛,造成音调不准的现象是很正常的,所以演出中途重新调弦在所难免。面对琴音跑偏的问题,在表演间隙,艺人有时也会借整理弦索音高、调弦试音顺手演奏和展示器乐作品,这就是场中器乐曲的由来。场中器乐曲通常用于试音、准备、静场、练手,所用器乐作品的题材、体裁、曲目、形式都十分灵活,大多为艺人信手拈来的随心所欲表演。多数情况也就是弹奏一些地方小曲、民歌、民间器乐曲等,音调以流行顺耳、脍炙人口、入乡随俗为特征,与赠送大套情况不同,这样的展示曲目大多随性且简单。艺人们经常会弹奏诸如《三六》《老六板》《中花六板》等器乐曲,再就是听众喜闻乐见的民间歌谣、小调、小曲,演奏曲目一般篇幅不长,难度也不是很大,加上弹奏十分熟络、流畅,情境、气氛、情绪、格调又很贴切,故常能起到定心、平息、静场的良好效果。还可以为艺人演出做好充分的生理、心理预热,抑或是用于书目桥段衔接过渡。书场结束有时也会出现赠送器乐表演的情况,但一般都是书品极好的艺人才会这么做。书场结束通常意味着演出票房的价值业已承兑终结,书客离场,艺人收拾行头是正

① 周良. 演员口述历史及传记 [M]. 苏州:古吴轩出版社,2011:16.

常程序，没有其他义务，所以在书场表演结束时，大多数书客等回目一完，便会起身离去。这时候若还用乐器演奏送客，纯属艺人对书客的尊重，足见艺人人品之高。如著名艺人金丽生，曹汉昌评价他，台上表演入戏很深，"说哭就像真哭，说到下跪就真的跪下来，做得很足"。这已经可见他的艺德、修养超群，非常敬业了。"他自己编过新书弹词《阎瑞生》，这是社会新闻，当时还有文明戏。演出时，如果他'送客'，落回以后，就弹琵琶，一直到听客全部散光才下书台。"① 更加难得的是，他对落回赠送一丝不苟，恭敬珍重，绝不敷衍，这没有大胸怀是做不到的。况且现实生活中绝少有艺人会这么做，由此可见其书品、人品弥足珍贵，连寻常散场都要用琵琶独奏恭送听客离去，要比一句"书客即为衣食父母"还要贵重许多。他的琵琶演奏明显具备了书场礼仪的特殊功效，可谓是待书客如上宾，他的书不可能不受听众欢迎。

各类弹词器乐展示性表演都没有程式、环节、时长的限制，表演者可以依据自己的想法，结合个人能力、专长，扬长避短。如表演自己弹奏熟练、技巧成熟，能出效果的作品，或是根据自己的器乐水平和弹奏能力对作品适当简化、删节、压缩。能力稍差的艺人在弹奏《三六》时，会简化乐谱、弱化技巧、缩减时长、降低难度，他们常常称这样的《三六》为《简三六》。与之相反，高明的艺人则演奏自己高度熟稔，能表现超群技艺水平、出众能力，还能应时、应情、应景作即兴性变化、加花、重复、变奏等，借以增加炫技和演奏的难度，利用复杂的演奏和丰富的变化提升听客、知音的兴趣，吊足书客的胃口，激起他们听书欲望的乐曲。此类表演一般比较自由，有时还会随意添加其他音乐作品和器乐表演，比如随机演奏曲牌和戏曲唱段，或是其他地方经典音乐作品，如弹奏京剧《夜深沉》、广东音乐《步步高》等不同风格的音乐作品。当然江南民间音乐，特别是一些弦索类器乐曲和丝竹类作品也是经常演示的体裁。有的艺人因为演奏技艺高超和掌握乐器品种多，想要为听众展示演奏才艺，就会在演出时特地携带上专门的表演乐器，在表演过程中更换乐器进行演奏。

在既往弹词艺人的表演实践中，有些弹奏技艺高超的响档、名家，会利用新到某地跑码头、进书场演出的机会，精心准备高难度、高水平的器乐加演项目。通过炫技性的演奏，展示自己的器乐实力，炫耀自己的演奏水准，提振自己的声望和名气，扩大宣传推介效应，吸引和招徕书客。弹词名家周玉泉在说起早年学艺经历时曾提及："我上'吴苑'深处去听张步蟾（少蟾之父）的琵琶。他说《双珠凤》，逢三六九送大套琵琶，听后叹为奇事，特别是右手不弹了，左手按品时发出的'捺

① 江浙沪评弹工作领导小组办公室. 书坛口述历史 [M]. 苏州：古吴轩出版社，2006：40.

音'，更是感到惊奇。"① 这种弹奏技法属于技艺创新性质的个人绝技，就连寻常琵琶演奏家也不会这种弹奏手法。周玉泉的话提及强档艺人因乐器演奏拿手，不仅常借说书展示高超乐器演奏技艺，其中每逢三六九都会"送大套琵琶"馈赠听客，甚至干脆将器乐独奏表演常态化、规律化，表明类似的独奏行为虽然与书目弹唱没有直接关联，但这种展示还是能成为证明艺人实力的招牌和门面。而且逢三六九赠送器乐表演的行为弹词界多有出现。后来周玉泉出名了，想起自己在上海跟张福田逛场子偶然看到的北方曲艺场中邱聘卿上演"三弦拉戏"，他觉得好玩便自己买来弓子，改装后安装在三弦上，历经艰苦练习终于练成拉三弦，并在"出道"后与其他艺人对垒，别人要是送"三六九大套琵琶"，他就要"三弦拉戏"应对，出奇制胜。这"三弦拉戏"就是他练成的特有器乐绝技，也算是弹词表演中器乐演奏的极端案例。后来"三弦拉戏"也被其他艺人偷艺成功，仿效传开。周玉泉还口述了另一个经历，他说："后来听绰号'小妖怪'的张步云的'三打响'，尤其佩服得五体投地，他左手全靠'捻音'，可'三六'篇完。所谓'三打响'是左手捻琵琶，右手打扬琴，嘴里用小喉咙唱《满洲开篇》（现名'东北开篇'），唱《满洲开篇》呀，这有多难！"②《三六》又名《三落》《梅花三弄》，是江南丝竹的常用曲目，全曲共分三段，各段后半部分相同（称合尾），音乐欢快热情，多用于民间喜庆场合。这段话虽不是讨论弹词器乐独奏表演，却也间接说明艺人刻意展示才能、炫耀技法的情况并非个案。而张步蟾左手捻琵琶，右手单手打扬琴，嘴里还唱着弹词开篇，不但同时操控两种不同乐器，嘴里还唱着开篇的三合一演出属一心多用，这种独辟蹊径的唱奏表演真的要实际操练起来，那该有多难啊？也不知道他是经历了多少练习才掌握了这门技艺。像这种高难度绝艺演出形式，既显示了艺人一人多角、一心多用的非凡表演才能，还暗喻着当时的艺人为了生存，为了追求票房、争取丰厚回报，不得不挖空心思、求新创异、勤学苦练、成就不凡的深深无奈和艰辛，还可从中窥探旧时艺人社会地位之低下。

 弹词器乐表演出现的反弹琵琶、"三弦拉戏"、丝竹乐等器乐形式，大多带有炫技的噱头，表面是酬谢、回馈、感恩听众，本质是为行艺谋生现实所迫。只是这类高难度、高水平的器乐表演，绝非寻常艺人才艺能力所能及，所以要是没有能拿得出手的演奏才能，恐怕也不敢仿效、学习、跟风。正可谓是对"没有金钢钻，别揽瓷器活"这句俗语的完美注脚。如琵琶大型武曲《十面埋伏》就不是一般艺人的弹奏水平所能胜任的，这样的作品涉及许多特殊的音乐手法和弹奏技法，相对而言弹词伴奏音乐的弹奏技术则明显简单很多，一些大型器乐曲的相关技巧在弹词伴奏中

 ① 江浙沪评弹工作领导小组办公室. 书坛口述历史［M］. 苏州：古吴轩出版社，2006：8.
 ② 江浙沪评弹工作领导小组办公室. 书坛口述历史［M］. 苏州：古吴轩出版社，2006：8.

几乎不会用到。此外，弹词主要伴奏乐器三弦，还存在乐器形制不同的问题。三弦有大三弦和小三弦之分，大三弦又名书弦，主要在北方大鼓书、单弦伴奏和独奏、歌舞音乐中使用，长约122厘米，弦长、鼓大、音低、音色饱满、厚重；小三弦又名曲弦，主要用于江南昆曲、弹词伴奏和器乐表演，长约95厘米，弦短、鼓小、音稍高，音色较大三弦明亮。苏州弹词使用的是小三弦，这多少是受到了吴语绵软、甜糯、浅显、明亮等方言语音特点的影响。另弹词使用的小三弦跟为戏曲伴奏的小三弦大小一样，但鼓壁厚度在制作时特地用料薄了一点，这样在音色上会较曲弦略微暗一点，能更好地贴近弹词男声歌唱的嗓音特质，且这种三弦在业界被称作书弦，可这种南方书弦较北方书弦尺寸和定音都有明显差别，所以弹词艺人在演奏三弦独奏曲时，一定会在音色和技巧上刻意加以区别。弹词艺人在器乐展示性表演中，适时更换乐器时有发生，其目的主要是为器乐演奏艺术效果考虑，反而与单档表演时因弦索松动、断弦，以及弹唱表演需要临时更换乐器的情况不太一样，因而需要在观念上予以正确区分。

弹词音乐研究的主体对象应为与弹词故事演绎有关的音乐艺术现象。而如前文所述，弹词音乐主要由唱腔、伴奏、开篇、器乐四类关联要素构成。很明显，在弹词音乐表现形式中，与书艺表演关联最为密切，与故事说唱最不可分割，同时也是弹词表演最为关键、影响最大的音乐要素，自然非弹词唱腔和弹词伴奏音乐莫属。正因为弹词唱腔音乐与弹词伴奏音乐始终与故事情节、内容的说表叙述融为一体，所以永远都是弹词音乐研究的主体对象。至于弹词开篇和弹词器乐的展示性表演，则脱离了书目脚本的故事内容和情节发展，加之本身并非弹词表演的必要环节和规定程式，对弹词艺术本体的影响和作用，相对间接和次要。弹词开篇在现代弹词文化艺术演变中逐渐脱离书场，尽管它依然对评弹艺术的推广、普及、传播、宣传等具有一定的影响和作用，但是与弹词音乐文化艺术渐行渐远。幸运的是，弹词开篇弹唱的音乐、技法、形式、程式终究与弹词文化的审美艺术脱不了干系，所以依然需要学者和艺人给必要的重视和关注。因而，唯有弹词器乐表演展示与弹词书场的说、噱、弹、唱、演的联系最少，何况以长篇弹词书目为表演主体的慢节奏弹词书艺表演形式，也已被相对快节奏的中短篇书目所取代，甚至连弹词口头文学说唱演绎的传统也正日益受到当代时尚艺术的全面挑战，以致整个弹词艺术风光不再，甚至因为书场文化淡出市民舞台而面临衰微和消亡的状况。当前群众文化艺术急剧变革，我们应将弹词器乐展示性表演作为弹词音乐的有机组成部分加以梳理、整理发掘、研究，但弹词艺术及立身根本毕竟还是对故事的说唱演绎，所以应当将更多的关注留给其他更为重要的弹词音乐艺术形式。

第五章　代表流派及其音乐特征

第一节　流派的形成

评弹艺术存在流派之分,弹词唱腔亦存在流派之分,但若要论证和分析评弹艺术流派,抑或弹词唱腔流派的艺术特点,则首先需要理清"何为流派","何为弹词唱腔流派","为什么会有流派之说"。因而,本章拟从评弹流派概念入手,通过层层剖析和论证,逐步释义评弹和弹词的流派概念,为后续弹词音乐研究做好必要铺垫。

有关评弹艺术流派的问题,《评弹文化词典》是这样定义的:

在文艺创作方面,指在一定时期中,一些文艺创作者因审美态度、创作思想及风格比较一致或接近,且或相互影响或传承,形成流派。不同的风格、立场、见解、倾向等形成不同的流派。不同流派之间的竞争往往有助于文艺创作的繁荣和提高。评弹一般以说唱书目和表演风格相结合作为区分流派的依据。如《三笑》有王派、谢派等。弹词唱腔之风格显著,影响较大的,经众多演员摹学、传唱,便形成流派唱腔,如俞调、马调、蒋调、沈薛调等。[①]

这段话强调了评弹艺术"流派"的形成需要"互相影响",需要"传承"。一个流派的产生,应该是在汲取前人经验,经历先模仿再创作的过程后,逐步形成和确立的审美态度、创作思想、艺术风格的有机统一体。在评弹艺术中,评话和弹词都存在流派艺术概念,但二者之间又略有不同。评话的流派更多关注于书目传承,

[①] 吴宗锡. 评弹文化词典 [M]. 上海: 汉语大词典出版社, 1996: 16.

强调的是师承艺术渊源，还有"说""表"的艺术风格；而弹词的流派不仅包括传承的书目，以及书目"说""表"的艺术风格，还必须关注弹词中占重要比例的"弹""唱"风格，以及弹唱表演的技能、技巧风格等。

评弹的唱腔流派最早可追溯到晚清时期的陈（遇乾）调、俞（秀山）调、马（如飞）调，这也是对后世流派产生重要影响的三个早期流派。到20世纪二三十年代，评弹迎来了流派纷呈的黄金时期，这一时期共产生了11个流派，分别是：魏调、小阳调、夏调、徐调、沈调、薛调、祥调、周调、祁调、蒋调、严调。20世纪40年代主要产生了姚调和杨调两个流派。20世纪50年代，评弹迎来了流派纷呈的第二个黄金时期，这一时期共产生了9个流派，分别是张调、丽调、琴调、侯调、尤调、李仲康调、薛小飞调、王月香调、翔调。而20世纪60年代至今则没有广为流传的新流派产生。①

《评弹文化词典》中对弹词流派唱腔是这样定义的：

弹词基本书调唱腔，经有造诣的艺人结合其天赋、个性及说唱内容等演唱，形成具有独特风格的唱腔，之后又为其他演员所摹学、传唱，形成流派。一般流派唱腔均冠以创始人的姓氏，称为某调，如'俞调'、'马调'、'蒋调'、'薛调'等。目前，为听众公认的弹词流派唱调不下20种。②

由此可见，促成弹词流派唱腔形成的主要要素应当包括：第一，必须是在弹词基本调书调基础上发展而来。第二，其唱腔旋律具有独特性，包括如旋律走向、旋律音程及特征性的节奏、音型、音调等。第三，弹词演员的唱法具有独特性，包括艺人的嗓音条件，如明亮、高亢或是甜美；艺人的润腔，如对装饰音的运用、呼气的使用等；艺人对音乐情感的演唱处理，如强弱变化、轻重缓急等。第四，流派唱腔往往是弹词演员结合自身条件、经历与所饰演的人物形象相融合的产物，这也是形成流派唱腔最重要的原因之一。第五，如引文所述，"目前，为听众公认的弹词流派唱调不下20种"，可见弹词流派唱腔必须要被观众、听众接受，同时又被同行业内人士所认可。③

上海音乐学院张延莉的《评弹流派机制研究》④ 一文中提出了"流派机制"概念，意在用以区分流派的不同。文中提到，构成流派机制需要两个因素，它们分别是"构成因素"与"维持因素"。"构成因素"可分为静态与动态两个方面，静态构成因素是唱腔与伴奏，这是弹词流派中最为基础的组成部分；动态构成因素为艺人、传人及受众，他们同样是构成流派的重要组成部分。而在维持因素中的商业、

① 张延莉."跟师制"到"学校制"：从传承方式看评弹流派的传承 [J]. 歌海，2012（3）：25.
② 吴宗锡. 评弹文化词典 [M]. 上海：汉语大词典出版社，1996：29.
③ 严雯婷. 苏州评弹"丽调"唱腔音乐研究 [D]. 苏州：苏州大学，2016.
④ 张延莉. 评弹流派机制研究 [J]. 音乐艺术（上海音乐学院学报），2014（3）：104.

政治、空间和组织等，则是构成特定音乐机制的重要支撑，音乐人在特定的历史社会环境下，构成不同的流派机制。（图5-1）

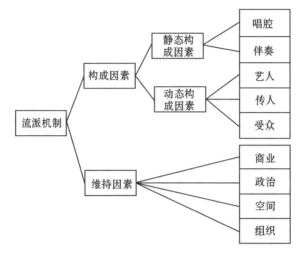

图5-1　流派机制构成图

受流派机制中"维持因素"的影响，在不同历史时期，不同的社会环境下会有功能的转化，产生各种相关因素的变化，倘若机制各组成部分形成良好关系时，则流派会呈现出良好的发展样态，最突出的表现就是大量的新流派产生（如20世纪20年代及20世纪50年代左右，流派创新最多）。当流派机制中的某些部分缺失，则会造成各部分关系发生改变，原有的良好运转关系将会被破坏，导致机制的结构和功能的一系列变化，从而改变流派的生存状态，甚至影响流派的意义和功能。（图5-2）可见，弹词流派的产生与发展，离不开政治、社会等多方面因素的影响。

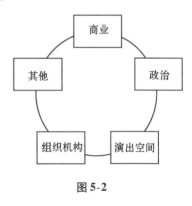

图5-2

香港中文大学民族音乐学家曹本冶教授曾在《苏州弹词音乐之初探》一文中，将弹词唱腔流派传承脉络绘制成图，如图5-3所示。[①]

[①] 曹本冶. 苏州弹词音乐之探讨[J]. 南京艺术学院学报（音乐与表演版），1988（3）：22.

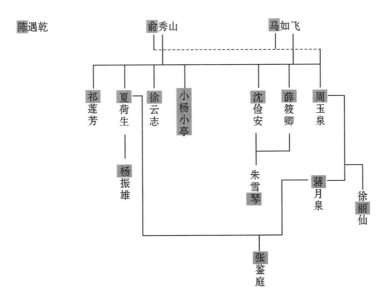

图 5-3　弹词唱腔流派传承脉络图

透过图 5-3 可见，弹词流派以陈、俞、马调为母体发展形成了苏州弹词唱腔流派的族系，每一个后继成员都与母调保持着相应的承袭关系，同时又体现了自身的诸多创新，从而形成了属于自己的流派，继而由这些脱胎于母调却又不完全同于母调的流派唱腔，共同形成了流派系统唱腔的大家族。所以"流派系统"唱腔实际上是在同一个流派唱腔基础上，形成的一个更大的流派唱腔家族。流派系统中的唱腔必须具备以下几个基本条件：第一，各个流派唱腔的创调人必须具有与母调传人的垂直师承关系（跟师学习或近代新产生的学校学习制）。第二，各个流派唱腔必须以母调流派系统唱腔的共性特征为基础。第三，各流派唱腔的演唱书目须以母调代表书目的演唱为基础，而后再结合个人条件，扬长避短，逐渐积累和发展个人特性化的唱腔因素，在曲、腔、声等诸方面特点毕现，并自成一格。

通过曹本冶先生绘制的弹词唱腔流派传承脉络图，可直观地看到弹词流派唱腔中的师承关系及传承脉络。在流派承袭脉络中，陈调流派在图表内并没有记录明确的传人，然而虽然没有流派创新的"继承者"，但我们并不能断定它业已失传，因为仍有部分优秀的演唱者因嗓音条件及演唱风格近似陈调，而成为陈调系统流派的承继者或艺术传人，他们通过学校（如评弹学校的教学）的传授学习，跟从唱腔近似陈调派系的老师学习，从而成为"跟师制"或"学校制"的传人。对俞调流派系统继承与发展的有夏荷生所创夏调，而杨振雄所创的杨调则是对夏调的继承和发展。马调流派系统的继承与发展有如沈俭安所创的沈调及他的传人朱雪琴所创的琴调。另如周玉泉所创的周调是对马调流派系统和俞调系统流派的融合发展，而徐丽仙所创的丽调是对蒋月泉的唱腔蒋调及周玉泉的周调的继承与发展。所以在徐丽仙的丽

157

调作品中总会听到周调及蒋调的元素。这一类流派并不能笼统地将其归纳为某个流派系统,所以这里使用"融合"流派来对其定义。新的唱腔流派的形成既体现对母调一脉相承的"血缘"关系,又表明其对母调有所发展和创新。

以下拟尝试使用流派传承脉络及"流派机制"对弹词流派的影响,对各流派系统及融合流派系统的音乐特征逐一展开分析、讨论。

第二节 陈调音乐特征分析

陈调为弹词艺术的早期流派唱腔,其对于弹词唱腔艺术及其唱调音乐、唱腔唱法、弹唱伴奏,乃至音乐的形态、程式的形成、确立和发展尤为关键。而陈调唱腔与昆曲音乐的渊源更对后世弹词流派的发展、演变示范作用极大,故积极开展陈调音乐特征研究,是开展弹词流派唱腔音乐研究不可或缺的重要环节。

一、历史渊源以及地位

陈派是清代评弹艺人陈遇乾所创的流派。陈遇乾的生活年代大致在清乾隆至嘉庆年间。弹词老艺人陈瑞麟说:"先辈陈遇乾先生,曾入洪福、集秀二班唱昆曲,洪福班与集秀班皆为吴郡之名部。继而改弦易辙,舍曲而就弹词,唱《白蛇传》《玉蜻蜓》二书鸣于时。"① 陈遇乾先生始唱昆曲,随后改唱弹词,其所创的陈调,在唱腔上与昆曲有很深的渊源。

昆曲对于早期的弹词流派有极大的影响,陈调流派中的咬字吐字、歌唱发声,以及唱腔旋律等,都与昆曲音乐有着深厚的渊源。陈调的唱腔明显带有昆曲韵味,行腔和发声方法对昆曲也多有借鉴。在用嗓方法上,陈调唱腔以真声为主,声腔唱法苍劲有力,辅之以偶尔出现的小嗓假声唱腔,并以此表现特有的凄苦与悲怆。陈调的唱调音乐结构简单,曲式变化相对较小,但却为日后的流派唱腔演变奠定了基础。陈遇乾陈调的开山之作为《义妖传》(即《白蛇传》)和《倭袍》,这两部作品大致是清乾隆、嘉庆年间由陈遇乾亲自改编而成的。之后陈遇乾长期在书场说表弹唱,并因这两部书的表演而声名大噪。此外,他还弹唱《双金锭》《玉蜻蜓》《西湖缘》,由于他的书目比较丰富,且表演为大众普遍认可,以至他的唱调唱法,乃至他的演出书目,慢慢地在书坛流行起来,并依凭师门传承方式代代相传繁衍。在以后的岁月中,陈调很长时期内都较少发展,所以陈调唱腔的艺术局限性很大,甚至很长一段时间内都无人问津,直到20世纪以后,才有部分弹词艺人对其整理、丰

① 陶谋炯. 苏州弹词音乐[M]. 苏州:苏州大学出版社,2016:4.

富、改编，逐渐使陈调再次活跃起来。

二、艺术特征

陈调的唱腔音乐特征主要源自昆曲，但与书调唱腔明显不同，这既与陈遇乾创腔设计有关，也与不同时代艺人的改编、再创作有关。陈调至今已有两百多年的历史，陈遇乾创作的唱段唱腔也得以延续至今，趋于稳定，但却因后世陈调演唱者嗓音天赋和个人艺术追求的差异，在相关陈调唱段处理上有许多细节变化，不过从陈调唱调主体形态上看，其音乐形式、艺术特征基本趋向固定。陈调的演唱多具刚劲苍凉韵味，拥有朴实硬朗的旋律特征，塑造的命途多舛的老旦或老生形象最为经典。虽然陈调在脚色形象塑造上有较大局限性，但他塑造的悲凉悲壮人物形象却独树一帜，时至今日依旧能在弹词演出中占有一定地位。

因为演唱以真声为主，所以陈调的音域相对较窄，常用音域为小字一组的 c^1 到小字二组的 g^2，部分情况会出现小字二组的 a^2，但高音通常以辅助音形式出现。整体来说，陈调的腔句进行比较平稳，旋律以级进进行为特征，鲜少有大跳音程出现。如例 5-1 由刘天韵弹唱的《林冲踏雪》唱段《大雪纷飞满山峰》中，我们可以看到，唱段上句为四三句式，下句是二五句式，且上句可分为两个小分句，其第一分句结束在 do 音，第二分句则结束在 sol 音，下句第一分句结束在 mi 音，第二分句结束在 re 音，上、下两句中间的过门，结尾音均为 la 音。陈调唱腔与过门之间衔接紧凑，伴奏不托唱调，过门简短有力，旋律趋向平稳，少见大音程跳进。陈调在演出中经常以简短有力的短句突出音乐的爽利刚毅，例 5-1 着意塑造林冲英武悲怆的形象。

例 5-1

刘天韵《林冲踏雪》片段

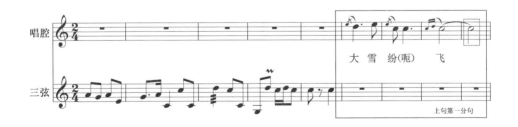

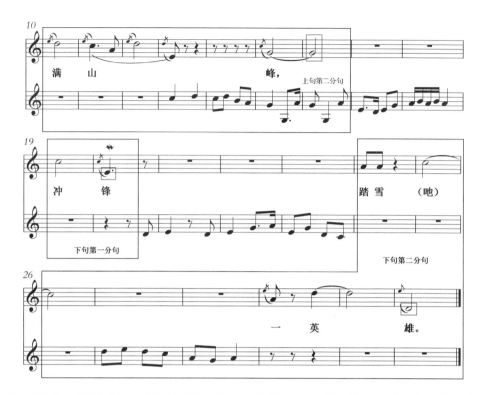

陈调作为一种历史较久的弹词流派唱腔，虽然由于各种原因而没能得到进一步发展，但它并没有真正就此退出历史舞台，而是在时代传承中逐渐渗透到别的流派当中，我们至今还能在许多后世流派中看到陈调的影子。

（一）唱腔特色

早期弹词唱腔多半是由相对固定的基本曲调和曲牌、民歌音调构成，其中更以基本曲调为主，不同的演唱者则根据各人的天赋，在实际演出中不断进行加工、修饰和再次创作。所以弹词流派唱腔所包含的音乐内容也十分宽泛。弹词流派唱腔除去自身个性化的旋律线条、节奏板式、曲式调式、音乐音调之外，还应包括唱腔唱法、嗓音特征、演唱技巧、艺术风格等，所以任何弹词流派唱腔都可以在这些方面形成特有的气质、专属的音调和唱法技艺特征。

在历史上，陈调唱腔没有像俞调、马调一样，在时间的长河中得到充分的发展和演变，今天传唱的陈调与陈遇乾时期的陈调近乎相仿，尤其是在唱腔音调上没有太大的改变。也正因为这一点导致了陈调唱腔在塑造脚色方面的局限性越来越大，因而传唱陈调的人群体量也越来越小；但从另一方面讲，由于陈调改变不大，使得我们仅凭现在的陈派唱腔，就可以总结并发现陈遇乾时期的陈派唱腔特点。

陈派唱腔的音乐结构简洁明了，其上下句之间对仗工整，基本结构和基本腔型相对固定，与某些曲牌的结构非常相似。但由于陈调能够胜任长篇书目的人物脚色

弹唱表演，所以亦可将程式性音乐形态的陈调视为弹词书调的一种变体，并将其归入弹词书调音乐类型去加以研究。① 不过，与书调音乐以 sol、re、do 音为主的调式特点不同的是，陈调腔句结构上句的第一分句尾音停留在 do 音上，第二分句尾音停留在 sol 音上；上下句之间的过门通常会将曲调引导至 la 音上；下句的第一分句尾音通常停留在 mi 音上；第二分句的尾音必然停留在 re 音上；几乎所有的腔句都以商调式结尾。此外，陈调唱腔与过门之间咬合紧密，过门弹奏多为同音反复等简单加花技法，具有一定格式规律。陈调唱腔深沉悲怆，旋律起伏较小，偶尔有五度以上跳进，唱腔音域相对较窄。如例 5-2 严雪亭演唱的陈调《解围救蝶》片段。

例 5-2

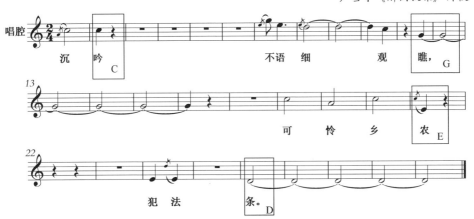

陈调这样固定的唱腔设计渊源已久，具体产生于何时今天已无从考证，这样的唱腔设计使得整个旋律在较窄的音域范围内向下进行，常常能与其他唱腔形成鲜明对比，以至于常听弹词的老听众，往往能据此轻易辨认出陈调唱腔的特点。

（二）唱腔设计

陈调唱腔音乐有自身独特的艺术个性，这种艺术个性在唱调音乐、唱腔唱法、伴奏音乐等若干层面均有明显体现。接下来对陈调唱腔体设计的分析论述，拟主要针对陈调唱腔音乐形态特征，重点涉及旋法特点、润腔手法、转调手法、装饰音的设计与布局等内容。

1. 旋法特点

音调旋律的音高运行态势及其走向即为旋法，唱腔音调的旋法是由歌唱音调的音高走势和运行规律所决定的。在歌唱艺术中，不同歌唱艺术形式和不同歌唱音乐风格、流派，在音乐音调的运动走势变化特点上，往往具有一定的差异和形态区分，

① 陶谋炯. 苏州弹词音乐 [M]. 苏州：苏州大学出版社，2016：52.

因而音调旋法其实也是音乐艺术个性的重要特征。在苏州弹词艺术中，陈调作为一种拥有两百多年传承发展历史的音乐流派，其唱腔的旋法设计亦有自己的特点。比如，陈调唱腔的上下句式就有一定的模式，唱句落音位置总体显得较为固定。而尽管陈调唱腔中的唱句对仗落音接近，但陈调在唱腔设计中也运用了不同的唱腔音调旋法，使得唱腔运行形态多姿多彩，听起来丝毫不觉得呆板生硬。

在陈调《林冲踏雪》中，仅仅一句上下句结构的唱腔中，就包含了两种陈调常用的唱腔旋法。（1）间隔一二度旋法（也叫间隔回旋法）：在三度音程的有限范围内，通过来回变化唱词，融入一二度音程的音调旋律进行。例5-3 中唱腔一开始便使用了这种旋法。（2）大跳旋法：超过五度音程的大幅度音程跳进。在陈调唱腔中五度以上的大跳并不少见，但上行五度及其以上的大跳音程却不多见，而以向下进行为主。例5-3 中的"山"字处就出现了从 re 音向下跳进到 mi 音的小七度大跳，在"冲锋"这个音乐片段处，又再一次出现了超过五度的跳进，最后在唱腔结束的位置"一英雄"处，先是一个下行五度的倚音，继而衔接了一个上行四度的跳进，随后再次出现了下行大九度跳进。

例 5-3

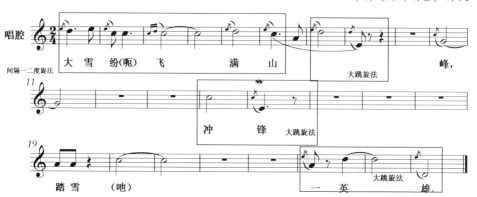

陈调《林冲踏雪》片段

间隔一二度旋法和大跳旋法是陈调最常用的旋法，除此之外，间隔四五度旋法和高低腔旋法也是陈调常用的唱腔音调旋法。（1）间隔四五度旋法：唱词与唱词之间，各个旋律音之间形成有规律的四五度间隔的旋法。例5-4 中"良心变"处，心字唱腔在 do 音的高度出现，随后下行进行到 sol 音，成四度音程，"变"字唱腔在 mi 音出现后上行到 si 音形成五度，随后下行。（2）高低腔旋法：唱词的音调走向从高处进行到低处，例5-4 中同一位置"良心变"中的"心"与"变"两字便使用了高低腔旋法。该例实际上属于两种旋法结合在一起的典型案例。

例 5-4

陈调《玉蜻蜓·厅堂夺子》片段

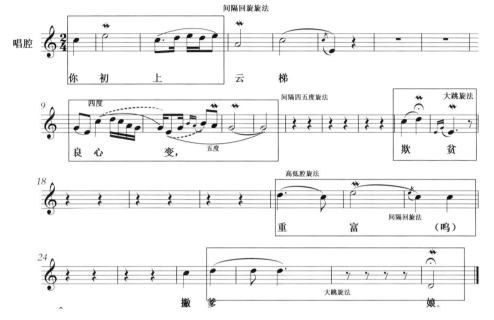

陈调唱腔常使用小七度和小六度的向下大跳旋法，意图通过这样的旋腔设计使陈调在听觉上产生悲戚的情感色彩。这或许与陈调常用来塑造悲剧性的老旦或老生形象有关，不过在实际演唱中，陈调更多是根据弹词脚本、人物性格、情感基调和演出需要等来设计腔体。总体说来，陈调唱腔在不同书目中虽然有一定变化，但其旋法特征还是比较明显和相对固定的。

2. 润腔手法

润腔手法也是弹词演唱情感表达的重要手法。我们今天听到陈调唱腔，或多或少受到了其他流派唱腔的影响，其中难免带有其他流派的印迹，所以我们还是选择在时间上、风格上更为接近老陈调的朱介生演唱的陈调《三笑·笃穷》作为研究案例。老陈调唱腔音乐相对简单，曲调亦多朴素平直，所以运用润腔手法并不很多，而唱调中的润腔加花主要以字音加花和拖腔加花较为典型。

例 5-5 是朱介生的《三笑·笃穷》片段，该唱段在"流"字的唱法处理上，采用的就是字音加花，意在通过这种润腔手法强调唱腔语气；但在"子""星"两处却运用了拖腔加花，以增强韵尾的旋律变化，客观上两者都具有一定的炫技成分。

例 5-5

陈调《三笑·笃穷》片段

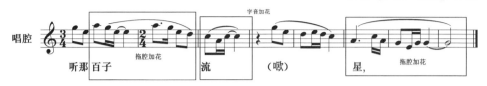

早期陈调的润腔手法运用并不频繁，多数情况下整个唱段就只有几处润腔。进入 20 世纪后，蒋月泉在陈调基础上修改润色，使得陈调唱腔焕发出新的光彩。如蒋月泉在演唱《玉蜻蜓·厅堂夺子》时，就直接引入了蒋调的润腔手法。例 5-6a 唱腔在"刘邦"和"爹娘"处都使用了拖腔加花，用以强调唱段人物形象，但在"死"字上却使用了字音加花，通过强调动词以突出动作的含义。两处加花都对刻画徐上珍怒急攻心的形象，起到了明显的渲染烘托作用。

例 5-6a

陈调《玉蜻蜓·厅堂夺子》片段

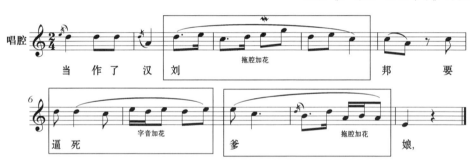

当然，蒋月泉所唱陈调肯定会多多少少带有蒋调的唱腔艺术特点，所以蒋月泉的演唱既在一定程度上保留了陈调特有的唱腔韵味，同时也加进了属于蒋调的创新元素。（例 5-6b）

例 5-6b

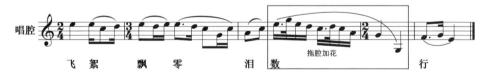

总之，润腔手法在演唱中的恰当运用，常常能够起到烘托唱词、渲染情境、表达情感、营造气氛的特殊效果。但若是处置失当，也会导致哗众取宠、喧宾夺主、祸乱氛围、画蛇添足的失误。所以润腔手法本身就是一把双刃剑，关键在于手法是否合理，使用是否适当和恰如其分。早期陈调唱腔因囿于时代的局限，过于屈从故事说表演绎特点，缺少可以借鉴的表演实践积累，最终形成少用润腔的书调唱法传统。所幸 20 世纪后，弹词艺人越来越重视唱腔音乐手法的丰富性，越来越关注曲调

的优美悦耳和形象的真实感人，所以历代弹词大家们纷纷尝试在老陈调基础上加入自身流派的唱腔特点，丰富和推动了陈调的润腔手法，不仅为新时代的陈调唱法带来了活力，更进一步提升了陈调的艺术表现力和审美创造力。

3. 转调手法

转调同样是音乐艺术的常用创作手法，人们可以利用转调来彰显调式色彩对比，借以丰满音乐形象和丰富音乐内容。中国传统民间音乐的转调，以上、下五度转调最为常见，这样的转调在弹词音乐中被称为正、反宫转调。其中，正宫转调实际就是上五度转调，即以徵为宫；反宫转调则为下五度转调，即以宫为徵。正、反宫转调的应用往往会使音乐出现清角和变宫两个音，进而构成完整的正、反宫转调系统。（例5-7）

正、反宫转调在弹词唱调中为最常使用的丰富调性的转调手法。这种转调从性质上讲就是从主调转入属调，或者是从主调转入下属调。类似以转调来增强弹词音乐丰富性的例子在弹词唱腔中可谓是俯拾皆是。

例 5-7

转调手法常常在音乐段落进入高潮阶段时引入，而转调因素的出现往往能给人耳目一新的感觉，从而能借用调式色彩的对比，增强情感情绪的对比，渲染剧情故事，突出戏剧冲突效果，产生强烈的听觉效果。陈调唱腔在转调手法上更偏爱以徵为宫的手法，很少使用以宫为徵的转调。如在陈调《三笑·笃穷》和《林冲踏雪》中，偏音"清角"在唱腔声部仅各出现一次；而在陈调《解围救蝶》中，偏音"清角"甚至一次都没有出现。"清角"在上述唱段中出现时是否被当作旋律骨干音这里暂且不论，可偏音"变宫"出现的频率却远远高于"清角"的应用。这恰好说明了陈调更为重视和擅长"以徵为宫"的转调手法。

例5-8是陈调《林冲踏雪》片段，描绘了英雄林冲孤身踏雪上山的悲凉情景，上一句"恨满胸"停留在C宫调式，随后在"这茫茫"处，随着偏音"变宫"的出现，使音乐转入G宫调式。而偏音"变宫"的出现，更进一步地描绘了大雪纷飞的场景，并顺势抒发了林冲心中郁积的苦闷和忧愁。

例 5-8

陈调《林冲踏雪》片段

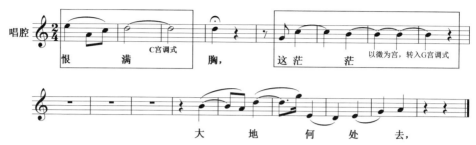

例 5-8 转调持续的时间相对较长，但例 5-9《玉蜻蜓·厅堂夺子》片段的转调，则显得相对较短，后者仅仅是在唱腔上句的句尾甩腔处，短暂地转入了 G 宫调式，随后即在唱腔下句迅速转回原来的 C 宫调式。另外，"子"字是以偏音"变宫"出现，不仅表现了徐上珍对徐元宰的无奈与愤懑之情，还巧妙地呼应了徐上珍被逼无奈的那一声叹息。

例 5-9

陈调《玉蜻蜓·厅堂夺子》片段

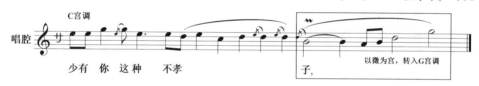

3. 装饰音的设计和布局

装饰音的应用也是音乐作曲手法的重要一环，而弹词唱腔装饰音的应用不仅相对普遍，还常常作为流派唱腔的个性特征使用。例如，在朱介生的陈调唱段中，装饰音、颤音等通常只在情绪波动起伏较大的场合出现。这类装饰音在一般场合较少被使用，这样会使整个谱面看上去比较朴素，因而更能体现老陈调音乐简约质朴的特质。然而在后世的陈调创新演变中，蒋月泉、朱雪琴等弹词名家逐步尝试对陈调进行二次创作，他们纷纷在陈调唱腔中注入各自流派的某些特征，使陈调的唱腔特点发生了明显的风格变化，所以新陈调比老陈调听起来更为流畅和优美，也更加富于音乐性。

在蒋月泉的蒋调中，装饰音与颤音频繁使用，是蒋调唱腔旋律的重要组成部分，如例 5-10 蒋调《风急浪高不由人》唱段中，强拍颤音和弱拍颤音频繁交替出现，形成了非常有意思的音乐情趣。

例 5-10

蒋调《风急浪高不由人》片段

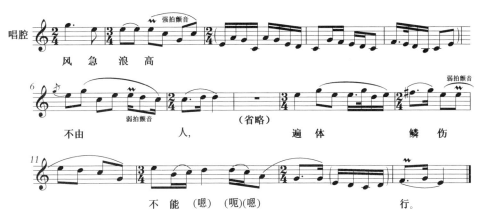

除了颤音之外，蒋调还频繁使用倚音。这些原本属于蒋调的特征，也在蒋月泉弹唱的陈调中多有体现。例 5-11《玉蜻蜓·厅堂夺子》中，频繁的倚音布局表现了徐上珍悲愤无奈、气上心头的形象。尤其是当弱拍颤音用于"我"字时，更是将脚色内心愤懑的情感演绎得淋漓尽致。

例 5-11

陈调《玉蜻蜓·厅堂夺子》片段

朱雪琴在演唱陈调《方卿见娘》时，同样也将朱调唱腔中特有的重音和顿音装饰音加入陈调之中，再配上琴调女声真声大嗓唱法，更是令唱腔意趣横生、别具一格。（例 5-12）

例 5-12

陈调《方卿见娘》片段

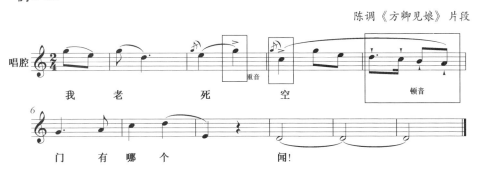

尽管陈遇乾陈调并不重视装饰音应用，老陈调唱腔并没有太多装饰音，但随着越来越多的后辈弹词名家自身流派特征的注入，陈调唱腔旋律得到了极大的丰富和发展。表面看来，装饰音虽然多由小音符组成，小音符之小，往往使它们看上去并不起眼，但是在实际演出中，却常常能出人预料，起到极为重要的装点、美化、润饰、渲染作用，所以合理应用装饰音已渐渐成为弹词流派唱腔后世发展的历史潮流。

三、伴奏音乐

陈调的形成处于弹词早期，在很长一段时间里，陈调都是以单档形式演出，这就限制了陈调的伴奏音乐发展。在单档演出时代，演员弹唱只能自弹自唱，而自弹自唱属于一心二用，加之弹唱表演重在服务故事叙述，许多演员的器乐水平相对粗浅，所以演出者多半只能在弹唱间隙插入简单过门，用以衔接句式，因而当时的器乐弹奏甚至不能算是真正意义上的伴奏。陈调弹奏也一样，通常以简约单一的曲调连接上下唱句，大多采用唱时不弹，弹则不唱的弹唱形式。这样的过门会在演出中反复使用，不同流派的过门各有特色，也有相似之处。陈调过门结构比较规整，唱腔与过门的连接比较紧凑，唱腔停顿处的过门常使用同音反复，上、下句之间的过门也都有迹可循。

例 5-13

陈调《林冲踏雪》片段

陈调四三句式和二五句式会在唱调停顿处有一个简短的过门，这个过门往往节奏简单，使用的音不多，还经常反复弹奏，（例 5-13）上下句唱腔之间的过门也相对固定。

例 5-14

陈调《恨我儿在日太荒唐》片段

例 5-15

陈调《徐公不觉泪汪汪》片段

通过例5-14、例5-15两个陈调唱腔的对比分析，我们或可总结出上、下句过门的特点，尽管在实际演出中，上下句之间的过门音调也会产生相应的弹奏差异，但是除去装饰性的音调，还是能得出上下句过门的大致特点。有时，弹奏过门也会出现八度以上的大跳进，但在通过一段伴奏旋律演绎之后，最终必然会将落音引到"A"音上。

陈调上下句过门旋律框架见例5-16。

例 5-16

陈调伴奏简单朴实，不托唱调，不跟随唱腔，这一点跟书调伴奏如出一辙，所以陈调伴奏与我们之前听到的弹词伴奏有很多相似之处。例5-17a、例5-17b 是陈调弹词《三笑·笃穷》前奏与马调弹词《珍珠塔·哭塔》前奏。陈调与马调在唱腔前奏上有很多相似之处，伴奏简洁明了，前奏皆由一个引子和一个提示性旋律构成，且构成的节拍数灵活多变。陈调作为历史久远的流派之一，对后来弹词音乐表演的影响是否很大有些难说，但肯定对书目故事的叙述演绎帮助甚多，所以陈调的伴奏模式也因此长期为许多流派借鉴和移植。

例 5-17a

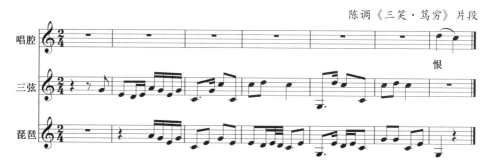

例 5-17b

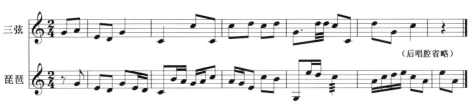

马调《珍珠塔·哭塔》片段

早期弹词伴奏出于演出形式的限制，书场表演所用伴奏模式较为单一，弹词音乐的伴奏从本质上讲，是三弦和琵琶以"C""E""G"三个音为支点，以两种乐器与人声相互构成支声复调音效。正如任何音乐形式的发展大多会经历由简入繁的过程，所以同为早期弹词的老马调伴奏形式与老陈调相仿，但是在后来的发展中逐渐为后辈名家丰富，继而形成了新的体系，弹词的伴奏形式、内容、手法才日益完善起来。老陈调的伴奏模式奠定了弹词音乐伴奏模式的基础，使后继的弹词流派得以在此基础上进一步创新充实、发展改革，如沈薛调、祁调、蒋调、丽调等，这些流派经过不断改造，推进了弹词伴奏模式的变革与发展，并使弹词弹奏逐渐达到了一个截然不同于早期弹词的全新艺术高度。

第三节 俞调音乐特征分析

俞调是评弹艺术发展早期重要的弹词唱腔流派，其音乐风格和艺术特点与之前的弹词唱腔迥然相异，但却在弹词界流传和应用甚多，且在后世弹词艺术传承中有清晰的流系和发展延承脉络，为后世许多弹词流派唱腔不断追随、仿效、学习与借鉴。故俞调的唱腔、唱法及艺术特点非常值得我们认真分析和研究。

一、历史渊源以及地位

俞调创始人是清朝嘉庆时期的评弹四大名家之一。演唱书目有《玉蜻蜓》《白蛇传》《倭袍》等，尤以《倭袍》最为著名，其唱腔自成一派，称为俞调。俞调是弹词音乐中最常用的基本曲调之一，在同治、光绪年间，许多女弹词艺人出自常熟，而她们大多都演唱俞调，故有人误认为俞调出自常熟，因此又称之为虞调。

俞调吸收了江南音乐的特点，融入昆曲的唱法，长于真假嗓并用，并以此丰富唱腔，逐渐形成自己的唱腔流派。最初的俞调比较朴直，保留了说唱艺术的明显宣叙成分，后经长时间演唱传承，它的旋律得到进一步丰富和发展，还逐渐融入了更多的抒情元素。由于俞调演唱真假嗓并用，使得音域大大拓宽，有时可达两个八度，音调具有更多回旋余地。因此，俞调唱腔既包含高亢、低沉，又有刚劲、柔和，既

可平铺直叙，又擅委婉曲折，富有音乐表现力，且旋律悦耳动听，婉约缠绵，深受大众喜爱。已故老艺人刘天韵形容俞调唱法有一句名言："既要翻山越岭，又要一泻千里。"演唱俞调，在咬字、运腔、气息等方面都很有讲究，因此许多弹词艺人都将俞调当作基础训练加以练习。

俞调的发展大致可以分为三个阶段：俞秀山和老俞调阶段；朱介生改良俞调阶段；现代各种俞调唱法阶段。

（一）俞秀山和老俞调阶段

俞秀山先生当时演唱的俞调是什么样式，由于没有记谱流传下来，现今已无从考证。老俞调的代表人物为俞筱云、俞筱霞。俞筱霞所演唱的弹词开篇《梅竹》最能体现老俞调的本来面貌。此开篇的旋律呈下趋走向，长腔慢板，真假声结合的发声方法与昆曲有异曲同工之妙，韵味细腻绵长。初听觉得优美抒情，但这种风格的曲调听久了，便会觉得速度迟缓，节奏呆板，且漫长过门让人感觉拖沓、疲乏。老俞调的局限性较大，只适合表现哀怨凄婉的情感，缺乏相应的活力，因此必然会经历"扬弃"的过程，唯有经历改良和发展才能进一步满足人们的鉴赏需求。

（二）朱介生改良俞调阶段

在老俞调转向新俞调的过程中，最有影响力的弹词艺人是朱介生。他对俞调进行了深入的研究，当时正处于 20 世纪 20 年代末 30 年代初，京剧的盛行，对整个戏曲及曲艺界都产生了潜移默化的影响，弹词也不例外。朱介生从京剧声腔中吸取了很多元素，将其融入俞调的演唱中，同时兼收昆曲及其他民间歌曲的艺术成分，注重依字行腔、字正腔圆，在前人的基础上进一步丰富小腔艺术，重整过门的结构，做出了重大突破，大大增强了俞调的艺术感染力。例 5-18《落金扇》选段描绘了一个追求自由婚姻的女子，从中可以看出朱介生在老俞调基础上的一些创新改革。朱介生可谓是俞调改革过程中一个不可缺少的人物，为之后俞调的发展打下了坚实的基础。

例 5-18

朱调《落金扇》片段

（三）现代各种俞调唱法阶段

俞调进一步发展，多位弹词艺术家融合自己的唱腔特色，衍生出多样的"俞调流派系统"，其中就包括如柔中含刚的祁（连芳）调，清澈豪放的夏（荷生）调，紧弹宽唱的杨（振雄）调，这几个唱调都被人们视为"俞调唱腔系统"的重要衍生，至今仍为弹词的主要唱调流派。①

夏调是夏荷生继承俞调所创的流派唱腔。夏荷生（1899—1946），浙江嘉善人，少年时从伯父夏吟道学唱俞调，后从钱幼卿习《描金凤》《三笑》。夏调素有"俞头马尾"之称，是因为它结合了俞调和马调的因素。夏调定音较高，以响弹响唱为特色。演唱时，夏荷生上半句擅用假嗓，下半句用真嗓，真假嗓结合十分贴切自然。他演唱的《描金凤》有很多创造，人称"描王"。张鉴庭、杨振雄等弹词演员早年单档时都唱夏调，对后来杨调、张调的形成有一定影响。

夏调在乐句设计上颇为特殊，这也缘于夏荷生的嗓音条件优势。他的大嗓和小嗓都很好，大嗓高而清脆，如同京剧老生，小嗓细腻圆润，易于模仿女声，所以夏荷生的定弦比其他男演员要高很多，一般男演员定调为 G 调，夏荷生的定调可以到 B 调。

例 5-19

① 陈永，陈华丽. 中国民间音乐 [M]. 武汉：华中师范大学出版社，2014：73.

逢回禄， （呜）

度日如年倍苦（呜） 楚。

例5-19中，夏调的开腔上句腔音很高，这是夏调对俞调继承的最大特色之一。另在二五句式中，加入长拖腔，以显悠扬婉转。下句中，夏调也借用马调字多腔少的特点，使音乐旋律高昂激越，挺拔豪放，被世人称为"雨夹雪"。夏调看似比俞调更为紧凑，亦可以说是对俞调的简化。从低回婉转的俞调发展衍化出吐字爽朗、响弹响唱的夏调，也体现了抒情性极强的俞调向叙事性说唱音乐发展的进化。在连波所著《弹词音乐初探》一书中，他总结的夏调和俞调、马调还有如下的特点，见例5-20①。

例5-20

以上例子的比较可见夏、俞、马三调的关系，更有人风趣地称夏调为"俞头马尾"。后来弹词艺人蒋月泉曾在其作品《断桥》中"化"用夏调元素，显示出蒋调特有的风格。

杨调又被称为雄调，是弹词艺人杨振雄（1920—1998）所创。他11岁即登台演出，早年以弹唱俞调为主，杨振雄调的俞调源于朱介生的新俞调，又有老俞调的平稳周正，功底深厚，特别是在演唱《西厢记》时，杨振雄注重结合剧中人物性格、感情，对俞调有所发展，温婉动情，具有个人风格特点，人称杨派俞调，亦有

① 连波. 弹词音乐初探［M］. 上海：上海文艺出版社，1979：13–14.

人将杨振雄称为男腔俞调最后的高峰。而他演唱的《长生殿》则是对夏调的发展沿用，杨调真假嗓并用，与夏调不同的是，他的演唱以真嗓为主，节奏处理快慢有致。

例 5-21

杨调《剑阁闻铃》片段

在乐句设计上，杨调《剑阁闻铃》运用了"紧弹宽唱"的形式，即伴奏由三弦弹奏紧凑的间奏，演唱时则伴奏停止，而唱腔用起伏跌宕的散唱，伴奏与唱腔之间构成紧与宽的对比。这种"紧弹宽唱"的结合，利于抒发人物内心的激情，如例5-21中的唱句，唱腔深沉委婉，时断时续，而间奏却紧凑急切，给人一种外松内紧之感，形象地表现出作品人物唐玄宗无限悲伤的感情。《剑阁闻铃》在继承夏调响弹响唱、高亢挺拔特点的同时，又将昆曲元素融入其中，例 5-21 中的装饰音处，就是由昆曲元素引入形成的独特风格。

祁调由弹词艺人祁莲芳（1910—1986）所创，祁调的轮廓与俞调相近，但是祁莲芳在俞调基础上更进一步发展了委婉曲折的特点，形成现代弹词流派中最纤柔、悠缓的一派。演唱时，祁莲芳气息低沉，细若游丝，飘忽续断，擅长真假嗓并用，以假嗓为主。在发声方法上，俞调放而亮，祁调却收而抑制，在润腔上两者也有很大的不同。祁调的代表作《双珠凤·霍金定私吊》，整个唱段 50 多句唱词，运腔旋律变化不大，情感波动也不很明显，听起来虽依然婉转，却又有柔中带刚的特点。（例5-22）

例 5-22

祁调《双珠凤·霍金定私吊》片段

在乐句设计上，祁调与俞调的句式趋于一致，上句句幅近 20 小节，上下句共 30 小节左右。可见"俞调流派系统"腔多字少，一字对多音造成字疏节奏宽的特点，更适宜表述叙事性为主的抒情唱段。"俞调流派系统"唱腔旋律曲折，音区跨越近两个八度，且在多处使用了衬腔。就上句而言，俞调流派唱腔所加衬腔就有 4 处之多，唱腔旋律进行呈现"三回九转"之态。后人如周云瑞曾以祁调乐谱弹唱开篇《秋思》，在曲调和运腔上做了丰富的变化，对伴奏过门也有发展，使之成为祁调的另一代表性曲目。而女弹词艺人邢晏芝则将俞调和祁调糅合在一起，以表现哀愁幽怨的感情，人称祁俞调，代表性曲目有《杨乃武·密室相会》等。

二、艺术特征

（一）唱腔设计

1. 旋律特征

旋律基本趋向下行。俞调中经常出现 sol 到 do 或者 re 到 sol 的五度下行跳进，这是俞调唱腔中的特性音调。旋律下行的这个特点在老俞调和新俞调中又有区别，老俞调往往上句结尾从 sol 到 do 以后，还要从 do 继续下滑到低音 la（例 5-25）。而新俞调往往去除了 do 和 la 两个尾巴，直接结束在 sol 上。俞调的这种连续往下跳进下行的特点，使其更增添了柔和婉约的气质。

俞调唱腔音域宽广，域跨度很大，常常跨越两个八度，有时一下子就跨越十度左右的音程。（例 5-23）

例 5-23①

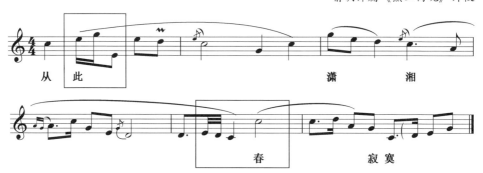

俞调开篇《黛玉离魂》片段

例 5-23 中"此"字从 sol 音到 mi 音的跨度达到了十度，"湘"字从 do 音到 do 音也有八度，这样的大跨度音程在演唱时需要以真假嗓转换方能完成。

① 俞调艺术特征分析乐谱主要参考陶谋炯．苏州弹词音乐［M］．苏州：苏州大学出版社，2016．

2. 句式、节奏特征

（1）句式结构

俞调在腔格上常用上句二五句式、下句四三句式的韵格。例如：

　　西宫/夜静百花香，

　　欲卷珠帘/春恨长。

由于俞调腔多字少的缘由，对发声、气息、咬字、运腔等的要求很高，需要做到字正腔圆，真假嗓转换自如。因为俞调唱法较难，一般初学弹词，都要学习俞调打基础。

（2）腔幅长

俞调的腔幅较长，特别是二五句式的腔幅要比四三句式的更长，这是由于二五句式第二字和第六字一般为平声，更宜拖腔。

例 5-24

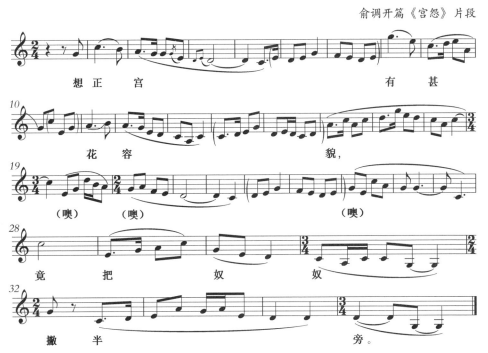

俞调开篇《宫怨》片段

例 5-24 上句"想正宫有甚花容貌"用了二五的长腔句式，后句"竟把奴奴撇半旁"则用了较为紧缩的四三短腔句式，形成对比变化。俞调因腔幅较长，旋律丰富，唱腔委婉，腔词关系体现为腔多字少，形成了自己的特点。

（3）常用切分节奏

切分节奏在俞调中的运用也十分常见。切分节奏使得唱词较为集中，唱腔富有动力，也符合苏州话的节奏和平仄规律，更添地方特色。（例5-25）

例5-25

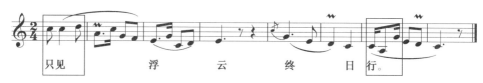

俞调开篇《秋思》片段

3. 昆曲的运用

早期弹词音乐受到昆曲的影响很大，很多弹词曲牌都是从昆曲中移植而来的。俞调的昆曲味儿很浓，其中中州韵和吴语语音咬字的唱法就来自昆曲。例如弹词中按照四声阴阳来处理唱词，平声字拖腔较长，仄声字字头较短，入声字一发即收或施以尾字拖腔变化等，都是受昆曲影响的结果。（例5-26）

例5-26

例5-27是昆曲曲调、咬字等方面与俞调的对比。

例5-27

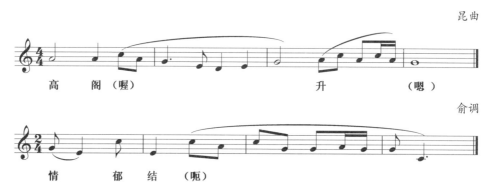

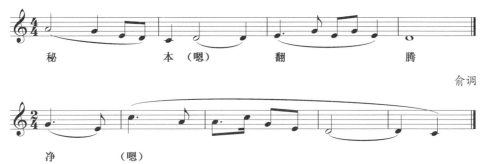

从例 5-27 的拖腔、咬字及旋腔手法来看，俞调借鉴了昆曲的很多唱腔音乐手法。

（四）腔词音调关系

腔词关系，就是唱腔曲调与唱词、唱词语音在同一作品中的关系。两者辩证统一，既各自独立，又相互作用、相互制约、相互融合。在弹词唱腔音乐中，"腔"和"词"必须相融相合，以确保两者在各自规律的基础上，步调一致地服务艺术形象塑造和歌唱情感表现，共同承担完成艺术作品的重任。

苏州弹词唱腔语言为苏州方言，苏州方言语音是由七个单字调阴平（44）、阳平（223）、上声（51）、阴去（523）、阳去（231）、阴入（43）、阳入（23）构成，以下拟尝试结合苏州方言字调，并从上趋腔格、平直腔格、下趋腔格三种唱腔旋律走向展开俞调弹词腔词关系分析，以期从中窥得语调唱腔音乐的相关特点和规律。

1. 唱词字调与唱腔旋律的关系

笔者选取俞调的开篇《宫怨》、开篇《黛玉离魂》、开篇《西湖今日重又临》、开篇《岳云》、开篇《秋思》等演唱案例，结合俞调唱腔音频资料的研读，针对曲目中的唱词字调与唱腔音调的旋律走势，展开对应的数据统计和唱法分析，以期解析俞调唱腔的音乐风格特点。

开篇《宫怨》取材于《长生殿》中唐明皇李隆基与杨贵妃的故事，讲述的是杨贵妃等候唐明皇临幸，不料唐明皇竟临幸正宫的故事，细致地刻画了杨贵妃怨愁无奈、满腔怅恨、愁肠百结的形象。

开篇《黛玉离魂》取材于红楼梦中林黛玉香消玉殒的片段，"从此潇湘春寂寂，空留鹦鹉唤姑娘，唤醒红楼梦一场"亦刻画了林黛玉自艾自怨、心有不甘、无力抗争命运的悲剧性格。

《西湖今日又重临》选自《白蛇传·断桥》中白娘子的唱段，讲述了西湖重现，白娘子回忆起往事，但人事已非的伤感情绪。

开篇《岳云》讲述的是岳飞长子岳云的英雄事迹，作品描绘了岳云一表人才、威风凛凛、英气勃发、壮志凌云的英武形象。

开篇《秋思》"银烛秋光冷画屏，碧天如水夜云轻，雁声远过潇湘去，十二楼中月自明"，描写了一幅生动、宜人的秋夜画面，瞬间将听众引入空阔、淡雅、清净的情境氛围之中。

经由上述乐谱分析，统计出作品的唱词字调及音调旋律走势，数据见表5-1。

表5-1 俞调唱词字调及音调旋律走势统计表

单位：处

字调	腔格	开篇《宫怨》	开篇《黛玉离魂》	《西湖今日重又临》	开篇《岳云》	开篇《秋思》
阴平(44)	上趋腔格	0	3	0	1	3
	平直腔格	9	7	12	7	7
	下趋腔格	20	52	10	33	21
阳平(223)	上趋腔格	10	12	4	9	11
	平直腔格	4	9	7	5	19
	下趋腔格	31	41	21	22	24
上声(51)	上趋腔格	3	1	2	7	1
	平直腔格	4	4	0	5	4
	下趋腔格	21	42	14	30	25
阴入(43)	上趋腔格	0	0	0	0	0
	平直腔格	4	9	7	12	10
	下趋腔格	8	4	3	2	2
阳入(23)	上趋腔格	0	2	0	1	0
	平直腔格	5	10	6	11	6
	下趋腔格	3	6	3	3	2

注：该表的字调读音受苏州方言连读变调的复杂性影响，在组成词句的情况下，个别字音调会发生相应变化；另，为了确保研究的准确性，轻声字未统计在内。

由于阴去和阳去字调在苏州话的连读变调中通常转化成上声和阳平，因此表5-1中未予单独列出。

（1）阴平（44）字调

阴平字以平直腔格和下趋腔格为主，兼用上趋腔格。

例 5-28 "阴平"字中的下趋腔格（下降）

俞调开篇《宫怨》片段

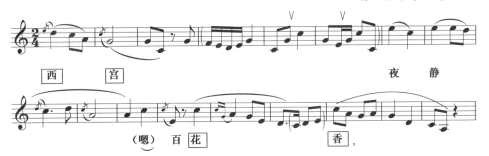

例 5-28 中，"西""宫""花""香"4 个字的字调均为阴平，且都采用了下趋腔格中的下降腔格，且每个字均在音高上站稳之后，再在字正基础上予以旋律装饰变化。

其中"西"和"宫"采用了前倚音处理方式，这类音乐手法不但使唱词具有"念"的特质，还进一步地丰富唱腔旋律变化，起到了一举两得的审美效果。

例 5-29 "阴平"字中的下趋腔格（下降）

俞调开篇《黛玉离魂》片段

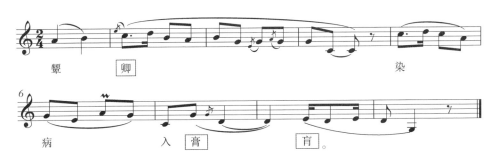

例 5-29 中总共出现了 3 个阴平字，且 3 个字都采用了下趋腔格中的下降腔格，且这种手法在俞调唱腔中的使用频率也相当高。虽按常理来说平直腔格最适合阴平字，但平直腔格的旋律局限性较大，容易使唱腔音调显得呆板单调，而下趋腔格不仅能顺应阴平字的字调特点，不易导致"倒字"现象发生，而且能很好地丰富唱腔旋律，故而讲究音乐唱腔优美的俞调对其使用频率最高。

例 5-30 "阴平"字中的平直腔格

俞调开篇《秋思》片段

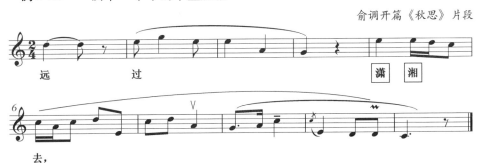

例 5-30 中"潇""湘"都是阴平字,其中"潇"采用了平直腔格,平直腔格正好符合阴平字的字调,是阴平字的常用腔格,但使用率不及下降腔格,一方面是因为平直腔格的旋律局限性比较大,发挥空间小;另一方面是评弹音乐的特点所致,下趋腔格的使用率更高。

例 5-31 "阴平"字中的平直腔格

俞调《西湖今日重又临》片段

例 5-31 总共出现了 5 个阴平字,其中 4 处使用平直腔格,仅有 1 处"西"字使用下降腔格。从表 5-1 可以看出,该唱篇中阴平字使用平直腔格的比例很高,由于该唱段是白娘子个人的唱白,并非开篇,语言较为直白,且该唱段的节奏较快。

例 5-32　"阴平"字中的上趋腔格（上升）

俞调开篇《黛玉离魂》片段

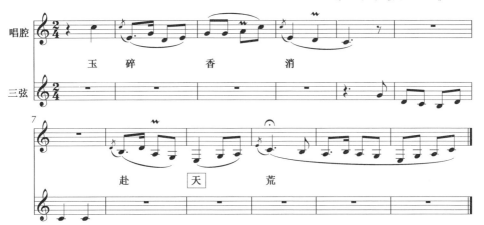

上趋腔格在评弹唱腔中使用甚少，一方面是由于上趋腔格容易使阴平字"倒字"；另一方面是受弹词唱腔旋律特点影响。例 5-32 的阴平字"天"使用了上趋腔格，这是由该唱句的旋律走向所决定的。但从谱例可以看出，"天"字首先是在 mi 音上站稳之后，再进行上趋变化，也就是之前所说的先字正再装饰。

例 5-33　"阴平"字中的下趋腔格（升降）

俞调开篇《黛玉离魂》片段

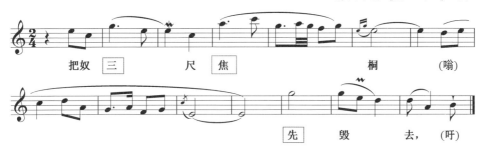

例 5-33 中，阴平字有"三""焦""先"3 个字，其中"三"和"先"毋庸置疑，分别是下降腔格和平直腔格，而"焦"的旋律呈波浪形，按照大致的旋律走向，应属下趋腔格中的升降腔格，这类中性腔格的变化更加自由丰富，能够给予唱腔更大的活动空间，让创腔者更多地发挥个性，起到了丰富润饰唱腔的作用。

（2）上声（51）字调

上声字以下趋腔格为主，兼用平直腔格和上趋腔格。

例 5-34 "上声"字中的下趋腔格(下降)

俞调开篇《岳云》片段

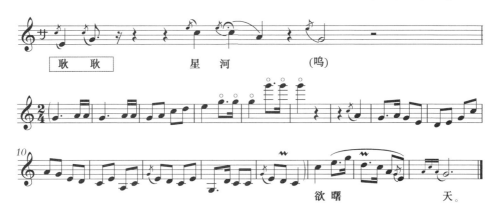

例 5-34 开篇一开头,便出现了 4 个激昂有力的倚音,其中"耿耿"两字是上声字,在这里使用了下降腔格的倚音,一方面完全符合上声字的字调特点;另一方面,强有力的倚音使得开头几个字铿锵有力,充满激情。之前提到过,倚音与字调之间的音程关系越大,其朗读的成分也就越大。两个"耿"字的音程关系分别为六度与四度,朗读在这里占了很大比重。

例 5-35 "上声"字中的上趋腔格(降升)

俞调开篇《岳云》片段

例 5-35 中的上声字"眷"采用降升的上趋腔格。

例 5-36 "上声"字中的平直腔格

俞调开篇《宫怨》片段

例 5-36 中共出现了 4 个上声字，分别是"好""比""那""卷"，其中前三个字连续使用了平直腔格。值得注意的是此处比较特别，连续短时值的平直腔格，使得这句话就像诵读一样，当然旋律走向也要符合字的声调变化，这就与苏州话的连读变调有关了。除此之外，"卷"字使用了上趋腔格中的上升腔格，但是把这个字纳入整句唱词唱出来，并未给人"倒字"的感觉。

（3）阳平（223）字调

阳平字以下趋腔格为主，兼用平直腔格和上趋腔格。

例 5-37　"阳平"字中的下趋腔格（下降）

俞调开篇《宫怨》片段

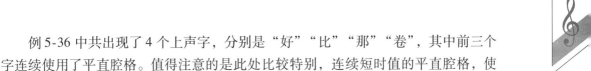

例 5-37 中有 2 个阳平字"娘""娘"，位于句末。弹词唱腔有一特点，句末往往都是下趋腔格，且句末常以阴平字及阳平字为主。最后一个"娘"字便采用了下趋腔格中的下降腔格。第一个"娘"字采用了上趋腔格，与后面的"娘"字起到了很好的连接作用。

例 5-38　"阳平"字中的下趋腔格（升降）

俞调开篇《秋思》片段

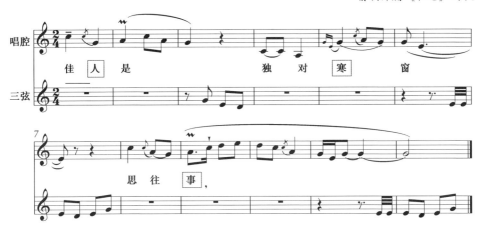

例 5-38 有 3 个阳平字"人""寒""事"，其中"人""事"二字都采用了下趋腔格中的下降腔格，而"寒"则呈波浪形，从大致形状来看，应属于升降腔格，这也是一种常用的中性腔格，兼顾了上趋与下趋的特点。

例 5-39　"阳平"字中的上趋腔格（上升）

俞调开篇《秋思》片段

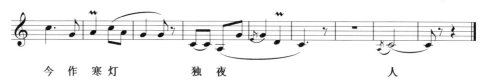

例 5-39 中的"人"是阳平字，采用了上趋腔格中的上升腔格。这类腔格正好符合阳平字的发音特点，所以听上去十分顺耳好听。

例 5-40　"阳平"字中的上趋腔格（降升）

俞调开篇《秋思》片段

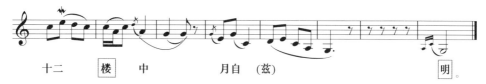

例 5-40 中的"楼"是阳平字，采用了上趋腔格中的降升腔格，这也是一种中间性质的腔格，对前后字起到了很好的衔接作用，又能借以丰富唱腔唱调，句末的阳平字"明"采用了下降腔格中的升降腔格。

例 5-41　"阳平"字中的平直腔格

俞调开篇《黛玉离魂》片段

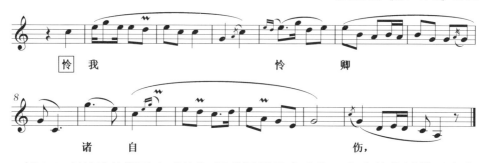

例 5-41 起始处的阳平字"怜"便采用了平直腔格，在此处使用并不会产生"倒字"现象，能够很好地与后面的字衔接起来，达到较好的审美艺术效果。从诸多例子来看，腔词关系虽然有一定规则可循，但也并不是非得如此刻板，一成不变，只要让人能够理解，唱起来顺口，听上去顺耳好听，旋律是可以多加变化的。

例 5-42 "阳平"字中的平直腔格

俞调开篇《黛玉离魂》片段

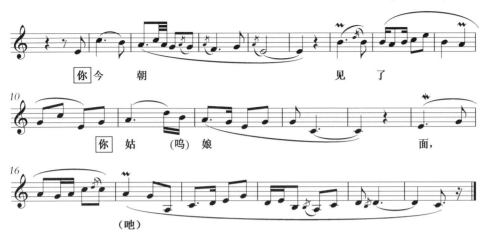

例 5-42 中的 2 个"你"都是阳平字调,且都采用了平直腔格。此处的 2 个"你"时值很短,唱起来如同念的感觉,这种处理方式十分常见,也适用于其他各个字调的字。

除了以上常用的 3 个字调"阴平""阳平""上声"外,"阴入""阳入"两个入声调也很有特点。从表 5-1 中可以看出,这两个字调使用上趋腔格的少之又少,多为一发即收的平直腔格,或是以其韵为拖腔的下趋腔格。

(4)阴入(43)、阳入(23)字调

例 5-43

俞调开篇《秋思》片段

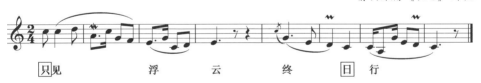

例 5-43 中出现了 1 个阴入字"只",1 个阳入字"日",其中"只"采用了一发即收的演唱方式,而"日"则以其韵母"e"进行拖腔。这两种都是入声字最常见的唱腔处理方式。

(5)"念"腔的运用

例 5-44

俞调开篇《岳云》片段

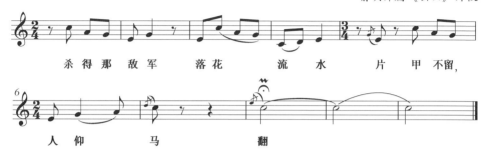

例 5-44 很有特点,松紧有致,有张有弛,使得整句唱词如同是念出来一般,十分有意思。

例 5-45

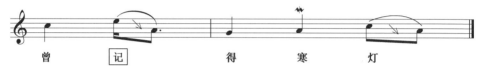

例 5-45 的处理手法在弹词唱腔中很常见,这也是俞调常用的处理手法,这里的"记"两个音的音高相差很大,念的成分也很大。其中"寒"字的装饰音也起到了"正字"的作用。

"念"的方式放在某些语境中,有时还可以起到强调的作用,特别是对上声字的处理。

例 5-46

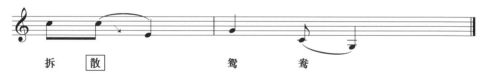

例 5-46 中的"散"是下趋腔格,且相距音程很大,唱腔完全顺应上声音调的特征,造成一种强调的语气,表现了白娘子对法海多管闲事,拆散有情人的怨恨之情。

2. 唱词连读变调对唱腔旋律的影响

"字与字相连而成词、句时,在一定条件下,其中某字的调值可能发生变化,这种变化现象,在语音学上叫作'变调'。"① 或者说,就是字与字相连引起的字调变化。变调对苏州弹词腔词关系的影响是不容忽视的。唱词必然是以词句的形式传情达意,如果处理不好唱词变调与旋律唱腔的关系,就会出现语音发音的偏差,甚

① 于会泳. 腔词关系研究 [M]. 北京:中央音乐学院出版社,2008:40.

至出现"倒字"现象，影响作品的整体艺术效果。

例 5-44 这句如同念白一般的唱腔就遵循了苏州话连读变调的规律。比如"杀得那敌军落花流水"，这句唱腔的音高完全顺应了这句唱词的语音音调，唱起来特别顺畅、自然。如果创腔者是个不懂苏州话的人，必然写不出如此完美的唱腔。

例 5-47

俞调开篇《黛玉离魂》片段

例 5-47 出现了"春寂寂"3 个字，值得注意的是在苏州话中，这两个"寂"的发音不同，就如同之前说的"娘娘"两字第一个是阴平，第二个是轻声。这里的"寂"，第一个是阳入，第二个是轻声。如果不懂苏州话，在读这些叠词的时候，很容易犯错误。因为是入声字，因此在处理第一个"寂"字语调的时候，选择了常用手法，即一发即收的平直腔格；而第二个"寂"字为轻声字，字调是下落的，因此唱腔旋律从第一个寂的 sol 音落到了第二个寂的 do 音，处理得十分顺畅和好听。

例 5-48

俞调开篇《岳云》片段

例 5-48 用以形容少年将军岳云的英雄形象，唱腔旋律一气呵成，从字调方面来看，整句唱词完全顺应了苏州话的音调走向。前半句的音调较高，到"卷飞泉"的时候旋律音调一下子就低了下来，这是由于在苏州方言中这三个字的音调要低于前半部分，而旋律的设计完全顺应了这个规律，因此令唱腔听上去十分顺畅动听。

3. 唱词语调与唱腔旋律的关系

弹词唱腔的唱词语调的基本调型大体可分成三类：升调、降调及平调。而腔句旋法的基本句型亦可分为两种：上趋句型和下趋句型。而基本句型按稳定性的程度，还可分为两类：稳定性句型和不稳定性句型。弹词唱腔音乐的音调运行特点大体可以囊括其中。

"升调"的语调宜配不稳定性的上趋句型唱腔音乐；"降调"的语调宜配稳定性的下趋唱腔音乐。而"升调的调型配稳定性的下趋句型""降调的调型配不稳定性的上趋句型"这两种现象都属于唱词语调与唱调运动相悖的情况。

例 5-49

俞调《思念娇儿十六春》片段

例 5-49 选自《玉蜻蜓·庵堂认母》，上句的语调为降调，旋律配以稳定的下趋句型，构成"相顺"的关系；下句的语调为升调，配以不稳定的下趋句型，构成"半顺半背"的关系。

例 5-50

俞调开篇《思凡》片段

例 5-50 上句的语调为升调，旋律配以不稳定的下趋句型，构成"半顺半背"的关系；下句的语调为降调，配以稳定的下趋句型，构成唱词与音乐的"相顺"关系。

例 5-51

俞调《我是出水荷花心已枯》片段

例5-51选自《雷雨》，上句语调为降调，旋律配以不稳定的下趋句型，构成"半顺半背"的关系；下句由两个问句组成，语调为升调，配以稳定的下趋句型，构成"相背"关系。但从上、下句关系看，这两句问句是连续的反问句，具有一定的肯定性质，属于特殊情况。

在上述几例中，"相顺"和"半顺半背"的"唱词语调的'调型'与'腔句旋法'的句型之间的关系"皆有存在，构成"半顺半背"的情况出现频率也较高。然而，因为能搜集到的俞调曲谱有限，且升调语调的句子在开篇中很少出现，主要出现在念白或唱腔唱段中，因此选择运用的局限性较大。

另外，在研究其他名家唱段时，我们也看到有"相背"关系出现的情况，但这种"相背"唱词并不影响原文意思和作品情感的表达。此外，"唱词语调与唱腔旋律关系"的"相背"关系对于唱腔音乐表现的影响，远不及唱词字调和唱腔旋律关系对作品的影响，多数情况下这种"相背"关系并不会影响唱词意思与作品情感的表达，即便是"相背"关系的唱腔录音，也没有让听众产生误解或不顺耳的情况，因此在弹词音乐中这种"相背"关系一般无碍于作品的艺术表现和音乐的形象塑造。

4. 腔词节奏强弱关系

腔词节奏强弱关系也是弹词腔词关系的重要内容，对弹词唱腔音乐的形态及其歌唱审美具有一定的影响。因而顺应唱词语言节奏的强弱关系，并以此设计弹词唱腔音乐的节奏强弱便显得格外重要。倘若处置不当很有可能会造成唱词语言表情、表意的偏差，进而导致弹词音乐中唱词语义和情感表达的错位，破坏弹词唱腔音乐的审美艺术创造。

（1）习惯轻重音与唱腔节奏的关系

唱词语言的习惯轻重音通常与唱词语言表达的语情、语义、语气因素密切相关。语言表达的习惯轻重音与日常生活的经验和方言语音表达习惯有关。因而，在弹词演唱过程中如果没有处理好唱词习惯轻重音与唱腔节奏之间的关系，可能会造成不顺耳、不好听、不明其意之类的问题，甚或诱发听众对语义的误读或误解。

例5-52a

俞调开篇《秋思》片段

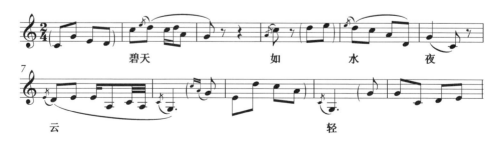

例 5-52b

俞调开篇《秋思》片段

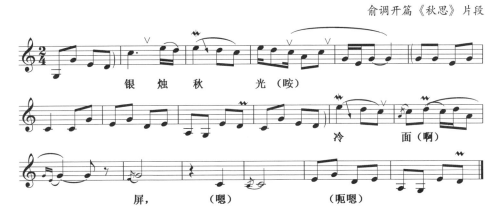

谱例 5-52a 中的"碧"字是入声字,一发即收,为习惯轻音,习惯重音落在"天"字上。在这里,创腔者使用了切分节奏,"碧"字短且落在了弱拍,而"天"字长且落在了强拍上。

谱例 5-52b 和 5-52a 是相似的,其中"烛"字为入声字,一发即收,为习惯轻音,因此应将习惯重音落在"银"字上。在唱腔旋律设计上,"银"字被安排在第一拍强拍上,而"烛"字则落在了第二拍的后半拍弱拍上。除以上谱例,这样的处理方式在俞调中十分常见。

例 5-53

俞调《西湖今日重又临》片段

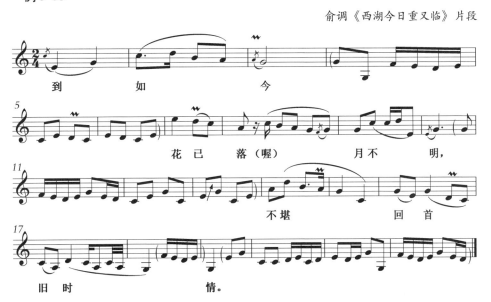

例 5-53 "花已落,月不明"按照习惯轻重音的特点,重音应该落在"落"和"明"上面。从唱腔旋律中可以看出,这两个字也确实都落在节奏重拍上。除此之

外，这里又出现了入声字——"月"，处理方式与例 5-52a 一样，采用了切分节奏，通过调整强拍位置，达成了音乐重音与语言重音的统一。

（2）特意轻重音与唱腔节奏的关系

特意轻重音是为了表达某种特定情感，可以通过重读或者轻读某个字音来体现情感情绪变化或区分情绪表现差异，所以特意轻重音往往具有强烈的感情色彩，有利于演员在歌唱中借助特意轻重音的变化来渲染情绪、烘托气氛等。

例 5-44"杀得那敌军落花流水片甲不留，人仰马翻"中，创腔者以刻意重读相关字词来表达强烈的情感情绪。如该作品使用刻意重读强调了"杀""花""甲""马""翻"这几个字，它们都使用了在音高上强调的方式，而"翻"字却采用了倚音加重拍的方式予以刻意强调，造成特殊的音乐艺术效果。

例 5-54

俞调开篇《岳云》片段

例 5-54 是《岳云》开篇中的最后一句，岳云是历史上少有的少年英雄、少年将军，创腔者在这里要强调的是"少年"的"少"字。从唱腔旋律中可以很明显地看出"少"字既得到了音高上的强调，又得到了节奏和时值上的强调。

（3）"破句"的分析与解决

破句现象在俞调中时有出现，如在开篇《思凡》中就出现了破句。

例 5-55

俞调开篇《思凡》片段

发。

例 5-55 中,"二八"和"头发"两处都被拖腔拆散开来,且后面的"头发"两字有"拆跨"的嫌疑,因两字距离很远,很容易让人误听为"被师父削去了头"。

例 5-56

俞调开篇《思凡》片段

从唱腔旋律中看,这句"说奴命犯孤鸾照"被拆成了"说奴,命犯,孤,鸾,照"。但联系上下文,可以看出这句是主人公在哭诉,回忆起往事,不禁哽咽……这个"破句"正好映衬了脚色特定场景下的唱腔语境,突出了主人公悲伤、哽咽的强烈情绪。

破句,从字面上理解,就是把一句完整的句子给拆开了,导致听众听不懂或听着不舒服。这样的情况在曲艺中也有出现(例5-55),这种破句对作品的表达极为不利,应当坚决避免。例5-56并非真正意义上的破句,这些"破句"甚至还被后世传唱、模仿。因为这些"破句"是创腔者刻意为之,是为了情绪的宣泄和情感的渲染,为了达到更准确精到的演唱艺术效果。

通过对评弹俞调腔词关系的研究,不难发现唱腔与唱词之间的关系是密不可分的,无论是字调、语调,还是节奏、句法等,正确对待和合理处置腔词关系都至关重要。

三、伴奏音乐

弹词伴奏在单档演出时代不是很讲究。清末时的弹词伴奏有时设有固定旋律,有时却又过分自由。最初的老俞调伴奏十分简单,可以说是因为当时的弹词伴奏并不成熟,比较简单。直到 20 世纪 30 年代,沈薛档开创了伴奏衬托唱腔的先例,使得弹词的伴奏进入逐渐成熟的阶段,为之后复调式、润饰性、对比性、按腔配点的衬托式伴奏打下了基础。俞调的伴奏也在这个过程中逐渐发展起来,其中润饰性的

衬托即以俞调为代表。

这一类伴奏方法主要是随腔找出基本点来伴奏，伴奏时不做太大的自由发挥，只是通过适当加花来装饰旋律、美化唱腔。

弹词伴奏中的引子和过门，主要起到引出唱腔、划分句读，衔接唱句及烘托气氛等作用。由于说唱艺术的特殊规律，伴奏往往可长可短，表现出较大的灵活性，但又遵循着一定的规律。这种规律最典型的例子就是以 7 拍基本过门组成一个"曲头"，然后接以 4 拍为单位、原则上可以无限循环往复的"候唱"过门。例如例 5-57 俞调《西厢记·闹柬》中的莺莺唱段《粉颈低垂细端详》中琵琶的引子和过门。

例 5-57

俞调《粉颈低垂细端详》片段

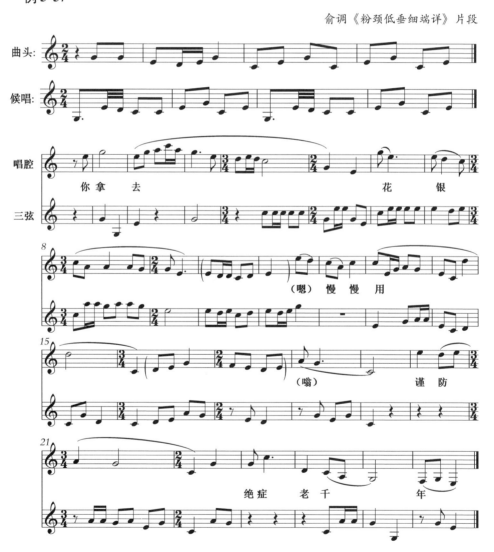

又如例5-58《白蛇传·断桥》中白娘子唱段《西湖今日重又临》中的琵琶引子和过门，也遵循了上述规律。

例 5-58

俞调《西湖今日重又临》片段

第四节 马调音乐特征分析

马调是评弹艺术史上最为重要的弹词唱腔艺术流派之一，由于马调唱腔唱法直接源于早期书调，而弹词唱腔音乐的根恰恰就是书调，所以马调在后世弹词唱腔音乐发展中，成了弹词界影响最大、最为重要的风格流派和体量最大的唱腔流系之一，故研究马调的音乐艺术规律对弹词音乐研究的意义重大。

一、马调历史渊源

（一）马调创始人马如飞

马如飞，原名时霈，字吉卿，祖籍江苏丹阳，生于苏州。清咸丰、同治年间苏州弹词艺人，是弹词唱调马调的创始人。其创立的马调是现今评弹艺术中传播最广的一个流派。创始人马如飞的弹唱现今我们已无法听到，据资料记载，马调为吟诵性唱调，速度很慢，旋律很平，唱腔接近诗文吟诵。马如飞以弹唱《珍珠塔》闻名于世，他在演唱实践中，不因循守旧，进行精心加工、润色，使得《珍珠塔》结构更为严谨，唱词雅俗共赏，成为当时弹词书目中的上品。他还突破了弹词原来单一的七字句，以三字句、五字句、七字句、一韵连续十几句相叠的不同格律变化，使马调流派更为独具一格，马如飞本人亦被誉为"小书之王"。

以马调为母体发展形成了苏州弹词唱腔流派族系，马调的每一个后继成员都与最初的马如飞马调保持着相应的承袭关系，同时同一系统内的诸调又都体现了各自的很多艺术创新，形成了具有各自风格特点的唱腔流派。这些脱胎于马调而又不完全同于马调的流派唱腔，在漫长的历史岁月中共同形成了马调唱腔的大家族。马调流派系统中的唱腔必须具备的基本条件有：唱腔的创调人必须具有马调传人的师承关系；唱腔特征必须以马调流派系统唱腔的共性特征为基础；演唱书目皆与马调代

表书目《珍珠塔》存在传承渊源；唱腔结合了个人条件，扬长弃短，逐渐积累和发展形成具有个性特点的唱腔因素；在曲、腔、声、演等诸方面特点毕现，自成一格，且明显拥有马调的共性艺术特征；等等。目前马调流派系统中除马调外，公认的按师承关系并且根据创调先后顺序排列的主要有魏调、沈调、薛调、琴调、小飞调。魏调、沈调、薛调形成于20世纪初至40年代，琴调、小飞调形成于20世纪50年代中后期。它们在唱腔上既有与马调一脉相承的"血缘"关系，又有自身艺术风格的发展与创新。

马调流派系统唱腔主要传人及5个代表流派发展线索图①如图5-4所示，时间大致为清末至20世纪80年代。

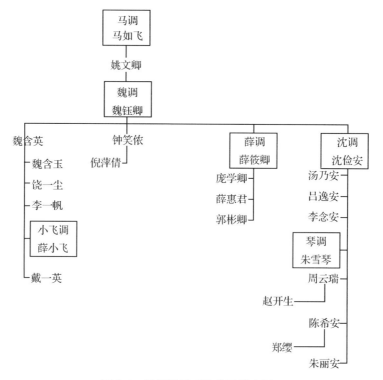

图5-4　马调流派系统发展线索图

（二）魏调

魏钰卿（1879—1946），江苏苏州人。魏钰卿早先从事小甲职业②，1905年起改投马如飞"十二弟子"之一姚文卿门下学说马调《珍珠塔》。由他创立的魏调形成于20世纪20年代前后，他唱的《珍珠塔》字清气足，吐字苍劲，节拍自由。魏钰卿尤其注重演唱时的运气，在他的演唱中常能听到十多句唱词一口气如连珠炮似地唱出来，

① 徐丹.苏州弹词马调流派系统唱腔研究［D］.上海：上海音乐学院，2008.
② 小甲职业：旧社会包揽婚丧筵席的一种职业。

既保持了马调原有的韵味,又在运腔上加强了高低起伏,创造了下句长拖腔,特别是在句尾第六字拖腔时运用连续顿音的变化唱法,以提高唱调的音乐性。其代表作有《珍珠塔》选曲《哭塔》《陈翠娥痛责方卿》等。当年上海《晶报》曾将京剧中的谭鑫培、大鼓中的刘宝金与弹词中的魏钰卿列为文坛魁首,人们将魏钰卿演唱的马调称为魏调,他的地位由此可见一斑。弹词界很多人都将魏钰卿和他的魏调作为较正宗的马调继承者,但从魏调的基本唱腔中可以看出它的曲调、节奏处理都比较自由。

（三）沈薛调

20世纪30年代前后沈俭安、薛筱卿的双档《珍珠塔》崛起。沈薛调为沈俭安（1900—1964）与薛筱卿（1901—1980）共创,他们是弹词唱腔中拼档演出的代表人物。沈俭安与薛筱卿均生于清末,他们的唱腔也都源于马调,但风格却又各具特色、各不相同。

沈俭安曾拜擅唱马调的魏钰卿为师,学唱《珍珠塔》。沈调唱腔和唱法的形成是在继承魏钰卿马调的基础上向苍劲、柔和发展,并把马调的一字一音发展为一字多音。薛筱卿同样师从魏钰卿,自1924年起与沈俭安拼档演出,他们的唱腔被称为沈薛调。在两人长期合作的过程中,由于沈俭安嗓音逐渐失润,薛筱卿便借助创造琵琶复调式伴奏与沈俭安的唱腔交错叠起。这种伴奏一改过往弹词中有过门无拖腔的传统伴奏法,给沈俭安的演唱增加了换气呼吸的空间,成为沈薛调区别于其他流派的重要特色。沈俭安和薛筱卿在拼档演唱时对师父所创的魏调进行了加工与发展,他们的唱腔更为明快、流畅、铿锵。其代表作有《珍珠塔》选曲《打三不孝》《痛责》《哭塔》等。

（四）琴调

朱雪琴（1923—1994）是弹词琴调的创始人,她也是马调流派系统中唯一的女性流派创始人。年幼时,朱雪琴随养父母学唱弹词,养父善唱夏调,养母则唱俞调,朱雪琴以夏、俞两调打下基础。18岁后朱雪琴师从沈俭安学唱《珍珠塔》,开始了演唱马调之路。1947年朱雪琴收朱雪吟为徒,拼档演出逐渐走红。1951年,朱雪琴又与薛筱卿的徒弟郭彬卿拼档弹唱,风靡江浙一带。1956年朱雪琴加入上海市人民评弹工作团,有了更多吸收其他流派唱腔的机会,为琴调的形成打下了扎实的基础。琴调的形成是继承了承袭马调衣钵的沈调,保留了马调的叙事性、明快的节奏和落腔方法,又兼收俞调、薛调、蒋调等多个唱腔的特色。琴调明快爽利,气势豪放,善用气韵驾驭唱腔,对曲调高低缓急应对自如。朱雪琴天生嗓音较宽,又具有男性唱腔浑厚的音色,这也成为琴调唱腔的主要特色。

（五）小飞调

小飞调的创始人薛小飞（1939—2012）生于江苏常熟,1951年拜朱霞飞为师,学习马调《珍珠塔》,1955年在上海市评弹实验第五组与魏含英拼档时,再拜魏含英为师学唱魏调。后期,薛小飞更是吸收蒋调、张调旋律,丰富小腔发展成为小飞

调。小飞调节奏明快，小腔丰富，平缓舒展，委婉流畅。叠句快唱，一气呵成，演唱声情并茂，韵味醇厚，其代表作有《珍珠塔》选曲《二见姑》《哭诉》，开篇《我的名字叫解放军》等。

二、马调的唱腔艺术特征

自清末弹词名家马如飞创立马调起，又经历了漫长的后世弹词流派唱腔演变，发展衍生出若干流派唱腔，形成以马调音乐风格为音乐基础的马调唱腔系统。这些马调流派系统的唱腔虽各有自己的艺术特点，但在唱腔上却因受母调音乐风格的影响，大多保留了共同的唱腔音乐特征。而就唱腔音乐形态而言，这种共性特征与同时期驰骋于书坛的俞调流派系统的各流派唱腔相比，其音乐特色和演唱个性更为鲜明和突出，且与马调风格极为吻合，因此这些共性特点其实也就马调流派系统的关键音乐特征。

（一）唱腔设计

1. 句式与句幅

马调流派系统各流派唱腔中多一字一音，充分体现了字密、腔少、节奏紧凑的特点，且上句一般为二五句式，句幅一般为4至6小节；除去过门，上、下句一共10小节左右。马调流系的唱腔尤为注重与语音语调的契合，重视歌唱的讲说性特点，故非常适合书目故事情节的叙述。在这类二五句式中，各调的上句通常落在do和la音上，而下句多落在sol音上，形成了相对统一的句式结构和调式特点。

2. 旋律特征

马调流派系统唱腔旋律起伏比较平直，音乐旋法相对简单，音区跨度较窄，通常为一个八度左右，且少有衬腔出现。可见，马调流派系统唱腔旋律主要依循字调特点运行，而字多腔少更充分体现了语音说表的语调风格。

3. 唱法审美

马调流派系统的特点与马调近乎吟诵式的唱腔音乐传统有关。因为马调特别注重唱调与语言的契合，所以其唱腔音调大多平直简单，语速相对密集急促，语音口齿干练清晰，也因此得以奠定马调流派系统唱腔的叙事性特征。尽管马调流派系统经过后世的不断发展，创发的音乐手段不断丰富，以至于流派唱法的风格亦各有不同，但其唱腔在长期审美实践中还是确立了听众能够体味到的相对稳定的音乐审美取向。此外，马调唱腔系统在唱腔上还经常使用凤点头和叠句等音乐变化形式，其唱词上下句式结构不仅十分稳定，而且依循了每句七字的书调格式，还在此基础上衍生出三三句式、五五句式等变体。另外，在唱腔下句的第六个字上甩出一个拖腔，略作顿挫后再吐出第七字的风格，也是马调唱腔的明显特征之一。

很明显，马调是早期唱腔中最具书调特征的典型唱腔。因此，书调唱腔风格也是马调流派系统各种唱腔最为经典的共性特征。其次讲述性、叙述性说唱也是马调系统

的共性特质,还有不托唱调的衔接上下句式的过门伴奏,也是马调唱腔的统一风格。

(二)唱腔分析

马调流派系统的关联唱腔流派主要有魏调、沈调、薛调、琴调和小飞调等5个调,上述调派之间还拥有清晰的艺术渊源和传承关系,而且风格上亦多有相同和近似之处。以下拟通过具体唱腔案例对马调流派系统5个代表性流派唱腔的个体特征尝试分析研讨,希望能以此解剖和诠释马调流系诸调在继承中的传承与创新。

1. 魏调

魏调由魏钰卿始创,形成于20世纪20年代前后,这一时期正值苏州弹词兴盛发展的第二个高潮期。魏钰卿的说书和演唱感情充沛,人物脚色十分传神,演唱中将马调刚劲、爽朗、豪放的特色大大加强。

马调唱腔是一种字多腔少的吟诵体。前人评价它的曲调是"调无余韵,仿佛说白",因注重语言因素而存在忽视音乐性的倾向。魏钰卿的演唱中气足,咬字清楚,吐字苍劲,唱腔较自由,节奏、节拍无固定模式,演唱时注意运气、呼吸,故气韵十足,常常能将数十句唱词一口气如连珠炮似地唱出来。魏调在马调原有的诗词韵味基础上,增强了音乐高低起伏、抑扬顿挫、节奏明朗的特点,还衍生创造形成了下句长拖腔唱法,更在句尾第六字拖腔时施以连续顿音变化,用以增强唱调的律动感和音乐性,使听者倍感悦耳、清新。他的三弦弹奏也从书调中继承了高低有致的音乐性过门。所以魏调是魏钰卿在马如飞唱腔的基础上发展并形成的唱腔。从艺术个性上讲,魏调既有对马调的清晰传承,同时也利用自身实践把马调推向了新的高度,为后来马调流派系统中沈调、薛调等唱腔的发展打下了基础。

魏调的代表作有《珍珠塔》选曲《哭塔》《二进花园》《写家信》《陈翠娥痛责方卿》等。传人主要有钟笑侬、魏含英、魏含玉、沈俭安、薛筱卿等,他们都进一步推动和加强了苏州弹词曲调的音乐性。以下将结合谱例分析魏调唱腔特点。

(1)唱腔特点

例 5-59①

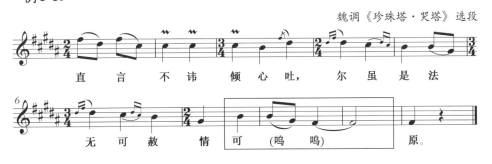

魏调《珍珠塔·哭塔》选段

① 马调唱腔艺术特征分析乐谱主要参考《中国曲艺音乐集成·江苏卷》编辑委员会. 中国曲艺音乐集成·江苏卷·上卷[M]. 北京:中国ISBN中心,1994.

① 魏钰卿在演唱中大多用大嗓、真声演唱，呼吸方式采用胸腹式，注重丹田气息，讲究中气足，在运气方面比较连贯，气口处理符合吟诵式特征，演唱声音清楚、明亮，咬字吐字急促干练。

② 例5-59选自长篇弹词《珍珠塔·哭塔》陈翠娥唱段，讲述的是陈翠娥听闻方卿中途遇盗，下落不明，而珍珠塔又为陈府追还，她在极度悲伤地哭塔、责塔时，倾吐了悲苦郁结的心情，吐露了对方卿的思念之情。谱例开头两句起腔中每个字的字头都咬得很紧，上句中的"直""不""倾"等字，都分别加强了字音喷口，且稳定在 sol、re 音上，后两字上还使用了波音，将陈翠娥内心难以压抑的悲痛，毫无掩饰地表露出来。之后又在下句第六字"可"上再次突出喷口力度，继而引入拖腔变化，助音乐一泻而出，使陈翠娥内心的哀痛瞬间爆发，令书中人物无法自抑的场面一下子跃然眼前。由此可见，魏钰卿在行腔中非常注重咬字清晰、吐字有力，讲究发音喷口。在气息运用上，魏钰卿控气能力突出，他的气口很长，气息稳定绵长，配合字头的发音刚劲挺拔，擅长富有弹性的发声，能给人以铿锵有力的感觉。尤其是宣泄强烈情感的曲调中，他的这种咬字、吐字处理往往会给演唱带来不凡的艺术效果。

③ 下句第六字拖腔上的顿音唱法，是魏钰卿传承于马调的常用节奏装饰润腔手法，可借以渲染情绪，强化叙述效果。谱例中的"可"字以顿音演唱，通过节奏顿挫产生的停顿感，表现出陈翠娥因悲痛而哽咽的效果，而第六字拖腔顿音后接续第七字更是魏调行腔的标志性特点。

④ 魏钰卿还擅长若干句连唱叠句。该唱法将上、下句之间的间奏抽去，下句前面无过门、无间歇，因而句读不很明显，甚至上、下句无严格界限，尤其是在唱三字句之类的垛句时，更有不分强、弱拍的特点。魏调由于形成于单档表演时代，且单档演唱表演多有即兴发挥，音调和句法可根据表情需要随时变更，加上演唱过程并无伴奏托唱腔，所以魏调演唱音乐显得很自由，还时常将唱腔唱成有板无眼。

例5-60

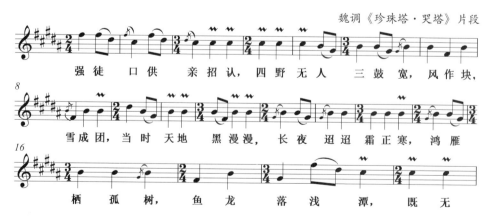

魏调《珍珠塔·哭塔》片段

例 5-60 采用魏调典型的叠句唱法,音乐着意表现陈翠娥误以为方卿遇害,心如刀绞,号啕痛苦的场景。为了抓住书中人物情绪,这段叠句演唱情绪激昂,在高语频、密集唱词的一字一音演唱中,将十句唱词快速地一气呵成唱出。这种带有炫技性质的唱法,常常能使听众产生紧张、喘不过气来的感觉,因而在当时极受听众好评,表演中常常能博得满场掌声。

⑤ 例 5-60 中,魏调的上句唱腔一般都是从高音 sol 开始,句尾落音则多强调在 la 音上。该旋律的最大特点是音乐从高音区开始,通过高起低落以获取充沛、积极的性格特征,旋律中频繁出现同音反复,显示出马调的平叙式、朗诵化的音调特点。此外旋法上运用了突然下挫的手法,意图通过音区突变来营造跌宕起伏的情绪效果。上述音乐乐汇适用表现大喜大悲的情绪,显现了魏调善用音乐对比手法的特质。

(2) 伴奏特点

魏调的伴奏与书调的伴奏有一定相似之处,其过门基本沿用书调手法。因为魏调成立于单档时代,即一人上台表演,所以采用三弦自弹自唱的表演形式。该时期三弦伴奏只弹过门的做法本身就缘于书调,三弦的弹奏在表演中只起到了衔接上、下句的过渡作用。每当演员开口演唱时,伴奏乐器便停止弹奏,所以又被人戏称为"闭口三弦"。苏州弹词中用的三弦是小三弦,又称书弦,它的定弦方法并不采用说唱音乐中最常用的"四度定弦法"(即"硬中弦",外弦比中弦高四度,内外弦相差八度),而是采用与南音相近的"五度定弦法"(即"软中弦",外弦比中弦高五度,内、外弦相差八度),后者为弹词伴奏三弦的专用定弦方式。三弦的演奏技法中,左手主要有扳、粘、揉、扣、滑等,右手技法主要有弹、挑、双弹、双挑、滚、分、扫、砸、搓等。魏调伴奏三弦的技法比较朴素、简单,常见技法主要为右手的弹、挑,时常也在三弦第三根弦即老弦上持续弹出"捻"音,为唱腔音调打节奏,借以渲染说唱的气氛。

例 5-61

魏调《珍珠塔·哭塔》片段

例 5-61 中 "太"字上的拖腔伴奏，就是三弦老弦上持续弹"捺"音，发出有节奏的"咚咚"声，无形中进一步渲泄《哭塔》中小姐悲痛万分的情绪。

2. 沈调与薛调

沈俭安的沈调和薛筱卿的薛调，创腔于 20 世纪三四十年代。当时苏州弹词正处于第二次发展高潮时期，而被书坛视为三大双档之一的"沈薛档"正值兴盛时期，所以就以两人姓氏分别命名，形成了沈调和薛调。由于当时上海经济迅速发展，同时国外轻音乐、爵士乐等外来音乐又全面冲击着上海，人们对音乐的审美要求也随之越来越高，苏州弹词渐渐趋向优雅意蕴的音乐风格很快成为时尚热捧的潮流，沈薛拼档无论是从唱腔音调还是伴奏音乐都比魏钰卿时代更讲究行腔的委婉、雅致。沈薛调进入大众视野，渐渐取代魏调。沈调与薛调的出现，意味着马调流派系统唱腔创新时代的到来。沈调与薛调唱腔虽各具特色，但却能通过拼档表演，并驾齐驱，比翼双飞，使得两大流派刚柔相济的唱腔风格，名噪春申，冠盖书坛，一时风光无限。

沈调由沈薛档中的上手沈俭安所创。他的表演神备气足，音调高亮，一曲马调似飞泉泻玉，成名后因演出劳累，嗓音渐变，遂将唱腔持平，节奏放缓，借琵琶衬托，形成清雅飘逸、寓苍劲于柔糯之中的特有风格。沈调行腔在魏钰卿马调基础上，向苍劲兼柔和发展，将马调一字一音发展为一字多音，还在原朴实唱腔中加入小转腔和颤音，突出滑音和切分音运用。他嗓音沙哑，运腔舒展，转腔圆润软糯，咬字严实清晰，嗓音稳健纯厚，韵味十足。沈俭安还对魏调的自由唱法加以改进，使节奏、节拍和唱腔长短、强弱相对固定和规范。对凤点头及叠句演唱，注重语气、语调，加上薛筱卿支声复调琵琶伴奏的衬托，唱腔传神动听，旋律丰富。他还向京剧名家周信芳麒派表演借鉴，使说唱手势、面风、眼神和语言密切配合，做到口到、眼到、手到、心到，出神入化。后沈俭安嗓音失润，又沾染恶习，身体渐衰，事业跌入低谷，至 20 世纪 50 年代末息影书坛，故沈调后期远不如薛调。

沈调代表作有《珍珠塔》选曲《哭诉》《方卿见娘》《打三不孝》《小夫妻相会》和《啼笑因缘》选曲《旧地寻盟》等，传人有周云瑞、陈希安、李念安、汤乃

安等。以下将结合谱例分析沈调唱腔特点。

（1）唱腔特点

例 5-62

沈调《珍珠塔·方卿见娘》片段

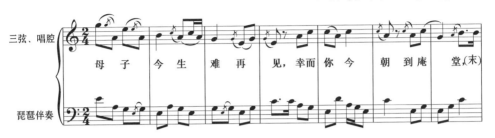

例 5-63

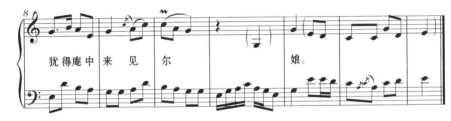

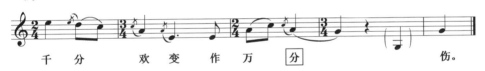

① 沈俭安擅于控制气息，运气讲究以跳为主，跳中有连，致使气息轻巧灵活，富于弹性，气口常用"大换气，小偷气，不使蛮力"。沈俭安在演唱中习惯于在附点长音后面偷气，并将其演绎为个人风格。如例5-62的偷换气就安排在"堂"字附点音符后，还恰到好处地使用了衬字"末"，起到了"通气"的作用，以利衔接上、下句和使情感贯通，给人气息柔和、绵长、连贯之感。

"快吸慢呼"是沈俭安的用气方式。气息力度变化趋于平和，在仄声字停顿及下句第六字拖腔后停顿处的大换气，多配以薛筱卿的琵琶过门，使气口得以垫补，且唱腔愈加连贯。沈俭安演唱以大嗓为主，嗓音本身先天沙哑，却不失柔糯。苏州弹词界素有"响粳不如哑糯"之说，"粳""糯"本义都是指稻米品种，艺人们将"响粳"比作音量大音色明亮；"哑糯"比作音色沙哑，但不失柔和及润腔自如。弹词演唱之所以重柔糯是因为糯软发声能避免运腔的平直、粗糙、梗涩，更易达到"字正腔圆"中的"腔圆"要求。"腔圆"不只是指行腔圆润，还包含和顺、饱满、谐调、流畅、均齐、宛丽、自如，体现"无滞无碍，不少不多"，"欲断还连、欲止还行"的动态形式美。由于受京剧等戏曲唱法影响，沈俭安在发声上以口腔、鼻腔

共鸣为主,尤其是鼻音唱法不但能增加音色美感,且有助于高音演唱。沈俭安在嗓音失润前一度延用魏钰卿从高音 g^2 甚至 a^2 起唱的习惯,其中鼻腔共鸣和鼻音唱法的运用,能帮助他很好地完成高音演唱。

② 沈俭安在装饰性润腔手法上不只单纯考虑正字,还注意强调字音,采用曲调性旋律装饰手法对唱腔进行点缀和美化。例5-63中的"分"字拖腔,在其主干音前后冠以绰注音的装饰,使原本平直的音调出现了小转弯,既突出了习惯重音,又使情绪贯穿到"伤"字,将喜极而泣的情绪转折鲜活地呈现于听众面前。

③ 沈调叠句唱法非常注意句子的整体感,亦常采用挑高腔起唱的手法。

例 5-64

沈调《珍珠塔·方卿哭诉陈翠娥》片段

例5-64从 f^2 音开始,后续唱腔每句都尽量不高过或接近首句高音,句与句之间的间隙,或以过门衔接,或以气息连带,气口处理合理,如第三句末字"情"与第四句首字"实"中间就采用了气口,即利用字与字的间隙偷换气,这样既不影响唱句完整,又可保证唱腔在均匀、平稳的运气中,准确传情达意。沈调的这种处理完全不同于魏调叠句连唱,他格外注重唱句的情感处理,对每个唱句的起腔都着意强调,包括吐字力度及喷口运用,都力求处置适当。气息运用方面虽然也追求一气呵成,但气口的处理却很随意,通常不会过多考虑语意是否会被破坏。总体而言,在叠句演唱方面,魏调突出叠句每一句的个性,而沈调则更为注重叠句的整体性。

④ 例5-64的乐汇在早期沈调中常见于上句唱腔中,这种旋法上的突然上扬,有利于增加旋律的起伏,沈调虽然在旋律起伏程度上不如魏调明显,但依然保留了音调曲折的特点,更为适合表现具有一定情绪波动的唱句。这类乐汇在20世纪40年代后的沈调中较少出现,后期沈调中的上句唱腔一般会将魏调上句进行剪裁,改为曲调小范围的跳进,以削减旋律起伏的幅度,使之更为舒展流畅。

⑤ 沈调中有4种常见的用于下句句尾的乐汇。

例 5-65

例 5-66

例 5-67

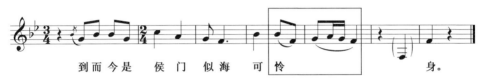

例 5-68

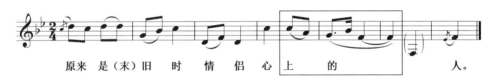

例 5-65—例 5-68，4 个谱例中的旋法都在于结合宫调交替（融入了上五度宫调系统因素），并跳进到上五度宫调的主音结束。相对于魏调下句中由跳进到级进的解决，沈调旋律的跌宕感明显较弱，更多的是表现小转弯式的迂回进行。

（2）伴奏特点

沈薛档始创三弦与琵琶互相伴奏衬托唱腔的形式。尤其是作为下手，人称"琵琶王"的薛筱卿首创的支声化唱腔伴奏，对弹词伴奏而言这是一项极为重要的实践创新。沈调伴奏中薛筱卿用琵琶伴奏托唱调形成支声复调，这种支声复调又是一种即兴性支声复调，相对自由和随意，配合久了，弹奏既十分流畅，又有各自为政、各弹其调的感觉。苏州弹词伴奏历来没有固定曲谱，更多的是依循唱腔旋律的曲调框架，演员伴奏全凭烂熟于心的"心谱"，并根据具体演唱变化加以即兴发挥。因此，这种"基本伴奏旋律和实际演奏时的有格与无格、制约与自由的伴奏方法，形成唱奏之间自由分合的伴奏特征。有格和制约是指历史传承下来的风格性伴奏曲调和一般伴奏规律，无格和自由是实际伴奏中的即兴变化，唱奏之间达到有分有合，

若即若离，心神默契的自然境地"①。譬如琵琶伴奏的旋律一旦先固定引子的伴奏材料，后面的过门便会在此基础上进行扩充、紧缩、加花、减花等变化重复，然后再将其拼接起来。

例 5-69

沈薛调《啼笑因缘·旧地寻盟》片段

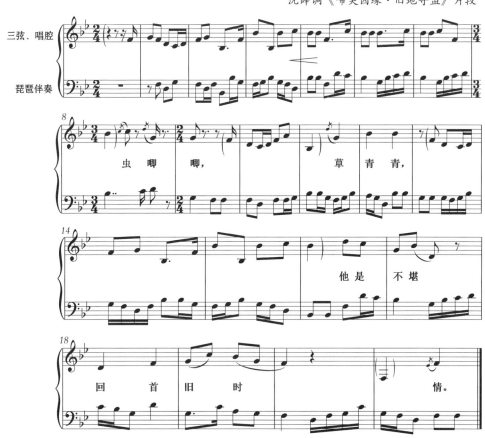

例 5-69 中琵琶伴奏的基本材料是：

然后变化出：

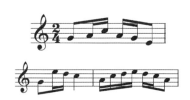

① 黄允箴，王璨，郭树荟. 中国传统音乐导学［M］. 上海：上海音乐学院出版社，2006.：206

所以说琵琶伴奏（包括三弦伴奏）只要遵循唱腔基本规律、保持风格韵味之"格"，就能在伴奏时自由驾驭、任意挥洒。

薛调由沈薛档下手薛筱卿所创。薛筱卿对"沈薛档"的最大贡献是开创了琵琶衬托上手演唱的伴奏法。薛之前的三弦、琵琶多为合奏，而当一方演唱时，另一方乐器则停下来。沈俭安成名后，喉咙渐渐嘶哑，嗓音趋于失润，为了能让沈俭安的演唱更加自如地换气、停顿，且又不让听众察觉，薛筱卿便尝试以琵琶衬托沈的唱腔，他采用了支声复调，乘虚填隙，丝丝入扣，一改以往仅有过门而无伴奏托唱的传统。薛筱卿所弹琵琶，点子清，力度足，音色亮，旋律美，充分显示出其对弹词音乐改革的才能。而沈俭安则借薛筱卿的琵琶音效发挥他的哑调，薛则借琵琶伴奏弥补沈唱腔音调之不足，从而开创了"开口琵琶"之先河，世称"薛派琵琶"。薛筱卿的弹与唱意气互通，不仅唱者省力和谐，弹者又起到了烘云托月的效果，所以薛的"开口琵琶"对沈调的形成具有重要作用。它使沈调更加丰富绚丽，同时也促使马调流派系统的其他唱腔伴奏音乐，都在薛筱卿弹奏创新的基础上进一步发展。如此说来，是薛筱卿开创了苏州弹词伴奏音乐的新时代。

薛筱卿在与沈俭安拼档说唱时，亦根据自己的嗓音特点和演唱技巧，对魏调唱腔进行了加工和改造，他不但发展了马调、魏调爽利的特点，还在继承魏钰卿马调基础上，突出了明快、铿锵、流畅的特点，故薛筱卿的唱腔变得更加细致，表现力相应提高，最为突出的是在行腔、吐字方面，多了一种刚劲清脆、爽朗利索的特性。薛筱卿嗓音清丽明亮，咬字吐音清晰，唱时铿锵刚劲，口角爽利，每个字从嘴里吐出来都像咬金嚼玉一般，通常字头咬得扎实，句尾转腔则显得较紧。薛筱卿还从京剧程砚秋派唱腔中受到启发，在运腔特别是尾腔上很突出含蓄的韵味，不是"一览无余""平铺直叙"，而是注重平直唱腔的"弦外之音""韵外之致""声尽意不尽"。薛筱卿同样擅长叠句连唱，且中气充沛，一气呵成，淋漓酣畅，韵味纯厚。薛调堪称是近代苏州弹词流行最广泛的流派唱腔之一。

薛调的代表作主要有《珍珠塔》选曲《看灯》《哭塔》《痛责》，以及开篇《柳梦梅拾画》《紫鹃夜探》等，传人有庞学卿、郭彬卿、薛惠君等。

（1）唱腔特点

① 薛筱卿的嗓音富于金石之声，声音明亮、响彻，气息承袭魏钰卿风格，讲究"快吸快呼"，运气结实、充足有力，呼气又猛又强，给人振奋向上、激动人心的感受。薛筱卿演唱气口分明，偶有下句第六字拖腔处采用魏调运腔方式，注重字与字的自然衔接，少有停顿，讲究全曲自始至终气息的饱满。薛筱卿嗓音条件好，发声以口腔共鸣为主，辅以胸腔共鸣，由于偏重口腔共鸣，会有声音出现偏"扁"、偏"白"的现象。高音演唱虽轻巧，亦有金属铿锵之声，但有时也会靠后和尖锐刺耳。薛筱卿于20世纪50年代进入上海评弹团后，又尝试以头腔共鸣来唱高音，所以他

后期的演唱声音颇为丰满、充实、有光彩。

②薛筱卿的音调装饰处理主要是在尾腔，由于他吸取了京剧程（砚秋）派唱腔特点，注重结束处含蓄、悠长的韵味，故拖腔常用绰注音加以装饰，以构成尾腔的波动，这点完全区别于魏调第六字拖腔级进下行直落 sol 音的唱法。他的尾腔唱法增加了落腔的圆滑，给人"声尽意不尽"之回味感。

例 5-70

薛调《珍珠塔·方卿看灯》片段

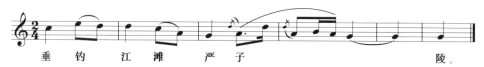

例 5-70 中"子"字的音乐转腔，加上气息的衬托，使得第六字拖腔更加圆滑、细腻。

c. 薛筱卿由于是下手，又是双档说书，唱时还有伴奏，所以演唱中注重节奏规范，大多唱腔有板有眼。他的叠句处理在魏调基础上发展成有规律的"多上一下"唱法，上句多句并用。在徵调式腔句中，将上句最后一音落在下属音（宫）上，造成亟待解决的趋势，以至叠句越多，这种趋势就越强，使下句的出现显得十分必要。这种规范的叠句处理更有利于词意和情感的表达，可谓是薛筱卿的一大成就。

以往听众曾评价薛调像"刮辣松脆的一只檀香橄榄"——分外有味。如例 5-71 所示，乐曲数十句叠句一气呵成，唱得有板有眼，节奏规范，与魏调叠句相同，但薛调已褪去单纯的吟诵风格，使一泻千里的气势酣畅淋漓地挥洒出来。在刻画人物性格、抒发内心感情方面，薛调比魏调有显著加强，唱腔艺术的感染力也有明显提升。

例 5-71

薛调《珍珠塔·哭塔》片段

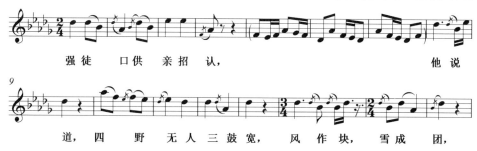

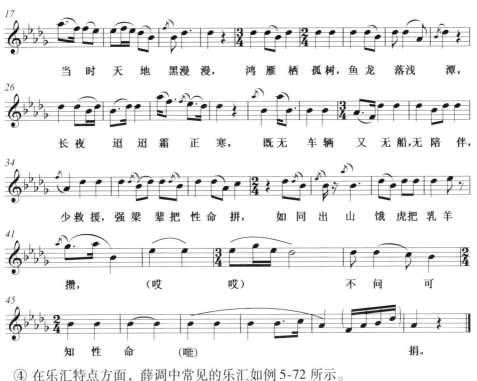

④ 在乐汇特点方面，薛调中常见的乐汇如例 5-72 所示。

例 5-72

同样乐汇见例 5-73、例 5-74。

例 5-73

例 5-74

以上谱例中这些乐汇经常出现在薛调的上句唱腔中，旋法以向下大跳为特征，加重了低音区的表现力。他的同音重复不同于魏调的严格重复，更多采用的是变格重复，使得旋律进行有层次、有推进，音乐表现力也显得较为丰富。

下句句尾：

例 5-75

四　　十　余　天　　抵　楚　　　　　　　邦。

薛调下句句尾乐汇基本上由魏调演变而来，只是在旋法上略做细微改变。如例 5-75 方框中的乐汇显示，薛调第六字拖腔由 la 音上滑到高音 sol 音上，这一点超出了魏调由 la 音上滑到高音 re 的幅宽。紧接的转腔是由高音 sol 下滑到 la 音，而魏调通常无此下滑音，这样的上下滑音起伏较大，加大了旋律的起伏，造成了一个短促的高峰，可见薛调提升了魏调旋法的跌宕气势。

（2）伴奏特点

在伴奏方面，20 世纪三四十年代即沈薛档时期，随着留声机、收音机的出现和发展，苏州弹词演唱的空间不断扩大，人们对弹、唱的审美要求不断提高。旧有弹、唱分家的形式已不能满足听众多层次审美需求。人称"琵琶王"的薛筱卿其时创造了支声性唱腔伴奏，对弹词伴奏是一很大的突破与创新。

支声性唱腔伴奏指的是乐器衬托唱腔的伴奏方式，这种伴奏方式使伴奏与唱腔形成支声复调，又叫衬腔式复调。这种伴奏特征是由乐器弹奏的副旋律与唱腔的主旋律保持共同的骨干音，并适时加入曲调装饰和变形，使伴奏与主旋律时分时合。这种伴奏手法在我国传统民间音乐中极为常见。

以衬托唱腔的琵琶作为苏州弹词的主要伴奏乐器，其定弦方法与民乐演奏相同，即它的缠弦、老弦、中弦、子弦分别成四度、二度、四度关系。弹词演员常常会根据自己的嗓音自由定弦，即所谓"不固定音高定弦法"，在为唱腔伴奏时一般按 A、d、e、a 定弦。弹词的琵琶弹奏技法，一般包括左手的推、拉、泛、摘、绰、注、打、撤指等，右手的弹、挑、分、滚、轮、扫、半轮、双弹、绞弦等。

薛筱卿的琵琶伴奏依据唱腔基本规律，运用加花装饰的支声性伴奏，创造出了多种丰富的伴奏手法。

① 让头合尾，又称为"去头咬尾巴"，即指伴奏在引子过门后不迎合唱腔，继续沿用过门的基本旋律进行弹奏，直到下句第六字拖腔处自然回归，咬住唱腔的落音，伴奏与唱腔结合紧凑，烘托细密，音乐完整。这是苏州弹词中常用的典型托腔伴奏方法。

② 垫补空档，指在唱腔的分节或间断处以短小的伴奏过门予以垫补，使唱腔更加连贯、紧凑。垫补的小过门要根据唱腔行进的气口长度，适时地切入句中或句尾，做到与唱腔严丝合缝，浑然一体，相辅相成。

③ 以繁伴简，即在简洁的唱腔音调基础上，实时地引入加花伴奏，可由此丰富唱腔音乐，增强唱腔的音乐表现力。这种伴奏方式为薛筱卿经常采用的方式，运用琵琶的弹奏快速密集旋律的特长，做旋律加花和旋法润饰变化，形成以动衬静的弹唱对比。

④ 节奏强弱错位对比，即唱腔的节拍重音与伴奏的节拍重音不一致，或是干脆形成错位，以增加唱腔旋律的起伏，使情感演绎和情绪表现更趋生动。

3. 琴调

20世纪50年代，中华人民共和国刚刚成立，各行各业百废待兴。苏州弹词在党和政府的关心、扶持下，迎来了第三次繁荣发展的高潮期。与此同时各地相继成立了评弹团，且在上海率先建立了上海市人民评弹团，政府开始逐步将评弹演职、创作人员等，按专业文艺工作要求加以规范和管理，艺人们一心一意地从事苏州弹词的表演与创作。就是在这样的时代背景下，朱雪琴琴调诞生了。

琴调在沈调基础上，兼收俞调、薛调、蒋调等唱腔特色，吸收京剧唱腔唱法，发展了苏州弹词唱调的吟诵体特色。它明快爽利，气势豪放，感情充沛，重在感情生发的气韵，擅驾驭唱腔，凡音调之高低、缓疾、顿挫、抑扬均挥洒自如。朱雪琴擅长表现《妆台报喜》等欢快情节，又能表现《楼台会》《伯喈哭坟》等悲切哀怨的内容。她的唱腔具有叙事明白、描摹生动、晓畅明晰、爽朗雄健的特点，也适宜现代题材的书目弹唱。朱雪琴音域较宽，嗓音浑厚，具有男性音色特质，唱来神态奕奕，精于节奏跳跃，常十几句迭唱，手（势）面（风）眼神优势明显，表演与唱腔浑然一体。

琴调的代表作有选曲《妆台报喜》《伯喈哭坟》《游水出冲山》，以及开篇《南泥湾》《潇湘夜雨》《南京路上好八连》等。主要传人有朱雪玲、朱雪吟、朱雪霞等。

（1）唱腔特点

朱雪琴以其阳刚的嗓音特点，形成自己的唱腔特色。

① 朱雪琴喜用胸腹联合式呼吸法。气息运用注重吸气"深而不坠"，速度快而无声，气吸的多少则由乐句长短、音位高低、曲调情绪等要求决定。呼气时讲究均匀、缓慢，注意节省保持气息，善于以情感、心理支配呼吸，注重"气随情变，气动情传"。琴调演唱用气总能结合唱段起、承、转、合，乃至曲调高、低、抑、扬，合理调配气息，给人游刃有余之感。演唱继承沈调运用衬字衔接气口的方式，对可能成为唱调累赘的句前加帽式的衬字，能恰到好处地置于以气为主的唱腔中，使上下句之间的连接词，成为贯穿气息的桥梁。

例 5-76

琴调《珍珠塔·妆台报喜》片段

例 5-76 中"说破方知真是他"先走高腔,接着盘旋而下,衔接"想请你东人去相见他",使音调与感情形成自然起伏。"故而我末"四个字,在两句一扬一抑的唱腔中,完成了情绪的转换,巧妙地遮掩了气口间隙。

② 不同于魏调的结实有力、纯朴淳厚的"真声"唱法,朱雪琴善用真假声结合。她的中声区演唱以口腔共鸣为主,充分发挥大嗓音域宽、音色厚的特点,在向高音区转换时则采用集中高位唱法,特别是强化鼻腔共鸣,使高、中、低音区衔接平稳、少有痕迹。各声区音色衔接也相对统一。她注意运用头声帮助声音达到嘹亮、流畅、远送,以增强嗓音的致远性和穿透力。

③ 对节奏的装饰,琴调运用非常之多,特别注意利用顿音,渲染情感情绪,推动人物形象塑造。倘若说琴调把气作为她的唱腔精髓的话,那么节奏就成了她支撑唱腔的骨骼。

例 5-77

琴调《珍珠塔·妆台报喜》片段

例 5-77《妆台报喜》一开始讲述的是小丫头采苹兴冲冲上楼给小姐报喜,报喜在这里可理解为小丫头打趣小姐,表现二人之间的逗趣、嬉戏。"娃"字上的顿音,把丫头采苹的活泼和走路连蹦带跳的欢喜雀跃形象,刻画描绘得十分精妙传神。

节奏装饰在琴调中的体现,还可以见例 5-78。

例 5-78

琴调《珍珠塔·妆台报喜》片段

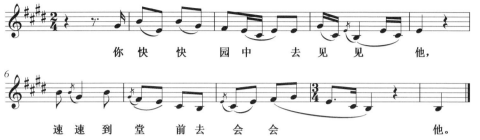

例 5-78 中的"见""速"均采用了切分节奏，用以突出语言习惯重音，同时还借丫头之口，描绘小姐欲见方卿迫不及待的心情，而小姐对方卿用情至深的内心情感，亦就此生动传神地得以展现。下句第二个"会"字上的拖腔运用了附点节奏，十分形象地把丫头俏皮伶俐、打趣小姐的情景毕现于听众眼前。

④ 朱雪琴在唱腔中还经常运用力度装饰和速度装饰唱法。所谓力度装饰润腔，指的是演唱中恰当地运用力度对比手法使旋律收纵得体，强弱适度，虚实相间，抑扬顿挫。如《琵琶记·伯喈哭坟》唱段中，"眼望孤坟欲断魂"中的"断"字在拖腔演唱中，采用了力度由强渐弱的处理，表现了伯喈在父母坟前痛不欲生，哭到几近晕厥的情状，用以展现主人公无比悲凉的内心世界。很明显，力度装饰是唱腔生动的重要手法。

速度装饰润腔是在曲调的各种转换处（诸如板式转换、乐段转换、乐句衔接、唱句与过门连接等）出现各种速度交替。速度装饰转换需根据作品感情变化，采用突变或渐变的方式，恰当运用速度对比手法，这是"死曲变活"的重要手法。琴调中由慢渐快，越唱越紧的速度装饰，运用得非常普遍，使魏调中原有的跌宕旋法有了新的发展，这种手法能准确地描摹人物内心起伏激越的情绪变化，形成情感高潮，给人留以深刻的印象。

⑤ 在叠句运用方面，朱雪琴保持了马调流派系统叠句连唱的特点，速度上采用 ♩=118—130 拍的速度，句法上采用多上一下的唱法，节奏紧凑，句句相连，随唱词语势和唱腔变化，突出语音语调变化，以准确反映人物的思想感情。

例 5-79

琴调《珍珠塔·妆台报喜》片段

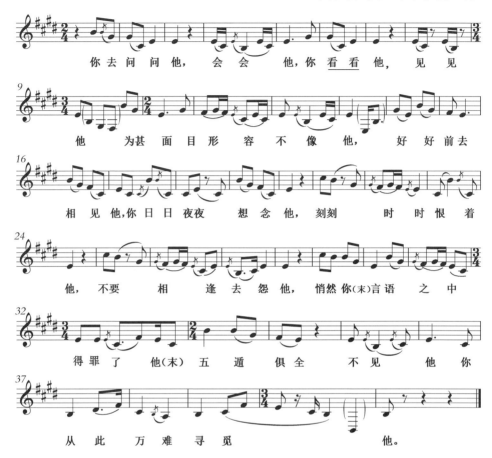

例 5-79 是著名的"七十二他"唱段中的片段,其中"见见他"的"他"字后,紧跟"为甚"两字,抢拍的处理体现了语气的连接,不允许出现停顿。"日日夜夜想念他"中分别在"夜夜""他"字后停顿,"刻刻时时恨着他"在"刻刻""他"字后的停顿,都是根据语言习惯轻重音采取的节奏变化。唱段借这类节奏变化,巧妙地把小丫头的机智和谐趣惟妙惟肖地刻画出来。上述唱段中的叠句唱法非常突出,唱腔中融入了语气、语调节奏,在原有一气呵成的基础上,注重了语言的因素、人物的造型等。因此琴调的演唱犹如满盘的珍珠,晶莹圆润,玲珑活泼。

⑥ 朱雪琴的演唱还有一个很突出的特色,就是在她的演唱中,总会辅以表现力极强的手势、面风、眼神,这些手势、面风、眼神与唱腔融为一体,帮衬并烘托了说表演唱,为人物脚色和情感情绪增色良多。据上海评弹团的演员们回忆,朱雪琴的手面经常在演唱时满场飞舞,她的动作大方、手势准确,成为她整个艺术中不可分割的重要组成部分。

（2）伴奏特点

在伴奏方面，朱雪琴的门生郭彬卿在此领域造诣甚深。他在"托"唱腔的功夫上，着重突出辅助唱腔和塑造人物形象，同时他还根据琴调的唱腔意境，创造出一些特有的伴奏音乐，从而极大地加强了在富于跳跃性节奏的琴调中的运用。郭彬卿的琵琶，加上朱雪琴独具匠心的三弦技法，将双档表演配合表现得时而华彩飞扬，时而风起雷奔、动人心魄，成为琴调不可或缺的一大特色。朱雪琴的三弦技法以频繁的滑弦著称，常弹奏从琵琶中移植过来的花过门，使之与郭彬卿的琵琶相互衬托与呼应，如例5-80所示。

例5-80

琴调《珍珠塔·妆台报喜》片段

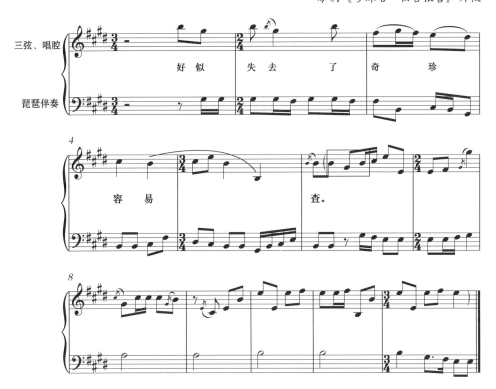

唱词"好似失去了奇珍容易查"中的"查"字后的三弦过门采用了滑弦，即左手从第一根子弦的上把位滑到下把位，然后从第二根中弦的下把位滑到上把位，这种技法的使用加上琵琶中的花过门衬托，使采苹丫头的俏皮劲跃然于眼前。

4. 小飞调

小飞调形成于20世纪50年代末，是马调流派系统中继琴调之后较晚出现的一个流派。这一时期仍处于苏州弹词第三次发展的高潮时期，甚至一度出现了"南曲北唱"的盛况，有力地扩大了弹词艺术的影响力，培养和造就了一大批新听众，促

进了苏州弹词艺术的全面发展。小飞调就是在弹词艺术发展的第三次高潮期应时代而生。薛小飞早在少年时期的唱腔就很别致，他经常追求新鲜、软糯、韵味独特的唱腔。尽管听众对他的唱腔反应热烈，可他从不满足，下台经常轻哼细吟，努力使自己的唱腔在新、糯上有更新的发展。①

小飞调的代表作有《珍珠塔》选曲《二见姑》《哭诉》，开篇《我的名字叫解放军》等，传人主要有袁小良等。

小飞调最大的特点可以归结为"三无三有"。"三无"即每一句唱没有一个含糊不清的字，没有一个不协调的腔，没有一个脱板的节拍。"三有"即有激情、有韵味、有特色。其中的"三无"其实是苏州弹词各流派唱腔的共性，唱功较好的演员都能做到。"三有"中的有激情指的是小飞调唱腔具有柔中带刚的激情；有韵味是他的唱腔明快如行云流水，味如陈酒香浓；有特色主要指的是小飞调唱腔节奏的"快速"。

（1）唱腔特点

① 在发声方法上，小飞调是以魏调、沈调为基础加以发展的。在唱法上小飞调兼收并蓄两大流派之长，同时又创造出了个人的流派演唱特色。发声方法上秉承了魏调，强调以"丹田"驭气，注重运用小腹收缩力量支托气息的方法，使吸、呼根据演唱中具体用气的多少而变化。运气上汲取了魏调传人魏含英从京剧程派中移植过来的以连为主，连中有跳的方式，这样利于保持气息的连贯和声音的流畅圆润。呼吸方式则以"快吸快呼"为主，对气息的控制和气口的处理有很高的要求，主要体现在叠句演唱的运用上，共鸣运用仍以口腔共鸣为主。

② 在速度装饰上，小飞调对演唱速度的要求很高。他的唱腔速度大多为小快板，即 ♩ = 120—138。例如代表作《珍珠塔·哭诉》方卿唱段的速度要求 ♩ = 132。而《珍珠塔·试探河南方子文》陈夫人唱段的速度要求 ♩ = 120。琵琶伴奏也皆用同样的速度演奏，即所谓的"快弹快唱"。这种快速弹唱客观上成为小飞调在马调流派系统中独树一帜的音乐特色。

③ 在叠句处理方面，小飞调的运用是一大特色。薛小飞唱腔的唱段以叠句唱法居多，演唱常采用在快速行腔中一气呵成的方式，通常在完成一长串叠句演唱后，紧接着在倒数第二句挑两处高腔，并将其中一句第七字置于高音 re 上拖成长腔，之后字头咬字尾地接着唱最后一句，最后一句第六字拖腔到 la 音上，稍作停顿直接吐出第七字。

① 苏州评弹研究会. 评弹艺术：第二十九集 [M]. 北京：中国曲艺出版社，2001：107.

例 5-81

小飞调《珍珠塔·试探河南方子文》片段

例 5-81 中唱词"今日里上门庭戏弄我势利的心"中出现两处走高腔,见方框画出部分。拖长腔分别在"庭"字上的高音 re、"的"字上的 la 音。气口的处理主要出现在句子中间的转腔处,如唱词"或者是今朝已经得功名"中的"是"字,以及"名"字后,用衬字"末"字衔接上、下句。由低到高的长腔中,气口分别出现在最后一句的"里""庭"字后。可见这样快速进行的叠句连唱对于气息的运用、气口的处理都有周密的安排。所以这种叠句唱法的现场渲染性很强,往往形成一泻千里之势,经常是一长串叠句唱完,便会博得满堂喝彩。

(2)伴奏特点

小飞调由作为薛小飞下手的邵小华进行琵琶伴奏托调。邵小华的琵琶伴奏承袭了薛派琵琶加花装饰的支声性伴奏,通过不断运用加花过门,丰富伴奏旋律。其最大特色在于琵琶弹奏速度紧跟唱腔的快速演唱,节拍感极强,如此快的弹奏速度,要求演奏技巧必须高度娴熟,否则难以胜任小飞调的伴奏。邵小华的琵琶伴奏为能与小飞调唱腔融为一体,在快速行腔中更着意清楚地突显唱腔旋律,伴奏上尤为注重与唱腔的尾部衔接与吻合,通常体现在上句的最后一个字及下句的末两字上。另外,在伴奏方式上以旋律繁简对比方式为主,用以对比烘托气氛,丰富舞台效果,渲染音乐色彩,具有丰富的艺术感染力。

第五节 蒋调音乐特征分析

一、历史艺术渊源

蒋月泉,祖籍苏州,著名评弹表演艺术家。1917年12月4日出生于上海,1935年拜师学艺,后在江浙一带演出。中华人民共和国成立后,历任上海市人民评弹团副团长、艺术顾问,中国文联第四届委员,中国曲艺家协会第二、第三届副主席和上海分会副主席,中国民主同盟盟员,第六届全国政协委员。

蒋月泉先后师从张云亭、周玉泉,曾学唱于多人,1936年向张云亭学唱《玉蜻蜓》,1941年向周玉泉学唱《文武香球》,当时有人赞他的演出"说噱得张云亭之妙,弹唱获周玉泉之神"[①]。他借鉴京剧发声方法,在"周调"和"俞调"的基础上,创造发展出旋律优美、韵味醇厚的"蒋调",成为目前弹词曲调中传唱最广、影响最大的弹词流派唱腔。

蒋调吸收了多种弹词流派的优势,蒋月泉结合本身的主客观条件,在社会环境因素的影响下,逐步形成了具有个人唱腔特色的艺术表演风格。蒋月泉在蒋调形成过程中吸收了诸多唱腔元素,首先在弹词学习启蒙时期,他拜张云亭为师学习了俞调,后来又拜周玉泉为师,以其唱腔元素作为自己唱腔的基础,并大量吸收昆曲、京剧、沪剧等的唱法,形成了独具特色的蒋调唱腔。俞秀山所创俞调对蒋调的影响相当大。俞调本身吸收了江南民间音乐的元素,形成了音域宽广,唱腔高亢与低沉、委婉与平直、刚劲与柔和并存的丰富旋律线条。特别是在气息运用上十分讲究,在"用气""转腔"上独具特色,有字少腔多、以气御腔的说法。在弹词学习中有一些老艺人把俞调称为基础调、必修调。蒋月泉的学习经历就是从俞调开始的。如例5-82所示。

例5-82

蒋调开篇《宫怨》片段

① 唐燕能. 皓月涌泉:蒋月泉传[M]. 上海:上海人民出版社,2014:71.

后来，蒋月泉在学习的过程中十分崇拜与羡慕大师兄周玉泉的声音，故拜周玉泉为师。蒋调吸收了大量的周调唱法，周调讲究的是轻弹慢唱，全篇演唱以真嗓为主，咬字吐音要求极高，具有亲切含蓄、温文舒缓、节奏平稳、富有韵味的特点。这些因素都为蒋调的形成提供了基础。如例5-83所示。

例 5-83

蒋调《垂眼沉吟君即临》片段

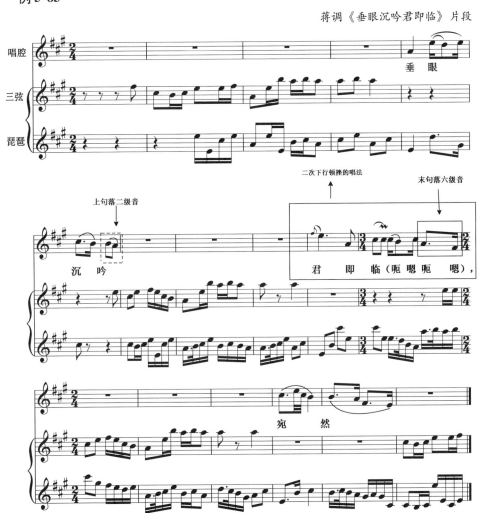

比如，周调以二次下行唱法形成了独特的腔句，在蒋调早期的传统开篇中，蒋月泉根据自身情况对其加以变化，使之融入蒋调唱腔之中，形成自己的风格。从例5-84 传统开篇《离恨天》的片段中，我们能看到，蒋月泉在周玉泉的二次下行顿挫的基础上，增加了更多的经过音，使其唱腔旋律更加圆润优美。再加上蒋月泉本嗓演唱的独特嗓音，形成了蒋调的独特艺术魅力。

蒋月泉在融合俞调和周调的同时，又大量吸收了京剧唱腔音乐元素，形成了独特的艺术特色。他尤其喜欢京剧老生杨宝森的唱法及京韵大鼓的发声方法，并将二者融合在唱腔中。这些特色在蒋调的所有作品中都有所体现。

例 5-84

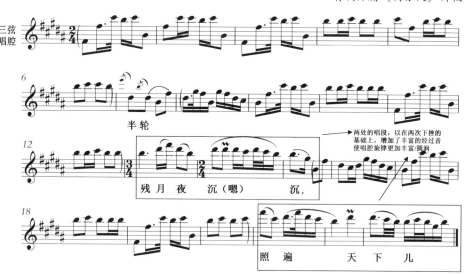

蒋调开篇《离恨天》片段

首先，京剧老生杨宝森的唱腔主要有以下几个特点："（1）压腔法，即润腔的一种技巧。杨派的润腔常以小滑音、连音等技巧完成。""（2）驼音，在余（余叔岩）派唱腔中，'嗽音'用得比较多，杨在承袭余派的基础上有所成长，在一些上声字的行腔上创造了大幅度的嗽音。""（3）假声立音法，是一种真假嗓结合的独特唱法。杨宝森的平腔走向常常以各种喷口的使用而形成力度的对比，而假声立音法更具有一种心肺撕裂的冲击力。""（4）错骨耍板技法，即延迟板位出音吐字的时间。""（5）节奏处理。杨宝森对于唱腔节奏的运用体现了稳中求变的布局原则。"[①] 这 5 点在蒋调唱段中都有一定体现。以至这些特点深深影响了蒋月泉的弹词艺术道路，在蒋月泉演唱的作品中，很多唱法都与杨宝森的唱法不谋而合。见例 5-85、例 5-86。

① 费玉平. 杨宝森唱腔与杨宝忠京胡伴奏［J］. 戏曲艺术，2013（2）：104-105.

例 5-85

杨宝森《武家坡》片段

受（哇）尽 了 煎 熬

例 5-86

蒋调《庵堂认母》片段

压腔法

世 间 哪 个 没娘 亲。

蒋调放慢了杨宝森的唱段，但却结合以字驭腔的特性，在弹词中完美地融合了杨宝森先生的唱腔特色，形成了独特的艺术风格。

蒋调也吸收了京韵大鼓的一些特色。京韵大鼓的语言主要以京津地区方言为主，因此京韵大鼓唱腔中的天津语音特点鲜明地表现在阴平、阳平、上声三种字调上，阴平字的低平调和阳平字的高平调是天津方言语音中较为突出的特征。天津人说话语气相对比较平直，而阴平字低而平直，阳平字高而平直，均反映出天津人直爽的性格特征。天津话在京韵大鼓中的字音变化极其复杂，但其主要的变化依旧是 4 个基础音调，这与苏州话的五音极其相似。①

表 5-2　天津语音四声调值表

调类	阴平	阳平	上声	去声
调型	低平调	高平调	中升调	高降调
调值	11	55	24	53

根据表 5-2 天津语音的四声调发音特点，蒋月泉结合苏州话吴侬软语的发音，将这种方式直接融入蒋调唱腔中。

蒋月泉在早期作品中，就开始注意在创作过程中，引入类似京韵大鼓的字音发声方法。希望在用本嗓歌唱发音的情况下达到最好的演唱艺术效果。

① 陈钧．京韵大鼓音乐的语音特征：《京韵大鼓音乐新论》（六）［J］．乐府新声（沈阳音乐学院学报），2011（4）：108－112，217．

例 5-87　《杜十娘》

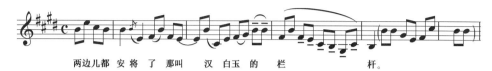

京韵大鼓《杜十娘》片段

两边儿都 安 将 了 那叫 汉 白 玉 的 栏　　杆。

例 5-87 为京韵大鼓落在天津话的阴平字上的唱腔特点，在同样的情况下蒋调也有类似的处理。

例 5-88

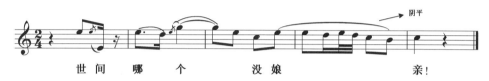

蒋调《庵堂认母》片段

世 间　哪 个　　没 娘　　　　亲！

例 5-88 是蒋调中《庵堂认母》选段中的片段，其中娘亲的"亲"字就落在了苏州话的阴平字上。

在唱词尾字音腔为天津话的阴平字甩腔时，若前一字音腔尾音较高，即使唱词尾字音腔开头加入较高音或是以前倚音进行修饰，那么尾字音腔的下行趋势仍明显体现了天津语音的味道。如例 5-89 王宝翠演唱的《妓女自叹》中的甩腔句。

例 5-89

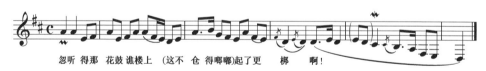

王宝翠《妓女自叹》片段

忽听 得那 花鼓 谯楼上 (这不 仓 得嘟嘟)起了更　梆　啊！

蒋月泉蒋调在甩腔上也会采用类似的用法，区别是他放在了开头，如例 5-84 所示。

蒋调的巅峰时期是在 20 世纪五六十年代，这也是弹词艺术第二次兴盛的时代。蒋调独特的艺术魅力，在弹词发展历史上留下了色彩极为浓重的一笔；给后人留下了无穷的艺术启迪，深深地影响了现代弹词唱腔音乐的发展；也为其他流派提供了丰富的艺术养料。蒋月泉对弹词唱腔的发展是划时代的，他所取得的艺术成就也使得蒋调成了弹词界流传最广的唱腔，不但男艺人唱，女艺人也竞相传唱，其中以朱慧珍为代表的女声蒋调即为其最好典范。

蒋月泉的蒋调，是在前辈弹词艺人积淀的厚重基础之上，结合个人长期舞台表演实践经验，不断演唱探索与艺术创新的结果，为新时期评弹艺术的再发展做出了卓越贡献。蒋月泉在书艺学习、实践、创作、表演的过程中，既注意不断提高发展

自己的艺术水平，使蒋调在针对传统书目题材的挖掘上做出了重大的贡献，又在人物塑造上实现了跨越性的发展，对表演艺术乃至演出样式都有跃进性的革新与创造，让原有弹词唱腔风格流派得到了启发性的发展，也深深影响和推进了后来一批优秀的新弹词唱腔流派的诞生。

表5-3　蒋月泉代表作及主要成就

早期	《男哭沉香》《女哭沉香》《离恨天》《杜十娘》《战长沙》
中期	《酒店思妻》《留过年》《游回基地》《写遗书》
晚期	《夺印》《芒种忆苦》

二、唱腔艺术特征

弹词艺术表演的民间传承，过去一直沿袭师徒间的口口、心口、口耳传承方式。而弹词唱腔传承皆以长篇弹词书目的教习、观摩、练习、演出为实践途径。因而，师徒间的唱腔传授通常与书目脚本及其表演的复制为基本模式。不过，弹词唱腔总是围绕书目脚本的故事情节展开，具体唱腔的选择可由艺人临时把握和切换。体现在唱腔传承上，则为师傅怎么唱、怎么教、怎么演，徒弟就怎么学、怎么练、怎么实践。所以以长篇书目为传承线索一直是弹词艺术及其唱腔表演传承的主线。

弹词唱腔从自身体系确立以来，其音乐主要来自民歌和戏曲，多以二者固有音乐曲牌为依律，当然也包含了历代艺人的创作、改编、修饰和加工。弹唱音乐常以"大同为程式性特点。大同有助于普及、传承。反复运用，听众一听就知道、熟悉并引起欣赏积淀的回忆"，"弹词的传承，在传承中发展，先是像，才有不像。大同中发展小异，积小异的渐变而发展为新的唱腔"①。所有唱腔一旦成型其唱腔音乐便相对固定下来，不同艺人的唱腔音调各有风格特点，因而常听弹词的听客们，总是在弹词音乐响起的时候，就马上能分辨出今天唱的书是什么调的。那么什么样的唱腔特色，使得蒋调具有独特的辨识度？蒋调通过学习俞调打下了坚实的唱功基础，其后因为小嗓倒掉，在其师周玉泉调的基础上，吸收了京剧及北方曲艺的乐汇及唱法，发展成了以本嗓演唱为主的蒋调风格。在蒋月泉的自传性文章《谈谈我在评弹中的唱》中提道："我的唱腔，并不是一成不变的，而是'词更腔异，腔以速变'。"② 意思是说，蒋调唱腔会随着词的变化而变化，这种变化的产生最重要的特点是，可以通过唱腔的改变来塑造不同的人物形象。蒋月泉的唱腔特点是韵味醇厚，旋律优美端庄，典丽委婉，行腔深沉浑厚，抒情性强，十分讲究润腔、运气、咬字、

① 周良. 苏州评弹艺术论［M］. 苏州：古吴轩出版社，2007：124.
② 中国人民政治协商会议上海市委员会，文史资料委员会. 戏曲菁英（上）：上海文史资料选辑（第六十一辑）［M］. 上海：上海人民出版社，1989：263.

发声，并注重装饰音的运用。

（一）唱腔特色

弹词唱腔主要由相对定型的基本曲调为基础，演唱者可根据个人的嗓音条件、发声能力、歌唱技巧，结合脚本内容、故事情节和情感表达需要等，加以变化与演绎。因而弹词唱腔具有相对稳定的音乐音调、节拍、节奏、板式规范。但弹词唱腔还应包括嗓音发声机能、技能、技巧和唱法技艺、风格、特点等，而并非仅单指唱腔音乐，所以唱腔的内涵较为宽泛且丰富。

蒋调的唱腔非常富有特色，曲调的演变多种多样，旋腔和音符高低的运用千变万化，表演时根据人物感情和唱词内容需要，可以随腔变化。有时候曲调的变化虽然不大，仅仅是改变了音符的高低，却能取得截然不同的演出效果。例如《庵堂认母》第一句的处理方式就体现了蒋调最具代表性的处理方法。

传统流派的曲调唱腔处理（蒋调早期也采用该唱法），见例5-90[①]。

例5-90

蒋调的曲调唱腔处理，见例5-91。

例5-91

从例5-90、例5-91中可以看到，蒋调在"世间哪个没娘亲"的唱腔处理上把原本向下的尾音la提高到了高音do，这样使原本有较强下沉感的尾音变成了高音拖腔，虽然曲调几乎没有改变，但是和原来的唱腔相比却产生了截然不同的韵味。这样简单音符高低的改变促成了蒋调独特的艺术魅力。

蒋月泉的这种将音乐走向上扬的唱腔设计，产生于中华人民共和国成立后，而蒋调早期作品却很少采用这种尾音上扬的处理方式。这种处理方式与蒋月泉所处的社会环境有着很大的关系，艺人们通常采用音乐的旋律变化来表现内心的情感，特别是像弹词类说唱表演，因为即兴性使得艺人的艺术创作更加自由，蒋月泉透过这种上扬的音调，来表达自己内心对中华人民共和国成立所持有的高昂情绪。

① 蒋调谱例参考上海评弹团. 蒋月泉流派唱腔集［M］. 上海：百家出版社，2006.

（二）唱腔设计

弹词的唱腔体例与流派风格关联极大，不同唱腔唱法往往在唱腔设计上有明显的特征区分，蒋调唱腔正是在前人和个人的实践创新的基础上，逐步形成了自己的唱腔特色。以下拟结合蒋调唱腔案例，分析和概括蒋调的唱腔设计特点。

1. 旋腔设计

在中国民族民间音乐中，旋法是对旋律走向与唱词相结合进行创作的一种音乐写作手法。苏州弹词的旋法是对苏州弹词的旋律走向与唱词结合的总结，而蒋调的旋法唱腔设计，在弹词流派音乐中是极具特点的。

《庵堂认母》是蒋调的旋腔设计最具代表性的作品之一，短短的几组五字句中就用了多达四种旋腔设计方法。① 高低腔旋法作品指唱词的音调走向在谱面上体现出整体由高到低的旋法，例5-92中"不见娘亲面"中"见"字到"娘"字，就是典型的高低腔旋法。② 间隔四、五度旋法是一种唱词间落音与头音、头音与尾音之间带有规律性的四、五度间隔的旋法，例5-92"痛彻孩儿心"一句中，"彻"字从mi音到la音，再到"心"字上的do音，刚好形成了五度到四度再到五度的循环。③ 间隔一、二度旋法是在一个三度范围内连续用一、二度交替变换唱词。例5-92"须知无娘苦"五字中就体现得很清楚。④ 超过五度以上的是大跳旋法。"难隔骨肉情"中，"难"字到"隔"字相差了七度，表达了母子难以分开的骨肉情深。

例 5-92

蒋调《庵堂认母》片段

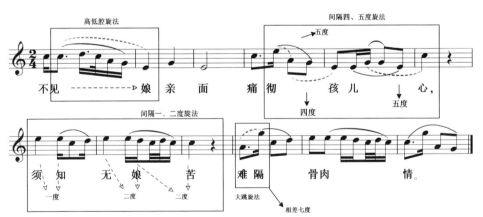

例 5-93

蒋调《白蛇传·赏中秋》片段

例 5-93《白蛇传·赏中秋》中"云儿片片升"中包含了大跳的旋法;"船儿缓缓行"为间隔一、二度的旋法;"酒盅儿举不停"中是高低腔旋法;"脸庞儿醉生春"采用了高腔回旋法,这些都是蒋调旋腔设计的特色。这些旋腔设计使得蒋调《庵堂认母》《白蛇传》这两部作品的音乐表现形成了独特的唱腔艺术风格,并在诸多流派中迸发出自己独特的艺术魅力。蒋调在演唱中会随着书情的发展,或是在特定环境、场合中根据人物脚色的变化来设计腔体,抑或是根据故事情节和情景的需要及感情的表达来设计旋法的诸般变化,从而使人百听不厌,常听常新。

2. 润腔手法

除了运用旋腔与音符高低变化来表达唱词情感外,蒋调创腔也非常讲究润腔手法,润腔的运用也是蒋调标志性的手法之一。蒋调的创腔中,最常见的润腔手法就是在字音与运腔时加花,使唱段音调更加委婉动听。

例 5-94

蒋调《海上英雄·游回基地》片段

例 5-94 中"扑上"与"四面包围"等处,都使用了字音加花的手法,起到了强调关键性唱腔的作用,有助于弹词艺人勾勒出其要表现的故事人物的准确形象,同时也加强了唱腔的歌唱性特质。

拖腔加花的使用方法很简单,与西方复调音乐中的模进相类似,如例 5-95《杜

十娘》开篇中的一句。

例 5-95

蒋调开篇《杜十娘》片段

例 5-95 第三小节，"数"字就是拖腔加花的典型，表达了说书人对杜十娘这个人物主观上的无比同情。

以上两种情况也可同时使用，以增加唱腔音调的表演艺术效果。（例 5-96）

例 5-96

蒋调开篇《杜十娘》片段

例 5-96 这句唱词的前半部分中的"双双"二字就采用了字音加花，后半部分的"长"字则采用了拖腔加花手法。两种手法先后出现，都起到了烘托唱词、渲染情境、表达内容的特殊效果。

3. 正宫、反宫的灵活运用

正宫与反宫均是中国古代音乐中宫调的一种。正宫调是燕乐宫声七调的第一运。唐段安节《乐府杂录·别乐识五音轮二十八调图》中记载："宫七调，第一运正宫调。"反宫调刚好与正宫调相反。

蒋调在运用正、反宫转换的旋法上独具匠心，蒋月泉在《夺印夜访》中的唱腔，就运用了正、反宫转换技法，把人物内心情感细致地表现出来。

例 5-97

蒋调《夺印夜访》片段

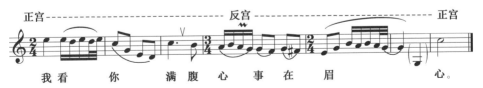

例 5-97 是党支部书记何文英在对贫农陈有才做思想工作时所唱。唱腔的旋法很新颖："我看你"是正宫调，经过"满"字，旋入了"反宫"，然后在最后一个"心"字上突然旋回"正宫"，使含有双重意义的"心"字凸显出来。"心"字是双关语：一是说陈有才的心事流露在眉心上；二是说陈有才有说不出口的痛苦隐伏在心底。

例 5-98

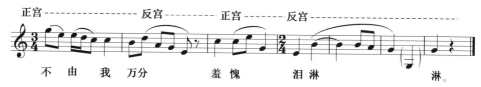

蒋调《夺印夜访》片段

例 5-97 采用同种结构旋法上的旋宫处理将"心"字的双重含义细腻地表露出来。由于何文英深情亲切的劝导，感动了陈有才，才有了下面的唱句，将陈有才愧恨交加的心情倾吐出来。

例 5-98 运用短促、不稳定的旋宫手法，用以揭示陈有才内心极其复杂的情感，非常细致，用得相宜。

4. 装饰音的设计

蒋调唱腔旋律中，还有一种最明显的特点，即将装饰音旋律化。在西方音乐中，装饰音、颤音等都是短暂且不稳定的，蒋月泉却把这种不稳定的装饰音唱得稳健而频繁，并构成蒋调唱腔旋律里不可缺少的重要组成部分。蒋调唱腔中，常用这种后半拍的 re 音，以至于我们几乎可以将其看成是蒋调的核心音调。

例 5-99

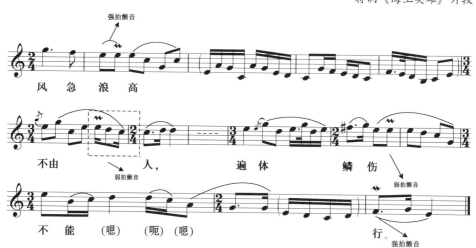

蒋调《海上英雄》片段

例 5-99 中的诸多颤音，都是弹词唱腔中比较典型和具有代表性的装饰性唱法，这种韵味的颤音大多数处于弱拍位置。蒋调的尾音甩腔即例 5-99 的最后一小节，从实际演唱效果来听，后面的 mi 音唱得比前面的 fa 音和 sol 音都强，使它们成为强拍弱音，形成了独具特色的蒋调唱腔音乐特色。

例 5-100

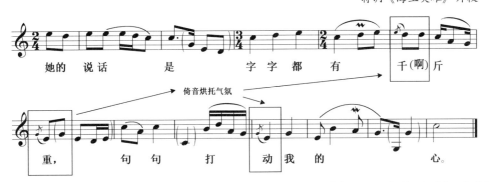

蒋调《海上英雄》片段

倚音的频繁出现，也是蒋调润腔的常用手段之一。例 5-100 中的"千""重""动" 3 处倚音的运用，都在不同程度上起到了烘托气氛和表达人物思想感情的作用。这种短时值的倚音，还可以帮助咬准字音和摆准声调，正所谓装饰音虽小，作用却颇大。

（三）"叠句"的设计与运用

蒋调的各种腔体变化、旋法，实际上都是由传统"叠句"手法演变而来的，正是这种古老的加花手法，被蒋月泉反其道而行地使用，产生了意想不到的艺术效果，令听众觉得新奇、出彩、好听。传统"叠句"在使用的过程中，旋律平直，尾音短促，前后紧接，落音大多相同（一般是在宫音位置）。而蒋调的"叠句"手法则恰恰相反，节奏较为舒缓，旋律性较传统流派"叠句"有着很大的区别。

例 5-101

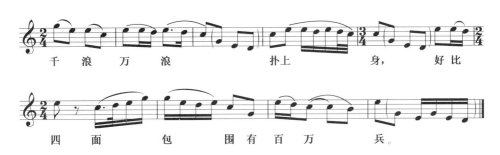

蒋调《海上英雄》片段

例 5-101 使用了典型的蒋调"叠句"手法，前文中我们曾分析过，"扑上"与"四面包围"等唱词运用了字音加花的手法。但这也是对传统"叠句"的变化发展。该音乐片段虽然比传统"叠句"的结构小了很多，但在使节奏复杂化的同时，也突出和强调了音乐的旋律性，相较传统"叠句"手法，更好地表达了书情所需表达的情感色彩。如传统"叠句"例 5-102 马调《哭塔》片段的体积非常庞大。

例 5-102

马调《哭塔》片段

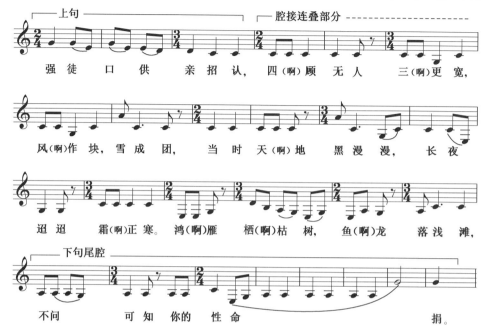

与例 5-102 相比,例 5-101 的蒋调小体积叠句不仅复杂,旋律线也平顺,表现了脚色复杂的心情及内心变化,由此可见蒋调的"小叠句"有着无可替代的优越性,蒋调的这一手法还为丽调的发展提供了宝贵的借鉴经验。

三、伴奏音乐

蒋调的三弦伴奏有很多独到之处,体现了有别于其他流派的特点。比如我们之前听到的评弹伴奏的前奏。

例 5-103 传统调处理方式

例 5-104 蒋调的处理方式

对比例 5-103 与例 5-104 两个前奏可以发现,蒋调的前奏与传统调相比更为丰满,节奏感也远远强于传统版本,声音颗粒感和音乐轮廓十分清晰。这类伴奏多应用于较慢的唱段,可使过门变得相对丰富。还有一种版本是在较快的唱段中出现的前奏或者过门。

例 5-105　蒋调的处理方式

例 5-105 的处理方式多用于较快的唱段，蒋调常随节奏的快慢变化用加花、减花的方法进行演变，并以此构成相应的变体。

这些过门长期为蒋调所用，就像是知名产品的商标一样，只要听到，如例 5-106，听众立刻就知道这是蒋调，因而这样的过门也已经成了蒋调的招牌性标志。

例 5-106

蒋调的三弦伴奏，区别于其他流派的另一大特点是，弹词的演唱形式是自弹自唱，一般在演唱时三弦会停下来或者随着唱腔弹节奏。蒋调的三弦是在演唱的时候不停地弹奏，但是弹的不是唱腔旋律，而是用极富特色的小过门在曲调的转腔和顿挫之间不断地填补空缺，这种弹奏可让演唱者自如换气、润嗓。这些过门起初并不是预先设计好的，完全是即兴弹奏，而且与唱调音乐并不同步，不过随着历史的发展，这种伴奏也慢慢变得"程式化"了。这主要是因为，这样的弹奏可连贯唱腔，使唱腔与伴奏紧密结合、浑然一体，令音乐流畅妥帖，故而是一种很独特的自我伴奏。（例 5-107）

例 5-107

此外，蒋调的三弦常采用为他人伴奏的形式。比如下手演唱时，上手的三弦会连着过门为唱腔衬托，所谓衬托就是不弹唱腔旋律，而是随着唱腔起伏用独立性的支声复调音乐来伴奏。蒋调三弦伴奏还有一个特点就是左手大多弹上把把位，中把把位很少去弹，更别说下把把位了。一般三弦伴奏衬托唱腔，特别是俞调唱腔要用上、中、下三把交替来伴奏，而蒋调三弦却大多只弹上把把位，原因是上把音色柔和，弹上把可以避免上下频繁换把的弊端。这样音区虽相对狭窄，但它却能在有限的区域里弹出许多不同的旋律为唱腔伴奏，如果没有一定的三弦功力是做不到的，而这也是蒋调三弦的特色之一。上述的加花无论是前奏还是过门都被广泛运用，而在唱腔里却运用得不太频繁，因而常使书客觉得新奇，格外好听，这都是蒋调三弦的独到之处，也是蒋调艺术不可或缺的重要组成部分。

再有开篇《杜十娘》中唱到"在青楼……"落在 re 音上时，弹奏的片段如例 5-108。

例 5-108

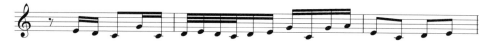

再如例 5-109 "呖呖莺声倒别有腔"唱完后的过门。

例 5-109

例 5-108、例 5-109 两句加花过门都要在一拍时间内快速弹出 6 个不同快慢的音符，这必须要左右手按弹指法的高度配合与协调才能弹好。这些蒋调三弦伴奏很具独特之处，较少运用，使人觉得突出、新奇，是蒋调唱腔音乐艺术结构的特色组成部分。

第六节　丽调音乐特征分析

丽调流派唱腔虽然形成时间相对较晚，但却是弹词流派唱腔中最具代表性的著名女性唱腔之一。作为极富艺术个性的杰出弹词女艺术家，徐丽仙在弹词舞台艺术表演和音乐创作领域皆取得了突出成就。她凭借着锲而不舍的追求、孜孜不倦的耕耘，依靠积极探索、大胆实践、勇于进取、推陈出新的精神，在弹词唱腔、唱法、伴奏、表演、创作，以及形式、内容、方法、手段等各个方面都取得了不朽业绩。徐丽仙丽调可谓是弹词艺术史上最为大胆和最具创新精神的流派艺术风格，丽调的许多发明、创造使弹词音乐的发展突破了无数旧有禁制和屏障。她所引领的许多实践探索与创新创造即便是在今天仍拥有极强的生命力。

一、历史渊源

徐丽仙（1928—1984），女，苏州人。小时候进入钱家班，随养母习艺。15 岁以钱丽仙艺名与师姐拼档表演《倭袍》《啼笑因缘》。1949 年后恢复本姓，与女弟子包丽芳拼档说唱。1953 年加盟上海市人民评弹工作团，演出书目众多，并屡有唱法创新和艺术创造。徐丽仙一生说书甚多，至 20 世纪 50 年代形成以柔和、委婉、清丽、脱俗著称的丽调唱腔，堪为弹词艺术史上极具代表性和创新性的女声唱腔。

徐丽仙丽调唱腔是在蒋调、徐调基础上演变形成的。丽调为女声弹词唱腔，契合了徐丽仙嗓音清纯、干净、隽秀、灵动的特质，演唱富于清丽、秀气、柔和、婉转、深沉、缠绵的特点。"徐丽仙所创弹词流派唱腔。在周调、蒋调基础上吸收戏

曲、曲艺、民歌旋律综合发展而成。唱不同开篇时有不同韵味。整体风格婉转清丽，深沉隽秀，节奏、旋律多变，时而轻松活泼，时而缠绵悱恻。"[1] 徐丽仙是好学、勤学、善学之人，她以弹词曲调为根基，大胆借鉴和融合其他声歌音乐元素。由于苏州弹词单档时代多为男性，故弹词唱腔亦多男声唱腔，后来弹词艺术朝着拼档表演方向发展，为男女搭配和女声弹词提供了广阔的舞台，也为女性书人和女声唱腔的横空出世创造了条件。所以，丽调的出现为苏州弹词唱腔音乐及演唱风格带来了一股精致、优雅、委婉、缠绵的清秀之风。有趣的是，徐丽仙从艺以来就表演弹唱女双档，更为纯正、浓郁、典型。丽调唱腔风格脱胎于蒋月泉蒋调，又取徐云志徐调之长，最终融合两调旋律音调，加上自己的钻研和创新，终于成就了女声弹词的重要一派。演唱上她与蒋月泉都属于嗓音天赋出众者，更受蒋调音乐抒情优美、韵味意趣浓郁的影响。徐丽仙思路开阔、大胆实践，善于从各种音乐艺术形式中汲取营养，所以她的唱腔脱颖而出，为弹词界吹来一阵强劲的清新唱风。

二、音乐特征分析

丽调唱腔拥有突出的个性音乐风格特征，以下将对其唱腔音乐中具有个人风格特点的音乐手法加以分析与概括。

（一）腔音构成

对丽调唱腔流派的音乐分析，下面将试从丽调腔音、腔音列、代表性腔句设计及腔段结构设计等角度进行。

腔音在中国传统音乐结构中是最小的元素，对于传统音乐来说，腔音不仅仅局限于一个音符，而是音乐"递变量"或"曲线状"的过程。当表演艺人意图展现某种形象的特定状态时，腔音也会随之变化。腔音按照其作用的不同可以分为音高性腔音、音色性腔音、阻音式腔音、力度式腔音及节奏式腔音等。在弹词演唱中，腔音起着重要的作用，且每一位艺人都有自己独特的腔音系统，更重要的是作为弹词演唱基础语言的苏州方言，在一定程度上也影响艺人腔音的使用，腔音可以起到正音的作用。

徐丽仙的丽调唱腔在腔音设计上，善于使用音高性腔音、力度式腔音及阻音式腔音，并且徐丽仙的丽调腔音设计与苏州方言的正音亦结合得严丝合缝，完美无缺。

1. 音高性腔音

"中国传统音乐的腔音在音高方面的曲线状，主要表现为两种情况：一是以基本音位为中心的曲线；二是在两个基本音位之间连结的曲线。"[2] 基本音位通常是唱

[1] 江洪，朱子南，叶万忠，等. 苏州词典 [M]. 苏州：苏州大学出版社，1999：852.
[2] 王耀华. 中国传统音乐结构学 [M]. 福州：福建教育出版社，2010：31.

腔中的主干音，而主干音的呈现除了直接演唱外，更多的会加入前缀音位和后缀音位来辅助完成。前缀音位如倚音式，后缀音位如颤音式。

对丽调音高性腔音的分析，这里选取徐丽仙早期作品《杜十娘·投江》的部分腔句来分析。杜十娘其人其事一直是无数评弹界艺人竞相诠释的对象，徐丽仙丽调唱腔中对杜十娘的唱腔设计更是将丽调的悲剧色彩发挥得淋漓尽致，这种悲情的色彩正是源于丽调对音高性腔音的运用。下文所选谱例既包含丰富的前缀音位倚音式腔音，也包含后缀音位颤音式腔音，这些腔音将杜十娘的傲骨柔情形象拿捏得恰到好处，整个选曲充盈在一股深切的痛苦和绝望之中。

例 5-110

丽调《杜十娘·投江》片段（首音实际演唱音高 = A）

（1）倚音或"滑音"

例 5-110 中出现的倚音共有 14 处（○处），这些倚音都为前倚音，呈现由较高

音位向较低音位移动及从较低音位向较高音位移动两种形态。不同于西方音乐倚音[1]的定义"与主要音相距二度"，丽调《杜十娘·投江》唱段中的倚音以二度级进进行完成的腔音仅出现1处，更多则是以三度、四度或是大跳六度倚音呈现，这种倚音在演唱中实际发声效果类似于伴奏乐器琵琶或三弦使用"推、挽、纵起、撞"等技法所发出的"滑音"音效，人声唱腔的演唱声响与伴奏乐器声效融和自如。

丽调作品中的这类倚音式装饰音并非即兴创作，评弹作曲家陈勇指出，这一类腔音的出现，都是徐丽仙刻意设计的，包括何时加倚音、强调哪一个音、腔音节奏如何、腔音长度如何等，都有细致的划分。丽调的倚音腔音相较其他流派明显增多，成为"丽调"唱腔最主要的特色之一，并且更为繁杂，这多少与丽调唱腔多塑造女性形象有关。[2]

《杜十娘·投江》属于徐丽仙丽调的早期作品，正如前文所言，曲作者在设计中将倚音设计为"滑音"式腔音，但在丽调中期及后期作品中，如《黛玉葬花》（1961年）的倚音设计，反而运用了大量的二度倚音，这种趋向"西化"的创腔模式显示出丽调音乐构成从五声音阶向七声音阶发展的变化，丽调创腔中对偏音的使用开始从伴奏音乐扩展到唱腔音乐，更加凸显了丽调与其他流派唱腔的差异性。

例 5-111

丽调开篇《黛玉葬花》片段

例5-111《黛玉葬花》中共出现倚音式装饰音15处，以二度及三度两种音程方

[1] 倚音有长倚音和短倚音两种：长倚音是由一个音组成的，在主要音的前面，和主要音相距二度。短倚音是由一个音或数个音所组成的，这些音和主要音的关系，可以是级进也可以是跳进，可以在主要音之前，也可以在主要音之后。参考李重光. 音乐理论基础 [M]. 北京：人民音乐出版社，1962：213-214.

[2] 整理自笔者2015年10月29日采访日记。

式进行,其中二度进行 10 处(□处),三度进行 5 处(○处)。二度进行中出现偏音的有 7 处(□处),如唱词"愿"所对应的腔音是从变宫音 si 向宫音 do 的上行级进。三度进行中出现偏音的有 1 处(○处),是唱词"花"的润腔。"清角"及"变宫"在"丽调"音乐进行中逐渐被放置于腔音骨干音之前,起衔接及连贯腔句作用,这可视为丽调对传统音乐中鲜少出现的偏音的尝试性使用。

(2)波音或"撤音"

在徐丽仙的作品中,不论是早期作品或是中后期作品,波音式腔音的出现都不在少数。传统弹词音乐中出现的波音式腔音也可称为"撤音式"腔音,意指在核心音位之前或之后,以波音状变化音高,造成音位的移动。① 丽调唱腔中也多有波音,如例 5-110《杜十娘·投江》唱段中"天昏"的"昏"字腔音初次出现在角音,运用波音使腔音中心转向商音。再有如"没良心"的"良"字,运用波音变化音使腔音的中心从角音转向羽音,产生音位的移动。

除了音位移动功能外,丽调唱腔中的波音也是塑造唱腔音乐特色的重要手段。徐丽仙唱腔的波音最早是对蒋调流派中波音的继承,且丽调沿用了蒋调唱腔对波音的设计多建立在商音上的方法,丽调波音设计在其唱腔的发展过程中逐渐改变,渐而将波音位置略为后移,使得商音在丽调腔句中以基础音或主干音的音响方式呈现,丽调腔句的音乐色彩则呈现出属调性的倾向。

例 5-112

例 5-112 中同样的唱字"山高",若采用蒋调演唱,骨干音为 sol、mi、do 3 个音(蒋调波音设计□处),蒋调波音在商音上构建。丽调腔句则将骨干音设计为 sol、re、do(丽调波音设计□处),丽调波音则在角音上构建。两种唱腔体看似相似,但听觉效果却大不相同,一个微妙的腔音变化塑造了丽调腔句的委婉特色,别具风味。

① 王耀华. 中国传统音乐结构学[M]. 福州:福建教育出版社,2010:33.

2. 力度式腔音

使用腔音的过程中常会同时兼备音高、音色及力度变化的多重功能，丽调腔音也不例外。徐丽仙在演唱过程中对腔音力度变化的控制有其独到之处，常常会在特强腔音出现之后突然收弱或是由强渐弱，抑或是由弱渐强。这些特殊的力度式腔音同样成为丽调腔音的特色之一。

例 5-113

丽调开篇《新木兰辞》片段

（1）强音式腔音

例 5-113 是徐丽仙 1961 年演唱的《新木兰辞》录音记谱，在"惊闻可汗点兵卒"的唱句中，徐丽仙对"点"这个动词的演唱格外用气，力度特强。

例 5-114《怀念敬爱的周总理》中，徐丽仙在"周"字上特意加入重音，突出唱词的中心词"周总理"，使之成为情感表现的关键词。

例 5-114

丽调开篇《怀念敬爱的周总理》片段

（2）渐强式腔音

在丽调唱腔中，渐强式腔音也很常见，这种推进腔的出现使得整个乐句显得不过于平淡，特别是在长拖腔的腔音乐句中，还体现了一定的情感推动作用。比如例 5-115 丽调《全靠党的好领导》中，就有很多腔句在尾音使用了渐强式腔音演唱。

例 5-115

丽调开篇《全靠党的好领导》片段

例 5-115①②③3 处均为渐强式腔音，图 5-5、5-6、5-7 为以上 3 处渐强式腔音演唱的语音分析图谱①。

图 5-5　徐丽仙《全靠党的好领导》腔音分析图（1）

① 分析音频资料：http：//www.tudou.com/programs/view/GjZJrKovZPE/，上网时间：2015 年 9 月 4 日。

图 5-6 徐丽仙《全靠党的好领导》腔音分析图（2）

图 5-7 徐丽仙《全靠党的好领导》腔音分析图（3）

图 5-5 是"金黄的稻穗迎风摇"唱句中"摇"字的腔音变化图，"摇"字在音乐中出现于第 14.7 秒，演唱时长近两秒，声响从接近 50 分贝向 70 分贝缓慢上升。图 5-6 为"眼看一片丰收景啊"中"啊"字的腔音变化图，语气助音"啊"出现于乐曲第 40.39 秒，演唱时长约两秒，声响从接近 50 分贝向 80 分贝推进。图 5-7 为唱句"捧着稻谷心欢畅"中"畅"字的渐强式腔音变化图。丽调唱腔中，运用渐强式音腔演唱的唱句不在少数，通常是徐丽仙为表达激动热烈的情感而刻意设计的，渐强式腔音的出现丰富了丽调腔句的立体感，听觉效果更为丰满，成为丽调唱腔特色之一。必须强调的是，由于演唱场所、声场环境、音效样本，以及听众和艺人本身等因素的客观存在，以上语音软件呈现的渐强式腔音，仅能代表丽调在这一次唱腔中表现的渐强式腔音走势，并不意味着徐丽仙本人的每一次演唱效果都一定与语音软件呈现的完全相同，而其他艺人在演绎丽调这些作品时，也不一定会沿用这种

渐强式腔音技法作为演唱特色。但渐强式腔音唱法作为徐丽仙个人的唱腔特色，是她经常在书场表演中采用的重要唱腔技术手法。

（3）渐弱式

渐弱式腔音的运用是丽调的另一重要腔音特点。相比渐强式腔音，渐弱式腔音所能表达的情感显得更为复杂一些，因为在唱腔运行中，若以腔音渐弱式变化作平稳下行，通常可用以表达沉稳、坚定、自信的情感；但若以腔音渐弱式变化作明显快速的下降则可表达惋惜、悲痛、沉重抑或是乞求的情感，丽调《新木兰辞》唱段中的渐弱处理即可作为例证。

例 5-116

丽调开篇《新木兰辞》片段

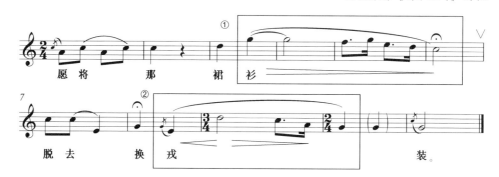

例 5-116 中的"衫"字（①处），拖腔较长，跨越了 4 个小节并有延长记号拖腔。除了徐丽仙在演唱时刻意设计的渐弱式腔音外，整体腔音走势也呈现下降的趋势，以级进下行（sol—fa—mi—re—do）及缓缓延长、渐弱、渐慢的方式来强调木兰愿替父从军时的坚定决心。其中的"戎"字（②处）在演唱时腔音更为复杂，徐丽仙在唱腔设计时使用先渐强再渐弱，并且在渐弱腔音处有明显的气口收音，这种渐弱式腔音的呈现有可能是艺术家在创腔时刻意设计的，也有可能是艺术家在演唱时无意识中形成的处理方式。

3. 阻音式腔音

学者董维松曾在其论文《论润腔》[①] 中提出了"阻音"的定义，指在吐字以后行腔时韵母再发声，他将"阻音"分为实阻音和虚阻音两种。若以"家"字为例，没有阻音时，艺人会将唱字演唱为"家—啊————"，韵母［a］直接一唱到底。若采用实阻音的方式演唱，同样的"家"字会被演唱成"家——啊—啊—啊"；而若使用虚阻音演唱则通常会有在韵母上加虚音［hə?］的感觉，演唱实际效果为"家——哈—哈—哈"。徐丽仙在其唱腔中经常会使用阻音式腔音，下面将选取实阻

① 董维松. 论润腔［J］. 中国音乐，2004（4）：62-74.

音及虚阻音各 1 例分析。

（1）实阻音

例 5-117 开篇《新木兰辞》中"朔风猎猎旌旗张"的唱句，徐丽仙在"风"字上使用实阻音唱法，实际演唱效果为"风——[oŋ]] — [oŋ]]"。

例 5-117

丽调开篇《新木兰辞》片段

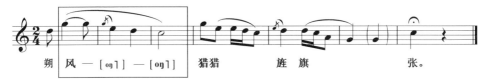

唱字"风"在吐字后始终在腔音演唱时保持韵母[oŋ]]的持续。

（2）虚阻音

例 5-118《小妈妈的烦恼》中的"稀"字，并没有一韵到底，而是运用虚阻音的演唱方式，演唱成"稀——[ɕi]] — [ɕi]]"的效果。

例 5-118

丽调开篇《小妈妈的烦恼》片段

"稀"字演唱时每一次变化前都会有一个小的气口，以辅助腔音做阻音式腔音变化。

徐丽仙在实际演唱中时常会有意加重韵母的阻音部分，在阻音前加入呼吸及在韵母演唱部分加上重音记号，都是为了突出阻音在腔句中的艺术效果。徐丽仙的这种阻音式腔音设计，除了是对音乐旋律的丰富外，也是她对自己声腔缺点的弥补。徐丽仙不擅长长音及拖音的演唱，所以她通常将长唱腔设计为以虚阻音的方式来演唱，短促的阻音一来可以保持腔字的完整性，二来可以延续腔句的乐句感，阻音式腔音也因此成为丽调唱腔的独具匠心。

4. 腔音正音

苏州方言将音韵分为：阴平[˧]、阳平[˩]、阴上[˥˩]、阴去[˥˩]、阳去[˩]、阴入[˧ʔ]、阳入[˨ʔ]七个高度[1]，苏州弹词采用苏州方言演唱，演唱过程中常会涉及腔音与方言音韵的互动，称为正音。

苏州市评弹学校在课程设置上特别安排了苏州话正音的学习，并要求学生连续

[1] 参考邢晏春. 邢晏春苏州话语音词典[M]. 苏州：苏州大学出版社，2014.

学习一整年,可见正音对于弹词演唱的重要性。苏州弹词采用苏州方言演唱,语音配合音乐,音乐语音具有同样的意义,且两者相辅相成。徐丽仙的丽调在创腔设计上非常重视正音,下面将重点分析丽调腔音中的阳平音正音、阴去音正音及较为特殊的入声正音等问题。

例 5-119

丽调《杜十娘·投江》片段

(1) 阳平音正音

例 5-119《杜十娘·投江》中,唱句"天下乌鸦同样黑"的唱字"同"(doŋ˧)为阳平音,徐丽仙在腔音设计中采用 do 音到 re 音二度上行级进的方式进行正音,如果不对语音发音正音,唱"同"字的实际演唱效果会如"通"(tʻoŋ˥)字,很容易产生歧义。

(2) 阴去音正字

"化"[ho˥]在弹词演唱中采用文读法[huɑ˥]为阴去音,在例 5-120《杜十娘·投江》中,徐丽仙演唱"化"字的腔音时使用 do 音向下往 mi 音上转,又从 mi 音向上转入 re 音,最后回到 do 音,近似 V 型的腔音转折,将"化"字做了正音。

例 5-120

丽调《杜十娘·投江》片段

(3) 入声正音

入声在弹词中的运用非常特别,声调极其短促,所以一般唱完后立即收音,在徐丽仙的唱段中,这种处理入声的方式非常多见。例 5-121a《新木兰辞》中第一句的尾字"急"[tɕəʔ˥]及例 5-121b《黛玉葬花》中的尾字"骨"[kuəʔ˥]二字都是阴入音。在腔音设计上"急"字采用了从 do 音向下转入角音正音。"骨"字则采用了从 si 音向下转入 mi 音正音的办法,在这两首不同的乐曲中,对入声字的唱腔音调处理非常相似,即入声字音吐出后间奏随即跟上,这样既能填补演唱时因语音短促带来的瞬间音乐停顿,又符合弹词演唱中"入声出口即收藏"的要求,因而这样的设计非常精细而巧妙。

例 5-121a

丽调开篇《新木兰辞》片段

朝听　　　　　　　溅溅黄河　急,

例 5-121b

丽调开篇《黛玉葬花》片段

且　把　锦囊　　收艳　骨。

通过例 5-121a、例 5-121b 可发现，入声字正音常常伴随着大跳进行，如"急"字采用下行六度大跳正音，"骨"字则采用下行五度大跳正音。在弹词实际演唱时，也有一些唱词在艺人演唱过程中发生"字音"或声调不准的情况，如将平声字唱为去声或者入声，抑或是将上声字唱念成去声字，这一律被称为"撇字"。

5. 丽调腔音构成的典型性腔音列

在中国传统音乐的结构层次中，不同腔音会组合成不同的腔音列。腔音列最少包括两个乐音，一般由三个腔音组成，也有由四个或者更多腔音组成的。[①] 腔音列是构成唱腔乐句的基本元素，是创腔者形成个人独特风格的重要方法。

学者王耀华在中国传统音乐结构分析中提出了腔音列系统的观点，他将腔音列中的各种腔音构成归为九大类，其中包括，增腔音列：大三度加大三度；大腔音列：大三度加小三度；超宽腔音列：大二度加纯五度；宽腔音列：大二度加纯四度；近腔音列：大二度加大二度；中近腔音列：大二度加中二度；窄腔音列：小三度加大二度；小腔音列：小三度加大三度；减腔音列：小三度加小三度。（表5-3）

表 5-3　中国音乐体系腔音列系统表[②]

类别	三音列
增腔音列	do、mi、升 sol，降 la、高音 do、mi
大腔音列	do、mi、sol
超宽腔音列	do、re、la（si），re、mi、si（高音 do）， fa、sol、高音 re（mi），sol、la、高音 mi（sol）

① 王耀华. 中国传统音乐结构学 [M]. 福建：福建教育出版社，2010：43.
② 王耀华. 中国传统音乐结构学 [M]. 福建：福建教育出版社，2010：45.

续表

类别	三音列
宽腔音列	mi、la、高音 re
	re、mi、la, la、高音 re、(高音) mi
	re、sol、高音 do
	do、re、sol, sol、高音 do、(高音) re
近腔音列	do、re、mi
中近腔音列	re、mi、↑fa, la、↓si、高音 do
窄腔音列	低音 la、中音 do、re
	mi、sol、la
	低音 sol、la、中音 do
	re、mi、sol
小腔音列	la、高音 do、(高音) mi
减腔音列	升 do、mi、sol, la、高音 do、降 mi

徐丽仙的唱腔一直以委婉华美著称并且独具特色，究其原因与徐丽仙善用及常用的腔音列有很大关系。

例 5-122

丽调开篇《新木兰辞》片段

卷 卷　　　都 有　　　爹 名 字，

在例 5-122 这段特征乐汇中，①处骨干音为 do、re、do，接近近腔音列；③处的骨干音为 re、la、sol，是纯四度和二度的组合属于宽腔音列范畴；④处骨干音为丽调常用腔音列，骨干音为 re、mi、sol，属于窄腔音列，这种腔音列的构成方式是丽调对河南豫剧唱腔的借用，后来又延伸为 re、fa、sol 或 re、#fa、sol；②处的骨干音为 sol、mi、si，其中特殊骨干音变宫的出现构成了以小三度和纯四度相结合的腔音列组合方式，这种腔音打破了所谓"中国音乐体系中的腔音列无半音特征"，成为徐丽仙创腔的特色。同样由偏音腔音构成的腔音列，还出现于丽调开篇如《小妈妈的烦恼》《华国锋同志手书民歌》等作品中。

丽调另一个特征乐汇的腔音列构建，可以开篇《新木兰辞》中的唱句为例。

例 5-123

丽调开篇《新木兰辞》片段

在例 5-123 中，①处的骨干音为角音（mi）、羽音（la）回到角音（mi），整体腔音属于宽腔音列范畴，过渡音清角（□处）的出现构成了唱腔的特殊声响效果。②处骨干音为商音、角音及徵音，构成窄腔音列。③处为特殊长腔，在演唱中，"长"字的腔音从 la 弧线下降将骨干音落于清角音 fa 上，随后做下行级进长拖腔一直延续近两个小节直到唱词"我"字的出现，这一部分腔音列可以看作是一个音阶式的连续二度近腔音列（do、re、mi）的组合，同时清角到角音及宫音到变宫音的衔接即 fa 到 mi、do 到 si（〇处），是另一个丽调特殊腔音列组合。④处为窄腔音列 sol、mi、re 的组合。⑤处的腔音列组合方式与③处类似，在"钗"字上做了小三度的腔音变化，随后做二度近腔音列的组合。⑥处为窄腔音列 sol、mi、do 及 sol、la、sol 的组合。

通过以上对丽调的特征性乐汇腔音列的分析，可以发现丽调腔音列的构建有两个特点：第一，丽调在构建腔音列时以窄腔音列为主，而在其他一些文献中，我们经常可以读到对丽调的评价是创腔旋律起伏较大，这是因为徐丽仙在创腔时对窄腔音列的运用常常会在使用基础音的过程中对其进行高八度或低八度的翻转，从而造成跳跃和起伏感。第二，丽调的创腔与中国传统音乐对腔音列集合的定义有一些出入，中国传统音乐的腔音列强调腔句中的无半音特性，甚至在王耀华教授对腔音列系统的归纳表格中也并未增加半音的存在。偏音一直以来都被视为中国传统音乐中的个别音，即使偶尔出现，也并不能与宫音、角音构成西方音乐系统中相距 100 音分的小二度，而是以近似 150 音分的中二度出现。然而构成丽调腔音列中与众不同的偏音，正是源于徐丽仙在创作时大胆地采用了传统音乐中不常用的小二度，打破了传统弹词作品中以五声音阶为主的腔句结构，将偏音作为腔句的主干音或重音，这已成为丽调唱腔音乐中不可或缺的特点。

(二) 腔句构成

腔句在中国传统音乐中占有重要的地位，它相对独立，并能表达部分乐意。传

统音乐表演艺人通常既是表演者又是作曲者，在创作时艺人多秉承"依腔填词""一曲百唱"的规律，在已有的曲调框架基础上进行创编，所以弹词创作应该有一定的模板，并在模板下发展。

丽调作品中，除了部分腔句是对传统弹词流派俞调流派系统①和马调流派系统②的继承，更多的是独创设计。这种独创主要归因于两个原因：第一，徐丽仙作品的唱词部分是由特定词作家为其作品专门撰写的，打破了弹词原本的诗词类七言或五言句式。第二，在为不规则的词作曲时，徐丽仙的音乐设计有了更大发挥空间，她将早年拜师时学习的民间小调、京剧等其他音乐元素融入自己的作品，并且运用节奏变化为丽调腔句断句，使得丽调唱腔风格独特，旋律别具一格。在丽调中较常出现的腔句模式主要为：连贯式腔句、二节式腔句（二五句式、四三句式）、三节式腔句、变体式腔句及特殊式腔句。

1. 连贯式腔句

连贯式腔句是指在一个腔句中包含两个或两个以上腔节，但演唱者并没有用过门、休止、延长音等特殊记号分隔开来，而是一气呵成、没有间歇地直接演唱。弹词作曲中强调伴奏为腔句断句，而这种连贯式的腔句中，并没有利用伴奏乐器补充腔句的过门，属于弹词作品腔句设计的革新，这种腔句设计多现于丽调中后期作品之中。

例 5-124

丽调开篇《来唱革命歌》片段

例 5-124 中，上句"海风阵阵过山坡"与下句"南山坡上吹海螺"直接衔接，唱字"坡"是长拖音，腔音不断变化，伴奏部分仅起辅助唱腔的作用，并没有断句

① "丽调"开篇《阳告之二》，其中腔句雏形均来源于慢俞调。谱例参见上海评弹团. 徐丽仙唱腔选 [M]. 上海：上海文艺出版社，1979：38.

② "丽调"开篇《六十年代第一春》，其中腔句来源于马调，字多腔少。谱例参见上海评弹团. 徐丽仙唱腔选 [M]. 上海：上海文艺出版社，1979：62.

的功能，此处即为徐丽仙在唱句中设计的连贯式腔句。而唱字"螺"后接入的伴奏（谱例中括号处）则明显具有衔接乐句的功能，并起到了区分腔句的断句作用。

2. 二节式腔句

二节式腔句一般是指在一句腔句中，腔节与腔节之间有间奏、过门、休止或演唱音，它们将腔句隔开，弹词中这种二节式的腔句尤为常用。早年的弹词作品对腔句韵律的要求极其严格，基本上将二节式腔句分为二五句式和四三句式两种。二五句式是指上二字下五字的七字句，由"平"声字起头，句式结构有两种，一种是平平 仄仄仄平平，另一种是平平 仄仄平平仄。四三句式是指上四字下三字的七字句，由"仄"声字起头，句式结构也有两种，一种是仄仄平平 仄仄平，另一种是仄仄平平 平仄仄。在创作时，二五句式与四三句式相互对应，即若上句为二五句式，下句则对应四三句式。

在设计弹词唱腔时，必须要分清歌词是二五句式还是四三句式，所以唱腔作曲家就会在句式中加上过门及间奏，做断句之用。以丽调开篇《红叶题诗》为例，其中唱词"盈 [ɦinɹ] 盈 [ɦinɹ] 十 [zəʔɹ] 五 [ŋyɹ] 女 [nyɹ] 班 [PEɹ] 头 [dYɹ]，选 [siIɹ] 入 [zəʔɹ] 宫 [koŋɹ] 闱 [ɦuEɹ] 不 [Pəʔɹ] 计 [tɕiɹ] 秋 [ts'Yɹ]"，其平仄关系为：平平 仄仄仄平平，仄仄平平 平仄仄（平），是典型的二五句式对四三句式。腔句中其余各腔字都是一一对应，仅"秋"字较为特殊，它以平声字出现，使得下句的四三句式并未呈现与上句完全对应的仄声字。弹词词作家彭本乐曾指出，弹词在七字句中有"一三五不论，二四六分明"的说法，也就是说七字句中更强调第二、第四及第六个腔字的平仄关系，第一、第三或第五字可以略有出入，徐丽仙曲谱设计如例 5-125 所示。

例 5-125

丽调开篇《红叶题诗》片段

例 5-125 中，上句为二五句式"盈盈 十五女班头"，下句对四三句式"选入宫闱 不计秋"。徐丽仙在创腔时在第二个"盈"字后加入过门，以分清二五句式的腔头（①处），在"头"字吐腔结束后再加一过门（②处），既将上句二五句式与下句四三句式做区隔，又起到承上启下的作用。下句中，徐丽仙在第四个唱字"闱"的唱腔后加入过门断句（③处），随后在句尾"秋"字后加入长过门（④处），以便衔接进入下一个腔句的演唱。开篇《红叶题诗》中，徐丽仙的腔句设计与句式对应非常工整、严谨，可见徐丽仙创腔基本功之深厚。

3. 变体式腔句

丽调腔句中，也有一些会在基本连贯式腔句或二节式腔句的基础上加入衬词来扩充乐句，抑或是通过压缩减字的方法来缩减腔句。

（1）扩充腔句

丽调所采用的扩充乐句的方式有加在乐句之前的搭头，如例 5-126 开篇《新木兰辞》中，首句唱腔"唧唧机声日夜忙"中的"唧"字为仄声，乐句上句采用四三句式，排列成为"唧唧机声 日夜忙"，下句则对应二五句式"频频 叹息愁绪长"。

例 5-126

丽调开篇《新木兰辞》片段

下句"频频叹息愁绪长"前加入"木兰是"三字（方框处），将原本的七字四三句式扩充至十字，但词意更为清晰。弹词作为口头文学，艺人演唱时既要注意唱

腔旋律的优美，也要照顾听众是否能听懂句意，徐丽仙的这种加字设计更加便于听者理解句意。

丽调作品中的另一种常用扩腔模式，是采用"加衬"或"加垛"的方式进行。"加衬"的方法是徐丽仙将民间小曲的唱腔、山歌中的助词，或是一些语气助词融入弹词作品中，如开篇《六十年代第一春》唱句"照耀着上海城"前，徐丽仙加入衬词"得儿"；开篇《华国锋同志手书民歌》则用山歌的音调"咳呦咪"作为衬词；《社员都是向阳花》开篇中，唱词"公社是个红太阳"等唱句中则加入衬词"呵"；再如开篇《老贫农参加分配会》（例5-127）唱句"冬夜原比夏夜长"后加上衬词"哼吭哼"；等等。这一类衬词不仅仅是对腔句的扩充，也是丽调唱腔的独到之处，她将民间小曲或其他姐妹艺术中的衬词灵活贯穿于丽调中，形成丽调的独特韵味。

例 5-127

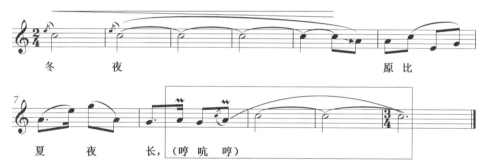

丽调开篇《老贫农参加分配会》片段

"加垛"的方式是指将相同字数句式进行多次重复，从而加深作品内容的表达。腔句中则通过重复的腔音列、腔节来对腔句进行扩充。在丽调作品中，晚期开篇作品《年轻朋友休烦恼》就符合这种创作模式，唱词如下：

> 朋友朋友你休烦恼（哇），你的心事我知道（哇），可是为了大学考不取，心里乱糟糟，垂头又丧气（呀）心事皱眉梢。我劝你休烦恼（啊）莫心焦，老古话铁杵磨成针，只要功夫到（啊），自学同样能提高（啊），你要有信心（啊）不动摇，相信前途定能美好（哇）。
>
> 朋友朋友你休烦恼（哇），你的心事我知道（哇），可是为了工资没加着，所以消沉皱眉梢，我劝你休烦恼（哇）莫心焦，我劝你埋头苦干加巧干，积极工作自有酬劳（哇）。
>
> 朋友朋友你休烦恼（哇），你的心事我知道（哇），可是为了恋爱遭挫折，对象将你抛，所以你精神憔悴志气消，我劝你休苦闷挺起腰，世上的姑娘知多少（哇），切不可为了此事把青春消耗。真正的爱情在等待着你，甜蜜的时刻

总会来到，幸福在向你把手招（哇）。

整个唱段分成3个部分，都以"朋友朋友你休烦恼（哇），你的心事我知道（哇）"来起头，使用"我劝你休烦恼（啊）莫心焦"作为对应，并且每一句唱句中都加入"哇"字做衬词。徐丽仙甚至使用相同的音乐过门把整个开篇串联起来，例5-128是整个开篇的主题性伴奏句。

例5-128

丽调开篇《年轻朋友休烦恼》伴奏片段

（2）缩减腔句

在丽调腔句中，除扩充句式外还有许多减字腔句。减字腔句一般是在基本七言唱句的基础上压缩腔节，这样的腔句往往伴随着腔字的减少，如开篇《新木兰辞》的快板乐段，上、下句唱词皆缩减为五字句。腔字的减少使得演员在演唱时能更好地表达木兰归家后欢欣鼓舞、喜气洋洋的情绪，与之前唱段中离家从军深沉、坚定的情感形成鲜明的对比。

例5-129

丽调开篇《新木兰辞》片段

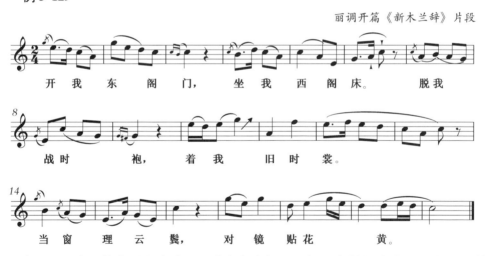

例5-129中词作者夏史将歌词设计为套头句型，如"爹娘闻女来""姐姐闻妹来""小弟闻姐来"，随后紧跟的"开我东阁门""坐我西阁床""脱我战时袍""着我旧时裳"，这样的设计使得唱词内容连贯，结构紧凑，字句整齐，朗朗上口。徐丽仙在音乐设计上与词作者心有灵犀，采用了"叠句"设计，将每一个腔句设计成两个腔节，各句的旋律轮廓和句型基本相同或略做变化，好似一个排比唱句。并且徐丽仙将唱句中的伴奏省略，以便演唱时一气呵成，为音乐推向全曲最高潮创造

了条件。

4. 特殊式腔句

丽调的腔句结构变化丰富，除较为规整的句式外，徐丽仙也擅长为各种因内容不同、节奏不同而特别设计的不规则腔句配乐。徐丽仙在作曲时，甚至特别要求词作者不要把歌词写得太工整，这样可以便于她在音乐上有更大的发挥空间。即使是对应不工整的唱词，丽调腔句的音乐旋律与唱词配合得仍相得益彰，她仍然可以演唱得字正腔圆。如丽调开篇《六十年代第一春》中的唱段。

例 5-130

丽调开篇《六十年代第一春》片段

例 5-130 中，首字"是"［zɿ\]为仄声字，按照正常的音韵排字顺序应该排列成为四三句式，但词作者却将唱句设计成弹词开篇中没有的两个十四字上句加一个十六字下句的类似凤点头的句式，并没按照弹词原有的规定进行平仄排序，其平仄关系是：仄平仄平平仄仄平平平平仄平仄，仄仄仄仄平仄仄仄平平平仄仄平，仄仄仄仄仄平仄仄仄平平平平平仄仄。这种不规则的腔词却与徐丽仙的音乐设计一一对应，徐丽仙在腔句设计上将伴奏过门相对减少，唱词与腔音几乎是一字一音，唱句速度稍快。这种字多腔少、叙述性强的特点也是对马调流派系统的继承。

（三）腔段结构设计

腔句是构成腔段的基础，徐丽仙在设计对称的"加垛"式腔句时逐渐开始使用重复乐句的方法来突出主题，为开篇的整体结构做乐段规划。徐丽仙的开篇作品，特别是中后期作品中这种严谨的腔段构成模式非常突出。

丽调 1959 年的开篇作品《推广普通话》，是丽调作品中首次歌曲化创作的弹词作品，这个唱段既有对传统弹词腔句的继承，又有新腔句结构的融入。全曲共出现

了 4 次相同的唱句"所以大家要来学普通话"(例 5-131),用于开篇 4 个小乐段的结尾处,全曲的尾句徐丽仙以普通话念白"大家来说普通话"作为总结,再次强调了开篇的中心思想。

例 5-131

丽调开篇《推广普通话》片段

徐丽仙对唱腔结构的设计也受到西方作品创作结构的启发,她曾多次请教上海音乐学院连波教授,请其讲解贝多芬奏鸣曲的创作手法,所以在丽调中常常会出现传统弹词中鲜有的"动机乐句"及曲式概念。

丽调开篇作品《华国锋同志手书民歌》模仿了西方作品单三段曲式 aba 的写作手法。(例 5-132)

例 5-132

丽调开篇《华国锋同志手书民歌》

例 5-132 中，徐丽仙将山歌音调"咳呦咪——咳呦咪——啊嗬"分别运用于开篇首句及收尾乐句，以达成结构上的首尾呼应，作为三段式的 a 段。a 段中的基本音型 sol—mi—re—do，及下四度移动的类似音型 re—do—la—sol，在展开部 b 段中多次出现（○处），这种音阶式下行音型成为全曲的动机式乐句。

（四）流派唱腔旋法

弹词唱腔流派中，不同派别的唱腔及音乐风格亦各不相同，丽调流派在众多弹词唱腔流派中其唱腔设计的风格特点也是独树一帜的。

唱腔旋法是指音乐旋律的运动形式与唱词及语调结合的创作方法。弹词流派纷呈，每个流派都有自己的特性唱腔旋法。丽调流派唱腔及音乐曲调主要有以下 4 种特性旋法。

1. 高旋与低旋

徐丽仙的唱腔音域开阔，旋律生动，与情感情绪紧密融合，因而丽调唱腔的旋律设计多受音乐情感的影响，通常在曲调特征上被分为高音丽调与低音丽调。开篇《新木兰辞》所表达的情感突出阳刚，故徐丽仙在腔音设计上采用了高音丽调，将唱腔大部分腔音都集中在 g^1—e^2，乐曲中如唱段描绘的情绪比较低落时，也会采用腔音向低音处旋入的设计，但大多腔句的设计还是在高音区。开篇《小妈妈的烦恼》则是典型的低音丽调开篇，这首作品腔音多旋于 f—g^1，少数乐句诉说了小妈妈的辛苦，并劝诫听者不要"早婚早孕"。为了强调乐曲中心思想，她刻意将唱句中的腔音升高，但大多都是上旋后立即回落。徐丽仙因为嗓音开阔，所以在她的丽调作品中常有腔音间的七度大跳呈现。

2. 说念与咏唱

丽调唱腔中，常有一些唱段既像唱又如说，使说与唱融为一体，这种唱腔设计突出了弹词音乐说唱的本质。说念的唱段与念白不同，它需要音调、速度和节奏的变化，以便能更充分地发挥说唱艺术的旋法优势。

例 5-133

例 5-133 中，说念部分采用"叠句"设计，有丰富的节奏变化。说念部分行进时，伴奏音乐并没有停止，从而加强了音乐的延续性。说念旋律为接近唱腔音调，加以必要的夸大和装饰，这种"似唱非唱"的设计使"唱""念"融为一体，更为亲切和生动，这也是弹词作为说唱曲艺特有的旋法设计，"说"的部分成了"唱"的延伸。

3. 速度变化

传统弹词流派唱腔的速度各异，三大弹词腔系中俞调流派唱腔字少腔多，速度徐缓；马调流派唱腔字多腔少，速度为中速或偏快；陈调唱腔流派多为说念，音乐旋律少，也多以中速为主，这些流派亦多"整篇平叙"，即整个开篇采用统一的速度。

丽调唱腔在速度设计上也有突破，徐丽仙改变了传统弹词"整篇平叙"的演唱模式，使听众更容易跟上音乐的情感，整篇音乐的逻辑性更强，音乐形象也更加丰满。以徐丽仙所创开篇《王魁负桂英·阳告之二》为例，该曲的基本旋律均化用于俞调唱调，徐丽仙通过对开篇整体速度的设计，改变了开篇原来唱调的韵味，使全曲情绪变化更加丰富。

开篇中，徐丽仙共使用了 5 种不同速度来贯穿全曲，分别是散板、中板、快板、小快板，最后回到中板，5 段谱例截取如例 5-134a、例 5-134b、例 5-134c、例 5-134d、例 5-134e 所示。

例 5-134a

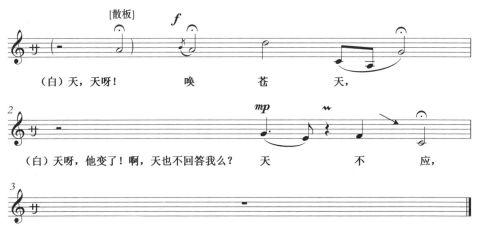

丽调《王魁负桂英·阳告之二》片段（首音实际音高=B）

例 5-134b

例 5-134c

例 5-134d

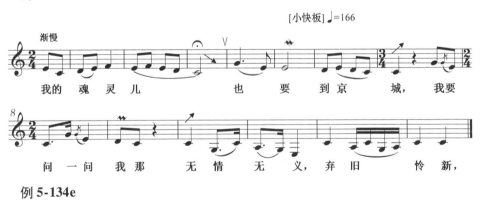

例 5-134e

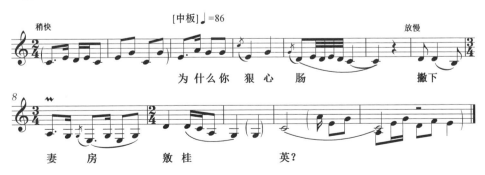

整个开篇的速度由慢渐紧,用以辅助内容,推进情感。徐丽仙的重新谱曲设计,特别是对速度变化的精心安排,将封建时代带有满腔怨恨的弃妇敖桂英的形象生动地展现了出来。

除了通篇速度变化外,徐丽仙还擅长在某一特定腔段中进行微小的速度变化。如开篇作品《黛玉焚稿》中,徐丽仙将速度变化设计得尤为精细。唱句从"你为什伤心到这般"到"好比那万把钢刀在心上钻"几乎是一腔一变速,共出现了7次速度变化,细腻的速度改变将剧中人物林黛玉内心的酸楚和无奈刻画得淋漓尽致。(例5-135)

例5-135

丽调开篇《黛玉焚稿》片段

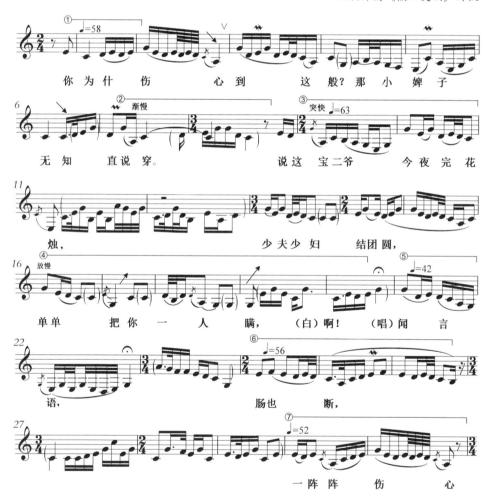

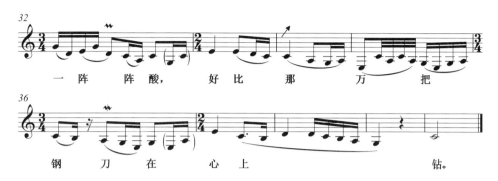

例 5-135 中,速度变化共有 7 处,但速度变化的起伏很小,加上腔句做散板式渐慢,使唱腔格外婉转细腻。

三、伴奏音乐

传统弹词采用三弦和琵琶作为伴奏乐器,过门及伴奏相对单一,伴奏乐句趋于同一,变化很少,直到薛调、蒋调流派的诞生弹词伴奏音乐才开始逐渐丰富。薛调、蒋调的过门及伴奏设计通常与曲调的情感并没有直接关联,一般创腔者的乐器演奏技巧较为突出,多在传统过门基本音的基础上进行加花。徐丽仙在创腔时不仅仅注意唱腔的设计,同时也对伴奏音乐部分进行刻意布局,她在唱词的停顿处或段落处给过门或伴奏留下了适当的空间,使得丽调伴奏及过门可以辅助演唱的情感、呼吸,并且为乐曲的发展作自然的衔接。徐丽仙对弹词伴奏托腔的形式、伴奏器乐的演奏方式等,都有不同程度的创新和发展,甚至为弹词伴奏加入打击乐及管弦乐,俨然使弹词伴奏成为一个乐队化的伴奏体。

（一）衬托性伴奏

弹词作品中,伴奏及过门最基本的功能即为衬托弹词唱腔部分,过门除了烘托腔句外,还有为腔句断句的功能。丽调作品特别重视引子、伴奏及过门设计对腔句乃至整个开篇情感的烘托,几乎每一首开篇的引子、伴奏及过门都不相同,均体现了徐丽仙的精心设计。

1. 引子情感及"动机"

例 5-136

丽调开篇《老贫农参加分配会》片段

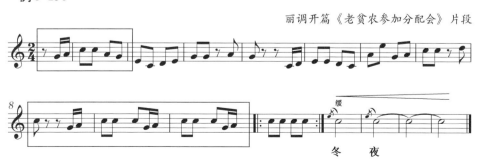

例 5-136 的引子部分，徐丽仙为强调乐曲的宫调性，使用反复记号强调宫音，唱词也由宫音引入，将引子与开篇唱腔做了很好的衔接。更为特殊的是引子中出现了徵音、宫音、羽音构成的窄腔音列，并将其作为全曲的"动机音列"（□处）。开篇中的首句"冬夜原比夏夜长，（哼吭哼）"及中间乐句"今夜夜更长""你指引我们把主人当"，还有全曲的结尾句"感谢共产党"，皆使用了这一组窄腔音列作收尾，令整个开篇得以前后呼应，主题腔句尤为突出。例 5-137 中，方框处均为主题动机腔句出现处。

例 5-137

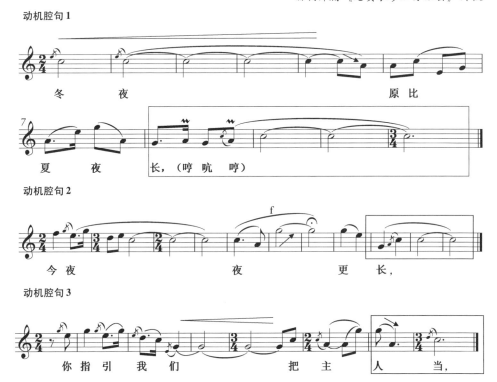

丽调开篇《老贫农参加分配会》片段

徐丽仙的作品中还时有省略引子直接演唱的设计，如开篇作品《黛玉焚稿》及选曲《情探》《投江》就采用了这种方法，以便通过唱腔本身来突出音乐情绪。

2. 过门辅唱及衔接

丽调过门处理除了完成弹词过门伴奏中最基础的丰富唱腔及断句作用外，在一定程度上也起到为丽调辅助唱腔及衔接音乐的作用。

丽调对过门的处理，往往在同一个小节唱腔结束后，依靠过门音乐做唱腔音乐的补充，这种唱腔与过门的交替进行衔接自如，使得过门不再是孤立存在，而是与整个音乐融为一体。例 5-138《罗汉钱》选曲《为来为去为了你罗汉钱》，唱句中唱

词"不"字为去声,这一句腔句排列顺序应为四三句式,而徐丽仙却将小过门与腔句融合,整个腔句中并没有明显的断句,这种小过门作为衔接的方式在其他流派唱腔中甚少见到,可谓丽调的独特创造。

例 5-138

丽调《为来为去为了你罗汉钱》片段

丽调中小过门除了对腔句有衔接作用外,还会作为换气的气口,以辅助唱腔,例 5-139《王魁负桂英·情探》中,唱句"奴是梦绕长安千百遍,一回欢笑一回悲,终宵哭醒在罗帏",在衔接时都有休止部分,且休止处徐丽仙都加上了小过门,所以艺人在演唱时可以利用这个过门的间隙吸气,为演唱者进一步抒发情感提供了极大余地,音乐却没有因为呼吸而产生空档。

例 5-139

丽调《王魁负桂英·情探》片段

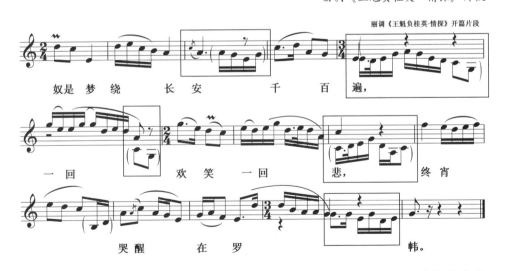

谱例中,当过门与唱词同时出现时,如例 5-139 方框处,丽调唱腔与伴奏甚至产生一种短暂的和声效果。

（二）转换宫调

弹词唱腔中的转调非常频繁，最为常见的转调方法是主调的向上四度转调，或主调的向下四度转调，弹词艺人将主调称为"正宫"，向上或向下的转调称为"反宫"。徐丽仙在丽调唱腔中将"反宫"转调巧妙地设计在过门当中。

例 5-140

丽调开篇《社员都是向阳花》片段

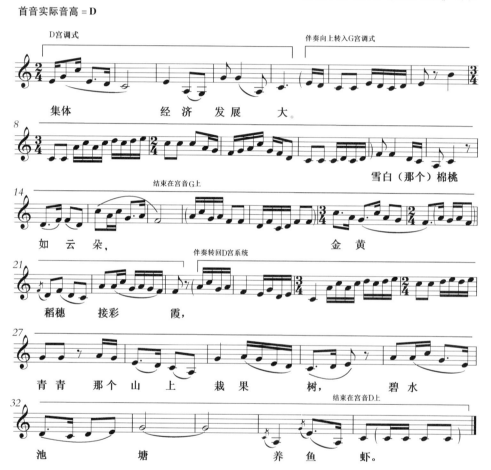

例 5-140 是丽调开篇作品《社员都是向阳花》中的唱段，唱句"集体经济发展大"为 D 宫系统，徐丽仙借用过门将音乐自然地转向上方四度的 G 宫系统，在唱句"金黄稻穗接彩霞"后徐丽仙再次运用过门将音乐旋律返回到原来的 D 宫系统中。在弹词作品中，上方四度"反宫"多表现欢快明朗的情绪，"雪白棉桃如云朵，金黄稻穗接彩霞"唱句，描绘的是物阜民丰的场景，使用上方四度转调，使得音乐旋律更加绚丽、明朗、欢畅，与唱词情感意涵相得益彰。

3. 新乐器的融入

在丽调开篇作品《新木兰辞》中，徐丽仙首次打破了弹词伴奏仅用三弦和琵琶的固定模式。唱句"鼙鼓隆隆山岳震"中"隆隆"二字后，徐丽仙设计了"嗒嗒"的敲击声模拟"鼙鼓"的声音。随后在整个开篇的转折乐段，为模拟木兰从战场归家后欢天喜地的场景，徐丽仙加入打击乐器碰铃来烘托气氛。此外，徐丽仙还增加使用了1把二胡、1把大阮及2把三弦。

对不同情感的作品，徐丽仙会选用不同的伴奏乐器。例如为营造欢快胜利的情绪，在开篇作品《六十年代第一春》中，徐丽仙增加打击乐器快板，其丰富的音乐律动感突出刻画了快速前进的上海工人的豪迈形象。同样运用打击节奏来营造气氛的开篇作品还有《年轻朋友休烦恼》，这部作品徐丽仙首次尝试使用伴奏乐器沙球，使得音乐轻松而富有弹性和张力，同时也凸显了催人奋进的激情。营造开篇作品《黛玉葬花》的幽怨情绪时，徐丽仙借用古琴深沉悠远的声音作引子、二胡委婉缠绵的音色作间奏及衔接，另外增加笛子醇厚的音色，为整个开篇的伴奏锦上添花。这些丰富的伴奏音乐，加上丽调委婉的唱腔，营造出林黛玉对爱情的无奈、哀伤及凄恻的氛围，徐丽仙在演唱时甚至还有意识地模拟古琴的泛音。除了传统民族器乐的运用，徐丽仙在伴奏设计上还尝试加入各种电声乐器，例如在开篇作品《小妈妈的烦恼》中，加进了电子琴作为伴奏乐器等。

丽调堪为弹词艺术奇葩，徐丽仙一生舞台经验丰富，音乐手法多样，技艺手段多元，唱腔伴奏新颖，创新力无穷，在弹词艺术史中实在罕有，值得大书特书。

第六章　不同流派的演唱方法与风格

苏州弹词音乐的主体是苏州弹词唱腔音乐，而弹词唱腔音乐又是由唱腔音调（弹词唱调）、唱词语音（唱词）和声腔唱法（唱腔唱法）等三大要素构成的。因而，研究弹词唱腔音乐不可能绕过这三大关键要素。本章将着重对弹词唱腔音乐的演唱方法与风格展开专题探讨，兼而涉及唱腔伴奏对唱腔唱法的辅助作用，希望通过该项研究为弹词唱腔音乐的理论研究，开启一扇不一样的窗户。

第一节　演唱方法的形成

"弹"与"唱"为弹词音乐的主要构成要素，尽管人们习惯以"弹唱"来称呼弹词音乐，可这并不意味着前者的艺术地位和重要性就高于后者。因为民间书艺说唱的根本目的是说书讲故事，如在俗称"小书"的弹词书艺表演中，"说""唱""弹"等基本书艺要素和艺术表现手段，均须服务书目故事内容的语言文学表达，并以辅佐故事陈述和剧情演绎为目的。然而在弹唱书艺表演艺术形式中，无论是以口头语言讲述故事内容，或是用声歌演唱等音乐手段塑造人物形象、表达情感情绪、营造故事情境等，主要依赖的还是与思维意识密切关联的，由语词概念、语言逻辑、语法系统、语义表达、语言组织等共同支撑的，以语音信号对应思维信息和语言意义的语义表达系统。故唯有语言因素的存在和表演介入，才是书目故事信息和思想情感交流得以正常开展的稳固基础。然而在弹词艺术中只有说话和唱歌这两种艺术载体，是建筑于语音体系之上的语言思维信息，除此之外的其他音乐手段与表现形式，均因不具备语义功能和无法传递具体语言信息，而不能对构筑和叙述故事内容给以直接帮助，所以只有说话和歌唱才是弹词书艺艺术形式最为关键和重要的核心

艺术表现和传情达意手段，而不具备语义功能的其他音乐手段，则只能作为辅助书艺表演的关联审美艺术要素，在协同故事说唱内容推进的过程中，发挥着特有的音乐审美艺术功能。

弹词音乐中的"唱"是指弹词书艺表演中以人声歌唱形式呈现的弹唱音乐主体部分，其主要功能是辅助陈述故事内容、展开故事情节、代言人物对话交流、呈现脚色情感心理活动等。由于弹词歌唱音乐的声响构成材料是人的嗓音声响，且歌唱声响同时又包含了唱词语音和嗓音声响两种关键音响成分，因而同时兼有语言信息内容和音乐塑造特征，是以能够以语义内容和音乐形式共同介入和协同参与口头文学故事叙述及歌唱审美表现演绎，获得与同为苏州评弹艺术曲种纯粹语言讲说的评话艺术截然不同的书目表演艺术效果。由此可见，正是由于弹词歌唱音乐音响信号同时包容了具有语言功能的唱词语音声响和不涉及语音要素的人声嗓音歌唱音乐声响两种基本成分，才使得歌唱声响在介入和参与说书表演的故事铺陈中，能够成为更直接、更有效的基本音乐表现手段，进而为说唱弹词的故事演绎提供重要的支持与帮助。因而，当我们尝试讨论弹词唱腔音乐的关联话题时，必须同时重视弹词唱腔音乐中的声腔音乐要素和唱词语言、语音现象的研究。此外，我们还应当关注与弹词唱腔音乐关联的声歌唱法要素和声歌音响审美要素的对等研究，以期能通过这些要素的进一步分析、诠释等，揭示弹词唱腔音乐作为弹词音乐主体的艺术表现规律，并由此推动和拓展弹词唱腔艺术中与声歌唱法关联的理论学术领域。

弹词音乐中的"弹"指弹词表演中由弹拨乐器伴奏或演奏的音乐部分。在弹词艺术中无论弹拨乐器伴奏、演奏的形式，乃至其音乐表现形态、艺术手法如何纷繁多变，也无论伴奏音乐音调如何悦耳动听，弹奏表演技法如何丰富多样，只要它不直接承载以语言概念为基础的思维信息内容，就不能直接用于陈述故事内容、铺陈故事情节、代言脚色对话、说唱语言交流，只能局限于弹词表演的辅助艺术表现手段及从属地位。弹词伴奏和弹词器乐表演就是因为缺少了关键的语言功能属性，从而只能负起相对次要的渲染、烘托故事情节内容的音乐审美和塑造人物形象的功能，受制于呼应人声歌唱音乐音响，对唱腔予以伴随、应和、连接、渲染支持；或用于与故事内容无关的静场压阵、才艺展示、调节心情、活跃气氛的助演地位。所以，在弹词艺术的"弹"和"唱"之间，更具重要地位的只能是"唱"而非"弹"。不仅如此，连弹词音乐的百变特色，以及不同流派艺术风格，也都是经由弹词唱腔音乐或弹词演唱技艺予以体现的，弹词伴奏的音乐风格和艺术特色只能通过对流派唱腔的伴随演绎或背景渲染、烘托才能得以实现。

弹词唱腔音乐为弹词音乐审美对象主体这一点是无可争议、毋庸置疑的。因为在弹词说书表演中唱腔音乐是唯一与故事说表发生语言联系的音乐形式。弹词唱腔语言仅以韵文为唱词语言基本形态，这与兼用散文、韵文赋赞、楹联、吟诵的弹词

说表方式明显不同，加之二者在语言应用方式、语言组织形态、语音表达形式、语言美学特征等方面存在一定差异，且弹词文学故事的表演不可能以唱腔唱词作为演绎推进的主体，所以弹词艺术中的说与唱在语言表达功能上是有区别的。唱词语言要素有音乐审美的参与，赋予弹词唱腔语言和歌唱音乐以不同于单纯讲说的语言说表和纯音乐表演弹奏的艺术塑造、审美表现和意义表达功能，故弹词唱腔音乐能稳固其书艺说唱的重要审美地位。其实，弹词唱腔音乐得以确立弹词音乐主体地位，既受到书目故事说唱语言规律的内在制约，也受到了人声歌唱音乐音响的审美功能的影响，在说唱文学艺术形式中，唯有唱腔音乐能够更好地衔接和沟通音乐与语言的内在审美联系。其中唱腔对唱词语言及唱词内容的渲染与烘托，既有助于声歌唱词语言内容对说表故事情节的铺陈展开，又有利于调剂和丰富弹词说唱语言的音乐美感和音响，有利于音乐情感表达审美功能的有效发挥。而唱腔音乐本身的声响美学特征又足以使唱腔音调及声歌音效成为书艺欣赏的重要审美内容，因此无论是以声歌唱词讴歌形态，抑或是融合了器乐伴奏的唱腔音乐，皆为弹词审美的重要形式与对象。

论及弹词唱腔音乐艺术审美功能，我们必须注意不能仅仅将焦点集中于弹词唱腔音乐形态这一点上。实际上在弹词唱腔审美的音乐要素中，还应包括与唱腔音乐关联的唱法技艺和歌唱音效的审美鉴赏意义和作用。因为弹词唱腔本身就是由弹词唱调音乐和演唱技艺方法两大基础要素构成的，因此弹词唱腔音乐乃至声腔歌唱音乐的审美还应当包含对歌唱方法和嗓音歌唱声学特征的音乐审美。换言之，如果脱离了对人声歌唱音响即人声嗓音歌唱美学的审美关注，唱腔艺术流派的风格特点一定会大打折扣，况且歌唱者的演唱声响的声音品质、性能、特色本身就是不可或缺的审美鉴赏内容。如果所有艺人唱歌的声音特征完全一致，显然就会失去许多歌唱音乐审美鉴赏的乐趣和听赏品评的意义，而这也正是老书客、"老耳朵"、老听客欣赏、品鉴不同弹词唱腔流派风格的真正乐趣所在。弹词音乐的流派艺术区分也必然与弹词唱腔音乐和唱腔演唱技艺相联系。唱腔音乐及唱法技艺的形式、方式、方法、风格等诸多变化体现了不同唱腔的个性风格特征差异。

弹词流派唱腔音乐及其演唱方法的形成，通常与创腔者的个人天赋、嗓音条件、技艺才能、师承渊源、审美喜好和创新创造等主客观条件相关联。艺人个体书艺实践的后天习得、训练、表演的经验积累，弹词艺人对唱腔音乐本体和演唱审美实践的观念认知、理解，还有个人的审美兴趣、爱好、追求，以及艺人们对弹词及他类艺术的研习、揣摩、借鉴、创新、改良等，都是重要的影响和制约因素。其间，无论是艺人的自身嗓音生理、嗓音能力、声歌天赋等客观因素，还是体现艺人主观精神的审美趣味、审美爱好、审美追求和个人创新创造的审美动因，都是确立流派唱腔艺术风格不可或缺的重要基础条件。当然，艺人创造的唱腔还必然受前辈艺人教

习、传承、示范、指导、实践、栽培的影响，尤其是在同一长篇书目嫡派传承基础上创新演进发展起来的新的弹词流派唱腔，更是离不开对前人实践成果和经验的学习与借鉴。可左右弹词唱腔创新的综合因素，依然建立于名家艺人长期表演实践积累之上，受个人主客观条件、特点、兴趣、爱好等支配，进而受到对既往流派唱腔音乐风格特点、唱腔技法、表演才艺的体验、经验、感悟、认知、理解、评价等各种因素的影响，然后才有了以长期变革和探索为根基逐步建立起来的属于并适合艺人自身情况的成功创新创造实践。所以几乎所有唱腔流派都扣合与隐含了创腔者的个人特点和性格特质，并以此构成风格特点鲜明和艺术个性突出的流派唱腔唱法风格基础。当然，弹词流派唱腔风格的形成，还需要社会民众和书客的认同与肯定，需要后辈同行的不断追随、承继、维系与巩固，才能最终确定其书艺表演领域的引领地位。故弹词流派唱腔的形成不仅要遵循自身的形成、演变、发展规律，更要有普遍的社会影响力、公信力、知名度和业界的广泛认可。

　　毫无疑问，弹词唱腔唱调应纳入弹词音乐概念范畴，因为它们具备所有民族民间音乐的艺术要素和形态特征。但是弹词唱腔音乐概念并非仅局限于弹词唱腔的唱调音乐范畴，倘若将弹词唱腔关联要素整体概括起来看，其所涉内容大体可分为：第一，弹词唱腔音乐，包含唱腔音乐中诸如声歌演唱的曲调、旋律、板式、调式、曲式、节奏、速度、力度等与唱腔曲调关联的音乐因素；第二，弹词唱词语言及苏州方言语音，包括弹词唱腔的唱、语音、词腔、句式、句法、音韵、格律、平仄、韵脚、声调、音调、语气等语言、语音因素；第三，弹词唱腔唱法技术，包括弹词唱腔演唱发声、气息、共鸣、音色、用嗓、机能、技能、技巧等唱腔唱法和演唱技术。此外，弹词唱腔音乐还涉及与唱腔音乐关联的器乐伴奏音乐。所以，将弹词唱腔音调（唱调）作为弹词唱腔音乐的唯一内涵难免会在理论观念上有失偏颇，更会造成人们对弹词音乐理解、认知的误读。在既往弹词艺人和业界研究文献中，但凡论及弹词音乐研究难免会将关注焦点聚焦于唱腔音乐音调及其曲调旋律旋法特点层面，有时或许会捎带关注一下伴奏音乐，却较少涉及弹词唱腔的唱词语音规律和演唱发声技术方法，更少见有关弹词唱腔唱法的专门研究成果。故这里特开辟针对弹词唱腔唱法的音乐审美延展研究，希望能借助音乐学和声乐理论的观点，适时地梳理一下有关弹词流派唱腔唱法的研究，为弹词唱腔音乐研究找寻与既往研究不同的路径。

第二节　唱腔唱调与演唱方法的关系

弹词唱腔音乐是弹词书艺说唱的核心艺术要素和表现手段。弹词音乐最主要的构成要素为弹词说唱中的唱腔唱调。而苏州弹词艺术中最早成型和确立的唱腔是书调，它不但构筑了弹词说唱表演的人声歌唱基本唱调，而且是弹词流派唱腔变化、发展、创新的基础。书调唱腔的形成与弹词书艺说表的语言表达特点和语音音韵形态关系密切。因为弹唱作为民间说书艺术，它的"唱"与"说"均须服务于故事叙述和情节铺陈，并且"唱"和"说"的语言组织和语音发音同根同源。弹词唱腔音乐的歌唱演绎与中国声歌演唱的吟唱传统有着紧密的关联，所以民间常说弹词书调就是在弹词语言说表基础上形成的弹词唱腔唱调的最初形式。

吟唱是源自中国古代文学作品朗读、吟咏、吟诵语音发声形态的一种特有声歌方式。"吟"主要出自诗词文章的诵读，其中以韵文诵读更具代表性。古人吟诗和诵文与今天的朗读大相径庭，其诗文吟诵不是简单地大声朗读，而是带有丰富语音、语调、语气、音韵变化的类似歌唱的语言诵读方式。所以在声乐理论界一直有中国传统民族民间唱法是构建于"吟唱"基础之上的歌唱艺术或声歌流派的观点。与之相区别的是，构建于咏怀、慨叹、咏叹基础上的"咏唱"，则是西方歌唱艺术或流派的典型特征。语言诵读基础上的"吟"，不仅在语言的语音、语调、声韵、平仄上须依循语言发音的音韵特点，更要严格遵循诗词语言的文体、格律规范，需要在朗读语音声调上引入各种字调、语气、声调、音高、力度、速度、节奏的复杂变化，同时还要讲究声音的远送和音色的优美，因而古人吟诵会使语音发声产生繁复的音调、音频、音值、节奏、速度、力度变化，造成较日常语言表达和语音发音有着明显不同的嗓音声调、频率、振幅改变，使吟诵声韵、语调产生明显的音乐形态变异。中国古代汉族声歌艺术形式大多沿用吟诵式的歌唱传统。这种唱法主要利用诗词文学或歌曲唱词的丰富语言情感、情绪、情景、意境变化，以朗声读书、吟咏诗歌、诵读文章的方式、方法，在语言声调、音韵中注入吟诵的声歌音调变化，与语言、声调、字调、句式、音调、语情、语境、语流、语速，乃至音高、音强、音色、音值的语音、语调、语气的夸张、延展、拖腔等声音变形相契合，用介乎吟咏、讴唱、歌唱与说话、诵读间的语音形成音乐形式，驰骋思想，直抒胸臆，宣泄情感。正如《诗·周南·关雎序》所言："吟咏情性，以风其上。"唐代孔颖达疏："动声曰吟，长言曰咏，作诗必歌，故言吟咏情性也。"由此可见，吟咏与文学作品蕴含的思想、情感的表达、表现关联密切，故我国古代早有诗词文学吟咏成歌、吟咏而歌、吟咏必歌的传统，更有借助吟诵讴唱抒发情感、彰显情性、抒怀志向并蹀步、高歌击节

的情形。诞生了借缓慢踱步，构思诗作、吟诗作文的吟诵文化，如曹植七步吟诗自救的传奇故事。曹植吟诗是我国古代吟诵作诗的独特声歌诵读方式。正是这种传统声乐吟唱方式，成就了我国民间声歌演唱的基本形式和根基，成就了区别于西方声歌抒情、咏叹的歌唱风格。而苏州弹词唱腔的声歌唱调、唱法，正是以传统吟唱文化为基础的典型民间声歌艺术样本。

弹词书调唱腔顺应了唱词语言音乐变异的民族传统，但并非是刻意模仿诗词吟诵语言声韵规律的民间声腔艺术。书调唱腔依循的是苏州方言说表的语言音韵、声调、格律、语频、语速、节奏等语音规律，同时契合了弹词散文讲说、韵文朗读、诗文诵读、赋赞吟咏的语言节奏和方言声韵变化，发明了程式化七言韵文说书调唱腔歌唱范式。不仅如此，书调唱腔的音乐音调还蕴含了非常明显的吴语方言语音发声的字调、语调、语气、声韵运动规律，同时也结合和兼容了当地民歌、曲牌、昆曲声腔的唱调音乐特点，进而成为早期弹词艺人普遍使用的较为成熟的吟唱歌调，故书调一直被历代苏州弹词艺人奉为弹词说唱的基础，亦为后世弹词流派唱腔演变确立了唱调音乐根基。不过，在我们尝试深入分析书调唱腔风格特点时，不仅需要关注弹词唱腔音乐与弹词唱词语言的结合与融合，注意蕴含于书调唱腔中的唱词语音音调音乐变异因素，还应当重视弹词唱腔音乐要素、唱词语音要素与弹词声腔唱法技艺的交互影响、关系，从而为我们科学、合理地揭示、诠释和解构书调唱腔的形成机理，提供可靠的实践依据和理论支撑。

根据现有历史文献和既往研究，弹词艺术的苏州方言演进大约完成于清代，而苏州弹词唱腔唱调的形成亦当以完成方言说唱为前提，故苏州弹词唱调的早期定型应大致完成于弹词苏州方言演变的时期。遗憾的是，由于缺少音乐文献的佐证，我们不能对苏州弹词早期唱腔唱调形态，及其唱腔唱调的地方化时间给出准确的研判和结论。从目前可追溯的弹词唱腔系统看，明末清初的苏州弹词还是中州韵、江淮方言、北方方言混用，而王周士是历史上最早见诸文献记载的苏州弹词艺人，他所处的时代应当属于苏州弹词完成苏州方言演进的初期，而清代苏州弹词前四名家和后四名家时期，才是苏州弹词艺人引领江南弹词艺术领域的第一个兴盛时期，亦为弹词书调唱腔成型、光大、传承的重要时期。目前有关清前、清后四名家的弹词历史文献都明确指出清代弹词名家创立的流派唱腔就是以说书调（即书调）和民间声歌曲牌为创腔基础。而民国时期的弹词流派唱腔，大多源自清代名家师徒、亲属直系，书目传承的印迹清晰。尤其是那些通过长篇弹词书目心耳、口口传承，逐渐发展演变而来的弹词唱腔流派，创腔者多半是在书调基础上结合曲牌、民歌、戏曲音乐的创新产物。现当代弹词流派唱腔大多是历代弹词艺人不断吸收、融合各种民间艺术形式，进而探索现代声乐、器乐音乐创作手法，创新、创造、形成的流派唱腔。越是接近苏州弹词定型时期的弹词唱腔唱调唱法，往往越清晰地表现出流派唱腔与

书调的深厚渊源。不断融入现代音乐文化艺术内容和时尚文明元素的后世流派唱腔，反而较少留有早期书调唱腔的音乐痕迹。但不管怎么说，今天弹词唱腔唱调系统的构建，或多或少地都有书调唱腔和清代名家创腔的唱调、唱法、技艺的痕迹。具体梳理起来，苏州弹词的唱腔、唱调包括早期弹词流派唱腔和后世流派唱腔的演变都有一定的脉络和线索可寻。而唱腔唱调形成的要素亦可大体归结为如下几点：一是苏州弹词唱腔的唱词语音音韵规律，苏州方言语音诵读的唱词语音规律，苏州地方声歌的语音发音歌唱习惯等；二是苏州本土民间音乐音调旋律、苏州乡野山歌的音乐音调旋律、苏州本土都市小调音乐曲调旋律；三是苏州本土或国内各地地方戏曲、曲艺的各种唱腔、词牌、曲牌，如北方鼓词、鼓书、京剧、梆子等，南方陶真、滩簧、昆曲、苏剧、锡剧、南词等；四是对江南各地他类器乐音乐艺术形式的吸收、借鉴、融合，如对南音、广东音乐、江南丝竹等乐种的借鉴等；五是江南民间各种关联歌舞、杂艺、非遗和时尚艺术，如对它们音乐和表演的借鉴；六是书艺名家、强档、响档艺人在弹词基本音调基础上对唱腔、唱调的革新、改造、创腔等。其中最为重要的就是最后一点。事实上，苏州弹词唱腔音乐的形成与流变，尤其是弹词艺术完成苏州方言、文化、音乐、艺术演化之后，几乎所有苏州弹词流派唱腔都是历代弹词名家根据个人的天赋、资质、才能、技艺、阅历、喜好、才艺能力，再结合各种民间传统音乐艺术形式和音乐文化艺术形态的具体素材，进行编辑、加工、整理、吸收、借鉴、移植、转接、融合、编创形成的。同时每一种流派唱腔的传播、推广、改良、创新、定腔、传承、普及，都经历了长期严谨的师承传艺和创新改造及无数次的舞台表演实践检验后，才最终定型。

需要指出的是，苏州弹词早期并非只有书调一种唱调，尤其是在弹词唱调定型之前，说书人可以用各种民间音乐素材作为韵文唱调的歌唱音调，而弹词早期最常见的是书调、曲牌和民歌，其中书调是弹词唱腔唱调的基础和后世流派唱腔的基本曲调，主要用于弹词七言韵文的歌唱，弹词韵文唱词长短句式则多以牌子曲和民歌作为唱腔唱调基础。总体说来，弹词唱腔唱调的形成与民间艺人长期书艺表演的实践积累和探索追求有关，而选择使用哪种音乐作为弹词唱腔音乐，则取决于弹词艺人的个人趣味喜好、音乐素养和文化背景等，而具体使用何种唱调又常与韵文唱词的结构、句式、句法、断句习惯相关。比如选用民间曲牌作为唱调音乐，通常需要依据不同曲牌唱调的句法设计唱词，以使唱词能契合曲牌的音乐句式结构和音韵格律；又如选用民歌小曲作为弹词唱调，则需要依据民歌曲调的音乐结构，确定唱词须对应几字句式抑或长短句；而书调唱调专为七字韵文唱词设计，其断句特点与曲牌、民歌皆不相同，所以书调音乐与唱词的语言、语词、语句结构必须呼应、匹配。总之，弹词唱腔唱调及后世的弹词流派唱腔的音乐必然有相对稳固的曲调、节奏、结构、格式套路，而不同流派唱腔的曲调、节奏、结构、格式的固化，也会经由程

式化弹词弹唱表演实践,将音调旋律、调式调性、曲式结构、板式特点、素材来源、润腔旋法、腔词关系等演变成确定的唱腔唱调乃至唱法规范,甚至还会因此影响和决定唱腔唱调的伴奏音乐、伴奏形式等其他音乐要素。

想要了解和研究弹词唱腔唱法的用嗓方式、演唱技法、声腔特点与流派唱腔音乐的关联,就必须明了弹词音乐中的声歌音调需要以人声嗓音歌唱作为音响物质载体这个客观事实。通俗地说,就是唱腔音乐的审美一是要看各种音乐要素的声响运动关系,歌唱音乐的音调、旋律是否优美动听;二是要看音乐音响的声音品质是否悦耳动听,歌唱嗓音是否悦耳好听,二者缺一不可。弹唱音乐中与唱腔唱法关联的因素很多,比如弹词音调旋法、唱腔旋律特点、声歌演唱音域、嗓音发声品质、嗓音声学特征、语音语调特点、语气语义表达、腔词音乐融合,乃至弹词流派唱腔音乐的唱调生成、素材来源、流派创腔、唱腔革新、音乐技艺、风格依据等,无一不与弹词流派唱腔的用嗓方式方法、发声技术、歌唱技艺、演唱才艺等互为基础、相互依凭、兼容共存、相辅相成。因而客观地说,弹词流派唱腔的唱法技艺和用嗓方式方法等,都不是独立于唱腔音乐以外存在的。相反唱腔唱法原本就是与弹词唱腔包括音调、旋律、板式、腔调、曲式、调式、唱词、语音、速度、力度、伴奏、过门等所有唱腔音乐要素共同构成的难以分割的有机整体。就连弹词唱腔音调(亦称弹词唱调)和伴奏的形式、形态、运动等音乐规律与特点,亦均须与弹词表演者的嗓音发声生理功能、机能、能力、技能、技巧、发声、共鸣、呼吸、语音、音色、力度、音值、音域、唱法等各种主客观因素和演唱技艺要素相互制约、影响。所以弹词流派唱腔的风格区分并非仅指弹词唱腔音乐曲调风格这一个部分,而应当将弹词唱腔音乐风格与唱腔唱法技艺风格等内容一并考察,以便能够真正地将二者纳入弹词唱腔音乐的两个不同结构层面,予以统一认知、考察、理解、分析、研究,因为客观上正是这两个层面的构成因素的共同制约、作用、影响,决定了不同流派弹词唱腔音乐艺术风格。以下,拟结合各种弹词唱腔流派及其演唱风格特征,从演唱手法、唱法技艺、用嗓方式、音响效果、技能技巧等多维角度,分析和讨论弹词流派唱腔的不同唱法和演唱风格特点。

第三节　弹词基本唱调——书调的唱法特点

弹词唱腔主要由唱词和唱调构成,前者指弹词唱腔的歌词部分,后者指弹词唱腔的曲调部分。弹词书调的唱词采用七言韵文诗体,为规整性对仗文体;弹词书调的唱调就是早期说书调的音乐曲调,有着鲜明的艺术个性。虽然书调唱调是早期弹词唱腔的基本唱调和后世不同流派唱腔唱调的共同曲调源头,但在其基础上通过兼

收并蓄、发展演变、创新创造生成的后世弹词流派唱腔,与书调存在着诸多的音乐音调和唱法风格差异。更重要的是弹词书调与后世流派唱腔不同,它不属于由特定弹词艺人创腔、发明的流派唱腔唱法概念范畴,而是苏州弹词艺术形式定型之前,由大量艺人长期实践积累,共同创造、形成的基本书艺唱腔唱调,是历代艺人在长期实践和积累基础上共同发明、确立的弹词歌唱的音调基础,即艺人口中所说的说书调。因此我们不应当将书调与后世经由唱腔演变、发展形成的流派唱腔唱调视为同一唱腔类型,并将其纳入弹词唱腔艺术流派分类体系之中。同时也不应当将其视为众多弹词流派唱腔共有的统一唱调称谓或专有替代名词。关于弹词书调的最初唱腔唱法形态,由于缺少确切、可靠的文本记叙、乐谱文献和声音资料,故我们如今已不能对早先的弹词书调进行完整的唱腔、唱法的分析研究评述,更不可能形成准确、合理的唱腔唱法的概念性结论。所幸书调唱腔在如今的弹词舞台表演和不同流派唱腔的演唱实践中,还时常为许多弹词艺术家使用并留有相关的音像资料,只是由于书调作为基本调在融入各种流派唱腔唱法的过程中,已经难以析出属于书调原始的唱腔唱法技艺特征及演唱风格特点,而只能在相关流派艺人的书调作品唱腔中,有限地进行书调唱腔唱法技艺分析。

 早先的弹词书调唱调与弹词唱腔流派之间,存在着深厚的文化艺术渊源和传承关联。"苏州弹词有说有唱,说唱结合。唱为语言和音乐的结合,由唱词和唱调(曲)组成。唱词分长短句和七言诗赞体两种。长短句用曲牌和民歌唱,七言体用以书调为基础的唱调唱,后来发展为各具特色、历史上以姓命名的唱调,新中国成立后引进了'流派'概念,称'流派唱腔'。"① 弹词音乐唱调部分是弹词音乐的基础与核心,而弹词唱调主要是"由基本唱调(简称'书调')和曲牌两部分组成"②。从以上弹词业界人士的观点中我们不难看出,书调作为弹词唱腔音乐的曲调源头,是被视为与曲牌和民歌唱调并列的弹词基本唱腔音调。不属于弹词唱腔音乐的唯一形态和演唱源头。早先的书调来自弹词唱词七言诗体的吟哦,而长短句式的弹词唱调是用曲牌来演唱的,且以曲牌和民歌作为弹唱说书的唱调比用书调弹唱表演的时间更早,所以书调也并不是弹词音乐的最早唱调,但它却可以说是最早出现的专属弹词说唱的程式性唱调。造成这一现象的主要原因,就在于弹词书艺说唱终究须以语言演绎故事为根本。弹词书调唱调的最显著特点为七言诗体,沿用上、下句式结构的唱调风格。在唱词语言吟唱方面,不仅讲究平仄、强调声调,还重视唱词吟哦的腔随字转、字领腔律的行腔特点。书调唱腔运行还要照顾唱词上、下句式上起下落的呼应。最为特别也是最具个性的则是,为强调诗句的韵脚,但凡在下句

① 周良. 听书备览[M]. 苏州:古吴轩出版社,2010:17.
② 陶谋炯. 苏州弹词音乐[M]. 苏州:苏州大学出版社,2016:3.

演唱的第六字上，一律施以顿挫变化，引入过门插句衔接，而后再从容吐出第七字（韵脚）。这种完全出自苏州早期弹词唱腔的独有音调唱法，就是以音乐化吟哦为特征的弹词说书调最具个性，也是后世弹词流派唱腔唱调仿效跟进最多的吟唱方法。

有关弹词书调唱调音乐特点，很多研究者认为应"为板腔体音乐，有人虽然认同弹词的唱有速度和旋律的变化，但未成熟为板腔体音乐。弹词音乐的说书性特点，说唱结合的灵活多变和自弹自唱的灵活变化，与戏曲的板腔体音乐确有不同"①。弹词说书调板腔体音乐主要服务说书，因而在板式规律上显得较为自由。不像戏曲板腔体，不仅区分唱腔的节拍板式，而且每种板式都有相对明确的节拍、节奏、速度、旋律、句法规律。总之，弹词书调音乐与之前弹词长短句式为特征的，以民歌、曲牌为基础的唱腔唱调，属于不同的弹词唱腔唱调。不过在后世弹词唱调的流派唱腔演变过程中，弹词书调越来越多地与民歌、曲牌、戏曲唱腔融合、发展，从而使弹词唱腔不断走向丰富多彩和流派纷呈，使书调产生了各种不同的旋律音调和唱法技艺风格。

书调音乐的形成与书目叙述、说表、说白、朗读、吟诵的语言声韵、音调、语调，乃至苏州方言语音要素和语言发音特点高度相关。苏州弹词以书调声腔吟唱穿插书目表演，与说唱书目语言说表、讲述、吟诵、叙述、朗读、说白的音韵契合，直接扣合了人声嗓音书艺表达的审美艺术规律，顺应了弹词说唱语言表达、声歌演唱、形体表演、情景渲染、氛围营造、情感宣泄等的基本特点。而弹词声歌韵文演唱通过书调吟唱与诗词吟哦的语音、音调、字调、语气、节奏、声韵的融合，符合诗词韵文语言发声及吴方言语音声调、平仄、句法、格律的音韵规律，同时又顺应了传统民族声乐演唱的腔字运行规律。从书调的声歌艺术特点上看，书调唱调与唱法不仅有别于民歌音乐及其演唱，也明显区别于戏曲声腔唱调唱法。在歌唱用嗓技术方法方面，书调唱法可很好地兼容大嗓、小嗓和大小嗓结合，在以男演员单档表演统治的时代，以真声唱法更为常见或更具个性。由于书调扣合的是语言叙述的发声习惯，所以字音密集、腔多字少、音调简约、旋法简单、用嗓平直等为其唱腔唱调特色。在早年的表演实践中，无论使用哪种嗓音机能演唱书调，其唱腔唱法都不以委婉曲折、精致婉约、清丽脱俗、旋法多变为基本特征。具体体现在用嗓方式上，书调唱法对嗓音发声音质的追求，明显不及戏曲唱法注重和讲究声音高亢、明亮、集中、致远、清纯、干净之类的嗓音歌唱效果。尽管在以假声发声演唱书调唱段时，有些艺人也习惯使用清秀、隽雅、甜腻、干净、纯净、透明的音质，往往声音偏于前置、自然、松散、简单，而并不很在意声音的明亮、圆润、流动、连贯，音量的变化起伏与对比也不那么突出。最为有趣的是，在更为常见的男声真声的书调演唱

① 周良. 听书备览［M］. 苏州：古吴轩出版社，2010：18.

中，弹词说唱还能允许和容忍软糯、暗淡、沙哑、粗粝、沧桑、苍劲、悲凉、平庸的歌唱嗓音。尤其是在马如飞的书调唱风中，为刻意迎合男人本嗓说表发声的语言特质，马派书调唱法常常结合戏曲老生、武生、老旦的真声唱法，大量使用不那么圆润、优美、委婉、动听、抒情的音色，反而竭力以相对粗糙、喑哑、沧桑、沉郁的音色，塑造悲情英雄的脚色形象，用苍凉、沧桑、沙哑的叙述性歌唱，代言人物脚色间的对话交流，以伴有残缺美的声音震撼听客的心灵。

一曲多用就是由早期书调唱腔时代形成的唱调传统特点，也是书调能够成为后世流派唱腔共同源头的原因所在。书调在作为书艺说唱音调之初，就形成旋律平直、简单，语频、语速急促的唱法，而演唱书调究竟使用哪种嗓音，则大多取决于艺人的性别、天赋和演唱的脚色、行当，此外还要受书目故事内容、情节演绎、情感发展、情绪变化等诸多因素的影响。书调唱调的调式有自己的规律，早先它是以 **5**（sol）、**2**（re）、**1**（do）为主音，并在此基础上构建民族五声调式；而为了契合故事讲述、叙述的说表演唱，逐渐演变、发展并成就了腔少字多，唱词密集，叠句频仍、节奏简单、音调平缓、断句扣合语言习惯、平仄遵从诗律等唱调特点；再有六字顿挫再出七字，吟唱而歌，吟哦和律，讲究平仄，顺应四声，遵从语气语调规律，力求字正、依字行腔、腔随字走、字领腔行等演唱特点；还有随故事情节、情境氛围、情绪变化、脚色身份、性格特点、脚色行当变化，在基本唱调上随机应变，加进各种音调走势、节奏力度、润腔加花、嗓音色彩变化，使一曲一调形成变化繁复、传情合理、达意清晰、百变多姿等唱法特色，并为后世流派唱腔的创新演绎提供了诸多便利。书调伴奏也是典型的弹则不唱，唱则不弹，不托唱调，主要承担唱句衔接过渡功能的典型形式。所以书调唱腔虽然区别于流派唱腔，却能长久屹立不倒，并为推进弹词音乐演进，成就弹词音乐今日繁荣做出重大贡献。

第四节 不同流派唱腔的唱法特征

苏州弹词初始基本唱腔——说书调就是书调。历史上早期名头最响的弹词艺人是被乾隆封七品顶戴、赴京城侍讲的王周士，他不仅书艺水平高超，对苏州弹词发展更是居功至伟。但王周士的弹词用什么样的唱腔，唱什么样的唱调，用什么样的唱法演唱等都无从稽考。至于他用的唱腔是否就是书调，抑或是另有属于自己的唱腔唱调也无人知晓。因而，文献中记载的弹词流派唱腔及后世唱腔体系的成型，主要源于王周士后的清前四名家和清后四名家。现当代弹词著作涉及清前、清后四名家的唱腔都有以书调为基本调的记载，同时还明确指出该时期弹词唱腔就已经出现了由这些名家个人创新、创造的流派唱腔。关于这一点，连最负盛名的陈遇乾调也

不例外。所以，以书调为基础再融入不同音乐和唱法便成了弹词唱腔发展的基本规律。此外，学界还对后世弹词唱腔发展进行了研究，并最终确认弹词长篇书目脚本的师徒传承关系，是流派唱腔唱调传承、演变、发展的关键因素，因为长篇书目所涉唱腔唱调和具体回目中的弹唱唱段，也是书艺技艺传承的关键内容，所以通过历史上艺人近亲和师徒间的传承与创新关系，为弹词流派唱腔艺术源流演变走势梳理出相对可靠的发展图谱，能够为我们研究弹词唱腔音乐提供极大的便利。

对弹词流派唱腔唱调系统进行梳理，可以发现诸多唱调之间有着相对清晰的流派唱腔发展脉络，即不同时期和年代的弹词名家创立的为业界认可的流派唱腔、唱调，明显存在一定的唱腔音乐和唱调唱法风格趋同的现象。弹词界将存在直接传承渊源的一系列唱腔唱法纳入风格相近的特定唱腔唱调系统，并认为弹词唱调系统主要为三大腔系，但在对公认的弹词三大腔系的理解、认知方面，却出现了明显的观点分歧。归纳起来相对集中的观点大致有两种：第一，历史上的弹词流派唱腔唱调系统可分为陈遇乾陈调系统、马如飞马调系统、俞秀山俞调系统等三大腔系；第二，认为历代弹词流派唱腔系统应分为马如飞马调系统、俞秀山俞调系统、周玉泉周调系统等三大腔系。上述弹词流派唱腔调系的分歧就在于对陈调系统和周调系统的认定差异方面。当然产生这样的分歧其实也很好理解，即前一分类主要关注了源自清前、清后四名家的唱腔渊源和艺术传承关系；而后一分类主要针对民国以后弹词流派唱腔创新创造的发展、传承关系。毫无疑问，上述两种唱调系统分类中出现的四个弹词流派唱腔，都在弹词唱腔发展史上具有重要地位和意义，并且对弹词唱腔艺术的演进与发展产生了深远的影响。因而下面将对两种腔系分类涉及的四个弹词流派唱腔及其关联唱调系统，予以分类唱调分析和唱法特征解读。

一、陈遇乾陈调系统唱腔唱法特征

陈遇乾陈调为弹词唱腔流派体系中最早成名的重要流派唱腔。创腔人陈遇乾（生卒年不详），活动于清乾隆、嘉庆年间（一说为嘉庆、道光年间），极负盛名，是高居弹词清前四名家首位的标志性人物。陈遇乾创立的弹词唱腔、唱调、唱法被世人称为陈调，这也是弹词艺术史上最早确定的弹词流派唱腔。弹词流派唱腔的形成就始于陈遇乾等清前四名家所处的弹词艺术兴旺的清代。

陈遇乾早年曾在苏州昆曲"洪福""集秀"名班学艺，因嗓音天赋条件，在学习昆曲阶段便专工老生唱法，为以后改行从事弹词表演奠定了唱腔基础，"故其调在唱法和韵味上均具有浓郁的昆曲遗风：苍劲沉稳，古朴典雅；虽旋律简洁，却具很大的可塑性"[①]。从陈遇乾之后，历代弹词艺人在起老年脚色时，常常使用陈调唱

① 周良. 听书备览［M］. 苏州：古吴轩出版社，2010：19.

腔和运用陈调唱法，足见陈调唱腔在弹词艺术界的巨大影响力。陈调唱腔唱法的形成得益陈遇乾自身书艺演唱实践，他的弹词唱腔不同于一般的书调，颇多独创，一般认为从昆曲衍化而来。书调是以 **5**（sol）、**2**（re）、**1**（do）为调式主音，而陈调则以 **6**（la）、**3**（mi）、**2**（re）为调式主音。陈调有苍劲、悲凉的特色，故后人一般作为老旦或老生的唱调，也有用于勇猛武生的唱调。① 很明显陈遇乾并不满足以往书调的讲述性唱调风格，不仅音调旋律有了很大的发展，甚至连调式也偏离了书调传统，因此他的创新唱调音乐备受后人青睐。

陈调演唱采用大嗓真声唱法，既受限于自身嗓音生理特质，又得益于昆曲老生唱法功底，他的演唱音量宏大、色彩浓郁、声音宽厚、格调苍劲，适合演唱中老年脚色，如老旦、老生、武生等。然而，陈调唱法虽以真声为主，却并不简单排斥假声，因而表演中也间或夹杂小嗓，并以真假声穿插手段丰富歌唱音色，借以服从书目脚色身份的转换变化。尤其是在分别饰演男女唱腔的脚色身份转换中，采用真假声结合不但显得熟稔而且游刃有余。他的演唱注重戏曲声腔风格和用嗓特点，独创了弹词唱腔中相对少见的商调式唱腔，擅长运用上句频繁顿挫，下句末字大跳落腔的技巧，特别利于表现深沉有力、饱满苍劲、慷慨悲凉的形象，擅长如大写意般的抒情唱段，以增加音乐的曲折、悲怆、沧桑之感，善于塑造英雄人物和悲情情节。

陈遇乾的时代尚未出现科技文明，所以没有可供分析的音像资料，但其唱风对后世艺人影响巨大，如刘天韵的《林冲踏雪》和杨振雄的《武松打虎》，皆沿袭了陈调的上述特点，同时结合演员自身的嗓音条件和实践积累，在陈调唱腔唱风基础上成就了属于自己的陈调唱法的艺术创新。近现代弹词演唱功底、造诣深厚的艺人，亦常以带有个人风格的陈调饰唱老旦、老生、武生等大号嗓音的脚色。如刘天韵熟稔陈调唱腔并有所发展，他演唱英雄习惯以真声用嗓，突出直喉、宽口、宏大、铿锵的发声、共鸣技术，气息深沉、绵长、饱满、连贯，且气韵十足，嗓音透着苍劲、豪迈、大气、粗犷的气质，注重韵味而不追求声音的清澈干净，反而利用粗犷的音效彰显英雄的豪放侠义气概。他的说唱表演皆以真声为主，但唱调和说白常借鉴戏曲声腔和老生用嗓，在真声中夹杂瞬间假声机能切换，且对嗓音机能转换处理得顺畅、自然，有利于情感情绪的酣畅宣泄和细腻表现，善于通过运腔顿挫的明显阻塞音效果，来增强嗓音发声力度的抑扬变换，不仅突出了唱调韵味，力度对比层次也相对丰富多变，还大大增强了音乐的艺术表现力。蒋月泉的陈调则以纯大嗓发声糅合京韵风格，对京剧老生声腔多有借鉴，故声音粗豪、威风、英武、张扬，由于天生大嗓音质明亮、集中、富有光泽，从而改进了单纯真声的嗓音音质，使声音变得干净、纯净、悦耳，还保留了气息连贯饱满，共鸣丰满宏大，气韵圆顺绵长的特质。

① 胡国梁. 为伊消得人憔悴：我的评弹梦［M］. 北京：商务印书馆，2016：163.

蒋月泉在表演中辅以金属性特质的三弦铿锵伴奏，不但突出了其嗓音天赋，还突显蒋调唱法的英武挺拔、豪气干云的气质，使其演绎的形象格外丰满雄健、大气磅礴。周云瑞的陈调风格又与他人有所区别，他的真声演唱舒展、流畅、委婉、细腻，长音吟咏余韵悠扬、绵长、隽永，虽然嗓音不似他人铿锵、激昂，但苍凉、豪放风格依旧。由于注重唱法的音乐性和歌唱性，周云瑞的发声力度相对柔和，运腔婉转、声音圆顺，得以顺应叙述性强的书目说唱特点，故而他的陈调风格偏于含蓄内敛，不显得仓促和紧张。杨振雄的陈调演唱则具有更多戏曲唱腔艺术风格，故演唱戏味更加浓郁、纯正，音调和唱腔也非常优美、动听，音乐性、旋律性、听赏性极强，他的嗓音也非常干净、纯净。杨振雄的假声使用明显多于其他擅唱陈调的艺人，对陈调的大嗓唱法有较明显的突破和发展，他的真假声衔接非常顺畅平滑、舒展自然，尤其擅长以顿挫、阻碍、重音等唱法技术表达情感和渲染气氛，在长音拖腔上格外均匀、饱满。行腔、运气、共鸣、音质则显得绵延、平稳、舒展、纯正。他的伴奏更是灵巧、密集、清爽、流畅，使得他的陈调弹唱神清气爽，情境性强，声音悠扬，精气神十足。陈调唱腔及唱法是早期弹词唱腔中极具个性特点，影响力巨大，应用与传播甚广，特别适合老年行当、脚色个性特点的流派唱法，加上陈遇乾的个人实践重在出新创新，看重音乐性和表现力，对人物唱腔的脚色演绎厥功至伟，因而在弹词表演中至今仍为艺人和听众喜爱，并且对关联流派唱腔演变的帮助极大，是弹词唱腔系统中的重要一脉。

二、俞秀山俞调系统唱腔唱法特征

俞派唱腔为弹词流派俞调系统的源头，是以创腔人俞秀山命名的著名唱腔流派。俞秀山（生卒年不详），苏州人，活动于嘉庆、道光年间，擅唱《玉蜻蜓》《白蛇传》《倭袍》，由他创立的弹词唱腔流派即为俞调。俞调原称虞调，是由清嘉庆、道光年间的俞秀山根据流行常熟地区的民间小调发展而成的弹词唱腔，而称其为虞调或与此有关。其实，历史上诸多常熟的文学、艺术、音乐流派，亦多有以"虞山派"相称的传统，故有此推测。"另一说，其嫂擅唱小曲，年轻守寡，常在花前月下唱曲解郁。其调清丽哀怨，优美动听，俞将之融入书调，遂成新腔。"①

俞秀山为清前四名家之一，"俞调的起源并不是具有讲唱性特点的'书调'，而受江南民间小曲及昆曲影响较大。随着说书艺术的发展，特别是弹词从叙述发展到有了脚色，逐渐感到原来讲唱性的'书调'不敷应用，就从戏曲及江南小曲中吸收养料来丰富自己"②。就是基于这样的想法，俞秀山大胆突破了早先弹词以书调为主

① 周良. 听书备览 [M]. 苏州：古吴轩出版社，2010：20.
② 胡国梁. 为伊消得人憔悴：我的评弹梦 [M]. 北京：商务印书馆，2016：168.

的唱腔传统，主动融合了常熟民歌、江南音乐、昆曲唱腔的曲调要素，结合自己的嗓音特点形成了音域宽广，唱腔高亢与低沉，委婉与平直，刚劲与柔和并存，旋律线条和音乐色彩丰富的唱腔特色。弹词唱腔中使用的山歌调、费伽调、乱鸡啼、点绛唇、银绞丝、道情调等，也都是受俞秀山影响才逐渐引入弹词唱调的民歌和曲牌。

俞调在唱法上融合了真假声两种嗓音机能，不仅摆脱了单一真声或假声唱法音域偏窄的尴尬，大大拓宽了嗓音歌唱音域和声响塑造能力，还因融合真假声而大大丰富了嗓音歌唱音色和音乐表现力。在弹词说唱第三人称叙述中，引入第一人称、第二人称的说唱演绎变化，这样的唱法还为演唱男女脚色、顺应不同行当人物的脚色跳进跳出转换、丰富嗓音造型和音色性别特征等，提供了唱法操控的便利。所谓真假结合唱法"也就是通常说的小嗓子和大嗓子的结合。由于阴阳面结合得好，故音域宽广，旋律变化丰富，有很强的表现力"①。弹词唱腔常以小嗓饰唱女性脚色，以大嗓演唱男性行当，故业内习惯视小嗓为阴性，大嗓为阳性，而擅长小嗓大嗓结合者，即阴阳面结合得好。弹词演唱与戏曲相仿的是，不论男女艺人皆习惯用真声饰男性或老年脚色，以假声扮女性或年轻脚色；但与戏曲不同的是，弹词表演无论男女长幼脚色分行，均须同一演员（或二人、三人）承包。兼具真假声演唱的艺人更具脚色扮演和身份转换的灵活性，擅长阴阳面结合者，演唱音域也比单纯小嗓或单纯大嗓者更宽，所以这类唱腔唱法艺术表现力和脚色驾驭能力更强，更易受书家和听客欢迎。俞秀山即为其中的集大成者，他以大小嗓结合为基本手段，突破了陈调唱腔和早先书调以真声为基本唱法的局限，注重音乐的旋法变化和委婉，加上真假声自如转换，使演唱格外优美好听，因此长期受书客和后辈艺人追捧。人们将俞秀山俞调、陈遇乾陈调、马如飞马调并称为评弹早期三大流派唱腔。

俞调的真假声歌唱，注重嗓音发声机能自如转换和不显痕迹，换声过渡讲究顺畅自然，不追求宏大音量，擅长规避因音色突变带来的声音痕迹，力求音色精致细腻，嗓音委婉清丽。俞调在唱调上着意突出音乐性，讲究气息运用，重视旋律优美，在"用气""转腔"方面有独到之处。表演时讲究声腔委婉转换，使唱腔更为婉约缠绵，行腔更加流畅自然，旋律更加悦耳动听。不过，早期俞调唱腔多少受书调唱法的影响，导致音调与书调接近，同时还沿袭了书调字多腔少、旋律朴素爽利的演唱传统。可是自民国以后，俞调唱法的后世传人纷纷开展对俞调的改造，致使俞调唱腔、唱法都有很大改进与变化，他们除格外注重音乐表现力，力促唱腔日趋纤细优雅、缠绵悱恻外，也对曲调变化进行不断丰富，故后来的俞调逐渐摆脱了书调唱腔的束缚，重视字音的唱腔润饰，形成了腔多字少、以气御腔的不同唱调风格，使得唱调旋律悠扬缠绵，节奏也变得相对舒缓。俞调唱腔旋律旋法变化十分丰富，基

① 张如君，刘韵若. 评弹艺人谈艺录［M］. 上海：文汇出版社，2013：55.

本脱离了乡野民歌一字一音的行腔特点，客观上更为接近民歌小调和戏曲声腔的行腔规律，长于利用旋律旋法变化、装饰性润腔和一字多音等。新俞调还通过不断丰富音乐修饰手段，使俞调演唱延展了唱词音韵的音调变化，给听客更多依词品评的遐想和审美空间。

俞调唱腔唱法重视对戏曲唱法的吸收与借鉴，尤其是小嗓行腔的意蕴和趣味，明显移植了戏曲音乐音调及其唱功唱法，加上旋律线条流畅、多变、婉转、精致，故特别擅长低回婉转的抒情性歌唱，用以表达缠绵缱绻、委婉哀怨的悲剧情调。在气息运用上，俞调与戏曲唱法一样，十分强调运用丹田气息，借丹田抗坠之力，稳住气息压力和发声支点，给嗓音坚实稳定的气息支撑，确保宽广音域的用嗓平衡与稳定。在音色运用上，俞调常以清丽飘逸、高亢俊逸与苍劲雄浑、沙哑粗粝的演唱做嗓音色彩对比。在语音表达上，重视唱词语音的精准表达，这也或多或少得益于民歌、戏曲的咬字吐字技术。俞调唱法声韵干净、准确、细腻、讲究，非常注重腔词关系，追求字音精准，字正腔圆，声音集中，音韵清亮，从而保证了讲唱语言的顺畅表达和语义内容的完整。与之前的弹词唱腔相较，俞调曲调十分优美动听，尤擅塑造哀怨、悲情的女性脚色。所以俞调唱法拥有很强的包容性、色彩性、对比性、可塑性。弹词艺人学唱弹词一般会尝试先学俞调，利用俞调唱法技术打下演唱根基，再结合自己的嗓音情况和能力水平学习其他流派唱腔。据此可见俞调唱腔在弹词唱腔流派体系中的重要地位和传承作用。

不过，"早期的俞调（现称'老俞调'），也有过门冗长，节奏拖沓的局限。在20世纪二三十年代，经朱耀笙、杨星槎，特别是朱介生对俞调的继承、改造、发展，俞调的唱腔和唱法都有了极大的丰富，并改进了伴奏过门，使其旋律更优美、唱腔更动听，节奏也有了快慢之分，被称为'新俞调'"①。擅长俞调唱腔的艺人很多，除上文提及的杨星槎、朱耀笙、朱介生外，还有俞筱霞、杨振雄、周云瑞、朱慧珍、庞婷婷、盛小云等名家。俞调唱腔的音乐和声腔唱法特质，以及假声和真假声无痕转换技术，决定了该流派唱腔更为适合旦角和小生的脚色代入，适合表现缠绵悱恻、柔和凄美的情绪。后世弹词艺人对俞调还做了其他改良和创新，比如周瑞云演唱岳云，就在小生中融入了京剧唱法，使俞调唱腔转柔为刚，多了一份飒爽英武的豪气。不过对比不同时代、年代的同一唱腔流派的名家，能轻易发现不同艺人在具体用嗓上还是存在明显区别的。比如，蒋如庭的俞调假声男性女腔特质明显，气息共鸣饱满，真假声转换圆顺，但音色变化较大，真假声对比明显；余筱霞的俞调演唱气定神闲，气韵饱满，声音舒展，行腔光滑，但小嗓转大嗓有轻微痕迹，不过大嗓演唱却相对柔和自然；杨振雄演唱的俞调，小嗓丰满、集中，气息较深，声

① 胡国梁. 为伊消得人憔悴：我的评弹梦［M］. 北京：商务印书馆，2016：163.

音绵长，长音丰满干净，中气很足，戏曲腔韵意味浓郁，低音位置较小嗓低，但真声饱满、浓郁，吟哦章法有度；朱慧珍的小嗓有明显的细碎波动，声音也更为浅显、漂浮，音调频率也高，加上字音扁、前，风格明显不同。由此可见，同一弹词流派系统的唱腔音乐、音调旋法、节奏板式、嗓音控制、发声运腔都会有共同的规范和性格特质，但在结合每位艺人的嗓音演唱时，往往又体现了相对明显的个性唱法差异。可对于"老耳朵"而言，不管发声技术有多大差异，还是能从唱腔音调和发声技巧上轻易判定其唱腔流派归属。后世流派中从俞调派生或受其影响的流派有小阳调、夏调、蒋调、杨调、侯调等著名流派唱调。

三、马如飞马调系统唱腔唱法特征

马如飞马调为苏州弹词流派唱腔马调系统的源头。马如飞的父亲马春帆亦为弹词名家，善说唱弹词名篇《珍珠塔》。马如飞在父亲死后，因家境贫寒，随表兄桂秋荣改习《珍珠塔》，渐而声名超越表兄，遂成为弹词一代名家。马如飞是清后四名家的标志性人物，他的唱腔创于清咸丰、同治年间，马调唱腔是弹词流派唱腔中真正以书调为基础发展演变而来的流派唱腔，其唱调以吟诵为主，故旋律曲调简单，音乐性不强，但语音利索清晰，唱词爽利，节奏明快流畅。马如飞弹唱《珍珠塔》有家学影响，又注入了自己的理解和风格，其"唱词雅驯，格律严谨"，最能体现马派唱腔吟诵为主的唱风，故马调习惯接近男声说话的真声发声，其"唱腔简单平直，音乐性不强，有些地方近似念"①。他的本嗓演唱音调平直，缺少余韵，唱调音乐与唱词字音近乎逐一对应，歌唱中唱词发音出字极为迅捷，故马调语频语速很快，并严格执行书调六字连贯密集顿挫，尔后衔接伴奏，再出第七字的唱法。

马调受东乡调影响尤深，较看重书目语言自身的表达和语音发音规律的精确。东乡调原为无锡、常州一带农民自娱自乐，以当地民间歌谣小曲说唱故事的一种民歌形式，拥有正宗的说唱音调传统。东乡调具有故事说唱的深厚渊源，还为江南民间滩簧的形成确立了基础，而滩簧又是诸多苏南曲艺、戏剧艺术的共同前身，所以将东乡调引入弹词音乐是马调唱腔的一大贡献，更是江南乡野民歌影响书艺说唱和弹词发展的典型案例。

必须说明的是，前述引文提及的"苏州弹词特有的唱法"即指与弹词说唱关联的唱腔唱法，它与民间歌谣和他类声歌艺术的演唱方式、歌唱方法不可作同一概念理解。其中，弹词唱腔意在强调弹词声歌的音乐性格特点，弹词唱腔唱法则相对侧重对相关声歌形式所采用的具体演唱技术方法手段的理解，二者的概念内涵和范畴差异明显。其实弹词艺术的唱腔与唱调也不是一码事，唱腔概念通常大于并包含了

① 胡国梁. 为伊消得人憔悴：我的评弹梦［M］. 北京：商务印书馆，2016：166.

唱调因素，而唱调更多是指弹词音乐的声腔曲调部分，即声腔演唱的音乐音调；而唱腔概念包含了弹词唱腔演唱方法和发声技术等。关于书调的唱调、唱词语音结构特点，即便是稍微或偶尔接触苏州弹词的外地听客，也多少能辨认和发现其第六字顿挫的专属唱词语音演唱规律，再加上弹词演唱音乐音调润饰的吟哦特点，便构成了"这种以语言因素为主，从一种比较固定的上、下句的吟哦体逐渐形成的弹词唱调，就成了弹词的基本曲调，也就是评弹艺人通称的'书调'"①。

马如飞的马调唱法的真实面貌目前也已无从知晓，就连其徒孙魏钰卿的《珍珠塔》片段的音响，也仅能从难觅其踪的弹词胶木唱片中窥其一二。况且魏钰卿的唱调较早先的马调亦有诸多旋律变化，致使其唱调音乐性也一定程度地强于马调音乐，可即便如此，魏钰卿的唱腔曲调旋律依然显得相对简单，且多以第三者口吻演唱，并不注重强调脚色身份，演唱时亦喜用叠句连唱和下呼第六字连续顿音，故民间称之为马派魏调。除去渊源相对较近的魏钰卿外，擅用马调的艺人和唱调还有沈俭安沈调、薛筱卿薛调、朱耀祥祥调、尤惠秋尤调、薛小飞小飞调等。历史上的周云瑞、李仲康等人同样擅长马调并各有自己的唱法技艺特色。值得注意的是朱雪琴琴调和王月香香香调，它们都属于马调女声流派唱腔，其中琴调的马派女声唱腔更为著名，但她们都不属于与马调有直接传承渊源的流派唱腔。有关马调系统各派唱腔唱法的特点不再一一阐述。

就马调唱法而论，马调演唱以真声为主，声音相对粗粝、沧桑，语音密集且音乐简单、急促，所以语言表达高度契合书调语言风格，其唱腔与说表发音、用嗓、语频、语速、音调、节奏吻合度很高。马调的音乐形态以字密腔少、音调起伏小、曲调平直、唱法简单著称，其说唱表演基本不因脚色变换而改变唱调。马调唱法除刻意顺应说表要求，力求语音声调吻合语音、字调走势，以保证唱词清晰易辨外，还重视唱调与字调、语调、语气同步，少有因字调和语言重音倒错而引发语音和语言歧义的现象发生。马调重视语言与音乐的声调契合，不仅造成了音乐平直的特点，也在一定程度上限制了旋律线的波动起伏，并据此成就了突出真声机能的歌唱发声方法。所以马调的演唱较少介入假声或真假声结合，就连马调女声唱腔流派的演唱也不例外。如王月香的香香调虽然也以真声唱法为主，却十分重视发挥女声音色的天然柔和、流畅、优美、委婉的特色，加上演唱中保持均匀细密的嗓音波动和真声前置的吐字习惯，并着力加强情感表现的细腻变化，但该唱法所采用的紧弹快唱、语音密集、叠句连唱、音乐爽利的风格，以及平直的出字、行腔发音等，几乎与马调唱法如出一辙。而朱雪琴的琴调唱腔因同时融合了沈调、俞调、夏调唱腔风格，加上擅长感情充沛、挥洒自如的情感演绎风格，渐而涉及真声和假声机能，但其唱

① 胡国梁. 为伊消得人憔悴：我的评弹梦［M］. 北京：商务印书馆，2016：165.

腔中仍然以真声居多，并以流畅、明快、融入适度波动的唱调佐以急促、密集的伴奏，还不时运用嗓音力度变化和顿挫发音，展示性格豪放、爽朗雄健的风格，自如地穿梭于喜怒哀乐之间，并保留了马调字多腔少、语音急促、语言爽利的明显风格特点。

四、周玉泉周调系统唱腔唱法特征

周玉泉周调为弹词流派唱腔系统中周调系统的源头，是以创腔人周玉泉命名的弹词唱腔流派。周玉泉（1897—1974），原名天福，苏州人，16岁从张福田学《文武香球》，1913年出光裕社，以单档演出逐渐闻名。后拜王子和为师习《玉蜻蜓》，因技艺大成，成为一代名家，并与夏荷生、徐云志并称20世纪30年代名头最响的"三单档"。周调与马调一样传承自书调，并在书调基础上演变发展而来。不过，周调"与平直简洁、节奏较快的'马调'不同，他独创了用真嗓演唱的、抒情性较强的、婉约多姿的唱腔。其特点是亲切含蓄、温文舒徐、节奏平稳、富有韵味，并有一种大气的感觉"①。周玉泉是弹词艺人中较为典型的用大嗓真声歌唱的代表，这种唱法非常适合男声书艺说唱表演。因为大嗓真声发声更符合男人说话的用嗓习惯，与源于纯粹讲说的说表，及合方言语音声调的书调吟唱相当匹配。但周调在唱腔的歌唱性上较马调明显提高，他十分注意音乐音调的变化，因而音乐曲调较书调更有音乐性、旋律性和表现力。周玉泉毕生勤奋好学，勇于实践创新，因为喜欢京剧，对京剧声腔有较多学习和借鉴。尽管在唱法上他坚持使用真声，习惯轻弹慢唱、平稳温文，但共鸣运用和腔体空间调节都很充分，从而改善了书调用嗓的音质、色彩、共鸣，使嗓音品质和歌唱音色都有明显改观。此外，由于重视提升唱腔的音乐性，周调唱腔旋律抒情婉约，意涵韵味充足，唱法更加合理优越，音质清纯干净，共鸣效率提升，使得发声和行腔很有美感，也更具艺术感染力和音乐表现力。

评弹业界赞其表演"亲切含蓄，稳健温文，结构严谨，咬字清晰，冷峻幽默，以阴功见长"。擅长运用说唱音乐吟诵行腔特点，突出唱腔的音乐性，演唱中鼻音技巧运用娴熟，虽同样使用真声却与马调的平直简单相区别，独创了本嗓委婉抒情的唱腔风格。而所谓"冷峻幽默，以阴功见长"是指其表演风格，评弹名家陈勇老师说："阴功是指说表（说白）不是以火爆取胜，而是用比较文静的语言、语气、语调来表达。"而冷峻幽默和阴功见长，都突出了周玉泉含蓄、内敛、文雅、稳健、诙谐的文人风格。需要注意的是，评弹术语中的阴功、阴嗓（以隐喻、含蓄的语言说表的噱头、笑料）与阴面、阳面的假声、真声不是同一内涵，故不能混为一谈。周调为突出语言吟诵效果，常将鼻韵母提前归韵，并在主要韵母上施以连续顿挫，

① 胡国梁. 为伊消得人憔悴：我的评弹梦［M］. 北京：商务印书馆，2016：170.

使之成为周调的特色之一，周调还长于通过哼唱式收声效果突出韵尾委婉缠绵的意趣。

周玉泉的乐器技艺精湛，伴奏形式也相对灵活，多有变化。他在说书时，常采用弹词书调说唱的形式，即演唱时中断弹琴，唱句间歇处弹奏过门；后来为丰富伴奏手法，也采用伴奏贯穿演唱始终的托唱形式。对两种形式的伴奏，他常采用固定弹奏音调，而不强求与演唱音乐吻合的方式；有时也会采用托歌调的跟随性伴奏，但基本弹奏与唱调不同的固定音调，形成类似支声复调的和乐弹唱伴奏效果。

五、其他代表性流派唱腔唱法特征

除去前文介绍的著名弹词流派唱腔系统中的流派唱腔外，弹词流派还有约20个弹词流派唱腔唱调风格存在。尽管它们或多或少都与著名唱腔系统有着千丝万缕的弹唱艺术渊源，但也有一些流派唱腔不属于以上弹词流派系统。因而它们无论是在唱调音乐形态上，还是对应的唱腔唱法风格特点上，都分别体现了不同创腔者的艺术个性和源自演艺实践积累的艺术创新创造。以下拟选择其中影响较大的流派唱腔，尝试展开相关唱腔唱法艺术特点的专题讨论。

（一）魏钰卿魏调的唱腔唱法特点

魏钰卿（1879—1946），苏州人，光绪三十一年（1905）随姚文（马如飞之徒）习《珍珠塔》，所以堪称马如飞徒孙。魏钰卿年轻时因天赋好，学艺刻苦，艺业精进，以至师傅顾虑魏钰卿书艺超过其子姚如卿，故未将全部《珍珠塔》脚本相授，算是为儿子留了个后手。这在旧时代是完全可以理解的。然而1908年在嘉兴演出时，魏钰卿偶遇评话演员钟伯亭，接受了后者所赠其亡兄钟伯泉（亦为马如飞弟子）所藏《珍珠塔》脚本，得以间接接续了师祖的书艺传承，对其最终修成正果帮助甚大。后魏钰卿赴上海演出大获成功，遂成为弹词大响档，还被弹词界誉为"书坛文状元"。

魏调唱法以真声大嗓为主，音调平直简单，字密腔少，音域总体偏窄，唱调起伏较小。魏调歌唱，声音偏扁、靠前、音散，年纪大了以后，因嗓音衰落，声音转而沙哑，真假声转换突兀，常出岔音，假声音质喑哑。魏钰卿唱词运腔，习惯先行归韵，继而依韵运腔，但句末落音的字，常果断顿挫收音，即所谓煞字明显，使唱句听上去显得果断爽利，毫无滞涩拖沓之感。在歌唱用嗓方面，真声横开、母音前置为其特点，也会间或在衔接唱句的说表中，突然转接假声发声，但转换往往不够顺畅，易造成发声痕迹明显的问题。其演唱遵循马如飞的书调风格，叙述性很强，"书艺高超，唱'马调'而有发展，咬字清晰，苍劲有力，节奏明快，'下呼'拖腔

自成一派，人称'魏调'。表演人物逼真传神"①。魏调拖腔的最显著特点是同一字反复迭韵顿挫。其演唱神形兼备，说唱表演俱佳，人物形象塑造十分传神，饰演脚色声情并茂，情真意切，感人至深，人物个性突出，脚色性格鲜明，情节演绎丝丝入扣，场面驾驭能力极强。

魏钰卿的伴奏严格遵守书调传统，三弦弹奏基本上只承担过门衔接功能，几乎不伴随唱调弹奏，但弹奏出手干净利落，声音颗粒清爽，珠圆玉润。伴随性伴奏，声音流畅，曲调相当连贯，音调舒展，旋律优雅精细，力度偏于柔和，具有支声复调特点，基本上不跟腔和托腔。尤其是当两种伴奏交叉使用时，常会构成两种风格特征的对比，甚至有意扣合不同的唱调情境，艺术表现颇有趣味。魏钰卿对两种伴奏的特征操控鲜明，演出的音乐效果截然不同，交替应用更是转换自然、浑然天成。

魏钰卿的马调被注入了更多的旋律变化，音乐性有所丰富和加强，但曲调总体偏于简单，且大多运用第三人称口吻，不强调唱调的脚色转换和人物的跳进跳出。在唱腔风格上，魏钰卿的最大特点是擅长一气呵成和叠句连唱，尤其是众多叠句一气呵成是他的看家绝活，还有前文说到的下呼第六字连续顿音。正是根据这些风格特点，人们称之为马派魏调，并随后被业界公认为新的弹词流派唱腔魏调。魏调后来又在魏钰卿的养子魏含英的发展下，进一步发扬光大，使"唱腔刚中带柔，跌宕有致，悦耳动听"②，为后世广为传唱。

（二）夏荷生夏调的唱腔唱法特点

夏荷生（1899—1946），浙江嘉善人。夏荷生聪慧过人，自小在其父的嘉善厦厅书场听书，后随伯父夏吟道学习《倭袍》，16 岁去商务印书馆学排字，因吃不了苦而放弃，后从钱幼卿学《描金凤》，继而与师傅长期拼档。20 世纪 20 年代在苏州会书《俊巧戏主》而一炮走红。他的书后来风靡艺坛、历久不衰，30 年代被誉为"描王"。"据说他的学艺期很短，只学了八九个月，就在上海替老师'代书'演出了。但是从这次'代书'后，夏就此'青出于蓝胜于蓝'，很快地超过老师的艺名，成为出类拔萃的《描金凤》名家了。"③ 可惜他后来染上了恶习，英年早逝。

夏荷生"说功火爆，注重脚色，响弹响唱，唱节奏感强，顿挫显著，高低对比鲜明，称'夏调'"④。夏荷生表演十分投入，高度敬业，精气神充沛，能饰演各种男女脚色，而且形象准确，惟妙惟肖。他的"嗓音铿锵高亢，挺拔清亮，响弹响唱真假嗓结合，节奏感很强，富于表现力"⑤。夏荷生年轻时候嗓子很好，号称"钢喉

① 周良.听书备览［M］.苏州：古吴轩出版社，2010：112.
② 胡国梁.为伊消得人憔悴：我的评弹梦［M］.北京：商务印书馆，2016：166.
③ 江浙沪评弹工作领导小组办公室.书坛口述历史［M］.苏州：古吴轩出版社，2006：34.
④ 周良.听书备览［M］.苏州：古吴轩出版社，2010：126.
⑤ 胡国梁.为伊消得人憔悴：我的评弹梦［M］.北京：商务印书馆，2016：172.

铁嗓",还在继承老师"静细稳健"的韵味中,添加了"苍凉刚劲"的新声。夏荷生生、旦、丑行皆出色,擅长以真声、假声区分男女行当,且旦脚委婉娇柔、多姿多彩,生行遒劲昂扬、英武苍凉,二者风格迥异,趣味不同,声音饱满铿锵,清朗响亮。但晚年嗓音损坏,音质不在,音量也受损,唱段仍真假声结合,却多用假声,说表亦如此。他在《描金凤·托三庄》中分饰徐蕙兰和金继春,虽然都用假声,但音色上却能清楚区分不同脚色。总体而言,他的旦角演唱,假声气息偏于浅显,声音较紧,提气明显,有捏细的感觉,到中低音区也会真假衔接,与真声说表相呼应。由于兼用真、假声结合唱法,故夏调音域较宽,但通常会依据脚色差异,选择合适的音高,这样的唱法显然更为合理。值得一提的是,他的伴奏音量宏大,声音刚硬空灵,铿锵清朗,颇具金石特性。夏荷生的徒弟徐天祥在夏调基础上又有发展,他的嗓音宽广饱满,音色空灵纯净,演唱大气铿锵,行腔流畅,气韵悠长,精气神充沛,韵味十足,他还吸纳了蒋调的唱调唱法,确立了昂扬明快、清朗脱俗的唱风,被人称作祥调。

(三)杨筱亭、杨仁麟小阳调的唱腔唱法特征

杨筱亭(1885?—1946),苏州人。早年师从沈友庭学《白蛇传》《双珠球》,后修改两部作品:为《白蛇传》丰富笑料,修饰词文,调和平仄,增加情趣;使《双珠球》书路清晰,关子紧密,脚色鲜明。杨筱亭的唱腔没有音像资料记录,文字资料记载说他"大嗓略沙,小嗓清脆,唱调将'俞调'、'马调'结合,形成既委婉又爽利的风格。因唱腔中常有'喂喂'声,人称'喂喂调'。又因'阳面'用得少,'阴面'用的多,人称'小阳调'"[1]。很明显杨筱亭的唱法是大小嗓结合,并以小嗓为主,这跟他的嗓音条件假声强于真声有关。杨筱亭的书,音调爽利、音域宽广、柔中见刚、韵味独具,且擅起脚色,长于人物,表演出色,为一代名家。

杨仁麟(1906—1983),苏州人。原姓沈,后过继给养父杨筱亭,改姓杨。8岁随养父学《白蛇传》《双珠球》,12岁与养父拼档表演,16岁即放单档独挑,继而潜心修改《白蛇传》,进一步提升该书质量,30岁成为名家,人称"蛇王"。杨仁麟"说表幽美飘逸,生动清脱;脚色兼收京昆之长,尤擅手面,动作优美,自有不同于评话开打的独特风格;嗓音清脆明亮,其唱腔在养父创始的阴阳面结合的曲调基础上做了较大丰富发展,并融入京剧程派唱腔,韵味更足"[2],可见父子二人的艺业渊源和各自的创新发展,催生了二人的表演特色,并且各有所长,共同打造了全新的流派风格。

杨筱亭、杨仁麟父子的流派唱风为两代名家共创,其中因杨筱亭开阴阳结合唱

[1] 周良. 听书备览[M]. 苏州:古吴轩出版社,2010:115.
[2] 胡国梁. 为伊消得人憔悴:我的评弹梦[M]. 北京:商务印书馆,2016:173.

法之先河，且阴面强于阳面而被人称为小阳调。儿子杨仁麟则继承其父书艺传统，亦沿用小阳调风格演唱。不过后来"还有一说，杨筱亭养子杨仁麟在其父的唱调上丰富发展，形成流派，故也称'小杨调'"①。只是小杨调只可为杨仁麟唱法所用，不能用以称呼杨筱亭的唱法，故二者不可相互混淆。

杨仁麟的小阳调，同样是真假声结合唱法，但真声唱法使用较杨筱亭多，这主要是与嗓音天赋更好有关。小阳调的马调风格明显，但因为融入了俞调，尽管依旧字密腔少，叙述性强，但却不像马调唱调那么平直简单，音域也比马调更宽，还因擅长边说边唱，夹叙夹唱，而使讲唱特征明显。杨仁麟的演唱喜用非连音唱法，能熟练驾驭大、小嗓结合的发声方式，特别有利于扣合书目内容和情节发展，铺陈故事内容演绎，渲染情境。在接近俞调风格的唱法中，他的歌唱发声音调会明显提高。杨仁麟的小阳调假声相对女气，声音单薄、偏扁、略虚假，气息上提明显，嗓音常常轻微吊起，真假声转换也多直接切入，不甚注重真假声的无痕对接，所以假声和真声界限分明，不很在意两者的融合与衔接。小阳调不似后世杨调唱法那样使用阻碍发音技术，因而音乐流畅、松弛、自然、舒展，行腔也显得流利、圆顺、稳定。在脚色跳进跳出的交替说唱表演中，以真声讲说为主，突然转入假声歌唱，运转得十分流畅，在长音拖腔中，小阳调时常会将特定字，在运腔过程中一遍一遍地完整读出，如"嫩——"会被唱成"嫩、嫩、嫩、嫩——"，与弹词韵母顿挫的唱法不同。

小阳调咬字吐字精准细致，语音规范，在说书调的急板唱腔中，子音着力，母音迅捷，出字很快，煞字利落，语频语速高，字音却丝毫不乱。小阳调唱词语言密集为其另一特点，虽然也常有唱词顿挫，但却不一定依循六一字句顿挫的特点。加上伴奏速度均匀、音符细密、节奏强弱不甚分明，所以演唱的唱词语言流动性更强，叙述功效突出，气息圆顺平稳，音色偏于柔和，但也常于柔顺之中见诸刚健，属于能包容不同风格和性格的流派唱法。

小阳调是不强调跟随性伴奏的流派，所以采用伴奏音调不与唱调同步，唱腔在实词演唱时乐器通常停下来，而只在长音或唱调间歇处，选择性地适时切入伴奏连接，前奏、过门、尾声的音乐节奏、句式、句法、音调相对固定，时而在固定音调上加上音调加花变化，作简单的音调旋律修饰，几乎从不以弹奏衬托、呼应唱调，属于不重视伴奏的流派。

（四）沈俭安、薛筱卿沈薛调的唱腔唱法特征

沈俭安（1900—1964），苏州人，沈友庭之子，先随兄沈勤安学习，再拜朱兼庄、魏钰卿学唱《珍珠塔》。出道后先放单表演，继而与钟笑侬、朱秋帆拼演双档。

① 胡国梁. 为伊消得人憔悴：我的评弹梦 [M]. 北京：商务印书馆，2016：168.

1924年起与薛筱卿拼档,长期在上海演出,逐渐出名并成为响档,享"塔王"声誉。他的表演说表、表情、动作传神逼真,演出投入,出神入化。值得一提的是,他的传人中还有周云瑞、汤乃安这样的英才。

薛筱卿(1901—1992),苏州人,12岁从魏钰卿习《珍珠塔》,15岁与魏钰卿合作,16岁放单演出。1924年起与沈俭安合作,一举成名,红极一时。他的嗓音清脆爽利,表演干净利落,语言明快流畅。在与沈俭安的合作中,充分发挥了自己的强项,使沈薛调的伴奏开了弹词伴奏之先河,成绩斐然,厥功至伟。

沈俭安的沈调和薛筱卿的薛调,皆为弹词流派上有名的唱腔,二人同属马调系统,合作以后为弹词界合称沈薛调。这是因为沈俭安和薛筱卿皆出自魏钰卿门下,且二人都是由马调起家,并自20世纪二三十年代起就经常拼档表演《珍珠塔》,故二人也因此闻名弹词界,人称20世纪二三十年代弹词三大拼档名家组合之一,还被书界称为"塔王"。最为奇特的是,沈俭安天生哑嗓子,嗓音沙哑、绵软,而薛筱卿嗓音却明亮、清脆,不但二人嗓音一清一浊相互呼应,还可在表演中利用嗓音音色的鲜明反差,相互扶持、相互映衬、相互呼应,产生独特的拼档弹唱意趣。在演唱上,沈俭安的演唱"唱腔持平,节奏放慢,往儒雅柔糯发展,又得薛筱卿的支声复调琵琶伴奏,清雅飘逸,十分动听"。而薛筱卿的演唱"咬字清劲峭拔,唱腔明快流畅,稳健铿锵"[①]。沈俭安的哑为天生,其讲说哑音色彩较演唱更为明显,演唱采用大嗓真声。其实哑嗓子唱弹词也是苏州弹词的特点之一。一般戏曲、曲艺声腔艺术对嗓音品质要求较高,一旦哑嗓通常难有出头之日,而弹词艺术却不然,完全可以利用特殊音色,演绎成艺人的个性特色,出奇制胜,成就辉煌。弹词歌唱能够容忍沙哑音质,也在一定程度上印证了弹词艺术的包容性和风格多样性,而将沙哑、柔糯作为演唱艺术风格更是苏州弹词之一绝。沈调唱腔的声效并不见粗糙音质。薛筱卿用嗓为真假声结合,声音与沈俭安明显不同,音质清亮,假声干净,说表女脚色亦以小嗓模仿,其纯假声音色非常接近女声。沈俭安与薛筱卿拼档表演,二人嗓音一浊一清,脚色扮演一真一假,呼应得当,转换自如,配合默契,相得益彰,对弹词说唱脚色转换、跳进跳出助力甚多。不过沈俭安的哑音不利于长音延长,因而他的演唱乐句结束,常使用类似语音入声的短促收音唱法。沈薛调音乐延承了马调腔系共有的节奏明快、气韵绵长、擅唱长段唱词和联韵叠句的唱腔特点。

沈薛调的支声复调伴奏主要体现为伴奏音乐与歌调同步相和,但伴奏的音调旋律却明显区别于演唱歌调,人声、伴奏各司其乐,各以自己的旋律运行。与小阳调那种实词歌唱即终止乐器弹奏、专注声腔演唱的方式明显不同,沈薛调的伴奏音乐相当连贯、流畅,不论是否演唱皆有伴奏呼应,但上手多采用跟随伴奏形式,下手

[①] 胡国梁. 为伊消得人憔悴:我的评弹梦[M]. 北京:商务印书馆,2016:166.

则佐以支声复调，伴奏音乐毫不停顿，音符也相当密集、细碎。尤其是开创弹词伴奏之先河的薛筱卿的琵琶伴奏更是一绝，不仅首创支声复调伴奏，既可以在上、下手之间交错穿插、相融配合，也可以各自自弹自唱，奏唱并行。这种一心二用的弹唱功夫，对弹唱相互配合的技艺要求更高。不过这种伴奏因为不重视强弱、音色、力度变化，加上音符太过细碎、密集，音乐平实、紧迫、单一，也会令听者生出单调、紧张、疲惫的感觉。薛筱卿还在琵琶技巧上多有创新，比如突破了弹词伴奏上、中把位应用的习惯，将弹奏拓展到下把位，还有左手按、捺、拉，右手弹、拨、轮、扫的技法配合，并创新发展了很多新的过门，对沈俭安沈调贡献极大，也终究以精湛的伴奏技艺成就了自己的弹词艺术地位。

（五）徐云志徐调的唱腔唱法特点

徐云志（1901—1978），苏州人，原名徐燮贤、徐韵芝。自幼学唱山歌、小调。14岁从夏莲生习《三笑》，16岁离师登台放单演出，20世纪20年代初，"他就在夏调及小阳调的基础上悉心研究新腔，凭借自己嗓音好、音域宽的条件，在民间小调、打夯声、叫卖声以及京剧唱腔中吸收养料，创造出幽雅从容、圆润软糯的新颖唱调，世称'徐调'"[①]。1927年徐云志参加了光裕社会书，以一回《三笑·点秋香》而名声大振，不久即成大响档。徐云志不仅善于钻研，多有创新创造，表演风格突出，更为难得的是，还善于教育后学，传人甚多，几无废柴，不少艺徒亦成强档艺人。

徐云志说表轻松活泼，幽默风趣，如沐春风，亲切自然，脚色形象生动，性格把握准确，情感演绎真挚，表演动情逼真，说噱弹唱演浑然天成，亲和力极高，深受听众喜爱。徐云志徐调采用真假声结合唱法，真声和假声都很有品质，嗓音发声操控、驾驭能力都很强，演唱气息平稳绵长，声腔唱法受京剧唱腔影响，共鸣势能优越，音质绵软纯糯，音色饱满润泽，共鸣对音量支持明显。最为重要的是，徐调的真假声非常顺畅，换声过渡平稳自然，几乎不留嗓音转换痕迹，是弹词界难得的不能分出阴阳界限的高明唱法。徐云志的假声非常接近女声，所唱音调可与女声频率一致，因而定调较其他男艺人高，假声与绝大多数男声唱法的小嗓阴面音质不同，嗓音听上去更为柔顺圆润。正因为阴阳面融合得好，徐云志的演唱经常游走于真假声之间，丝毫不受换声技术拖累，频繁交错的真假声过渡皆能从容自如。徐云志的演唱在弹词流派唱腔中独树一帜，毕生追求艺术境界和审美创新，以至后世传人中还出现了风格不同的严调创腔人严雪亭之辈，足以说明他的艺术追求不但境界高，还成了弟子们纷纷效仿追随的偶像，对弹词唱腔艺术的发展甚为重要。

徐调伴奏属于传统类型，与小阳调伴奏类似，基本不采用跟随伴奏，只有过渡连接和唱句过门，抑或对弹唱接续作简单应答呼应。他之所以采用这种伴奏，是因

① 胡国梁. 为伊消得人憔悴：我的评弹梦 [M]. 北京：商务印书馆，2016：173.

为长期单档表演,演唱表现又很投入,音调节奏时常变化,不愿意让伴奏干扰唱调,干扰演唱表现,因此追求伴奏尽可能简单,即便后来他也尝试添加琵琶伴奏,亦只作为气氛渲染,而绝不以琵琶托唱调。

(六)张鉴庭、张鉴国张调的唱腔唱法特点

张鉴庭(1908—1984),无锡人,早年习艺颇杂,9岁登台表演,先后唱过宣卷、绍兴大班、绍剧、独角戏、髦儿戏等多种艺术形式。17岁跟随朱永春学书。1928年与弟张建邦拼档《珍珠塔》。张鉴庭还热衷于创作书目,先后编创长篇《十美图》《顾鼎臣》《秦香莲》《前秀才》和现代书目《红色种子》,为多产作家,在弹词艺人中较少见。

张鉴庭"说表顿挫显著,强弱分明,以有劲、传神、入情见长;擅起脚色,能抓住人物个性特点,给听众以深刻印象。其唱腔在蒋调基础上化进夏调的遒劲,借鉴绍剧和京剧老旦的运气、用嗓和声腔,逐步形成苍劲有力、刚劲挺拔而极具抒情性及感染力的'张调'唱腔"①。张鉴庭嗓音洪亮饱满,为突出苍劲挺拔的气质,擅长运用阻碍发声,借以聚集声韵力量,并伴随表情表现需要,及时解除声韵阻碍,衔接柔声韵尾,转换相当自然,以确保行韵圆顺而不破坏纯净色泽。在用嗓上,张鉴庭坚持真声大嗓,加上腔体打开空间偏大,声音宽广饱满。气息运用方面,张鉴庭中气十足,气韵悠长,正好呼应了以慷慨激昂为特点的快弹慢唱的"快张调"和以极其抒情婉约为特征的稳健的"慢张调"两种唱风,并且从发声、呼吸、共鸣三方面都支持了刚劲醇厚的唱法特点,演唱处理脚色特别投入,神韵饱满,传神到位,感染力十足。

张鉴国(1923—2004),12岁随兄张鉴庭学艺,15岁成为兄长下手,20世纪40年代声名渐起。1960年与吴静芝合作,担任上手。张鉴国的"琵琶弹奏好,被称为'琶王'。伴奏衬托紧凑熨贴(帖),对'张调'的形成、发展,对弹词伴奏音乐的丰富、发展,都有很大贡献"②。对弹词下手伴奏的形式、方法影响都非常大,为张调创腔亦贡献甚多。

张鉴国自与其兄拼档以后,长期担任下手,配合兄长演唱,以琵琶伴奏应和为主。张鉴国的琵琶技艺超群脱俗,音色干净爽利,珠圆玉润,颗粒饱满,旋律清晰,声线明晰,音调十分流畅,音韵铿锵,与张鉴庭的演唱丝丝入扣,相得益彰,进退适宜,张弛有道。张鉴国为弹词界的"琶王",一手伴奏醇和优美,极富乐感和表现力,有很强的艺术感染力,对张调唱法和伴奏贡献巨大。张鉴国的伴奏属于交叉伴随伴奏性质,在长期合作的拼档表演中,通常都是张鉴庭说表演唱,而张鉴国和

① 胡国梁. 为伊消得人憔悴:我的评弹梦[M]. 北京:商务印书馆,2016:174.
② 周良. 听书备览[M]. 苏州:古吴轩出版社,2010:153.

乐伴奏，两人相互之间甚有默契。可惜至今仍未发现张鉴国上手拼档的音像资料，亦缺少必要的文献，故不能对其演唱做具体分析。

（七）严雪亭严调的唱腔唱法特征

严雪亭（1913—1983），原名严鉴初，苏州人。14岁从徐云志学《三笑》，一年后即放单档表演，20世纪20年代声名鹊起。曾请陈范吾根据李文斌《杨乃武》唱本加工。严雪亭通过广搜史料，精研清代官场礼仪和民风习俗，对书目予以合理修饰加工，通过丰富情节，突出矛盾冲突，增加故事悬念，强化人物性格，使之成就了弹词精品书目。到40岁时，因名声响亮，红极书场，成为一代名家。

严雪亭的唱腔与其说表浑然一体，干净利落，简洁流畅①，表演上吸收了电影、话剧、戏曲手法，善用普通话和各地方言，以表现不同的人物脚色。所演人物形神各异，绘声绘色，栩栩如生，且叙事明白，唱腔感人，书界习称严调。严雪亭的说表特别生动，语音控制和音色变化丰富，刚柔疾徐分寸得当，抑扬顿挫张弛有度，情感情绪变化真切感人，加上方言转换能力出众，使其起脚色和脚色转换非常流畅，所以他的书特别引人入胜。

严调唱腔大小嗓结合，与师傅一样擅长阴阳面融合，演唱音域相对宽广。但相比较而言，他的中低音区音色更为浓郁醇厚，关键是特别善于处理真假声的对比与融合。所以在表演中，他时常刻意区分大小嗓，如叙述性唱段以真声为主，女性脚色则转而跳入小嗓，真假声音色不强调融合，差异相对分明，较少嗓音机能自然过渡转换，更习惯于突然换声。严雪亭真声舒展自然，圆顺平稳，声音浓郁，音色柔和，气韵绵长；假声偏扁，声音靠前，气息较浅，音色微散，会有杂音。不过在真声为主的唱段中，有时也会使用柔顺的换声过渡，使唱调音色趋于自然统一。严调的语音发声特点是以中速、快速为主，所以出字简洁，吐字干脆利落，音韵归位迅捷，好像一个字一个字蹦出来。与许多唱腔不同的是，严调经常会在唱句最后一字顿挫归韵，而不是在句末驻韵引长。在人物对白中不但结合脚色变化，灵活地转接真假声，而且常使用京韵韵白，展现戏曲风范，还会适时地融入他类艺术表现手法，借以丰富人物形象，演绎情感情绪变化。

严雪亭的伴奏主要采用和乐跟随方式，乐器弹奏技巧娴熟流畅，音调从容不迫、不躁不火、闲适优雅，伴奏与唱调各行其调，各司其职，互不相干，但音乐气氛却相融相切，浑然一体。他晚年的表演技艺更加纯熟，说表弹唱丝丝入扣，更难得中气十足，共鸣丰满，声音洪亮，字字如珠，神采浓郁醇厚，常葆艺术青春。

（八）蒋月泉蒋调的唱腔唱法特征

蒋月泉（1917—2001），祖籍苏州，生于上海。1933年随钟笑侬习《珍珠塔》，

① 胡国梁. 为伊消得人憔悴：我的评弹梦［M］. 北京：商务印书馆，2016：175.

后又拜张云亭学《玉蜻蜓》，1937年再拜周玉泉修习《文武香球》和《玉蜻蜓》，之后不断探索创新，艺业精进，术业有成。蒋月泉"早期曾唱俞调，有扎实的俞调功底。后来他小嗓失润，就改唱用大嗓演唱的周调。他以周调为骨架，运用俞调的运气方法，吸收了京剧老生和京韵大鼓的唱腔，增加了不少装饰音和小腔，大大丰富了唱腔的音乐性。为了抒发感情和运腔的需要，他变中速运腔的周调为慢板演唱"，形成了不同于周调的蒋调风格。① 蒋调唱法在弹词界独树一帜，其书目说表弹唱法度严谨，语言高雅、凝练、含蓄、幽默、智慧，表演洒脱、大气、干练、传神，伴奏干净、清晰、灵动、舒展，形成蒋调音乐悦耳动听，表演声情俱佳，后期艺业炉火纯青的特点。

蒋调唱腔融合了周调和俞调的特点，结合了蒋月泉的嗓音天赋优势，唱法原为大小嗓结合，歌唱音质纯粹，阴阳面融顺贯通，换声细腻圆润，听客若不加注意，甚至不能分辨和听出换声的音色变化。蒋月泉小嗓柔和饱满，音质柔顺光滑，讲究气韵通达，没有阻碍或捏细的发声效果，与女性化的纯假声音色明显不同，顺应了男声的用嗓、发音特点。演唱中时常采用起于假声，继而音调下行落入真声的运腔方式，因嗓音共鸣空间较大，声音呈现空灵纯净的效果，还能兼容略带沧桑的沙声音质，较大限度地适应不同嗓音条件，匹配脚色身份变化。

蒋月泉后来嗓音出现问题，导致假声音质下降，不得已改为真声唱法，主要以周调为骨，融合俞调用气，借鉴京剧老生，形成了极为鲜明的个人演唱风格。蒋调的唱词语音咬字吐字有戏曲风范，讲究声母、韵母的关系，字头、字腹、字尾发音趋于均值分配，所以字音过程较长，尤其是慢蒋调的咬字吐字往往更长。其中在鼻韵母唱法上蒋调颇有心得和个性特点，常常利用唱词语音中带有鼻韵母的字词，通过鼻音音韵、行腔、延留、引长，形成并不晦暗的通透鼻音效果。演唱中结合鼻韵母依循旋律音调的委婉哼唱，巧妙利用或早或迟的收声归韵时值差，将哼唱共鸣和鼻韵延留变成个人的演唱特色。蒋调咬字吐字前置集中，配合鼻韵延留的通透舒畅，既保障了字音纯正清晰，音色明亮柔顺、饱满圆润，又不令人感觉音色晦暗、慵懒、松懈、粗糙，维系了语音声韵与唱调音韵的和谐与平衡。

蒋调唱法的行腔舒展、大气、流畅，毫无涩滞感。唱腔断句在契合词组顿挫规律基础上，又注意依循书调六字顿挫的唱法传统。蒋调还很注意气息控制变化，慢蒋调气息尤其悠长、均匀、平稳，歌唱发声以中等音量为主，较少音量反差强烈的唱腔对比，音乐表现婉转、细腻多于刚劲、铿锵。在不带鼻音的唱词发声上，有借鉴鼻韵母运腔的倾向，使得吟诵的柔顺、流畅产生了以气驭声的缱绻音效，用声虽多以直声引长为特征，但利用腔体空间打开，间或掺入少量波动和颤音余韵，令嗓

① 胡国梁. 为伊消得人憔悴：我的评弹梦［M］. 北京：商务印书馆，2016：170.

音丝毫不见紧张、强直、单薄、生硬，充满了韵味的丰富变化。唱词语音多采用拼音音素等值分配倾向的发音方式，让语音发声过程与音乐腔调起伏融合，吐字开口沿用传统民歌和戏曲的横开前送技术，维系了民族声乐演唱风格和苏州方言的语音规律，保证了咬字吐字的清晰与准确。

蒋月泉重视从戏剧和曲艺中吸收营养，他尤其喜欢京剧老生杨宝森的唱法，以及京韵大鼓的发声方法，并将其融入蒋调唱腔当中。比如慢蒋调沿用了俞调腔多字少的风格，突出了音调优美动听，行腔用嗓却又颇具老生声腔风范，嗓音饱满通透，从容不迫，不急不躁，与三弦伴奏类似鼓乐的空灵音效形成扶持、对比、呼应关系。而快蒋调却字多腔少，突破既往板式节奏，字音与音符尽皆绵密，犹如疾风骤雨，爽利通达，酣畅淋漓。蒋月泉的乐器伴奏手法丰富多样，有固定音调伴奏，有支声复调伴奏，有伴随性伴奏，有过渡性连接，无论哪种伴奏，音乐皆清晰、流畅、轻盈，伴奏音调或密集或稀疏，或淡雅或热烈，或从容或嘈杂，可谓是随机应变，百变无形，与唱调丝丝入扣，为脚色情感表现助力颇多，堪称是弹词界不多的技艺全面的集大成者。

（九）杨振雄杨调的唱腔唱法特征

杨振雄（1920—1998），苏州人，9岁随父杨斌奎学《大红袍》《描金凤》，11岁即单档出演，后因嗓过度而倒嗓，便倾心改编父亲创编的《长生殿》，努力钻研表演创新，借鉴昆曲艺术，成就了独特风格，并因此一举成名。后长期与胞弟杨振言拼档，并以"杨双档"享誉书坛。"其说表典雅练达，激情充沛。其脚色得俞振飞、徐凌云传授，融昆曲表演程式于弹词中，生动细腻，生旦净丑无一不能。他在夏调基础上融进昆曲唱腔因素"①，成就了杨调唱腔。

杨调属于男声创腔的流派唱腔，演唱使用小嗓与大嗓结合的唱法，但其真声和假声的运用不很注重自如迁换转切，常常采用突然转换真假声色彩，形成唱法对比的艺术效果。杨振雄无论大、小嗓演唱，皆常常利用唱词顿挫，依凭声带屏息阻滞，产生阻碍发音的特点。由于真假声切换较为突然，往往造成换声痕迹分明，反而形成了特殊的嗓音声腔效果。这种真假声不相融合的嗓音效果，还被直接引入语言说表和各种表白之中，并以此构成大、小嗓跳进跳出的诸般变化。杨振雄擅长通过脚色人物的身份切换，助力故事演绎、情绪转换、对白衔接，通过各种表演手法丰富故事表演和情绪表现。在唱法上，杨调字少腔多，气韵饱满悠扬，音乐悠扬，歌唱讲究气息运用，声韵绵长，共鸣集中，音色相对干净，加上富于顿挫和强弱变化，对控气能力提出了很高要求。其唱调表现力极丰富，可刚劲挺拔、石破天惊，亦可一唱三叹，委婉缠绵，细流涓涓，唱法上亦擅长各种脚色声腔变化和人物形象的塑

① 胡国梁. 为伊消得人憔悴：我的评弹梦［M］. 北京：商务印书馆，2016：175.

造表演。

　　杨调的鼻韵母唱法与众不同,往往归韵很急促,较少在开放腔体中行腔,而是侧重韵尾延留、引长,所以发音特点与蒋调区别很大。演唱多见阻碍气流的鼻韵母唱法特点,常用发声运气的阻力,给字音造成特殊的铿锵、顿挫变化,使语音、唱调、声韵饱满、有力、刚毅,唱到昂扬处,激情汹涌,心潮澎湃,极具感染力。杨调真声唱法相对松弛、自然,一定程度地接近说话叙述方式,娓娓生动且不瘟不火,但在情绪变化驱使下也会借助共鸣技术和发声力度控制,造成类似戏曲花脸的粗犷、豪放、铿锵、沧桑的开放发声特点,与吟诵式真声发声形成不同的脚色形象气质变化,令听客为之动容。

　　杨调的小嗓唱调假声成分较多,常常一唱数叹,使行腔感觉更为缠绵,加上假声阻滞力度大,声音长直并伴有捏挤感,不很讲究小嗓音质,较多突强突弱处理,甚至造成非连音发声效果,人为突出声音顿挫变化。所以杨调小嗓不以顺畅为特点,致使假声音色明显夸张、做作,语音方法较多采用戏曲唱腔的方式,几乎不见男声真假混声技巧,但声音的性格特征很典型,其唱腔音乐字少腔长,旋律音韵悠扬,擅长表现戏曲中哀怨的旦角唱风。

　　唱词语音技术上,杨调的元音发音收束明显,声音偏紧、偏扁,气息上提、发音紧张,字音听上去饱满、刚硬,张力趋强。如遇到叙述性语音,用嗓松弛自然,但难得优雅闲适情调,且强弱力度对比较多。在唱词语音上,杨调习惯使用顿挫、阻塞发音,所以字音归韵紧张,常使声腔音韵戛然而止,语音出字阻力明显,整体而言咬字吐字都显得着力,音值相对充足,唱腔较少以柔和、圆顺、流畅为特点,反而多以力度、音色、音值、用嗓、松紧、滑糙的反差为个性,形成了独树一帜的声腔唱法和技术特点。

　　杨振雄的伴奏主要采用早期弹词过门连接方式,以唱则不弹,弹则不唱为主,间或在长音延留的运腔过程中,不时地插入跟随伴奏,不过基本上唱奏不同音调,体现了典型的不以伴奏托唱调的弹奏风格。杨振雄的前奏、间奏、尾声弹奏,音符多半密集,颗粒清晰,力度对比小,弹奏相对平直简单,音调变化较少。

（十）朱雪琴琴调的唱腔唱法特征

　　朱雪琴（1923—1994）,嘉兴人。本姓吴,被过继给朱蓉舫后,改姓朱。养父朱蓉舫亦为弹词艺人,朱雪琴因而随父学艺,得家学传承。1932年登台表演,号称"九岁红"。次年以艺名朱小英与叔父朱云天拼档,说唱表演《玉蜻蜓》《白蛇传》;继而又与养母朱美英搭班,演出《双金锭》《珍珠塔》;1936年与父拼档,说唱《双金锭》《描金凤》;两年后改名为朱雪琴,再随寄父名家沈俭安补习《珍珠塔》前段。1947年翻为上手,先后与朱雪吟、朱雪霞、郭彬卿演出不同长篇,逐渐成长为响档女艺人。女演员担任上手在女双档表演中较为平常,但在男女拼档中女为上

手，男为下手却相对少见，而朱雪琴与郭彬卿搭档即为成功案例。

朱雪琴"虽为女性，但在书坛上气魄豪迈，极为阳刚，动作洒脱，纵控自如。她所创的'琴调'，明快刚健，酣畅淋漓，深受听众喜爱"①。朱雪琴的表演风格甚至超过男性，不仅气势刚健，豪气干云，而且爽利酣畅，声情并茂，加上女上手相对稀缺，又与其他女演员风格迥异，所以格外受到听众关注和偏爱。

朱雪琴琴调以真假声结合唱法为基础，嗓音质感醇和，声音饱满，行腔洒脱，气韵流畅，透着一股豪侠、爽利、刚劲、挺拔的气势。琴调唱腔音调高起低落、顿挫抑扬、婉约多姿、旋法丰富、旋律悠扬、大气抒情。最奇特的是，她的用气，饱满结实，根基深沉，顺畅连贯，但声音稳定，声线清晰，集中致远，饱满结实，丝毫不见虚浮。她的嗓音漂亮、干净，最难得的是她的嗓音波动均匀自然，柔顺中稍感细碎，没有抖动和摇晃的问题，这在弹词唱法中相对少见。因为弹词艺人都以不波动或直声唱法为主，少数带有波动的也不波及腔句全程，而只是在长音或延韵时使用。朱雪琴演唱的刚劲挺拔，源于气息与共鸣的相互作用，通过以气驭力和阻碍蓄力，造成嗓音力度的积聚与增强，使声音饱满刚劲，挺拔雄健。朱雪琴还擅长利用咬字、吐字成阻、除阻的力量变化，改善嗓音发声的控制力度，却不因此增加不必要的嗓音生理负担。在字密腔少的唱段，朱雪琴特别擅长利用声腔、气息、字音的合力，增加歌声的力度变化，使声音充满弹性，还常配以跳跃性节奏，这样的唱法技巧在弹词唱腔中非常少见。琴调歌唱行腔光滑、潇洒，总是带着一股劲儿，声音从不懈怠，很能振奋情感，冲击人心。朱雪琴唱词语音字字如珠、粒粒浑圆，吐字技巧多变，既可字字细密、爽利煞字，又可婉转悠长、余韵袅袅，且总能很好地扣合书目内容和故事情节，使弹唱说表交相呼应、浑然一体。

朱雪琴做下手时是弹琵琶伴奏，而翻为上手后则改操三弦，尤其是与沈俭安弟子郭彬卿的合作，二人在拼档中共同创立了独具特色的伴奏风格，强化了琴调的节奏跳跃性特点。朱雪琴的三弦过门是从琵琶弹奏衍化过来的，三弦弹奏挥洒自如，独具一格，上、下手之间配合默契，或相互应和，或各行其是、各自独立，抑或是相互映衬、相互支持、合二为一，三弦琵琶的交互作用可产生交响化音响效果，气氛尤为热烈激情，异常热闹好听。郭彬卿作为拼档伴奏的琵琶演奏功不可没，他的接气、借力、帮衬、渲染、烘托气氛，使朱雪琴的刚劲潇洒更添风采和魅力。所以，二人的伴奏合作堪称绝配。朱雪琴的拼档伴奏，皆采用伴随性伴奏形式，但唱调、三弦、琵琶三个声部，同做支声复调运行，且唱调饱满激越，三弦雄健铿锵，琵琶细密轻盈，相映成趣，热闹非凡，诙谐幽默，行动活泼，十分精彩。

（十一）徐丽仙丽调的唱腔唱法特征

徐丽仙（1928—1984），苏州人。小时候进入钱家班，随养母习艺。15岁以钱

① 胡国梁. 为伊消得人憔悴：我的评弹梦［M］. 北京：商务印书馆，2016：177.

丽仙名与师姐拼档表演《倭袍》《啼笑因缘》。1949年后回复本姓，与女弟子包丽芳拼档说唱。1953年加盟上海市人民评弹工作团，演出书目众多，并屡有唱法创新和艺术创造。徐丽仙一生说书甚多，至20世纪50年代形成以柔和、委婉、清丽、脱俗著称的丽调唱腔，堪为弹词艺术史上极具代表性和创新性的女声唱腔。

徐丽仙丽调唱腔是在蒋调、徐调基础上演变形成的。丽调为女声弹词唱腔，契合了徐丽仙嗓音清纯、干净、隽秀、灵动的特质，演唱富于清丽、秀气、柔和、婉转、深沉、缠绵的特点。丽调"开始形成时，她只是在蒋调的旋律和节奏上化出上句尾部的一个转腔。这个深沉浑厚而又有女声特征的新腔收到了意想不到的好效果，也就成了丽调的雏形。后来，她就一发不可收地研究新腔，在京剧、大鼓、江南小调中不断吸收养料，化进自己的唱腔中去"①。徐丽仙是好学、勤学、善学之人，她以弹词曲调为根基，大胆借鉴和融合其他声歌音乐元素，成就了迥异于苏州弹词史上一众流派唱腔的独特音乐风格。有趣的是，徐丽仙从艺以来就是弹唱女双档，所以女性弹词的特点更为纯正、浓郁、典型。丽调唱腔从风格源流上脱胎于蒋月泉蒋调，又师习徐云志徐调之长，最终融合两调旋律音调，加上自己的钻研和创新，终于创立了女声弹词重要的一派。演唱上她与蒋月泉都属于嗓音天赋出众者，更兼受蒋调音乐抒情优美，韵味意趣浓郁的影响，加之徐丽仙思路开阔、大胆实践，善于从各种音乐艺术形式中汲取营养，所以她的唱腔一举脱颖而出，为弹词界吹来一阵强劲的清新唱风。

徐丽仙的演唱属于小嗓唱腔风格，更为符合女性嗓音的生理特点，加上她天赋过人，声音甜美，又勤奋好学，将女声特质发挥到极致。徐丽仙的声音清纯、漂亮、松弛、舒展，腔体空间偏扁，声音略纤细，共鸣较集中，音位相应前置，声音明亮而干净。她擅长以高起低落、抑扬顿挫、快慢疾徐的唱腔唱情唱味，还融合了各种音乐艺术手段和声腔表现技法，借以增强唱调的艺术性和表现力。运腔中常运用上下滑音、转腔将声音唱得珠圆玉润，且带有很强的韧性，既满足了行腔的力度，又强化了女声声腔质感。吐字善于利用鼻音吟唱辅之以腔体调节，通过改善声音的音质和色彩，同时使唱腔余韵悠长，韵味十足。在呼吸上注意借鉴京剧呼吸法，以平稳、深沉、柔顺、饱满的运气，达成音色的清丽、柔和、连贯、稳定。用声往往会在直声引长基础上，融入适度的自然波动，令句末长音谐振均匀，开口元音声音稍靠后，腔体随之加宽，共鸣丰富，发声空灵而顺畅，毫无涩滞感和阻碍感，音色柔美缠绵。在现代创作书目演唱方面，她还借鉴了声乐艺术的演唱方法，尝试引入咏唱性歌唱，使得唱腔风格的歌唱性特点超越了书调叙述性。演唱中她虽坚持以假声发声为主，但低音区也会自然衔接真声，因兼容真假声机能，所以嗓音歌唱音域很

① 胡国梁. 为伊消得人憔悴：我的评弹梦［M］. 北京：商务印书馆，2016：171.

宽，不过也会在高低转换中出现略带沙哑的音色，好在弹词声歌一直具有包容性特点，能接受并兼容喑哑的嗓音，并使之与清雅、干净、纯净的音质形成对比，反而成就了特殊的审美艺术效果。

徐丽仙在20世纪五六十年代积极参与弹词音乐创作，尝试弹词和歌唱艺术表现形式的跨界，唱调借鉴跨越京剧、越剧、江南民谣、北方曲艺等多种门类。她创腔的曲调柔和优美，婉转曲折；演唱旋律委婉多变，小音符和润腔频繁出现，装饰性旋法丰富，还尝试非连音唱法，与连音行腔形成对比；形式上积极探索群体演唱、领唱合唱、音乐性开篇表演；舞台表演驾驭能力很强，既可沉稳庄重，从容自若、不疾不徐、亦庄亦谐，还能轻松跳脱、热烈奔放、高亢激昂。"音色响处清越，轻处沙厚，韵味悠长。她十分注意音色的运用，往往使醇厚与挺拔、飘逸与深沉、刚强与圆润、宽舒与锐利互相结合，使自己的嗓音长处得以充分发挥，抒情味浓，旋律性强，因而独具魅力。"[①]

值得一提的是徐丽仙的伴奏与传统伴奏截然不同，她几乎融入了所有能够接触到的弹奏手法和伴奏技巧，如跟随性伴奏，背景性伴奏，固定音型伴奏，支声复调伴奏等，弹奏技巧可轻挑慢弹，亦可铿锵热烈；可清新淡雅，亦可喧闹嘈杂；可细碎轮奏，亦可响弹响唱；还时常使三弦琵琶各自为政，总之各种技巧手法都可运用，且都能用得合理得当，适时适宜，徐丽仙的弹词表演艺术最突出的一点就是兼收并蓄，包容广阔，亮点突出，不断创新。

六、小结

弹词流派唱腔是弹词音乐最为重要和关键的内容，而弹词唱腔则是由唱调、唱法、唱词、伴奏等多重要素综合构成的，此外还包含弹词唱腔音乐的程式、表演、环节等相关具体内容。不同弹词唱腔唱法的流派艺术风格，主要由创腔者结合自身诸多主客观条件因素，携多年艺术实践和个人探索、追求、创新、创造逐步积累形成和确立的。所以弹词流派唱腔唱法的差别也体现在艺术风格的差异上。前文不仅对弹词艺术发展至今的重要弹词流派唱腔的唱调体系进行了概要的梳理与总结，同时也对其中较具代表性流派的唱腔唱法、艺术风格、特点，结合弹词界的学术观点和传统理论的具体论述，对现存弹词流派唱腔的音响资料，展开针对性的唱调、唱法分析和研究，并逐一予以专题论述，注重甄别、梳理、比对、概括和阐明各流派唱腔的唱法特点。而本研究的总体思路是，重视研究、分析、参考、学习弹词业界有关弹词唱法的文献观点，但又不局限于弹词业界艺人的描述性说法，不局限于行业内习惯的术语表达阐述，而是尽可能结合现当代曲艺艺术理论，曲艺表演理论、

① 上海市文化广播影视管理局. 评弹[M]. 上海：上海文化出版社，2011：149.

业内艺人的立场、观点、方法，运用声乐艺术理论、声乐演唱原理、音乐形态学和歌唱表演理论等，尝试借助现代学术理论观点，揭示弹词唱腔、唱法、语音、伴奏的相关艺术规律和表现特征，以期用不同的研究方法和学术路径，重新诠释流派唱腔唱法及声腔演唱的艺术规律，从而对艺人表达阐述不够合理、规范，抑或是不符合科学、艺术规律的理解和表述进行必要的修正。故以上部分内容定与传统弹词文献观点存在差异。下面拟就弹词唱法的总体艺术特点和技术手段，以及共性特点和规律等，做一相对简明扼要的概括和梳理，使我们对弹词唱腔唱法的主要特征有一个相对完整的概括与总结。

苏州弹词唱腔音乐属于中华民族民间文化大概念范畴下，江南吴语文化区域的特有地方民间曲艺音乐品种。弹词唱腔的音乐音调、唱词语音、旋律板式、发声方法、用嗓特点、音响效果、音乐形态、表现形式、音乐内容等，都有属于弹词艺术独有的文化艺术属性和艺术表现性格，不同流派弹词唱腔唱法的艺术个性，不会因技艺风格差异的客观存在，而失去弹词音乐的总体特质和艺术本色。也就是说，弹词流派唱腔唱法虽然方法各异，效果不同，手段有别，特征迥异，但它们同样拥有属于整个弹词弹唱的非常明显的共性规律和艺术特征。

第一，无论是弹词唱腔还是唱法，都是地域性民间乡土音乐文化的产物。但为了服务说书讲故事这一终极目的，弹词的唱腔、唱法技艺必然会受其自身书艺表现形式的影响，所以讲述性、叙述性、吟诵性的说唱，便成了弹词唱腔唱法的首要共性特征。而书调唱法就因为最契合书艺说唱规律而最早出现，成为弹词音乐中最具代表性的唱腔唱法，其他流派唱法都或多或少地与书调存在着不可分割的渊源联系。

第二，不同弹词流派唱腔唱法的风格差异较大，主要取决于创腔者的个人主客观条件，艺人自身诸如嗓音条件、演艺能力、个人潜质和艺业水平、天赋、能力、学习、实践等因素都有所差异，艺人的个人整体综合素质和文化艺术能力，很大程度上决定了不同弹词流派唱腔唱法的差异。

第三，弹词说唱书目和技艺传承过去主要靠民间个体口传心授进行传承维系，其书艺传承通常是以长篇书目说唱为主要传承主线，所以很难形成严谨、完整和统一的唱法技艺训练体系和演唱艺术审美规范。加上说书者个人从艺实践的周期很长，很容易受个人兴趣喜好左右和支配，因此即便是直系师徒和亲属之间，也很容易出现唱法和表演技艺的流变，而且非科学、规范、合理的经验性训练，也在一定程度上影响了弹词歌唱的品质、效率和审美，刺激个体唱法和声腔特点的流变与创新。

第四，弹词流派唱腔唱法的嗓音发声机能运用，主要受弹词艺人的审美观念、天赋和师承的影响，如早期男声唱法具有真声、平直、简单、直喉、粗犷的说唱特点，就与男性说话的自然用嗓、讲唱性唱法、第三人称说唱有关。后来因脚色变化增多，表演及音乐手段丰富，技法趋于复杂，又增加了第一、二人称脚色跳进跳出

变化，进而催生了真假声兼容唱法，造成以假声为阴面用于饰演女脚色，以真声为阳面用于饰演男脚色等唱法变革，并进一步完善和推动了嗓音不同机能的结合与转换的唱法技术。

第五，弹词艺人群体善于从各种他类声歌艺术中汲取营养，通过逐步学习和兼容不同声歌演唱方法，推动弹词唱腔、唱法的艺术革新，如通过学习戏曲艺术的唱腔、唱调、用嗓、行腔、控气、共鸣技术，结合不同流派唱腔唱法中的原艺术特征，对既往习得的弹词唱腔唱法进行创新变革和唱法改造，由此成就新的流派唱腔唱法；又如他们通过对戏曲老生、老旦、武生的演唱学习，借鉴戏曲大嗓、直喉、沧桑、铿锵、英武等唱法技艺，对旧有弹词唱腔风格予以改良创新；再如从戏曲旦角或其他声乐艺术形式中学习假声演唱机能，通过借鉴假声唱法获得委婉、清丽、优雅、缠绵、精致、细腻、抒情、婉转的女声嗓音唱法特质；等等。最有意思的是，弹词唱调大多声音平直，也有委婉流畅，但始终以直声和少有波动的嗓音为基质，即便稍有嗓音波动，也多半会趋向细碎波动，只有琴调唱法的波动相对特殊，比较接近歌唱发声，但波动频率依然相对略快。

第六，弹词唱法有很强的包容性和兼容性，几乎能兼容各种不同嗓音类型和嗓音品质，无论是扁散、直白、尖锐、捏紧、单薄、阻碍、强直、苍白、粗糙、喑哑、沧桑、沉重、绵软、松散、软糯、缠绵、撕扯的嗓音，都能在弹词流派唱腔唱法中派上用场，而这些嗓音通常很少或根本不可能出现在其他歌唱艺术表现形式中，但在书目说唱表演中却总能找到用武之地，且常常能够在书艺说唱表演实践中增光添彩。

第七，在弹词唱法中有一个非常奇怪的现象，即在声乐艺术中为歌唱者竭力排斥的白声、鼻音、喉音等，却在弹词唱腔唱法中大量使用并成为专门的唱法技能，某些鼻音技术甚至成为特定流派的标志性唱法特征。这些唱法不但在弹词演唱表演中被运用得纯熟自如，还常常能赢得喝彩和掌声。声乐演唱中十分普遍的喉音发声问题，深受声乐训练体系的坚决排斥、抵制和反对，却依然会在歌者的演唱中频繁出现，可在弹词唱腔唱法中，却几乎听不到类似的喉音发声毛病。弹词流派唱法中经常使用的，借阻碍发声积蓄力量的唱法，并非是声乐演唱中喉头上提、舌根后缩、压迫会厌的喉音发声问题，而是属于与歌唱艺术竭力反对的喉音属性完全不同，是弹词特有的唱法技艺。

第八，弹词唱词语音的唱法具有鲜明的民间声歌特点，几乎所有弹词流派都很注重说与唱的兼容和统一，严格遵守苏州方言语音发音规律，力求音调变化与语音规律吻合，尽力避免因出现"倒字"而影响语音歌唱表达。在具体语音技术上，子音着力，母音前置，字腹饱满，字尾收音，讲究语音过程清晰完整，务求韵母明亮，音韵或铿锵或婉转，韵尾收声或慢或快，或短或长，务必风格一致，字字交代清楚。

在鼻韵母归韵上，各种唱法归韵都很迅疾，但行韵收音的唱法却各有所长。其中煞字狠准，韵尾拖腔引长，韵脚反复吟唱等，既体现了不同唱法艺术效果的强烈反差，同时也彰显了不同唱法的各自特点。

第九，在歌唱呼吸、发声、共鸣方法方面，各弹词流派唱法不一致，常以演唱者个人习惯的方式演唱，后来由于艺人们普遍向戏曲、声乐艺术学习、借鉴唱腔唱法技艺，使不少响档艺人掌握了一定的方法、技术，奠定了相关流派演唱的方法和套路，影响并带动了弹词演唱水平的整体进步和能力提升。但总体而言，弹词艺人的演唱毕竟没有严格、规范的训练体系支撑，其演唱方法有诸多可商榷之处，如许多艺人的小嗓歌唱气息相对浅显、纤细、柔顺、婉约，大嗓歌唱气息既可通畅、贯通、粗豪、雄壮，亦可浅显、平直、简单、随意，且不同艺人的技艺能力差距非常明显。相反，弹词艺人中气息运用好的，多使用昆曲和京剧呼吸法。弹词唱法的歌唱共鸣以局部共鸣为主，因而嗓音音量整体不大，这也跟书场面积、环境、氛围，以及说唱音量需要保持相应平衡等因素有关。即便是响弹响唱，其歌唱音量也不能跟美声唱法相比。弹词歌唱的嗓音音色大多不甚讲究，各种嗓音皆可用于弹唱表演，重要的是需依据情节、情感、内容和人物、脚色等各种要求来变化。弹词演唱中，凡属讲究音色、注意声音审美的唱法，大多与对戏剧、民歌、声乐或他类艺术的借鉴有关。

第十，弹词唱腔的伴奏主要有两大基本类型。一种为不作人声伴随，只作前奏、过门、尾声衔接的伴奏。这类伴奏以早期单档书调唱腔最为典型，弹词业界称之为不托唱调，甚至说这不是伴奏。另一种为与人声伴随的伴奏类型，还可细分为伴奏与唱调同步或不同步，唱奏音调相同或不相同，自弹自唱还是交叉伴奏，固定音调、节奏音型还是支声复调伴奏等诸多种类。后者更多与拼档表演有关，后来的伴奏也日益丰富，手法多样，还有向器乐化方向发展演变的倾向。伴奏的技法虽然很多，但弹词伴奏总体比器乐演奏简单，且主要服务歌唱和说表，所以较少出现热闹场面，以免干扰书目故事的说唱演绎。

结　语

　　苏州评弹是苏州民间特有的地方曲艺艺术形式，是以书目故事为载体，使用苏州方言说唱表演的舞台艺术品种。苏州评弹是苏州评话和苏州弹词的联合称谓，二者虽同为苏州民间地方曲种，且皆以说书讲故事为根本目的，但却因为舞台艺术要素和表现形式不同而相互独立。在苏州评弹中，评话艺术为纯粹讲说性的语言艺术曲种，与兼有语言讲说和声歌演唱、乐器伴奏等多重音乐要素的弹词说唱艺术曲种明显不同，故二者不能因称谓合体而混为一谈。所谓评弹音乐概念缘起苏州评话与苏州弹词合称，是苏州评话和苏州弹词联合称谓概念泛化的产物，苏州评弹中唯有弹词才包含了音乐要素及音乐手段，所以评弹音乐只能是指弹词音乐，与评话毫不相干。弹词音乐从概念内涵上看，主要指弹词唱腔音乐与弹词伴奏音乐两大核心要素，实际还涉及弹词开篇音乐和弹词书场器乐展示表演等音乐形式和内容。弹词音乐的主要舞台艺术表现功能是服务书目故事讲说及舞台表现演绎，因而弹词唱腔音乐及弹词伴奏音乐均为弹词音乐的主体。弹词开篇和书场器乐展示的书场功能与弹词书目的故事演绎没有直接关联，但却也是弹词书艺表演和书场演出活动的重要环节和内容，只是其舞台艺术及音乐表现的功能有所不同。

　　弹词音乐的主体是弹词唱腔音乐和弹词伴奏音乐。弹词唱腔音乐因受弹词书目故事叙述、表演、展示及情节铺陈、推进、发展、演绎规律支配，从而影响和制约了弹词声歌演唱和乐器伴奏的音乐风格特点的特有艺术个性。弹词艺术的其他音乐形式、表演技艺、表现手段则只能作为服务、服从书目故事表演的辅助音乐手段。弹词唱腔音乐形态及风格特征，深受弹词书目语言故事讲说和说唱叙述规律的制约，所以弹词唱腔、伴奏音乐从形式到内容都须适应和契合弹词说唱唱词语言吟诵表达规律，还须受到故事语言讲说、叙述、吟诵、歌唱等相关语音、歌唱发声规律的音响、声韵、运动规律限制。弹词唱腔音乐之核心要素为唱词和曲调，而讲唱性、叙

述性、说唱性音乐的根本规律是遵从语音，特别是苏州方言语音的字词声韵格律等创腔制调，因而腔词关系及腔词发声规律就成了苏州弹词音乐、曲调、唱腔、唱法、技法、风格、特点等赖以生存、确立的根本基础。

弹词流派唱腔音乐乃至伴奏音乐和开篇音乐等，不仅与叙述性、讲唱性有关，更与苏州方言之韵文说唱规律紧密关联。苏州弹词唱腔唱法的根与流传苏州的东乡调、吴地民歌、曲牌音乐、戏曲音乐等渊源极深，而书调作为苏州弹词最初形成、确立的弹词唱腔、唱调、唱法、伴奏音乐源头，在弹词唱腔及伴奏音乐中具有举足轻重的地位。弹词艺术的后世流派唱腔大多是在书调音乐基础上演进、流变、创新、发展而来的，各流派唱腔及流派系统的演变有其自身的形成、发展规律，每一个有影响的流派都是由历史上极具艺术个性、富于艺术创新精神的著名艺人所创，他们尽皆依凭长期表演实践磨炼、广泛学习探索进取而成为特定时代卓有影响力的书艺名家、响档，其流派唱腔、唱调、唱法皆为他们长期坚持艺术实践、探索、钻研、创新、创造的产物，同时也都属于姑苏吴地地域民间文学、音乐、艺术、民情、习俗、生活、休闲、娱乐等社会文化艺术要素综合作用下的文化艺术结晶。

苏州弹词音乐涉及诸多文化艺术领域与范畴，其间不仅包含丰富的人文历史、社会文化、语言文学、艺术形态等方面的知识、理论，还涉及众多舞台表演艺术的才能和技艺。而弹词音乐本身又极具地方民间文化艺术特色，浓缩诸如吴地文化、吴语文学、吴地方言、吴音音乐、吴域民俗等多重地域文化要素之精华。弹词音乐更是内容广博、包罗宽泛的代表性地方非遗奇葩，所以研究弹词音乐文化艺术现象，发掘弹词音乐的自身艺术特点与音乐规律，就是要突破既往弹词研究的理论学术盲区，冲破既往研究方法、手段的局限，全方位推进弹词音乐文化艺术研究，接轨现代非遗文化艺术理论与实践。这不仅对苏州弹词音乐研究乃至苏州评弹艺术的未来传承与发展意义重大，还有助于我们在此基础上推动吴文化理论学术建设，弘扬传统民间地域文化，为进一步振兴吴地经济、文化建设做出更大的贡献。有关弹词音乐研究还有很多问题有待我们去不断发现、发掘、探索、创新，希望更多的专业人士能行动起来，为苏州本土特色非遗艺术的未来发展奉献学人的绵薄之力。

参考书目

一、书籍类

[1] 上海文化出版社. 说新书：第2辑［M］. 上海：上海文化出版社，1965.

[2] 上海评弹团. （苏州弹词）徐丽仙唱腔选［M］. 上海：上海文艺出版社，1979.

[3] 苏州市评弹研究室. 苏州评弹音韵（内部资料）. 苏州：苏州市评弹研究室，1979.

[4] 王决. 曲艺漫谈［M］. 北京：广播出版社，1982.

[5] 中国艺术研究院音乐研究所《中国音乐词典》编辑部. 中国音乐词典［M］. 北京：人民音乐出版社，1984.

[6] 夏征农，陈至立. 辞海：第六版彩图本［M］. 上海：上海辞书出版社，2009.

[7] 周良. 苏州评弹旧闻钞：增补本［M］. 苏州：古吴轩出版社，2006.

[8] 潘君明. 苏州历代名人传说［M］. 苏州：古吴轩出版社，2006.

[9] 张晓峰. 岁月悠悠话宫商［M］. 北京：作家出版社，2007.

[10] 周良. 苏州评话弹词史［M］. 北京：中国戏剧出版社，2008.

[11] 周良. 苏州评弹研究六十年［M］. 苏州：古吴轩出版社，2009.

[12] 王耀华. 中国传统音乐结构学［M］. 福州：福建教育出版社，2010.

[13] 周良. 听书备览［M］. 苏州：古吴轩出版社，2010.

[14] 邢晏芝，连波. 邢晏芝唱腔集［M］. 上海：上海音乐学院出版社，2010.

[15] 周良. 演员口述历史及传记［M］. 苏州：古吴轩出版社，2011.

[16] 魏扬，符艺夕. 基础乐理教程［M］. 广州：暨南大学出版社，2013.

[17] 邢晏春. 邢晏春苏州话语音词典［M］. 苏州：苏州大学出版社，2014.

[18] 苏州市文学艺术界联合会. 评弹文论选辑 [M]. 苏州：古吴轩出版社，2015.

[19] 陶谋炯. 苏州弹词音乐 [M]. 苏州：苏州大学出版社，2016.

二、期刊类

[1] 孟林，济林. 苏州评弹：危机与希望并存 [J]. 社会，1994（3）：31-32.

[2] 苏春敏. 苏州评弹盛衰现象的思考 [J]. 艺术研究. 2002（1）：30-32.

[3] 周良. 论苏州评弹的叙事方式 [J]. 浙江艺术职业学院学报，2003（1）：103-109.

[4] 董维松. 论润腔 [J]. 中国音乐，2004（4）：62-74.

[5] 张明. 新的世纪里苏州评弹的生存和发展 [J]. 才智，2008（1）：242-243.

[6] 张力. 苏州评弹的历史沿革与发展 [J]. 大众文艺（理论），2008（4）：44.

[7] 潘讯. 论苏州评弹的文化特征 [J]. 常熟理工学院学报，2009（5）：116-120.

[8] 庞政梁. 苏州评弹的传承、创新与普及 [J]. 苏州科技学院学报（社会科学版），2009（3）：55-62.

[9] 夏美君. 试论苏州评弹的书目文本传承 [J]. 苏州科技学院学报（社会科学版），2009（3）：63-70.

[10] 刘大巍. 论苏州评弹表演技艺的艺术传承 [J]. 苏州科技学院学报（社会科学版），2009（3）：71-78.

[11] 郝思震，甘晓凤. 新形势下苏州评弹艺术的传承与保护 [J]. 浙江艺术职业学院学报，2009（4）：27-32.

[12] 陶莉. 苏州评弹与书场文化 [J]. 文艺争鸣，2010（3）：145-147.

[13] 刘大巍. 试析苏州评弹的文人文化特征 [J]. 苏州科技学院学报（社会科学版），2010（6）：97-101.

[14] 夏美君. 略论苏州评弹理论的既往研究 [J]. 苏州科技学院学报（社会科学版），2011（5）：41-47.

[15] 郑英. 苏州评弹学校：戏曲表演专业（评弹表演方向）[J]. 江苏教育，2011（12）：66.

[16] 袁羽琮，唐荣. 民间音乐传承与发展的产业化路径研究：基于苏州评弹发展的思考 [J]. 湖北函授大学学报，2012（10）：158-160.

[17] 费玉平. 杨宝森唱腔与杨宝忠京胡伴奏 [J]. 戏曲艺术，2013（2）：103-106.

[18] 史文勋，唐荣. 苏州评弹的保护、传承与发展 [J]. 现代企业教育，2013（14）：353-354.